浪遊之歌

走路的歷史

雷貝嘉・索爾尼
Rebecca Solnit 著

刁筱華 譯

慢慢走，才能好好欣賞！

中國文化大學地學研究所教授兼所長　王鑫

《浪遊之歌：走路的歷史》是麥田出版社二〇〇一年發行的一本智慧書。這是一本翻譯得很好的書，閱讀起來十分順暢。譯序裡已經指出，走路的面貌多樣，可自考古、生理演化、社會變遷、城市史、文學潮流、審美感性等角度來考察。譯者指出，鬆緩、沉靜的漫走，不啻是對抗當前主流文明講究速度、效率的祕方，也可與抵達成功的價值觀做一番對抗。愛情的終點固然可貴，總不如漫步愛情路上的纏綿。畢竟如同朱光潛《談美》一書中說的，「慢慢走，欣賞啊！」

二〇〇二年，紀政女士即以健行環島的方式，宣導「日行萬步的好處」、「走路是最好的運動」。二〇〇五年，紀政女士受衛生署之邀，擔任「每日一萬步，健康有保固」全國代言人。二〇〇七年，吳寧馨主編，左岸文化出版、遠足文化事業有限公司發行的《走路》一書，介紹了臺灣的「千里步道」運動。書中十四位作者述說了他們「走路」的故事。這個運動是二〇〇六年由徐仁修、小野、黃武雄三人共同發起的一項「大地運動」。「千里步道」運動的目的在於「重建

環境倫理」、「回歸內在價值」，並發展臺灣新文化。這個運動透過各地環保、生態、文史、社造、登山、民宿觀光與社區大學等組織的在地串聯，逐步踏實。

自然保育哲學的先賢中，愛山的梭羅、繆爾和李奧波都留下了他們走路「Walking」和大自然間的親密聯繫。現代自然寫作的作品中也頗多論及「Walking」的名言、佳作。長程健行、觀察自然而得的自然文學專著，更是江山代有人才出，不乏傑出著作，如徐仁修、楊南郡等。

我喜歡走路（walking），走路的感覺是一步一腳印，走路的感覺是踏實。它是實踐的感覺，它是邁向理想的喜悅。梭羅在《散步》（Walking）一書中談行走的藝術、散步的藝術。他說：「如果你已清償所有的債務，安頓好所有的事情，完全地自由了，那麼你可以開始一趟步行之旅了。」他說他是「生命的步行者」，步行帶來悠閒、自由與獨立。他指出「散步，無疑的是走向田野和森林。」梭羅曾說：「我到森林去，因為我希望用心的過生活，只去面對生活的必要部分，看我是否能夠學取它所教導的，而不要在我死的時候發現我沒有活過。」他又說：「要不是把我們的靈魂也帶去的話，光是指揮我們的腳走向森林是沒有用的。你們所看到的任何景物，都顯現某種難言的和諧，而隨著四季的變換、路人的變換，你會感到時時刻刻都是新意。」

繆爾（John Muir, 1838-1914）被稱為美國國家公園之父。繆爾曾說：「進入森林就是回到了家，我認為人類本是源自森林的。」繆爾認為荒野地有著鼓舞、淨心的神奇力量。他勸人們多登山，尋找這些美好的泉源。他說：「當你進入山林的時候，大自然的平和之氣將會流布你的身心，正如同太陽光流淌在叢叢的綠樹之間。風將颳起一陣清新流向你，暴風將灌入你身體無限的

能量；關愛將如同秋天的落葉一般，片片地灑落滿地。」對繆爾來說，狂風暴雨中也充滿了和諧和秩序。「因為這些都是上帝的傑作。」

我走進……，我走出……，從一個世界到另一個世界。變幻的場景，豐富的生命。我走對了路，我走錯了路；我總會走到我的目的地。回到我應該回去的地方。

走路的經驗，彷彿滑過人生的一幕幕，你的我的。看盡多樣性的萬般事務，時間、空間在一步步踏過中，變換到下一幕場景，生命好像歷經了……

「我本只是去散個步，但卻停留到日落。因為我發覺在野外，其實才是進入了家、回到家。」

『大自然』是『和平』的家鄉。當人回到大自然『原野』地的時候，『和平』的氣氛自然地流布到他的心靈之中。」（繆爾）

繆爾和梭羅的看法一致。都認為偉大的詩篇和哲學常來自於和山林的接觸。他認為原野她的價值在於保存一個毫無干擾的和諧環境──一個完整的、上帝創造的成果。像梭羅、李奧波一樣，繆爾也認為獲得知識的方式是進入自然，而不是讀讀書就可以了。他說：「到山裡一天，比讀一車書更有益。」（繆爾）

登山健行社團在這方面更有持續不斷的期刊和雜誌，見證著健行登山的無盡樂趣和普遍需求。政府部門規劃建設國家級步道更是世界各國常見的佳作。美國、英國更是傑出的例子。日本有著名的「奧之細道」，還有京都的「哲學家之路」。走路、健行、遠足、登山等等，早已是日常生活中的部分。

臺灣林務局在二〇〇一年底就著手研訂國家步道系統的設計規範。這項工作屬於「挑戰二〇〇八：國家發展重點計畫」之下「觀光客倍增計畫」的「國家自然步道系統計畫」。主要內容是在臺灣山嶽、郊野及海岸地區選線布設步行體驗網路，期望能整合自然遊憩據點，提供多樣遊憩體驗，發展多樣且低環境衝擊之生態旅遊，使自然資源永續經營，並得兼顧生態保育、經濟發展及社區福祉，健全「全民化、本土化」生態旅遊環境。

林務局先後在二〇〇二、二〇〇三年度辦理「發現山林之美，體驗國家步道」全國研討會、「山徑古道大縱走」活動、步道建置發展研訓班、編印國家步道導覽地圖及摺頁，國家步道推廣宣傳暨行銷系列活動。二〇〇四年完成十四個國家步道系統藍圖規劃，二〇〇八年完成十四個區域步道系統、五十六個子區域步道系統藍圖規劃。如今，這些步道的資訊都已呈現在網站上。國家公園的步道系統也成熟了一段時間，每個國家公園的網站上都有許多資料可以查詢。這些軟硬建設都反映「走路」已經是公認的、對身心有益的活潑。

《浪遊之歌：走路的歷史》先提出「走路」的思想面、神聖面意義，接著分別述說「從花園到荒郊」、「街上的生活」、「通過路的盡頭」，從作者走路的經驗中凝聚出「走路」的智慧。盼能與讀者共享「走路」的喜悅，體會「走路」是一個活水源頭。生生不息的靈感、創意的思維、雜念的重組等等，都在「走路」的時候一股股的湧出。

練習與環境對話，重新審視自我的存在

國立東華大學環境學院副教授 蔡建福

因著《浪遊之歌》的出版，在二〇〇四年的年初，我們在花東縱谷啟動了以「浪遊」為名的走路活動，這一走就是七個年頭！很高興在這些年後，聽到雷貝嘉‧索爾尼的大作將要在臺灣改版重新付梓的消息；這不僅僅是一本走路歷史的研究，當人類在現代生活的演化過程中，逐漸失去了這項本能的時候，這一本書適時地出現了，它將重新提醒世人走路的重要性，也在這些年來默默地引領著我們深度思考走路的意義，成為一種走路運動的社會倡議。「生命中就這些偶發而不重要的事物最有意義」，書中提到，齊克果在走路的過程中構思了他所有的文學作品；盧梭的心靈只跟隨著兩腿運思，一旦停下腳步，他便停止思考。獨自行走對生命個體產生了影響，而很多人一起行走，也會有不同的意義，集體步行的社群通常也是文化和社會的改革者，用來做為對某種社會主流的反對。

作者經由這些歷史文獻的解析、驗證，將走路這一件事情推到了文化、社會、經濟、宗教和

哲學等等領域，用走路這一項再平常不過的事來來論證知識的來源，提點我們關於生態主義、性別觀、空間權力等等人類的本體存在，以及運用人類這項本能所引發的倫理和美學思考，來批判各種因走路所衍生的價值議題。

當《浪遊之歌》這本讀物扮演著很個人的角色時，提示一個人在踽踽前行的過程中，將有機會反省最基本的生活態度，有機會反省各自的生命歷程是否有所偏差；走路時，我們聽到自己的呼吸、感受自己的心跳、察覺身體與心靈的不當承載，於是我們開始和自己對話、和自己商量，權衡生命的可能性和局限性，透過親密的自我對話，找到生命主體的自我信任，尋找自身最有意義的生命形式。

大約九年前我來到了東部定居，對我來說，這是一塊陌生的土地。記得有幾次清晨五點左右，我因研究計畫而早起，身處在花東縱谷的某處，天色仍然有點暗，薄薄的陽光從太平洋越過海岸山脈，投射在中央山脈這一邊的峰頂，然後，隨著時間的腳步，逐漸往下照在山邊聚落的屋舍牆面。這些山邊的聚落社區，謙虛地坐落在青翠蓊鬱的樹林邊，和田地、溪流、山脈、薄霧、陽光與空氣交織成自然的韻律，對於一個初訪者而言，形成一種雖陌生卻又美麗而難以言說的回憶。由於受到這塊美麗的土地所吸引，以及雷貝嘉・索爾尼《浪遊之歌》這本書的激勵，我們在花東啟動了延續多年的走路活動。七年前，當第一次剛要去走花東縱谷的前夕，為了宣示決心、給走路行程定調，另一方面也為了給自己壯膽，向一起步行的團員們宣布了這樣一篇名為「浪遊宣言」的短文：「再過幾天就是農民曆上標註著大寒的日子，大寒將至，暗示著離立春也

已不遠，二○○四的春節前夕，我們選擇布滿油菜花田的花東縱谷來欣賞自己的『心靈風景』。

縱谷的美，難以用言語傳達；縱谷的美，難以透過車窗體會，為了感受光的變化，感受水的流動。為了體會空氣的溫度，呼吸土地的芬芳，為了聆聽農莊禾埕嬉戲的孩童傳來的輕盈笑語，為了尋找老農夫與我們片刻間駐足相望的溫潤眼神，為了練習與環境對話，重新審視自我的存在，我們選擇用雙腳……浪遊縱谷。」途中足跡踏遍了各種不同形式的鄉村地形，包括產業道路、田埂、耕地、堤防、省道、舊鐵道、河床、果園、樹林、草原、魚塭、水圳……。浪遊縱谷是個人意志的強化過程，浪遊者的心智修為，下化成為萬千個步伐，一幕幕的視野，照見自我的心思定見，將典藏內心的成見，藉由這萬千步伐，一幕幕地呈現，在重新閱覽自己的心靈風光之後，辯證出進一步的現象與經驗、假設與真實。

當浪遊之歌成為走路運動的社會倡議，發動很多人甚至全國人一起行走時，我們得以從中了解，一定是這個社會出了什麼問題。網路與電子傳媒的發達，以及各種先進交通工具的發明，使得我們得以高速移動，得以跨越距離，體驗遙不可及的人、事、物，卻也相對地空洞化了存在的真實感受。由於城市住居習慣及工商資訊社會的忙碌生活，由於真實感受的不復存在，人因此成為孤獨的個體而獨立於傳統熟悉的社會連帶，而遠離親近自然的有機與親密。貧乏的精神生活，以及無窮無盡的物質追求，匆忙之間，使得大家暴露在一種前所未有的風險之中，難以辨認自己，反省自己的處境，也喪失了辨認人我之間以及物我之間關係的能力。二十一世紀的臺灣，多數的人們已然生活在親密關係的危機之中，不論是對己、對人、對物。

二〇〇五年，在千里步道概念下所引發的走路運動，開啟了臺灣人走路的新觀念，重拾遺失已久的信任與親密關係。這一波走路的風潮與自然步道的堅持、土地正義的發聲、社會生活的集體覺醒，代表著快與慢、機械與肢體、城市與鄉村、開發與保育、疏離與親密、科技與心靈等等臺灣文明進程的集體反思。期待我們自己的這一波走路運動，能如《浪遊之歌》作者雷貝嘉‧索爾尼所描述的：步行一直是人類文化星空的星座之一，身體、想像力和寬廣的世界是組成這星座的三顆星星，這三顆星分別獨立存在，中間的連線是為達成文化目的的步行行為所畫，使他們成為星座。

後記：本推薦文作者自二〇〇四年啟動了每年四天三夜的浪遊縱谷活動，人數從初始的十五人，至今每次約有六十至八十人一起行走。

譯序

刁筱華

在乘汽車、搭飛機的時代歌詠走路之美好，就像在電腦、網際網路的時代強調用手書寫之可貴。

彷彿有些不合時宜，但走路的確好處多多，而無論科技如何進步，兩腿始終是人最自然、簡單的移動工具。本書作者雷貝嘉・索爾尼在力行走路之餘，還出了一本十分特殊的書《浪遊之歌——走路的歷史》。本書寫步行之種種。在索爾尼萬花筒式的關照下，走路的面貌不僅繽紛雜沓，更顯出流動、變化的情味——走路不僅可以「步行型態學」來分殊，更可自考古／生理演化／社會變遷／城市史／文學潮流／審美感性等角度來考察，還可在逸出、侵入、跨界、遊牧等概念上來番思考，可見作者不僅能做橫的聯繫，更能自古一路漫行至後現代，其間展現的風景是驚人的。

索爾尼長時間漫遊各地，現代奧德賽（Odyssey）在步行中覓得安身立命之所在，藉著行腳安頓了人生。她化身行吟歌手，以腳印記錄山水，以文采許諾藝術。對索爾尼而言，空間上、心靈上「無盡流浪」不是缺憾，而是生活方式，此生依之可也。而在索爾尼的觀照下，步行之鬆

緩，沉靜，灑然漫走不啻為對抗當前主流文明講究速度、效率之妙方，漫遊之無目的可與抵達／

成功之價值觀做番對抗，行走途中之與人接觸、遭遇更使身心擺脫疏離狀態，而與風景、社區、

人、自然融為一片。

　　讀者何妨在閱罷之時，推門出去，隨著步伐緩慢展開，而領略行走所帶來的單純喜悅，當能

對作者的行動人生有更深體會。

感謝辭

對於這本書的問世，我很感激幾位朋友的美言。他們認為我在撰寫其他文章之際已對行走既有涉獵，自應就此題目進一步闡述才是。這些朋友包括布魯斯・弗格森（Bruce Ferguson），他聘請我為他一九九六年在丹麥路易斯安那博物館《邊走邊想、邊想邊走》的展示活動，撰寫有關行走部分的目錄；編輯威廉・墨菲（William Murphy）在讀畢該項作品後，勸我考慮針對行走之主題出書；另外，當我們擅自闖入露西・利巴德（Lucy Lippard）家附近漫步時，她亦對我應該出書的建議大聲附議：「我真希望我有時間寫這本書，可惜我沒有，所以妳應該寫。」（雖然我寫了一本和她當初構想相去甚遠的書）。就這種主題撰述的樂趣之一，是許多人對走路感興趣──每個人都在走路，不少人思考過行走一事，而行走的歷史也遍及許多學者所涉獵的領域──所以，幾乎我認識的每一個人都能就我的研究提供某些軼事、相關資料或獨特見解。行走的歷史是每個人的歷史，但是我所撰述的版本得自於下列朋友的慷慨分享，我對他們由衷感激。這些朋友包括麥克・戴維斯（Mike Davis）和麥可・史普林克（Michael Sprinker），他倆在我初撰本書時提供我許多寶貴觀點與莫大鼓舞；我兄弟大衛，他許久前便誘使我走上街頭，在內華達州核子試驗場

抗議；我另一個熱中騎單車散播信念的兄弟史蒂芬，還有約翰與提姆‧奧圖（Tim O'Toole）、瑪雅‧嘉路斯（Maya Gallus）、琳達‧康諾（Linda Connor）、珍‧韓德爾（Jane Handel）、美莉黛‧魯賓斯坦（Meridel Rubenstein）、傑利‧魏斯特（Jerry West）、葛瑞格‧包威爾（Greg Powell）、馬林‧威爾森—包威爾（Malin Wiilosn-Powell）、大衛‧海斯（David Hayes）、哈茉莉‧漢蒙德（Harmony Hammond）、梅‧史蒂文斯（May Stevens）、艾迪‧卡茲（Edie Katz）、湯姆‧喬斯（Tom Joyce），以及湯姆斯‧艾文斯（Thomas Evans）；登克德的潔西卡、蓋文和黛西、愛丁堡的愛克‧芬雷（Eck Finlay）和他在小斯巴達的父親、六月湖的凡樂莉（Valerie）和麥可‧柯亨（Michael Cohen）；雷諾的史考特‧史洛維克（Scott Slovic）；布力克斯頓的凱洛琳、艾恩、包圍（Iain Boal）、我的經紀人邦妮‧那代爾（Bonnie Nadell）；我於維京企鵝出版社的編輯保羅‧史洛伐克（Paul Slovak），他對出版行走的一般性歷史饒富興趣，因此才有這本書的誕生。我尤其感謝的是派特‧丹尼斯（Pat Dennis），她一章一章聆聽我的敘述，對我講述登山史和亞細亞神祕主義，在本書撰述期間，始終陪我同行。

目錄

Wanderlust

Wanderlust

目錄

Wanderlust

思想的步調

Wanderlust

追蹤一處山岬：序言

這一切是怎麼開始的？肌肉抽緊，一條腿當支柱，讓身體昂然挺立於天地間；另一條腿則如鐘擺般，由後方擺盪到前方。腳跟著地，身體的重量前傾移往拇趾底部的肉球，是全世界最明顯也最置，繼續往前移動，一步又一步，有如鼓點般有韻律。這便是行走的律動，是全世界最明顯也最模糊的一件事，跟宗教、哲學、景觀、都市政策、解剖學、寓言，乃至心碎都可以扯上關係。

行走的歷史是一部沒有書寫過的神祕歷史，其片段散布在無數書本中的平凡段落中，也可以出現在歌謠、街道，以及幾乎每個人的冒險經歷中。有關行走的生理歷史乃屬於雙足進化和人類解剖學的範疇。在大部分時間中，走路只是一種實際需求，銜接兩地間最自然的交通工具。將行走歸類於一項探索、一種儀式、一類沉思，乃屬於行走歷史中特出的一支，和載運郵件的郵車和上班族趕火車在生理反應方面固然大同小異，在哲學的意境上則迥然不同。換句話說，以行走為主題，就某一程度而言不啻是一項普遍的行為賦予特殊的意義，如同飲食或呼吸一樣，可以賦予各式各樣的文化意涵，由食慾的滿足到靈性的追求，從革命性行為到藝術的表徵等。就此而言，

這不是很奇怪嗎？自人踏出第一步以來，無人曾自問人為何步行、如何步行、是否他將永遠步行、是否他能走得

行走的歷史儼然為創作力與文化歷史的一部分；為不同時代、不同種類的行走方式和行走者所追求的某種娛樂、自由與意義的一部分。這種創作力不但主動塑造兩腳所經之處，也由所經之處所塑造。行走已創造出途徑、馬路、貿易路線；啟發本土與跨洲意識；塑造出城市與公園；刺激地圖、旅遊指南、裝備等發展，更進而營造出數不盡有關行走的故事和詩集，包括論述朝聖之旅、登山探險、隨興漫步，以及夏日遠足等。而無論都市或鄉村景觀都足以醞釀出故事，而故事又可以將我們帶回這段歷史所涵蓋的地點。

行走的歷史是一種業餘性質的歷史，就像行路本身是一項業餘的行為一樣。行走闖入每個人的領域，包括解剖學、人類學、建築、園藝、地理、政治與文化史、文學、兩性，乃至宗教研究領域，而且行走重行行，並不在任何上述領域中駐足。如果將某一專業領域想像為一塊園地──那麼行走這主題就如同整整齊呈四方形，圍繞著一片用心耕耘、生產著某種特殊作物的園地──那麼行走這主題就如同沒有局限、到處遊走的行為。由於行走涵蓋的領域太廣，又是每個人都分享的經驗，因此其主題可謂沒有止境；而我所撰述的這段歷史也只能視為其部分歷史，僅是一名行者所經歷的獨特行徑，其間不乏該行者輾轉其行與駐足觀看之處。在本書中，我將嘗試描繪幾條今日美國大多數人民所曾行經的道路，亦即一部大半由歐洲源起，受美洲所影響與顛覆，歷經幾世紀的適應與變化，以及近年來受到其他傳統，尤其亞洲傳統所衝擊而成的歷史。行走的歷史是每個人的歷史，任何被寫出的歷史都只能希望描繪出幾條在作者周遭、較為人所踐踏過的途徑。換句話說，我所描繪的途徑絕不是僅有的道路。

一個春天的早上，我坐下來，準備書寫有關行走的文章，不過一會兒後我又站了起來，因為

這種大規模的題裁實在不是埋首桌前所能因應。在金門大橋的北方有個山岬，其上點綴著幾座廢

棄的軍事碉堡。我爬上山谷，沿著山脊而行，來到太平洋海岸。由於去年冬季反常潮溼，因此春

天來後，山丘上綠意盎然。新吐的嫩綠掀翻了去年的青草，那些草坪經過夏陽染金，又為冬雨沖

洗成一片土灰。昔日亨利·大衛·梭羅（Henry David Thoreau）在大陸的另一邊走得比我還要勤

快，也曾描繪過當地的情況：「一片嶄新的視野實乃賞心樂事，而我每天下午都可以獲得這種快

樂。兩、三個鐘頭的漫步總能滿足我的期盼，讓我身處一處奇特的鄉村景致中。一間我從來沒有

見過的農舍有時就像達荷美國王所統領的土地一樣美好。方圓十哩——亦即一個下午步行所及之

距離內——十個人，以及六十年的時間，其實存有一種源源不絕的和諧之美。風景日日翻新。」

這種由小徑與道路輾轉串聯而成，大約六哩長的山徑，是我十年前一個困頓的年分開始跋

涉，以化解當時內心的苦惱。此後，我不斷回到這條途徑以消除工作上的疲勞，或尋求工作所需

的靈感。身處一個生產導向的文化中，一般人總認為思考就是無所事事，而無所事事是很困難

的，最好的辦法是假裝有事。而最接近無所事事的行為就是走路。走路本身是一種有意志的行

為，和呼吸、心跳等無意志力的身體韻律最為接近，可以在工作與懶散、存在與作為之間取得微

妙的平衡。它是一種生理的勞動，但可以生產出思想、經驗與領悟。在行走多年以解決其他問題

之後，比照梭羅的邏輯，我追本溯源，來到自家附近思索有關行走的意義，也是理所當然的。

更好、他在步行中達成了什麼……這些與哲學、心理學、政治體系相關的問題。——巴爾札克（Honoré De Balzac）

就理想而言，走路是一種將心理、生理與世界鎔鑄於一爐的狀態，彷彿三者終於有了對話的機會，亦彷彿三個音符突然結合成一個和絃。走路使我們能存在於我們的身體與世界中，而不致被身體與世界弄得疲於奔命。走路使我們可以自己思考，而不至於全然迷失於思緒中。我不確定我此行是否正好碰上此處山岬所盛開的羽扇豆，不過小徑兩旁的陰暗處盛開著 milkmaids，使我想起我幼時的山麓，每年春季第一種盛開的白色花朵。黑蝴蝶在周遭拍翅，隨著海風與翅膀在空中翻飛，令我想起昔日另一生命片段。雙腳的移動似乎有助於在時間中的移動，心緒也逐漸由手邊的計畫轉移到回憶和觀想。

行走的步調激發思想的韻律，行經的景觀也會反映或激發思緒的內容。這種內外掩映創造出一種奇特的調和，顯示人的心靈也是某種景觀，而走路正是觀賞該景觀的一種方式。一個新意念經常映出某處景觀的某種特色；如此一來，行走的歷史和思想的歷史有其相輔相成的一面，便獲得了印證；思想活動無法追蹤，但是凡走過必留下痕跡確是不辯自明的。走路也可以想像成一種視覺的活動，每走一趟都是一段觀光旅遊，可以盡情觀賞與思考周邊景物，將新的資訊內化為已知的訊息。也許這便是走路對思想家獨具功效的道理所在吧！這種由行旅間所蓄積的驚喜、解放與澄清，得自於居家四周的散步，也得自於環遊世界，無論路程的遠近都有同樣的功能。或許走路應名之為行動，而非行旅，因為一個人可以繞著圈子打轉，或黏在椅子上環遊世界。不過有種漫遊僅能藉身體的行動才能獲得滿足，而非車船或飛機的行動。而能激發心靈活動者，似乎即限於這種漫遊，以及由漫遊中所觀賞的景物。這才是使得行難以界定與內涵豐富的根本所在：它不

但是手段，也是目的；既是一段旅程，也是目的地。

陸軍所開闢的舊有紅土路蜿蜒而上，穿過山谷。我偶爾會專注走路，但大部分時間都只是信步而行，兩腳自然以內蘊的平衡感前進，繞過地面的石頭與坑洞，自然調整步履，使我得以自由觀看遠處起伏的山丘與沿途盛開的繁花：包括 brodia，還有一種粉紅色、花瓣有如紙張的不知名花朵，以及一種四處可見、綻開黃花、有如幸運草般，名為 sourgrass 的野花；而從最後一段彎路的半途開始，則是一片雪白的水仙花。爬了二十分鐘坡路後，我不禁駐足，俯身輕嗅水仙花的芳香。在這山谷中本來有座酪農場，在溪澗、滿布楊柳的山谷的另一邊，仍可見到一處農家的地基，與若干零落的水果樹。這是一個工作取向的山谷，而非娛樂取向之處：先來的是米沃克（Miwok）印地安人，其次是農人，農人一個世紀後被軍事基地取而代之，直到一九七〇年代，當戰爭逐漸抽象化與空中化時，該軍事基地才關閉。此後，這地方交由國家公園管理處經營，然後移交給我這在大自然景觀中漫步取樂的文化傳人。那些龐大的水泥碉堡、掩體與坑道永遠不會像昔日的農莊一樣消失，但是那一簇簇由土生植物中不時冒出的花園花朵，卻絕對是那些農家所殘留的鮮活遺產。

走路是一種漫步。我的思想在紅土路那叢水仙花中漫遊，然後兩腳也跟著躂開。陸軍開闢的道路爬升到坡頂，和一條小徑交叉而過；那條小徑橫越坡頂，由迎風面下坡而行，然後逐漸爬升

到這座坡頂的西側。在小徑上方的山脊，朝北面對下一座山谷處，有座古老的雷達站，周遭圍繞著八邊形的柵欄。那些坐落在瀝青道路、狀至奇特的建築和水泥掩體，是勝利女神飛彈（Nike，譯註：一種地對空飛彈）導彈系統的一部分，可以指揮下方山谷飛彈基地的核子飛彈直搗其他大陸，只是迄今從未發射過一顆飛彈。不妨把這片廢墟想成取消的世界末日的紀念品。

其實當初就是核子武器讓我首度涉足行走的歷史，其所行經的路徑與對思潮所造成的影響都出乎各方意料。一九八○年代，我成為反核運動的一分子，在內華達州的核子試驗基地參加過春季示威遊行。那座基地屬於能源部，位於內華達州南部，占地有如羅德島大小，負責進行核子試爆，由一九五一年迄今達一千次以上。核子武器有時似乎只是一種難以捉摸的預算數字、核廢料處置數據，與可能傷亡的人數等，因此，種種示威抗議、出版呼籲，以及遊說立法都很難著力。

在武器競賽與反武器競賽雙方官僚體系的運作下，一般人很難理解核武問題的根本始終在於對生命和大自然的摧毀性。但是在核試當地情況就不同了。摧毀性武器就在一個空曠美麗的地點引爆，因此每次即將試爆時，我們就在附近紮營一、兩星期示威（一九六三年起雖然改為地下試爆，但是輻射仍然會滲透到大氣間，而且總會造成大地震撼）。是我們這群示威分子迫使一向模糊的政策不得不透明化──我們這群人主要是衣著襤褸的反傳統分子，但也包括廣島和長崎的倖存者、佛教僧侶、聖方濟教士和修女、改而主張和平主義的退伍軍人、變節的物理學家、活在核子彈陰影下的哈薩克人、德國人、波里尼西亞人，和美國西岸的肖肖尼族印地安人（Shoshone）等。當時除了實際的場所、情景、行動和激情──手銬、刺馬、塵沙、炙熱、口渴、輻射危險、

輻射犧牲者的證言——還有奇特的沙漠之光、廣闊空間的自由，以及數千和我們抱持同樣信念的人們所形成的熱情場面，我們都認為核子武器絕非書寫世界歷史的正當工具。我們實地見證我們的信念、體驗沙漠的美麗，並感受世界末日就在咫尺之外的衝擊。我們採取的示威方式是走路：在柵欄一邊公有土地上行走便是合法的示威；而在另一邊「禁止進入」區行走則屬於擅闖禁區，會遭到逮捕。我們以史無前例的規模進行和平抵抗，而我們所沿襲的正是梭羅所締造的美國傳統。

梭羅本人既是大自然的歌頌者，也是社會制度的批判者。他著名的反抗行為便是消極抵抗——拒絕繳稅讓政府從事經營戰爭和奴隸制度，結果在監獄中關了一晚。他的行為是和他從事探索和詮釋當地景觀的行為並沒有直接關聯，但是在他出獄那天，他卻主持了一個越橘（huckleberry）宴會。我們在核子試爆地露營、走路和闖關的示威行為，結合了自然的詩篇和對社會的批判，彷彿體會一場漿果宴會也可以同時具有革命的骨幹。對我而言，這是一場革命：單單穿越沙漠而行，穿越一處看守牛群的崗哨，進入禁區，便具有政治意義。在這片景色中行走時，我開始發掘其他有別於沿岸地區的西部景物，並開始探索那些景觀與吸引我前來的歷史因素——不單是西部發展史，而且也包括行走與風景間的浪漫情懷、有關反抗與革命的民主傳統，乃至古老的「以行走追求精神目標」的歷史。那段試爆場地的歲月，激發我以作者立場描述層層我所經歷的歷史，我也開始在描繪其他地點與其歷史背景的同時，開始思索與書寫行走的。

一直線，以消解他的憤怒：憤怒被克服的點插上一根樹枝，以見證憤怒的力量或長度。——露西·利巴德／《覆蓋

當然，正如所有看過梭羅《湖濱散記》的讀者都知道，在沉思漫步的主題時，是很容易離題的。比如位於金門灣北側山岬飛彈導彈站下方的美國櫻草便會令我駐足而觀。那是我最喜愛的一種野花，紫紅色的小毬果和尖銳的黑刺，儼然以流體力的原理塑造，只是從來沒有機會起飛，彷彿在進化的過程中，忘記花朵該有莖有根，應該附著大地而生長。山徑兩側的叢林，在乾燥季節有海霧籠罩，平日有山坡的庇蔭，生長得十分茂盛，令我回憶起英國的樹籬與圍築其間的植物與鳥雀，以及英國的田園之美。這裡的叢林多是蕨類植物、野草莓，以及藏身山狼叢下的一簇盛開的鳶尾花。

我雖然來到此思考走路，但是我無法停止思考別的事，比如幾封應該回覆的信函，以及最近和別人的對話，比如今天早上和友人娑娜所通的電話。娑娜的一輛卡車最近在西奧克蘭工作室被偷走了。她告訴我，雖然每個人聽到這件事都認為是件不幸的事，但是她卻不那麼難過，也不急於再添購一輛新車。她告訴我她很高興發現她還有體力走路，能兩腳走到目的地，能和鄰人建立更直接和具體的關係是很棒的事。我們在電話中還談到昔日的時間觀，藉步行和公共運輸工具而行的年代。昔日必須事先規畫時間，不能拖到最後一分鐘才開始行動。我們還談到唯有藉徒步才能獲得的方位感。現代許多人都生活在一連串室內所形成的空間中——家、汽車、健身房、辦公室、商店——使得人與人彼此間失去了聯繫。徒步而行，每件事都可以串聯在一起，因為只有在行走時，一個人可以活在整個世界，而不只是一個個瓜分而出的小小世界中。

我上坡來到小徑頂端，踏上通往飛彈導彈站的一條古老灰色瀝青道路。我由小徑踏上瀝青路

時，大海立即呈現眼前，一望無際，直抵遙遠的日本海岸。我每回穿過屏障，重新見到大海時，內心總感覺到歡欣。在陽光燦爛的日子，大海有如銀片一樣閃亮；在陰暗的日子，大海一片墨綠；在冬雨季節，河川注入大量的污水，將海水染成一片黃褐；而藍天白雲的日子，海水則反映出湛藍與乳白；只有在霧氣最大的日子，才矇矓一片，但是光是海水的鹹味足以讓我知道我來到海邊了。這一天，萬里無雲，海水一片澄藍，一直延伸到迷濛的海天交接處。從這裡開始，我便踏上下坡路。我告訴娑娜我幾個月前在洛杉磯時報上看到一則廣告，令我沉吟迄今。那是一則關於百科全書光碟的廣告，廣告內容盤據一整頁篇幅：「你以往必須在滂沱大雨中，橫跨一個城鎮，去查閱我們的百科全書。我們深信，你們的孩子只要按按鍵盤，就可以把資料拖出來了。」

我認為，孩子在雨中走路是真正教育的一環，至少在感官意識和想像力方面有其意義。也許使用百科全書光碟的孩子也有迷路的時候，但是流連於書本或電腦的許多小事，而這些不可算計的世界畢竟有地域與感官的限制。也許使用而生命的組成，除了正經事以外，還包括正經事之間不可預期的許多小事；而這些不可算計的部分才會賦予生命價值。兩個世紀以來，無論鄉間和城市都以行走探索生命可以預期無法算計的事，但是如今鄉間和城市漫步都受到來自四面八方的攻擊。

今日科技不斷進步，並以效率之名義不斷擴充時間與地域的領域以致力生產，侵奪了人們休閒的時間，並將兩地間旅行的時間濃縮到最短。節省時間的新科技，使得大多工作人員生產力提高，卻不是有更多休閒的時間，而環繞四周的世界似乎運轉得愈來愈快。這些科技人員對效率的

小時候，我們以步行和想像力了解一地方並學習如何視覺化空間關係。地方和地方的規模必

定義是：凡是不能量化的東西都是沒有價值的；換句話說，許多落入無所事事領域的娛樂，比如心不在焉的出神、凝視天上的雲、到處閒逛，以及逛櫥窗等，都只是沒有意義的空白，而應該填注一些比較明確、比較有生產力，或步調比較快的事物，即便在這條山岬上的小徑，一條沒有通往任何重要地點，純粹以漫步為樂的地方，曲折的道路間也讓人們走出一條條捷徑，彷彿追求效率的習性已是積習難改。如今所追求的已不是漫無目標的漫步——雖然在隨性漫走中可能發現許多東西——而是以最快速度走最短的路程，或是盡量利用電子傳送的方式，使得實際行旅變得不那麼必需。做為一個在家工作者，一個可以利用最新科技節省時間以盡興做白日夢或隨性漫遊者，我當然知道那些科技有其用處，我也照樣使用——我也有卡車、有電腦、有數據機——但是那些科技所製造出的虛假緊急感、對速度的追求，以及其對目的而非過程的堅持，卻使我憂心忡忡。我喜歡散步，因為散步的速度緩慢，而我相信人類心靈也像兩腳一樣，以大約一個鐘頭三哩的速率運作。如果確係如此，那麼現代生活的速度便比思想或沉思的速度快。

步行是一種戶外運動，在公共空間進行，只是許多老城市的公共空間有被廢棄與侵蝕的趨勢，被科技和不需要離開家的種種服務所侵蝕，許多地方更有治安危機（陌生的地方比熟悉的地方令人恐懼，因此愈少人散步的城市便愈令人恐懼；而散步的人愈少，散步本身也變得愈寂寞、愈危險）。同時，在許多地方，公共空間甚至不在設計之列：以往保留的公共空間成了停放車輛之處。；購物中心取代了大街；街道不再有人行道的設計；建築入口成了停車場入口；而且每樣東西都設上牆壁、柵欄和鐵門。恐懼感營造出一系列的建築樣式和都市設計，這種景象在南加州格

外明顯。在南加州，許多新地區與架設鐵門的社區，行人往往被視為形跡可疑之人。同時，鄉下地方以及昔日美好的市鎮周圍地區，要不成為汽車通勤區，要不成為與外隔絕的地區。在某些地方，至公共空間已成為不可能之舉，否則對獨行者本人或對該公共空間的民主功能都有潛藏的危險。這種生命和景觀的分割，是許久前我們在內華達沙漠上反抗的。

當公共空間消失時，則正如娑娜所言，人的身體也不再有漫步的體力。娑娜和我都發現，我們的鄰里——灣區若干最令人恐懼的地區——其實並不那麼危險（雖然還沒安全到讓我們忘記自身安全的程度）。許久前，我曾經當街被威脅、搶劫過，但是有更多的時間，我會和朋友擦身而過，會在商店櫥窗發現一本我正在尋覓的書，會由我善言的鄰人間聽到讚美與招呼聲，會碰到算命的人，人的建築設計，會在牆壁和電線桿上見到有關音樂和諷刺性政治評論的海報，會目睹怡會見到月亮從兩棟建築中冉冉上升，會瞥見其他生活面和其他住家，會聽到行道樹上吱喳的鳥叫聲。這種不規律的、沒有經過篩選的情景，會讓你尋獲你不知道自己正在搜尋的東西；而除非某地能讓你感受到驚喜，你便對那地方還不了解。行走是讓心靈、身體、景觀、城市等不致被上述趨勢腐蝕的堡壘，每名散步者都是巡邏警衛，力挽狂瀾的獨行者。

在往海邊下坡大約三分之一的道路上，鋪放了一張橘色的網子，遠觀很像網球網，走近一看，才發現是蓋住地面一個大坑洞的網子。自從十年前開始漫步以來，這條路的情況便一直惡化。以往這條路可一路通暢的由海邊直通往山脊。一九八九年靠海岸一端路面出現少許腐蝕現

須以我們的身體和身體的能力測量。——卡里・史奈德／〈行走藍山〉（Blue Mountains Constantly Walking）

象，來往其間必須繞行；隨著腐蝕的路面愈來愈大，人們便走出一條便道輾轉而行。每回冬雨後，路面裸露的紅土愈來愈多，路面也逐漸崩塌，沿著陡坡滑落坡底，堆成一座土坡。在初次目睹道路崩毀的情景時，內心頗感震驚，因為人們總認為道路或小徑應當一路蜿蜒、延續不斷。隨著每一年過去，道路塌陷的情況也愈來愈多。由於經常來往其間，因此每一部分的變化都會引起我的注意。我記得每一處塌陷的過程，也記得當道路完整無缺時我是如何不同的一個人。我記得大約三年前，我還在這條道路上向一位朋友解釋我為什麼喜歡來回走這條同樣的道路。我改編希拉克里特斯（Heraclitus，譯註：希拉克里特斯為西元前六至五世紀希臘智者）有關河流的著名箴言，說我們不可能在同一小徑上走兩次，不料我的話剛剛說完不久，便見到原本陡峭的坡道上新砌了一個階梯，而且興建在靠內陸的地方，保證可以許多年不致遭到腐蝕。如果說行走是有什麼歷史，那麼今日已來到一個道路崩塌之處；一個沒有公共空間、風景被鋪成道路之處；一個休閒的空間被壓縮、而且讓必須從事生產的焦慮感所摧毀之處；一個身體不再屬於整個世界而被束縛在汽車、建築之內，因速度崇拜而落伍而虛弱之處。就此來看，行走已成為被破壞的便道，一條觀景之路，極目所見只是泰半荒廢的觀念和經驗的景觀。

由於道路崩落，我必須往右繞行一條新的便道。在這條路行走，爬坡的炎熱和山區的悶熱總會在下坡的某一時刻為海上的空氣所取代；而這一回在通過綠色蛇紋石崩落所新形成的碎石堆，來到階梯處時，我便感受到了。從那一刻起，不久便抵達轉折點，折向後一段山路，輾轉蜿蜒，離山崖愈來愈近，海浪沖打在崖壁的暗色岩石，轟然一聲，粉碎成團團白沫。我來到海邊，見到

衝浪者在海灣北緣逐浪，一個個身穿黑色泳衣，滑溜得有如海豹；海灘上小狗追逐棍棒，人們懶洋洋的躺在毛毯上；海浪席捲而來，奔流在海灘上，舔舐著我們的腳，只有地勢較高的砂質丘峰和沿著潟湖附近沒有受到海浪波及。潟湖成土黃色，布滿水鳥。

此行令我意外的是一條腹帶蛇，暗色軀體上布有黃色條紋，因此得名。那種蛇體積小小的，像海浪一樣扭曲前行，越過小徑，隱身小徑另一邊的草叢。牠並沒有嚇著我，不過卻提醒我的注意力。我突然從漫想中清醒過來，再度留意我周遭的每件事——柳樹上的穗狀花、沙灘上海水的舔舐、小徑上葉狀的陰影，以及自己——以一種只有來自於長途漫步後、極其協調之姿行走，兩臂與兩腿交叉擺動，身體筆直延伸，似乎像小蛇一樣呈現出力與美。我的漫遊已經接近尾聲，在結束後，我知道我的主題是什麼，也知道應該以何種方式落筆了，這些都不是六哩路之前的我所擁有的。這些領會不是來自於突然的靈感，而是一種逐漸成形的篤定，一種有如方位感的體會感。當你把自己交給大地，大地自然會把你交還給你自己。你愈了解大地，便愈能由其間汲取回憶、相關想法與新的可能性。探索世界、漫遊於世界與心靈之間的途徑，是探索心靈最好的方式之一。

時速三哩的思維

行者與建築

　　盧梭在《懺悔錄》一書中評論：「我只有在走路時才能夠思考。一旦停下腳步，我便停止思考；我的心靈只跟隨兩腿運思。」走路的歷史比人類的歷史還要久遠，但若界定為有意識的文化行為而非達到終點的一項方式的話，走路在歐洲只有幾世紀的歷史，而盧梭首開其端。這段歷史始於十八世紀不同人物的步履，但是其中文人卻牽強附會，將走路推崇為希臘人的貢獻。比如古怪的英格蘭革命家與作家約翰‧泰爾沃（John Thelwall）便寫了一本誇大其辭的鉅著《逍遙行》（The Peripatetic），結合盧梭的浪漫主義與似是而非的古典傳統。他在書中評論道：「至少有一點我可以大言不慚的宣稱，我和古代聖賢一樣樸素：我在行走之際沉思。」自從他的書在一七九三年問世後，很多人也做同樣的敘述，使得古人邊走邊想成為一種穩固的概念，甚至此種圖象也成為文化史的一部分……身著長袍的男子口吐智慧之語，神情嚴肅的行走在單調的中古世紀風景中，

然後某天我彌補性繞塔維斯塔克廣場走，就像我有時修補我的書一樣，到燈塔去，在一龐大的、自然而然的衝動

周遭點綴著大理石石柱。

這項信念由建築和語言的巧遇而形成。當亞里斯多德打算在雅典設立一所學校時，雅典城撥了一塊地給他。菲力思·葛雷也夫（Felix Grayeff）在闡述這所學校的歷史時寫道：「其中豎立有阿波羅和繆思女神的聖殿，或許還有其他較小的建築⋯⋯一條搭有頂棚的柱廊通往阿波羅神殿，或者銜接阿波羅和繆思女神兩座神殿；那柱廊為原有建築或當時新建，則不得而知。那柱廊或走路（peripatos）成為該校的名字，據推測，該柱廊至少開始時，是學生聚集與老師講演的處所。」那批他們在該處來回行走，因為日後傳聞，亞里斯多德本人在講演和教學時是來回走動的。」那批來自該校的哲學家便被稱為逍遙派哲學家，或逍遙學派；而在英語中，peripatetic 意指：「一個習於走路、到處走路的人。」準此，「Peripatetic philosophers」這個名稱便結合了思考和走路。除了因為在一所附設柱廊的阿波羅神殿中設立一所哲學學校的巧合外，思考和走路的結合還有一小段插曲。

　　詭辯學派（Sophists）——蘇格拉底、柏拉圖和亞里斯多德之前統馭雅典人生命的哲學——也是著名的走路者，經常在日後亞里斯多德設立學校之小樹林中從事教學。由於柏拉圖對該學派的嚴辭攻擊，使得 sophist 和 sophistry 二詞依舊是「欺騙」和「狡詐」的同義字，雖然其字根 sophia 實有智慧之意。不過十九世紀美國的詭辯學家，卻是一種娛樂式教學與公開演講活動。詭辯學派雖然將雄辯視為取得政權的工具，將勸說和辯論能力視為雅典民主的支柱，但是他們也傳授其他智識。柏拉圖在攻訐詭辯學派他們到處從事講演，以滿足一群群渴求資訊與觀念的觀眾。

派時其實有失真之處，因為他將詭辯學派學者編造為古今最狡猾、最具說服力的一群雄辯家。

不論詭辯學家的道德操守為何，他們都跟許多只忠於自己信念的人一樣，流動性很大。也許他們所效忠的是難以捉摸的信念，而一般人所效忠的對象多束縛於人物或場所，因此他們經常被迫四處遊蕩，因為他們的信仰需要跳脫各種束縛。再者，信念畢竟不像作物，如玉米一樣可靠或普遍，因此要有所收穫，必須四處尋求支援與真實。在許多文化中，有許多行業，如從音樂家到醫生不等，都屬於遊牧民族，對一般地域性的爭執具有類似外交豁免的餘裕。亞里斯多德本人原先也打算繼承父親的衣缽，成為醫生。在那個時代，醫生是屬於一項祕密旅者公會，該公會自我宣稱是醫療之神的後代。如果他在詭辯學家時期成為一名哲學家的話，他也可能四處遊蕩，因為哲學學派一直要到他在世的年代才首次在雅典定居。

我們今日無法斷定亞里斯多德和其逍遙學派是否真正習慣邊走邊談論哲學，但是在古希臘時期，思想和走路再度有了交集，而希臘建築亦將走路視為一種社交和語言的行為。正如逍遙學派以其學校中的柱廊為校名，斯多葛學派（Stoics）也以雅典的柱廊（stoa）——一條他們經常漫步交談的彩繪柱廊——為名。許久後，走路和哲學之間的聯繫更深植人心，乃至中歐有許多地方均以其為名，比如海德堡著名的 Philosophenweg，據云黑格爾（Georg Wilhelm Friedrich Hegel，譯註：一七七〇—一八三一，德國哲學家）便曾漫步其間；又如 Königsberg 的 Philosophen-damm 是康德（Immanuel Kant，譯註：一七二四—一八〇四，德國哲學家）每天散步必經之處（今日已

中。——維吉尼亞・吳爾芙／《存在的時刻》（Moments of Being）

在我的房間，世界在我的理解所不及之

改建為一處火車站）；另外，齊克果（Sören Kierkegaard，譯註：一八一三—五五，丹麥哲學家及神學家）亦提及哥本哈根有一處哲學家之道路。

此外，走路的哲學家亦不乏其人——畢竟走路是一項普遍的人類行為。邊沁（Jeremy Bentham，譯註：一七四八—一八三二，英國實用主義哲學家）、彌勒（John Stuart Mill，譯註：一八〇六—七三，英國經濟學家及實用主義哲學家）和許多其他人都可以走很長的路，霍布斯（Thomas Hobbes，譯註：一五八八—一六七九，英國政治哲學家）甚至在手杖中裝置一個墨水壺，以便在行走時隨時做筆記。身體贏弱的康德每天晚餐後便在Königsberg繞行散步——但那主要是運動，因為他沉思時都坐在火爐旁，凝視著窗外的教堂塔樓。年輕時期的尼采（譯註：一八四四—一九〇〇，德國哲學家和評論家）也曾附庸風雅的宣稱：「就娛樂而言，我寄情於三件事，三者都提供我極大的娛樂效果——我的叔本華（譯註：一七八八—一八六〇，德國哲學家）、舒曼的音樂，以及最後一項，獨自漫步。」二十世紀，羅素（譯註：一八七二—一九七〇，英國哲學家和數學家）對其友人維根斯坦（Ludwig Wittgenstein，譯註：一八八九—一九五一，奧地利哲學家）曾有下列的描述：「他經常在午夜來到我房間，然後像關在籠子裡的老虎一樣，來回踱步好幾個鐘頭。而且來的時候總宣稱，一旦離開我這裡，他就去自殺。所以儘管睡意朦朧，我仍不願把他請走。有天晚上，在沉默了一、兩個鐘頭後，我問他：『你在思考邏輯問題，還是反省你的罪？』『兩樣都有。』他答了一句，便又陷入沉默。」哲學家走路。但是思考走路問題的哲學家卻罕有其人。

走路的神聖化

盧梭是第一位奠基、建築一座觀念的殿堂，將走路奉為神明——這裡所謂的走路，不是維根斯坦在羅素房間內的來回踱步，而是使尼采步入風景中的走路。一七四九年，作家暨百科全書編纂人狄德羅（Denis Diderot，譯註：一七一三—一七八四，法國作家和哲學家），因為質疑上帝是否善良的一篇論文而被捕下獄。當時和他交好的盧梭前往監獄探訪，從他在巴黎的家到文生堡（Château de Vincennes）的地牢足足走了六哩路。雖然那時已是酷熱的夏天，但是盧梭在他那並非完全可靠的《懺悔錄》（一七八一—一七八八）中表示，他是因為太窮而不得不走去的。「為了紓解步伐，」盧梭寫道，「我帶了一本書。那天我帶的是《法國莫裘利神》❶（Mercure de France）。我一面走、一面看，結果瞥見第戎大學（Dijon Academy）所出的一道題目：試問科學和藝術的進步帶來人類道德的腐蝕或進步？在瞥見題目的那一刻，我便彷彿目睹另一宇宙，變成了另一個人。」在此另一個宇宙中，此另一個人贏得了首獎，而其出版的論文亦以其對這種進步的大加撻伐而聲名大噪。

盧梭與其說是個原創性的思想家，還不如說是一個膽大的思想家。他對既存的緊張情勢大肆批評，而對正冒現的感性主義則狂熱的加以讚美。當時，上帝、君主政體、大自然三者合而為一的主張已經無法持續。盧梭以其出身中下階級的憤恨、喀爾文教派瑞士人對帝王和天主教的質

處；／但當我行走，我看見世界由三、四山丘及一片雲組成。——華萊士‧史蒂文斯（Wallace Stevens）／〈在事物

疑、對語不驚人死不休的欲望，以及其無以撼動的自信心，正是那些模糊擾嚷聲浪的最佳代言人。在〈論藝術與文學〉（Discourse on the Arts and Letters）一文中，他宣稱知識，甚至印刷術，都對個人及文化帶來腐蝕與消弱的影響。「人類企圖擺脫造物主加諸人的無知狀態，但在此嘗試中僅產生了奢侈淫逸和奴役下人。」他斷言，藝術和科學不會為人類帶來快樂，也不會啟發自我學習，而只會造成神經錯亂與腐化的結果。

如今大自然、善良、單純合而為一的想法似乎相當普遍，但是在當時卻是極具煽動性的言論。在基督教的教義中，大自然和人性在人類被逐出伊甸園後便失去了上帝的恩寵，是基督教文明使得自然和人性獲得新生，故所謂善良具有文化內涵，而非自然現象。盧梭學派的翻案，歌頌人類和自然的原始狀態，以及其他相關言論，是對城市、貴族、技術、世故，甚至神學的攻擊，這種趨勢一直延續到今日（奇特的是，原本盧梭的主要聽眾、甚至依據其主張從事革命的法國人，長久以來對盧梭的信念已經很少回應，甚至比不上英國人、德國人和美國人）。盧梭在其〈論人類不平等的起源和基礎〉（Discourse on the Origin and Foundation of Inequality，一七五四）一文，和他兩部小說《茱莉》（Julie，一七六一）和《愛彌兒》（Emile，一七六二）中對這些信念有更進一步的闡述。兩部小說以不同方式描繪一種比較單純的鄉間生活——雖然兩者都沒有涉及多數鄉間居民所必須從事的辛苦勞役。他所杜撰的小說人物像他自己在最快樂的時刻一樣，係生活在一個沒有矯飾的輕鬆情境中，由看不見的苦役維持其生活。盧梭作品中不一致性並不重要，因為嚴格而言，那不是要求真確的分析性作品，而是描繪一種新的感性和其所帶來的新的熱

誠，此外，盧梭優雅的遣詞用字也屬於不一致的地方之一，但也是他的作品之所以廣為閱讀的原因之一。

在〈論人類不平等的起源和基礎〉一文中，盧梭描繪自然狀態中的人：「在森林中漫步，沒有工業、沒有講演、毋需定居、沒有戰爭、沒有任何聯繫，對夥伴沒有需要，也沒有加害他們的必要，」雖然他也承認我們不可能知道他所描寫的是何種情況。這篇論文漠不關心地忽略基督教義對人類起源的敘述，而以洞見之姿主張社會化的比較人類學（他雖然覆述了基督教人類墮落的言論，但他的立論反其道而行，認為人類不是墜入自然，而是墜入了文明）。在此意識形態中，走路是人類單純的一個象徵，當一個人獨自行走鄉間時，更有代表置身自然、外於社會的涵義。這種行者不同於旅人，而是沒有虛飾與誇大的旅行，倚仗其本身體力，而不是人工製作或購買的種種便利措施，比如馬匹、船隻、馬車等。畢竟自從有時間以來，走路便是一種沒有什麼進化的活動。

盧梭經常把自己描繪成行人，也宣稱自己是這種理想行者，而他一生中也確實走了不少路。他的漫步生涯係起始於一個星期天回日內瓦的行程，他發現他回來得太晚，城門已經關上了。衝動之餘，十五歲的盧梭決定放棄他的出生地、放棄他的學徒生涯，甚至放棄他的信仰。他掉頭而去，徒步離開了瑞士。他在義大利和法國不斷調換工作、雇主和朋友，過著漫無目的的生活，直到一天他閱讀《法國莫裘利神》一書，找到了他一生的志業。從那時起，他似乎一直企圖回復年

的表面〉（Of The Surface of Things） 他在其自傳《朝聖者之路》（Pilgrim's Way, 1940）中回憶，大學時在蘇

輕時自由漫遊的夢想。他描述過一件事：「我不記得自己生命中曾經有一段完全自由自在，沒有顧慮、沒有煩惱，就像那七、八天步行的時光……那段回憶使我對所有類似的光景都懷抱著強烈的憧憬，尤其是在山區，而且是步行。除了年少輕狂的那段歲月外，我從來沒有那樣旅行過，那對我而言永遠是一件美妙無比的經驗……有很長一段時間，我在巴黎一直尋求任何兩個和我有同樣喜好的人，每人分擔五十路易和一年時光，共同步行前往義大利，而且除了差遣一個男孩負責拿背囊外，什麼伺候的人都不帶。」

盧梭從來沒有找到一個認真的人，願意和他從事這種徒步旅遊（他也從未解釋為何需要伴侶一同從事這趟旅遊，除非為了分擔開銷）。但是他每有機會，仍繼續走路。他還在別處如此宣示：「我從來沒有想過這麼多，存在得如此鮮活，經驗如此豐富，能如此盡情的做自己——只除了在隻身步行旅遊的時刻。走路似乎有什麼魔力，可以刺激、活化思想。當我停留在一個地方時，幾乎不能思考；我的身體必須保持活動，心靈才能啟動。鄉村的景致、一幅接一幅的愉悅景觀、開敞的空間、良好的胃口，以及我從走路中鍛鍊出來的健康、旅店裡輕鬆的氣氛、沒有任何讓我覺得倚賴的東西、沒有一件讓我聯想起我當前處境的東西——這種種都使我的靈魂獲得釋放，使我的思緒變得大膽而恣意，使我能自由地結合、揀選思想，沒有恐懼與局限。」當然，他所形容的是一種理想的走路——亦即一個健康的人，在愉悅而安全的環境中所從事的旅行。就是這種步行，被他無數傳人引為一種富足的表示，能和自然結合、自由自在，而且有助於操守。

盧梭將行走描寫成一種簡約的運動方式和一種沉思的方式。在這段期間，他著手幾篇論文，

晚餐後便單獨前往布洛涅森林（Bois de Boulogne）散步，「思考手邊準備撰述的主題，直到晚上才返家。」這是引述自《懺悔錄》中的一段文字。《懺悔錄》一直到盧梭去世後才出版（一七六二年他的書在巴黎和日內瓦遭焚，被放逐後他便開始浪跡天涯的生活）。不過在《懺悔錄》完稿前，他的讀者便已將他和林間徒步聯想在一起了。當鮑斯韋爾（James Boswell，譯註：十八世紀蘇格蘭作家，以《約翰生傳》馳名）一七六四年前往瑞士Neuchâtel附近拜訪他所景仰的盧梭時，便曾寫道：「為了準備這項偉大的會晤，我隻身往外走去，沉吟的漫步在Ruse河畔，河水潺流於群山環抱的Wild Valley。山頭有些怪石嶙峋，有些閃爍著瑩瑩白雪。他當時便已知道走路、獨處、野外是盧梭所標榜者，所以刻意在心靈上先洗禮一番，就像傳統晤面那樣，先打點門面一樣。

在〈論人類不平等的起源和基礎〉一文中，他將處於自然狀態的人們描述為友善森林的獨居者。但是在其他比較個人化的作品中，他經常言及獨處並非一種理想狀態，而是面臨背叛與失望時獲得慰藉與庇護之所。其實，在他許多文章中，他總輾轉探索人是否該和其他同類產生聯繫，以及該如何產生聯繫。他個性敏感，近於偏執狂，面臨許多具爭議性的情況；他又堅信自己是正確的，因此對其他人的批判往往反應過度，對自己反傳統、唱反調的觀念和行為則相當堅持。根據今日一般的分析，盧梭的文章其實在散播他的個人經驗，他對人類由單純和恩寵之境墜落的描述，主要反映他離開瑞士單純、安定生活的事實，或由

格蘭徒步旅行的結果，「亞里斯多德的作品永遠與泥炭的氣味和花崗石和石南屬植物一起與我有密切關係。」──論

童年的純真闖入國外置身貴族與知識階層的不安。不管這種分析是否正確，由於盧梭的著作影響力極深，迄今仍少有擺脫他的影響者。

最後，在生命逐漸步向盡頭之際，盧梭又撰述《一個獨行者的狂想》（*Les Rêveries du Promeneur solitaire*，一七八二）一書。這本書的內容可說跟走路有關；也可以說無關。它每一章的名稱都叫行走，在〈第二次行走〉一章中，他述及撰寫本書的動機：「一旦決定描述我的習慣性心態，我能設想到的最簡單與確定的方式，便是忠實記錄我的獨行，以及行進間我的回憶與感觸。」這些短文反映了一連串人們在走路時所可能醞釀的心思，但沒有證據顯示他所撰述的思想是某幾次外出漫步的收穫。比如有些是對於某句話的省思，有些是回憶，有些不過是膨脹的感懷之作。總計這十篇短文（第八和第九篇仍是草稿，第十篇在他一七七八年過世時也尚未完稿）描述了一個在思想和在野外漫步中尋求撫慰的人，並經由此尋求與追憶一個安全的庇護所。

獨行者一方面在這世界上行走，一方面又脫離這個世界，懷抱著旅人孑然一身的孤立性，而不像工人、居民或團體成員均有所係屬。走路成為盧梭所選的生活模式，因為在行走間，他可以活在他的思想與回憶中，可以自給自足，只有這樣，他才能生活在這個他覺得背叛他的世界中。這種生活方式也提供他可以發表其論點的文學位置。在文學結構而言，記載行旅的作品可以自由離題，也可以契合主題立論，不像傳記或歷史敘事體性質的文體要求比較嚴格。一個半世紀後，喬伊斯（一八八二─一九四一，愛爾蘭作家）和吳爾芙（一八八二─一九四一，英國女小說家嘗試敘述思想運作的方式，而發展出一種叫意識流的文體。在他們的小說《尤利西斯》（*Ulysses*）

和《黛洛維夫人》（*Mrs. Dalloway*）中，主角人物的想法和回憶在步行時展現最成功。這種沒有架構而有關聯的思緒，經常和行走銜接在一起，顯示走路不是一種可以分析的行為，而是一種即興的行為。

盧梭的《一個獨行者的狂想》是描繪思想和走路關係最佳的作品之一。

盧梭單獨行走，他所收集的植物和所遇到的陌生人是他唯一表露溫情的時刻。在〈第九次行走〉一章中，他追憶早年行走的情形──他追憶歷年行走的種種回憶，就像選用不同焦距的鏡片，在顯微鏡下審視他遙遠的過去一樣。開始時，他敘述兩天前步行前往軍事學校，然後敘述兩年前在巴黎外的一項行走，然後又追述四、五年前和妻子在花園的散步，最後又敘及一次更久以前的步行情形，在那次行走時，他向一名貧窮的小女孩買下所有蘋果，然後分送給在附近徘徊的飢餓孩童。這種種回憶都是因為見到一名熟人的訃聞而引發的，因為訃聞中提及那名過世女子對孩子的愛心，使盧梭對自己被棄的孩子感到愧疚（雖然有些現代學者質疑盧梭根本沒有孩子，但是在他的《懺悔錄》中，他說他和合法妻子泰瑞莎生有五個孩子，而且都送往孤兒院撫養）。這篇論文是對一項想像中的審判所做的思想上的辯護。其結論則是只有他自己心知肚明的罪狀，而他申辯的方式是宣稱他對孩童的愛心，就像這些回憶所撻伐者，在人群中安靜地走路轉到另一主題，敘述他的名氣所帶給他的苦難，以及他無法再沒沒無聞，在人群中安靜地走路了。這項結論暗示，即使這種最平凡的社交機會他都被剝奪了，因此只有在回憶中他才能自由的漫步。這本書大部分是他住在巴黎，因名氣與疑心病而處於孤立狀態時寫的。

哲學性走路文學起始於盧梭，因為他是最初少數認為詳細記錄自己運思情況有其價值的人之一。如果他是個激進者，那麼他最激進的行為便是對私人性和隱密性重新賦予價值，就此而言，走路、獨處和荒野都提供了他而言最有利的情況。如果他啟發了革命，包括想像力和文化的革命，以及政治革命，那麼那些革命對他而言都是必要的，為了除去個人自由生活的障礙。他所有才智和最有力的辯論，都發揮在他《一個獨行者的狂想》一書中所描繪的心靈與生活狀態。

他在兩次行走中，回憶起他最珍視的鄉間寧靜。在有名的第五次行走中，他描述他在Bienne湖聖皮耶島（Saint-Pierre）所尋獲的快樂，他在被批判、逐出Motiers後，投奔到那座島。Motiers在Neuchâtel附近，乃鮑斯韋爾曾造訪他之處。「這種極大的滿足在哪裡可以尋獲？」他自問，接著便形容一種樸素、簡單的生活，在這生活中，他除了研究植物與划船外什麼也不做。那是一種盧梭式的寧靜王國，擁有不需勞動的特權，但是卻沒有貴族隱居地的世故與社交面。第十次行走是對類似鄉居快樂的謳歌，那是他十幾歲時和他的贊助人與情人露意絲（Louise de Warens）共度的一段歲月。那是他終於找到取代聖彼得島之處的Ermenonville莊園後所撰述的。

他七十五歲去世，留下第十次行走的殘稿。Ermenonville莊園的主人吉拉丁侯爵（marquis de Girardin）將盧梭葬在一處遍植白楊樹的小島，該處亦成為眾多多情人士前來弔唁的朝聖之處。盧梭的該處還印行有旅遊指南，不但指示訪客如何經由花園前往墓地，還指示訪客應如何感受。盧梭的個人反叛儼然已經成為大眾文化了。

邊走邊想

齊克果是另一位對走路和思想有許多論點的哲學家。他選擇城市——亦即哥本哈根——做為他走路與研究人類主題的地點，不過他亦曾比較他的都市遊走與鄉間研究植物之旅的不同：他所蒐集的標本是人類。他比盧梭晚生一百年，出生在另一個新教的城市，但是在某些方面他和盧梭的生活迥然不同：他對自己所設立的嚴苛苦行標準迥異於盧梭的自我放縱，他始終居住於出生地，始終和家人在一起，而且終其一生都信仰他的宗教，雖然他和上述信守的一切都有所齟齬。在其他方面，包括社交上的孤立、文學與哲學的豐富創作，以及焦躁的自我意識，則和盧梭極為相像。齊克果的父親是位富有而信仰虔誠的商人，他幾乎一生都靠父親的遺產，生活在父親的陰影下。他在一篇以筆名發表的回憶性文章中，敘及他的父親為了不讓他出去，經常和他在房間內走來走去，他將房間內的世界描繪得活靈活現，彷彿他能看到該世界攝起的一切內容。當他長大後，他父親讓他加入以下這樣一個世界：「以往史詩性質的描繪，現在成了戲劇。他倆彼此對話。如果走在熟悉的路徑，他們會彼此對望，以確定不致有所遺漏；如果踏入一個約翰陌生的領域，他便自行創造，而他父親的豐富想像力更發揮到極致，利用每一童稚的幻想做為戲劇的素材。對約翰而言，他們對話所描繪的世界栩栩如生，彷彿父親便是上帝，而他則是最受鍾愛的上帝之子。」

當我們獨行，我們什麼也不是；當我們與其他高

齊克果、他父親，以及上帝之間的三角關係吞蝕了齊克果的一生，有時候，他似乎是以他父親的形象來造上帝。他父親也似乎刻意利用那些局限於房間內的行走塑造出齊克果其人。齊克果形容自己在童年時就已經是個老人、是個鬼魂、是個流浪者，而那些房間內的踱步似乎是他日後生命的通告，使他一生均活在一個由想像力塑造的魔幻世界，其中只有一個實體：他自己。他許多最著名的作品都是使用假名出版的，那些假名似乎是他在彰顯自己之際，用以埋沒自己的設計，是他在獨處中所製造出的群眾。在他成年的生命中，齊克果幾乎從來沒有在自己家裡接待過客人，而且終其一生幾乎從來沒有一個朋友，只有無數相識的人。他的一個姪女說哥本哈根的街道是他的「接待室」，而他每天最大的娛樂似乎就是在他的城市中行走。那是無法與人相處的人置身人群的一種方式。是從短暫相遇、相互招呼、與別人交談中獲得些微人性溫暖的一種方式。

一名獨行者既存在於周遭的世界，也不屬於這個世界；是觀眾當中的一名，而不是一名參與者。走路可以緩和這種疏離，或加以合法化：一個人因為正在走路，所以維持淡淡疏離的關係，而不是因為他無法和人建立關係。齊克果和盧梭一樣，在走路中和許多人維持泛泛之交，使得他們得以浸淫於自己的思想。

一八三七年，齊克果在文學生涯開始之際寫道：「很奇怪，當我一個人坐在群眾中，當四周的混亂和噪音需要毅力的克制才能維持思緒於不墜時，我的想像力反而特別豐富；沒有這種環境，各種思緒紛陳，反而令我的想像力油盡燈枯而絕。」他在街上也追求到同樣的喧雜。十餘年後，他在另一篇日記中宣稱：「為了承受心靈上的緊張，我非得設法分心才行，比如在街頭巷尾

跟別人寒暄，因為跟特定的幾個人接觸，事實上根本分不了心。」在類似陳述中，他認為在分心的情況下，心靈的運作最佳，會將注意力集中於抽離喧鬧的環境，而不是被孤立起來。他最喜歡擾攘多變化的都市生活，他在另一篇作品中即表示：「此時此刻，街的那頭有個手風琴演奏者正在自彈自唱，感覺很美好。生命中就是這些偶發與不重要的事物最有意義。」

在日記中，他堅持他是在徒步中完成所有作品的。比如他在一篇日記中便寫道：「《兩者之一》（Either/Or）大部分內容只寫了兩次（當然，我在走路時所構思的內容不算，我一向是在走路時構思的），現在我總喜歡寫三次。」他曾多次表示，雖然一般人認為他的散步是懶散的表現，但那正是他作品豐富的原委所在。他其他作品曾提及他在走路時和其他人的接觸情形，但那一定是長途漫步中的遇發事件，否則他便無法組織思緒與醞釀當天的寫作內容了。也許街頭散步的喧嘩使他得以暫時遺忘自己，從事較有意義的思考，因為他的心思經常在自我意識與絕望之間迴旋。在一八四八年一篇日記中，他形容他在回家的路上，「腦子裡脹滿了等待下筆的點子，使我筋疲力竭得幾乎走不動。」他經常會碰上一個窮人，如果他拒絕跟那人講話，那他腦內的點子便會不翼而飛，「我會陷入最可怕的精神磨難，覺得上帝也會像我對待那人一樣對待我。但是如果我肯花點時間跟那人談一談，就不會發生那種事了。」

置身公共空間幾乎是他唯一的社交機會，他對自己在哥本哈根舞台的表演之所以如此重視也可以得到解釋。就某一方面而言，他在街頭的表現就像他在文字中的表現一樣：雖然致力與人接

觸，但是保持若干距離，而且必須依他的條件才行。他和盧梭一樣，和公眾的關係是困難的。他許多作品均以筆名出版，然後抱怨他被誤認為一個無所事事的人，因為沒有人知道他漫遊回家後便致力筆耕。在他與蕾琴·歐森（Regine Olsen）解除婚約後──該婚約的破裂是他生命中一項決定性的悲劇。在他與蕾琴·歐森（Regine Olsen）解除婚約後──該婚約的破裂是他生命中一項出現在港區的街上，他仍然在街上見到蕾琴，除此外便沒有其他接觸了。多年後，他們一再於同時間出現在港區的街上，使得他十分煩惱這代表的意義。對一般擁有完整私生活的人而言，大街是最普通的人生場景，但是對齊克果而言，大街是他最私人化的舞台。

在他平靜無波的生命中，另一項重大危機發生在他在丹麥一本粗鄙反諷雜誌《Corsair》發表一篇攻擊性短文後。雖然該雜誌的編輯很尊敬他，但是該雜誌仍刊登有關他的嘲諷性照片與篇幅，而丹麥群眾也引為笑談。雖然大部分玩笑無傷大雅，比如將他描繪成一個褲管一長一短的人，取笑他精心取用的假名，在圖畫中將他畫成一個精力充沛、身穿長禮服、衣襬寬大得襯托出他兩條細腿等，但是這些戲謔之作使他成為一個眾所周知的人物，使他極為煩惱被人取笑，而且每每懷疑別人在取笑他。齊克果似乎過分誇大《Corsair》的笑謔，並因此深受其苦──不僅僅因為他無法再自由自在地遊蕩於街。「我的環境已被毀壞。因為我的憂鬱和龐雜的工作，使他極為煩惱被人取笑，而且群中孤獨的處境以休息。因此，我感到沮喪。我不再能找到這樣的處境。到處都有人對我好奇。」一位齊克果的傳記作家說失去人群中孤獨的處境是齊克果生命中的最終危機，是此危機使得齊克果在他生命最後階段只是神學作家，而非哲學及美學作家。不過，齊克果仍繼續遊走在哥本哈根的街道，在一次行走時他昏倒被送到醫院，數週後，在醫院去世。

一如盧梭，齊克果是雜學家、哲學作家而非正統哲學家。他們的作品常常是描述性的、聯想式的、個人化的，並帶股詩意的朦朧，與西方哲學傳統所強調的縝密思辨形成尖銳對照。盧梭和齊克果的文章容得下樂趣與個人性，及某種近於街上的手風琴演奏者的聲音或島上兔子的東西。盧梭跨足到小說、自傳、回憶錄，這種玩弄形式的精神近於齊克果的作品：齊克果喜歡在短文後加上巨幅後記、在文章中堆砌假名作家。義大利作家卡爾維諾與波赫士（Jorge Luis Borges）似乎是齊克果的傳人，這兩位作家喜做文體實驗、玩弄形式、聲音、引文等技巧。

盧梭和齊克果的步行對我們來說很親切，因為他們以個人化、描述性的作品——盧梭的《懺悔錄》和《一個獨行者的狂想》、齊克果的《日記》——書寫步行，而非在非個人的、普遍的哲學領域內思索步行。或許是因為走路本是一種將個人思考植基於對世界的個人化、身體化體驗的方式，才造成上述寫作。這也是走路的意義在詩、小說、信件、日記、旅者記述、第一人稱散文中獲得的討論，比在哲學中獲得的討論多的原因。此外，盧梭和齊克果是把走路當成一種緩和疏離的方式，而這疏離是新現象。他們既未沉浸於社會也未——除了在齊克果的晚年、在《Corsair》事件後——在宗教靜思傳統內退出社會。他們在這世界中但不屬於這世界。獨行者總是不安定的、在兩地之間的、被欲望與匱缺帶入行動、有旅行者的疏離而無工人、居住者、團體成員的羈絆。

些迷宮裡，設法逃避索羅米斯，但在這種時候總會遇見他。明明是躲避一個人，結果像是尋找一個人似的。──雨

失落的主題

二十世紀初，一哲學家將步行說成是他知識計畫中最重要的事物。無疑，步行在那之前就已是重要的事物。齊克果喜歡舉狄奧傑尼斯（Diogenes，譯註：西元前四一二？─三二三，希臘的哲學家）為例：「當伊里蒂克學派（Eleatics ❷否定運動，狄奧傑尼斯（如大家所知）走出來反對。他真的走出來，因為他沒有說一個字，而只是來回走幾次，如此表示他完全不贊同他們。」

現象學家胡塞爾（Edmund Husserl）在其一九三一年論文〈現下的世界與外在世界構造〉（The World of the living Present and the Constitution of the Surrounding World External to the Organism）中，將走路描述成我們藉以了解身體與世界關係的經驗。他說，身體是我們對「總在此處者」（what is always here）的體驗，運動中的身體做為不斷移往「彼處」的「此處」，體驗了「總在此處者」的所有環節。也就是說，移動的是身體但改變的是世界，這是我們區分自我與世界的方式：旅行是一種體驗自我在世界的流動中之連續性，從而使人了解自我與世界關係的方式。胡塞爾的論文不同於先前有關人如何體驗世界的思考之處，在於它強調行走的動作而非強調意念與心靈。

行走的主題至當代已經失落。許多人以為後現代理論對行走有許多說法，因為流動性（mobility）和身體（corporeality）是後現代理論的兩大主題──而當身體流動，它走路。許多當代理論是出自女性主義對「先前理論普遍化男性（有時是白人優勢男性）的特殊性經驗」的抗議。女性主義和後現代主義都強調身體經驗的特殊性塑造人的知識內容。古老的客觀性概念已壽終正

在後現代理論中被再三陳述的身體在封閉環境下生活、遇見別的物種、經驗恐懼或感受歡欣、或拉緊肌肉到極致。總之，身體不從事體力勞動，也不在戶外過日子。後現代理論家所經常使用的「身體」一詞似乎說的是一消極物體，那身體最常躺在診療榻上或床上。身體在後現代理論中是醫療／性現象，是知覺、過程、欲望所在的地點，而非行動和創造力的根源。自體力勞動中解放出來、被放在封閉環境內，此一身體除了情欲外什麼也沒有。我的意思不是說性和情欲是迷人、深刻的東西，我的意思只是說性和情欲在後現代理論中之所以受到強調，是因為身體的其他面向受到壓抑。後現代理論呈現的性和生物功能是唯一生命徵候的消極身體，事實上不是普遍的人體，而是白領都市人的身體，或說是理論化的身體，因為連小體力勞動都不曾出現：此一後現代理論中的身體即使拖著齊克果的全部作品也不會感到疼痛。「如果身體是我們在時空中位置的隱喻、人的感知／知識有限的隱喻，那麼後現代理論中的身體根本不是身體。」一位與後現代理論中的身體齟齬不和的女性主義理論家蘇珊·波多（Susan Bordo）如是寫道。

在後現代理論中被再三陳述的身體在封閉環境下過著消極的生活。

寢；一切事物皆來自「位置」，而每個位置都是政治性的（就如喬治·歐威爾（George Orwell）❸）。但在藉強調「一族裔的、性別的身體」的角色以拆除虛假的客觀性之同時，後現代思想家顯然根據自身的特殊經驗——或不經驗——而將肉身、人的意義普遍化了，身體在後現代理論中顯然在高度封閉環境下過很久以前所說的，「『藝術不該是政治性的』的觀念本身即是一政治觀念。」

我若獨自外出，家人一定懷疑；要是我被看見去會見男人——猜猜看結果會如何！——瑪

後現代理論中的旅行是關於流動，但後現代理論家未能使我們了解旅行者如何流動，我們讀到的後現代身體似乎自由飛機和汽車運送，或就是動，而看不出是憑什麼媒介。身體不過是運送中的包裹、落在棋盤中的一著棋；它不運動而是被運送。在某種意義上，這些是當代理論的抽象化引起的問題。許多地點／流動術語——如遊牧（nomad）、去中心（decentered）、邊緣化（marginalized）、流放（exile）等等——均不與特殊地點、人相連；它們代表的是無根、流動的概念，而這樣的流動、無根，可能是理論浮游無根、主題凌空虛蹈的結果。後現代理論的言語似乎自由移動，不受特定描寫的責任所束縛。

身體只有在有獨立思想的作品中才變得主動。在艾琳‧史卡利（Elaine Scarry）的書《疼痛的身體：世界的毀壞與塑造》（*The Body in Pain: The Unmaking and Making of the World*）中，她首先分析疼痛如何破壞了意識世界中的種種主體，然後解釋創造性努力——創造故事和物體——如何建造世界。她將工具和被製造的物體描述為身體進入世界、感知世界的產物。史卡利記錄工具，她如何變得愈來愈與身體疏離，直到延伸手臂的掘枝變成取代身體的鋤。儘管她從未直接討論步行，她的作品暗示對步行的哲學觀照。步行將身體回復到它最初的限制，變成柔軟、敏感、脆弱的東西，但步行像工具那樣將自己伸展入世界。路是步行的延伸，為步行而關出的地方是步行的紀念碑，而步行是塑造世界、置身世界的一種方式。因此，步行的身體能在步行塑造的地方被探出；道路、公園、人行道是從想像力、欲望當中行動的痕跡；柺杖、鞋、地圖、飯盒、水壺、背包是該欲望的物質結果。走路與製造、工作分享「身心投入世界」、「經由身體了解世界、經由

世界了解身體」。

麗・沃特利・蒙塔古（Mary Wortley Montagu）

【譯註】

❶ 莫裘利是羅馬神話中的神，即希臘神話所稱的漢密斯（Hermes）。此一天神為諸神之使者，商業、工藝之神，並為旅人、小偷、浪人之保護神。

❷ 伊里蒂克學派：希臘前蘇格拉底哲學學派，在五世紀初由帕米尼底斯（Parmenides）建立，他否定變化（Change）的真實。對伊里蒂克學派而言，終極的真實是未經分化的「存在」，而非感官的虛幻證言。

❸ 歐威爾：英國諷刺小說家、新聞記者、傳記作者，著有《動物農莊》、《一九八四》等。

站起與跌倒：Bipedalism 的理論家

那是個像白紙一樣的地方。那是我總在尋找的地方。在火車與車窗外、在我穿越複雜地形的行走中，平坦的大地向我召喚，承諾走路會像我想像的樣子進行。如今我抵達一乾燥湖床，在那裡我可以不受拘束地、完全自由地走路。這沙漠有許多這種乾燥湖床，許久以前就被沖刷成平坦、像舞蹈地板那樣召喚人的表面。這裡是最像沙漠的地方：空曠、開敞、自由、宜於漫步，是感知、測量、光線的實驗室，在這裡，寂寞有華麗的風味，如在深海中。此一接近約書亞樹國家公園（Joshua Tree National Park），在加州摩哈維（Mojave）沙漠東南部的沙漠，有時是湖床，但多半時候是布滿沙塵、無物生長的平地。對我而言，這片大地意味自由（容納身體的無意識活動與心靈的有意識活動），在這裡步行敲出有如時間的脈搏般的穩定節奏。我的步行同伴派特偏愛攀岩──在攀岩中每個動作都是吸收他全部注意力、瞬間消逝的孤立動作。那是深烙在我們生活中的風格差異：他有些像佛教僧侶，將精神性理解為活在當下（being conscious in the moment）；我則著迷於象徵、詮釋、歷史，及一種與其說存在於此處還不如說存在於彼處

上星期日，我散步到高街（Highgate），在蜿蜒過曼斯菲勛爵莊園旁的巷子裡遇見格林先生，在蓋伊家與柯

的精神性。但我們兩人都擁有「在土地上生活是理想生活方式」的觀念。

我很久以前在另一沙漠了解到，走路是身體衡量自身與土地關係的方式。在此湖床上，每步都使我們更靠近山區（山在傍晚的光線中是藍色的，像平野上升起的露天看台那樣環繞著地平線）。如果說湖床像幾何圖案般平面，那我們的步伐就像來回擺動的分度器的腿。測量顯示地是大的而我們不大（大部分沙漠漫步都提供這樣良善而駭人的訊息）。這天下午連地裡的裂縫也投射長而尖銳的影子，而一像摩天樓的影子從派特的貨車處伸展過來。我們的影子在右方跟著我們動，愈來愈長，比我見過的任何影子都長。我問他他認為影子有多長，他要我站直以便測量。我向東面對我的影子，面對所有影子伸展的最近山區，然後他開始走路。

我獨自站著，我的影子像派特行過的長路。他在那澄澈的空氣中不像變長而像變短。當我能到達，太陽突然滑下地平線。此時，世界改變：平地失去光彩，山變成深藍色，我們的尖影變得模糊。我要他停在現已模糊的我的頭影上，而當我覆蓋我倆間的距離，他告訴我他已走了一百步──兩百五十或三百呎──但我的影子有多長已變得愈來愈難測量。夜來臨，我們走回貨車，實驗結束。但這實驗始於何處？

盧梭認為人的本性能在人的起源中尋得，而了解人的起源就是了解我們是誰，我們該是誰。自盧梭發表對非歐洲習俗（non-European customs）的看法（及一些對於「高貴的野蠻人」的思

索）以來，人起源的主題已獲得相當多的研究。但「我們最初是誰」——無論最初是指一九四〇年或三百萬年前——即是我們現在是誰」的主張只隨時間而變得更強固。通俗書籍和科學論文針對「我們是嗜血、殘忍的物種還是有溝通力的物種」及「兩性的基因構造間有何不同」展開一回合又一回合的辯論。兩者都常常是關於「我們是誰，可能是誰，該是誰」的說法，講述者則包括主張「傳統之適當」的保守主義者與主張「我們該吃一些原始食物」的追求健康的人。這當然使「我們是誰」成為一政治性論題。研究人類起源的科學家一直對人性問題爭論不休，而在近年走路已成為他們談話的重要部分。

哲學家對走路的意涵少有申述，但是科學家近來針對走路說了許多話。古生物學家、考古學家和人類學家已針對「人類的祖先猿類（apes）❶何時、為何以後腿站立，行走良久，以致牠的身體成為我們直立、兩足、邁大步走路的身體」展開一場熱情而常各執己見的辯論。他們是我一直尋找的步行哲學家，不斷地思索每種身體構造在功能方面的意義，那些構造和功能如何增益我們的人性——儘管人性由什麼構成始終引人爭議。唯一確定的一點是直立行走是人性最早的標誌。無論它的成因是什麼，它引起許多事物：它打開許多新的可能性，此外，它創造臂，負責握、製造、破壞的臂逐漸演化成物質世界成熟的操縱者。有些學者視兩足行走為使我們大腦擴張的機制，有些學者視兩足行走為建立我們的性（sexuality）的構造。因此，雖然關於兩足行走的起源的辯論充滿對臀關節、腿骨、地質學上的時間推定方法的細節描述，它終究是關於性、風

景，以及思考。

人的獨特性通常被定位在良心。然而人體在地球上也是獨一無二，且在某些方面塑造了該良心。動物王國裡沒有其他身體像人體這副總在傾倒危險中的身體。其他少數的兩足動物——鳥、袋鼠——有尾巴等特徵以為平衡，且多數這些兩足動物跳躍而非行走。兩足行走是獨特的，或許因為用兩足行走是很不容易的事。四足動物像桌子一樣穩，但以雙足行走的人只能達到危險平衡。連站穩都是傑出成就，如看過或當過醉鬼的人所知。

展讀人類行走敘述，容易逐漸以跌倒（falls）的角度來思考人的墮落（the Fall）。約翰‧納皮耶（John Napier，譯註：一五○○─一六一七，蘇格蘭數學家）在一篇關於步行的起源的論文中寫道：「人的步行是獨特的活動，步行時身體一步步蹣跚地走在災難邊緣……人的兩足行走似乎有潛在的危險性，因為只有先跨出一腿，然後另一腿有節奏的向前移動使他免於跌倒。」我們在小孩身上見到許多步行不穩的情形。他們藉玩弄跌倒來學習走路——他們把身體傾向前，然後藉向前猛衝來保護身體下的腿。他們胖胖、彎曲的腿總似乎是落後或追趕，他們在學會走路前歷經挫折。小孩藉行走來追求無人能為他們實現的欲望：對得不到的東西、對自由、對不依賴母性伊甸園而自立的欲望。因此走路始自延遲的跌倒（delayed falling），而跌倒與墮落重合。

《聖經‧創世紀》彷彿與科學討論格格不入，但科學家常在討論科學時談到《創世紀》。科學故事企圖解釋我們是誰，而有些科學故事似乎到西方文化的創造神話——亞當和夏娃在伊甸園中的故事——去尋求答案。許多假說相當大膽，奠基在證據的部分似乎較奠基在現代欲望或古老

社會風俗的部分少，尤其當假說與性別角色相關時。一九六〇年代，「男人是獵者」（Man the Hunter）❷理論被廣泛接受，並經羅伯‧阿德萊（Robert Ardrey）《非洲起源》（African Genesis，此書著名的開頭句為：「人不是生於純真，也不是生於亞洲。」）等書而通俗化。此理論暗示暴力和侵略是人的稟性中根深柢固的部分，又指出暴力和侵略是人類賴以演化的資材（或說是男人演化⋯；多數主流理論都讓女人除了傳遞男人基因外沒事可做）。女性主義人類學家艾德里安娜‧齊爾曼（Adrienne Zihlman）寫道：「『男人是獵者』理論的早期挑戰者指出『游獵是人類演化的推進器』的理論，與『夏娃吃了知識之果後被逐出伊甸園』的聖經神話間的相似。他們指出兩種命運——游獵的命運和被逐出的命運——都是由吃的行為——第一個例子中是肉，第二個例子中是禁果——所引起。」他們也認為「男人是游獵者，女人是採集者」的分工，反映亞當和夏娃在〈創世紀〉中的角色分畫。一九六〇、七〇年代，理論指出人的行走是在劇烈氣候變化時期（彼時人從林棲改為草原居）演化出。如今「男人是獵者」理論和草原居理論都已不再受人類學家青睞。但語言不變：不在化石而在基因中追尋人類起源的科學家，將我們的共同祖先描述為「非洲夏娃」或「粒線體的夏娃（Mitochondrial Eve）」。

這些科學家有時尋找他們想要找到的東西，有時找到他們正在尋找的東西。皮爾丹人（Piltdown man）❸理論之所以在一九〇八年建立，又在一九五〇年失效，就是因為英國科學家急於相信帶有動物下顎的大腦生物的證據。皮爾丹人的骸骨暗示我們的智慧由來已久。許多人指出

（alderman-after dinner）步伐走了將近兩哩。在那兩哩中他提出千件事情——讓我給你一張清單——夜鶯、詩——

聰明的皮爾丹人是英國人，直到新科技證明皮爾丹人是偽造。當雷蒙・達特（Raymond Dart）一九二四年在南非發現一副真實的孩童頭蓋骨，喜歡皮爾丹人的英國專家不認為它是人類祖先。之所以有此看法，是因為當時的科學家不喜歡我們的祖先來自非洲，且因為 Taung 孩子（該副孩童頭蓋骨的名稱）有小頭蓋骨但顯然直立行走，暗示人類的智慧在人類的演化中來得晚而非早。在頭蓋骨的底部有一名為枕骨大孔（foramen magnum）的開口，脊髓經由此開口與腦相連接。Taung 孩子的枕骨大孔是在頭蓋骨中央（這是人類的情形），而非在頭蓋骨後面（如在猿類的情形），因此很顯然地，Taung 孩子是直立行走，他的頭端立在脊髓頂上而非吊掛在脊髓上。如同多數南猿（australopithecine hominids）❹的頭蓋骨，Taung 孩子以現代眼光看來有如比例怪異的房子：額骨和下顎很大，現代頭腦聳立的耳隱窩（attic）尚不存在。多數早期演化學者認為人類的特徵——行走、思考、製造——是一起發源的，或許因為他們覺得想像只擁有部分人性的生物很困難或令人不悅。達特的假說受到路易・李基和瑪麗・李基（Louis Leakey and Mary Leakey）一九五〇、六〇、七〇年代在肯亞的發現支持，而約翰生（Donald Johanson）一九七〇年代在伊索匹亞發現「露西」骸骨及相關化石更幾乎肯定達特的假說。步行在智慧之前。

如今直立行走被視為人類演化中關鍵的一環。與兩足行走相關的演化名單長而迷人，充滿弓形物與身體的伸長。首先是直排腳趾和弓形足部。從直立步行者的長腿到臀部（臀部圓而隆起，因為臀肌充分發展的關係），這一部分的肌肉在猿類是小型肌肉，但在人體是最大的肌肉。然後到平坦的胃、柔軟的腰、挺直的脊椎、低肩、立在長脖子頂上的直立的頭。直立身體的各個部分

像柱的各部那樣互相堆疊，而四足動物的頭和軀幹的重量像道路自吊橋伸展那樣自脊椎垂下，身體兩端各有一雙橋柱般的腿。大型猿（Great Apes）❺是膝關節行走者：這種住在熱帶雨林中的生物大半只在樹間，靠賦予牠們斜姿勢的長前肢移動。猿類有弓形的背、短頸、形狀像顛倒過來的漏斗的胸、隆起的腹部、瘦臀、外八字的腿、帶有可相對的大腳趾的扁平足，絲毫沒有腰。

當我思考上述步行演化史，我看見一小人——這人像我湖床上的同伴，只是這一次是黎明，這人是朝向我前進，遠處的模糊不清、似乎有些陌生的點在走近時成為一直立人形，而當他靠近，我發現他是一位我不認識的步行者。但在中距離投射長影的是誰？露西——考古學家這麼命名一九七四年在伊索匹亞出土、有三百二十萬年歷史、各方面證據顯示是女性的小南非猿人（Australopithecus afarensis）骸骨——在許多方面像猿類：她有短腿、長臂、像漏斗的肋骨支架，幾乎沒有腰或頸。不過，她的骨盤寬而淺，因此，她有寬臀與靠在一起的膝蓋所形成的穩定步伐（這一點像人而不像黑猩猩〔chimpanzees〕，黑猩猩的窄臀和分得很開的膝使牠們直立行走時搖來擺去）。有些人說露西可能是厲害的跑步者而非極佳的步行者。但她步行。這可說是肯定的，但有些人不同意。

數十位科學家以數十種不同方式解釋露西的骸骨、重建她的肌肉、步伐與她的性生活，並辯論她究竟是良好步行者或是差勁步行者。在克利夫蘭博物館工作的約翰生將他在伊索匹亞哈達河（Hadar）一帶發現的露西骸骨拿給他的朋友歐文‧勒夫喬伊（Owen Lovejoy，克利夫蘭州立大學

關於詩情（Poetical Sensation）——形上學——夢的不同種類——夢魘——由觸覺陪同的夢——一觸再觸——相關

解剖學家兼人類運動專家）。勒夫喬伊發布判決。約翰生在其《露西》（Lucy）一書中，報告勒夫喬伊對他前一年帶進的南非猿人膝蓋關節的說法：

「這像一現代膝關節。」這小矮人是完全的兩足動物。

「但他能直立行走嗎？」我追問。

「我的朋友，他能直立行走。告訴他漢堡是什麼，十之八九他會帶你去最近的麥當勞。」

約翰生發掘的膝關節成為勒夫喬伊「兩足行走在很早以前就已開始並被完美化」的大膽理論的第一項物質支持。第二年，露西骸骨進一步肯定勒夫喬伊關於人類行走的古老性假說。瑪麗‧李基的考古隊伍一九七七年在坦尚尼亞賴托里（Laetoli）發現一對行走者有三百七十萬年歷史的足跡，也進一步肯定勒夫喬伊的假說。但這些生物為何變成兩足動物？

一九八一年，勒夫喬伊提出對人類為何成為兩足動物的複雜解釋。他一九八一年發展在《科學雜誌》（Science）上的論文〈人的起源〉（The Origin of Man）已成為考古學界辯論兩足行走為何在約四百萬年前出現的重要依據。勒夫喬伊發展出「生育間的時間縮短能增加人嬰的存活率」的精密理論。「就多數靈長類動物而言，」他寫道：「雄性的適應性（male fitness）大致由求偶成功率決定。」──即由交配、傳遞基因的能力或機會決定。他指出在第三紀中新世時代（Miocene era，約在五百萬年前），人類祖先改變了它的──或他的──行為。他指出，雄性開始為雌性帶回食物；受到食物供應的雌性能生更多子女，雄性領導的核心家庭（nuclear family）誕生。換言之，雄性的適應性已擴展至包括供應糧食，也因此使他們得以更經常、更確實地傳遞基因。勒夫

喬伊在一篇一九八八年文章摘要中寫道：「兩足行走在此新生殖體系內出現，因為前肢騰空後，雄性能為雌性攜帶遠處的食物。」但，他補充說，兩性的每日分離只在「兩性能回到家中傳播自己的基因」的情形下才在遺傳上有利男性——因此，供應糧食的行為必是為忠誠的雌性及負責任的雄性演化而出。勒夫喬伊解釋：「現在要談的是人相當不尋常的性行為。女人的發情期不斷，隨時都能性交……男人的發情期也不斷。」因為不像多數陰性動物，女人不再有特定的發情期，她們隨時都能進行性行為。如果我們視此為一創造神話，這是個雙親家庭比人類還要古老得多（two-parent family is far older than the human species）的神話，男性原始人類是有機動性、負責任的伴侶和父親，女性原始人類是貧窮、忠誠、待在家的配偶。

一九六〇年代的「男人是獵者」神話，到了一九七〇年代為兩種理論所取代。有人提出「女人是採集者」（Woman the Gatherer）理論，指出原始社會的膳食可能大半是素食且多數由女人採集。另一理論強調食物分享在確保生存、產生家庭基地及複雜社會意識上的重要性。在此理論中，社群的晚餐取代了阿德萊的血腥競賽。勒夫喬伊結合此二新理論創造出其「男人是採集者，他帶食物回家並與配偶和子女分享食物」的理論。他的理論暗示行走是男人之事，男人充滿了家庭美德，那美德使人類成為行走者。他說，事實上，露西和她的同類可能走得比我們更好，此外，人已失去攀登的能力。

當我寫這章時，我與派特一起待在他在約書亞樹國家公園外的簡陋小屋裡。有些為眼前如山的夢——第一和第二意識——will 和 Volition 間的差異——缺乏第二意識的許多形上學家——怪獸——海怪——美

的資料傷神，我不斷向他敘述人類為何變成兩足動物的理論、人類生理構造和功能的種種細節，他對一些較奇怪的說法大笑不止。

斯里（R. D. Guthrie）一九七四年的說法，即當原始人類變成兩足動物，男人用他暴露的陰莖當「威嚇器官」以恐嚇敵人，然後我們思索人類笑聲的起源。第二天，在他帶客人上上下下攀岩一整天後回家，喝了一杯酒後，我讀人類學家狄恩・佛克（Dean Falk）對勒夫喬伊的攻擊給他聽。勒夫喬伊的「時時留意於交配」（copulatory vigilance）一詞引起他注意，他對我熱中的理論狂笑不止。他的世界倒也不是一片嚴肅⋯當他前一天攀岩取樂時，我躺在陰涼的地方懶懶地瀏覽他的導遊書，被攀岩路線的一些名字弄得發笑：「長老教會牙膏」（Presbyterian Dental Floss）旁是「主教會員牙籤」（Episcopalian Toothpick），「燈罩上的舞者」（Boogers on a Lampshade）嘲笑「風景中的人」（Figures in a Landscape），還有無數諷謔、政治、身體笑話描述其他攀岩路線。那天傍晚，當我讀兩足行走理論給他聽，鵂鶹在後院跳，夕陽把山影推得愈來愈遠，他發誓他能讓他為公園的攀岩路線取名的朋友將下一條攀岩路命名為「Copulatory Vigilance」，以紀念「人類已失去攀登能力」的理論。勒夫喬伊的理論之所以變得有名，可能就是因為沒有人能抗拒攻擊它。

早期的批評者中有紐約州立大學石溪分校的解剖學者傑克・史登（Jack Stern）和蘭達爾・蘇斯曼（Randall Sussman），兩位我都拜訪過。他們都留著灰鬍子，看來有些像海象和木匠（史登是厚實的木匠，蘇斯曼是碩大的海象）。他們在擺滿骸骨和書的辦公室裡與我談話數小時，有時抓取一黑猩猩陰莖或股骨化石以說明觀點。他們經常談得高興、渾然忘卻我的存在，且他們不吝

於批評同行。他們認為約翰生的南非猿人化石是差勁行走者的化石，以證據——大臂、小腿、彎曲的手指和腳趾——來看，南非猿人在成為步行者後繼續攀登一段長時間。另一他們談起的南非猿人化石特徵是男女體型：如果說約翰生和同伴在衣索匹亞發現的大小骸骨是同一物種（此主張不獲理查‧李基〔Richard Lealey，譯註：路易‧李基之子，亦為考古學者〕同意），那體型必定是女小男大，此使得遠古男女實行勒夫喬伊的一夫一妻婚制非常不可能。雄性遠較陰性壯碩的靈長類——狒狒（baboons）、長頸鹿——通常是一夫多妻；只有沒有體型差異者，如長臂猿（gibbons），是一夫一妻。所以史登和蘇斯曼對露西的看法是：蘇西是個有著大腳的差勁行走者，卻是個有著強壯長臂的極佳攀登者，且可能是一夫多妻團體的一分子，在此團體中小女人花在樹上的時間比花在大男人身上的時間多。

蘇斯曼說：「當我們開始此研究時，考古領域內的大多數人說人類在大草原（如南非草原或東非大草原）上演化。我認為他們都錯了。我認為真正的情形是：南非猿人是住在樹林和空曠鄉間，如你今日所見的法屬剛果或多樹的河岸。我的意思是，可能有百萬年之久，人類是純熟的攀登者、差勁的兩足行走者。」他又說，在重建南非猿人時期的舊圖畫中，南非猿人漫步過草原；較新的圖畫顯示他們在相當混雜的棲息地，而最近的《國家地理雜誌》有把南非猿人放在樹林中的圖畫。史登說，南非猿人是林棲者、爬樹者的事實如此明顯，以致大家都忘記了這想法最早是史登和蘇斯曼提出的。

人魚——騷塞認為有怪獸——騷塞的信仰不足採信——一則鬼故事……——濟慈（John Keats）‧〈給喬治‧濟慈

從前的論證是圓的：原始人類為了闖進大草原而學習走路，如果他們在大草原上生存下來，他們必定是稱職的行走者。大草原似乎是自由、可能性無限的無限之地的形象，是比原始林要高貴的空間。史登稍後說：「我擔憂南非猿人兩足行走的樣子。我寫了一篇論文說他們不可能像我們這樣行走。他們走不快、不夠有效率……我們的看法錯了嗎？他們的兩足行走方法真的很好嗎？」蘇斯曼插嘴：「也有可能他們結合非常好的爬樹與差勁的兩足行走，逐漸地比例顛倒……」

史登接著說：「我有時拿來安慰自己的一個說法是，黑猩猩是糟透了的四足動物達七百萬年之久，那人類可能是差勁透頂的兩足動物達數百萬年之久。如果說，黑猩猩是糟透了的四足動物達七百萬年之久。」

在一九九一年於巴黎舉行的「兩足行走的起源」討論會上，三位人類學者指出當前所有有關行走的理論都是引人發噱的論述。他們描述「呆板假說」（schlepp hypothesis），這假說將兩足行走解釋為對攜帶食物、嬰兒等物的適應；「逗小孩笑假說」（the peek-a-boo hypothesis），這假說將兩足行走解釋為站起來張望草原；「戰壕內用雨衣假說」（the trench coat hypothesis），這假說將兩足行走與陰莖炫耀聯繫在一起，強調的是吸引女人而非恐嚇其他男人；「全溼假說」（the all wet hypothesis），這假說涉及有些人類學者所提出的水棲階段的涉水與游泳；「遊牧民族假說」（the tagalong hypothesis），這假說涉及跟隨遷移的獸群過大草原；「熱天裡行走假說」（the hot to trot hypothesis），這是推理較嚴謹的假說之一，它宣稱兩足行走減少人在熱帶正午太陽下的日曬面積，從而使人能移居熱帶開闊棲息地；「兩腿優於四腿」假說，這假說指出兩足行走比四足行走省精力，至而使人對靈長類而言是如此。

假說真不少，但是自與史登和蘇斯曼談話以來，我已習慣於五花八門的解釋。在非洲出土的大量骸骨始終是謎，它們的解釋需要召喚讀動物內臟以預言未來的古希臘人，或卜《易經》上的卦以了解世界的中國人。它們不斷被重新安排以適應新的演化系譜。例如，兩位蘇黎世人類學者最近宣布著名的露西骸骨實際是男人的骸骨，而佛克則認為她不是人類祖先。古生物學有時好像是充滿律師的法庭，每位律師都張揚肯定自己假說的證據，而忽視與自己假說牴觸的證據（儘管史登和蘇斯曼給我「他們執著於證據而非意識形態」的印象）。所有這些骸骨故事裡唯一相同的一點，即瑪麗・李基在書寫她的隊伍在賴托里發現的足跡時所寫的：「兩足行走在原始人類發展中扮演的角色，是萬分重要的。它可能是使人類祖先與其他靈長類有區別的轉捩點。兩足行走使手能做許多事——攜帶、製作工具、操縱事物。事實上，所有現代科技都是從兩足行走而來。可以說，前肢的新自由提出一挑戰。腦擴展以迎接挑戰。人類形成。」

佛克一九九七年以一篇題為〈女人的腦部演化：對勒夫喬伊先生的回覆〉（Brain Evolution in Human Females: An Answer to Mr. Lovejoy）的論文做為對勒夫喬伊假說的回應。她宣稱：「按照勒夫喬伊的觀點，女性原始人類不只是四足、懷孕、饑餓、不敢到戶外活動，而且是『等待男人』。」她在審視「一夫一妻制不可能存在於體型差異極大的男女間」等觀點後，繼續評論道：「勒夫喬伊假說也可被放在完全不同的層面上來看，例如，他的假說充滿對男性性能力的焦慮。可以說，勒夫喬伊假說聚焦於男人性能力的演化。」她接著指出，陸棲陰性靈長類的行為顯示女

性遠祖選擇多位伴侶進行性行為，「對人類社群中性行為進行的密切觀察顯示，女人可能至今選擇多位伴侶進行性行為。」

駁斥了「負責任的男人帶食物回家給忠誠、待在家的配偶」的概念後，佛克選取「直立行走減少原始人類在林間行走時所接受的日曬量，原始人類因此愈走愈遠以致走出森林」的理論。佛克援引彼得‧威勒（Peter Wheeler）的假說，指出「直立行走使得原始人類『全身降溫』，流到腦部的血液溫度獲得調節，此有助防止中暑，因此有助人腦成長」。直立行走使人長出愈來愈大的腦袋，並走得愈來愈遠。她以她自己對腦部演化和結構所做的研究來補強威勒的理論，推斷直立行走確實對智慧成長有影響。

智慧可能位在腦部，但它影響身體其他部位。不妨把骨盤想成思想和行走會合的私密劇場。骨盤是身體最優雅、複雜的部位之一，也是最難理解的部位之一，因為它罩在肉、孔與執迷中。所有其他靈長類的骨盤都是（幾乎延伸到肋骨支架，從後到前都是平的）長而垂直的結構。臀關節緊靠在一起，產道向後開，整個骨盤在猿類做出一般姿勢時面向下，多數四足動物的骨盤也都是這樣。人的骨盤則向上傾斜到包覆內臟，支撐直立身體的重量，變成一具淺瓶。它相當短而寬，臀關節分得很遠。此一寬度和延伸自髂嵴（iliac crest，位於肚臍下方，從身體兩側繞到身體前方的骨頭）的外展肌（abductor muscles）穩定步行時的身體。產道指向下，整個骨盤像個漏斗，嬰兒從中落下——此落下是最困難的 human falls 之一。如果說有一身體部位使人想起〈創世紀〉中「妳將在悲傷中誕生子女」（In sorrow thou shalt bring forth children）的咀咒，那就是骨盤。

生育對猿類而言是一相當簡單的過程，但對人而言，生育則是艱難且有時致命的過程。隨著原始人類演化，人的產道變小，但隨著人演化，人的腦部變得愈來愈大。出生時人嬰的腦已有成年黑猩猩的腦那樣大，對產道擠壓得很厲害。為了生存，它必須用力地衝下產道。孕婦的身體已藉製造（能軟化連結骨盤的紐帶的）荷爾蒙來增加骨盤容量，而在懷孕末期恥骨的軟骨分開。這些變化常常使行走在懷孕中和生產後較為困難。有人指出，女人智力的限度是骨盤容納嬰兒的腦的能力，或者說，女人流動性的限度是為骨盤容納生產的需要而產生。有些人甚至說，女人骨盤對大腦嬰兒的適應使女人成為比男人差的行走者（或使所有人的小腦祖先差的行走者）。「女人走得比男人差」的說法在人類演化文獻中歷歷可見。這似乎是〈創世紀〉思想（女人為人類帶來致命咀咒，或女人只是演化路程上的幫手，或如果行走使人與思想和自由有關，那麼女人有的思想和自由都不多）的殘餘。如果說學習步行使人獲得旅行到新地方、採取新做法、思考等自由，那麼女人的自由常與性——需要被控制、管束的性——相聯繫。但這是道德學，不是生理學。

在約書亞樹國家公園那美好早晨，我被關於性別和行走的紛雜紀錄弄得相當懊惱，因此打電話給歐文‧勒夫喬伊。他指出男女生理構造上的一些差異，他說這些差異可能使女人的骨盤較不適應行走。「生理上，」他說：「女人不如男人。」我追問，這些差異造成行走上的不同嗎？不，他讓步：「對男女的行走能力完全無影響。」於是我走回陽光下，欣賞一隻大沙漠龜在車道上用

力咀嚼多刺的梨子。當我問史登和蘇斯曼女人是否是較差的行走者，他們大笑，說據他們所知，無人曾做過能支持此結論的科學實驗。他們指出，傑出的跑步者往往集中於某些體型（無論性別），但行走不是跑步，且當說到傑出，問題更複雜了。他們問，「較好」的意思是什麼？較快？較有效率？他們說，人是慢速動物，人類擅長的是距離，一次可走幾小時或幾天。

其他學科中的思索行走者能被賦與的意義——行走如何成為沉思、祈禱、競爭工具。使這些科學家重要的是他們企圖討論行走的本質性意義——不是人類把行走塑造成什麼而是行走如何塑造人類。行走是人類演化理論中的奇特支點。由於有行走，人類才得以脫離動物王國，終於成為地球上的萬物之靈。如今行走的發展已到極限，不再帶領我們入瑰麗未來而只將我們帶回古老過去。行走可能造就了雙手萬能、心靈擴展，但它始終是不特別有力或快速的事物。如果它曾將人類與其他動物分開，它如今——像性和生產、像呼吸和進食——將人類與生理限制相連。

離開前那天早上，我在國家公園裡散步，從派特在教攀岩的岩石出發，以緩慢、悠閒的步伐走。他的父親曾告訴他，他曾告訴我，公園的風景時時變換，故不妨時時徘徊，觀看風景。這倒是個好建議。我在一大堆岩石中出發，這堆岩石中的每座岩石都有一棟大房屋那麼大；它們像建築物那樣切割風景，所以你必須知道地形及地標，而非倚賴遠方的景物引導。朝陽在我左方，我向南沿著一條穿越另一條道路的小路走，這條小路的中央有一叢叢草；它向東南方轉進另一條常

被使用的道路。小蜥蜴鑽進樹叢，嫩綠的青草遍布蔭涼處，因幾星期前一場大雨而抽高了一兩吋。在只有風聲和腳步聲的大空間裡遊蕩，我感到自由、舒坦。我的路抵達一私有地的盡頭，因此我在附近打轉，猜我能找到另一條回到石叢的路。當我這麼打轉時，山區在地平線上出現又消失。我終於遇見我的小徑與廢棄的路的交叉點，發現自己往另一方向的足跡，那些足跡鮮明地印在（這幾日經過此路的人的）較淺足跡之上，我跟隨自己的足跡，約一小時後回到出發地。

【譯註】

❶ 猿類：靈長類的亞目，包括大型猿類（大猩猩、黑猩猩、猩猩）及長臂猿。

❷「男人是獵者」理論指男人創造了基本的人類社會單位，並繼而憑其游獵／殺戮加以維繫。在此理論中，女人僅是消極、被動的守火者。此理論近年來已被抨擊為神話。

❸ 皮爾丹人為在英國 Susses 地方的 Piltdown 發現的頭蓋骨，曾被認為洪積世最古的原始人類化石，後經證明為假冒。

❹ 南猿：人科的外形，出現在上新世晚期以及更新世早期，有些明顯的是人類的祖先。

❺ 大型猿：與長臂猿類（長臂猿及蘇門答臘長臂猿）相對照的大猿（大猩猩、黑猩猩、猩猩）。

追求聖寵之路：朝聖之旅

行走來自非洲，來自演化，來自必需，它通往每處，經常在尋找某樣事物。朝聖之旅——邊走邊尋找某種不可解的事物——是基本行走方式之一，而我們在朝聖之旅上。矮松和檜樹之間的紅土，覆蓋著形形色色發亮的小鵝卵石、雲母、蟬蛻下的皮。這是條奇異的步道，既繁華又貧窮，像新墨西哥州許多地方一樣。我們正行往奇瑪約（Chimayó），這天是耶穌受難節（Good Friday，譯註：復活節前的星期五）。我是那天橫過鄉野往奇瑪約的六人中最年輕者，且是唯一的外地人。這團體是幾天前結合的，包括我在內的幾個人問葛瑞格是否介意有人同行。另兩人是葛瑞格的癌症生還者團體的成員——一名測量員和一名護士，朋友梅里黛帶來她的木匠鄰居大衛。

雖然我們在我們自己的路——該說是葛瑞格的路——我們已加入往奇瑪約的聖圖阿利歐（Santuario de Chimayó）的年度朝聖之旅，因此我們是朝聖者。朝聖之旅是旅行基本方式之一——這旅行追尋某種事物，這事物可能是個人內在的轉化——而對朝聖者而言，走路是聖工。世俗的行走常被想像成遊戲，並用裝置和技術使走路更舒適、有效率。朝聖者則經常設法使他們的旅程

嗅覺興奮的減少似乎是人變成兩足動物的結果，這使他的生殖器（從前是藏匿著的）曝露出來且需要保護，並使

更艱苦，使人想起旅行一字是從 travail 而來，travail 這字有「勞苦」、「受難」、「分娩的痛苦」等意。自中世紀以來，一些朝聖者裸足旅行或在鞋裡放石頭，也有一些朝聖者齋戒或穿著僧衣。愛爾蘭朝聖者仍在每年七月的最後一個星期日裸足攀登克羅阿派屈克山（Croagh Patrick），也有朝聖者跪著走完全程。一位早期的埃弗勒斯峰（Everest，譯註：即聖母峰）登山者注意到西藏一種較為勞苦的朝聖方式。「這些虔誠、簡樸的人有時旅行兩千哩，且以一步一拜倒的方式行走，」約翰・諾爾上尉（Captain John Noel）寫道：「他們匍匐在地，以手指在前方的土地上做記號，站起來時又以腳趾在土地上做記號，當他們五體投地時，他們張開手臂，發出祈禱聲。」

在奇瑪約，一些朝聖者每年攜帶十字架（從小型十字架到必須被拖著走的龐大十字架都有）前來。在目的地──禮拜堂內，一座十字架被放在聖壇的右方，一名朝聖者手拿一面小金匾念道：「這座十字架是感謝上帝讓我的兒子隆納・加伯瑞拉自越南戰場歸來的象徵。我，賴夫・加伯瑞拉，答應做一趟朝聖之旅，這旅程由從新墨西哥贈與地（Grants New Mexico）走一百五十哩到奇瑪約組成。此朝聖之旅在一九八六年十一月二十八日結束。」加伯瑞拉的匾和木製十字架（約六呎高，有一基督雕像在上面）顯示朝聖之旅是聖工，更該說是收穫精神之美的勞動。無人知道此精神之美究竟是勞力的報償，還是顯示自我已臻至良善之境──無人需要知道；朝聖在人類文化中是做為精神之旅，而苦修和體力勞動被普遍理解發展精神之手段。

有些朝聖之旅，如西班牙西北部的 Santiago de Compostela 之旅，是從頭到尾完全徒步進行。有些朝聖之旅，如麥加之旅或耶路撒冷之旅，今日很可能以飛機開始，走路是抵達後才開始（雖

然西非穆斯林可能花一輩子或數代時間緩步走向沙烏地阿拉伯，而麥加之旅亦有以遊牧方式進行者）。奇瑪約之旅仍是以步行方式進行的朝聖之旅，儘管多數行走者有司機把他們從車上放下來，在目的地搭載他們。這是汽車文化中的朝聖之旅——從聖塔費沿公路往北，然後沿小路往東北到奇瑪約。最後幾哩的路邊塞滿汽車，城裡的空氣中充滿一氧化碳的味道；自聖塔費一路下來，路上到處是「汽車慢行」、「留心朝聖者」的標誌。

葛瑞格的路始自聖塔費以北十二哩處，穿越鄉間，在離奇瑪約幾哩處與其他朝聖者會合。我們在早上八點抵達葛瑞格和其妻子馬林很久前所買的地，對他而言，這趟步行將他們的地與北方十六哩處的聖地連接起來。這趟步行對我們當中其他的人也很有意義；我們當中無人是天主教徒或基督教徒，走過鄉間使我們在抵達禮拜堂前，先沉浸非信徒的天堂——大自然。我不斷提醒自己這不是遠足，要自己慢慢走。結果，是慢使這趟步行艱難。

像新墨西哥州北部多數地方一樣，奇瑪約城散發一種古老感，使它與美國其他地方相當不同。這兒到處可見印第安人的石造建築、陶瓷碎片、岩石雕刻，普威布羅族（Pueblo）、納伐約族（Navajo）、霍必族（Hopi）印第安人占人口中很大的一部分。拉丁美洲裔人口也相當多，他們的祖先建立聖塔費當北美洲第一個歐洲人殖民地。這些原住民未像美國其他地方的原住民那樣被遺忘或剷除；無人認為這地方在洋基人來到前是無人居住的荒野。事實上，來此的洋基人向原

手牽手他們齊步走。牽

住民文化借取不少事物，包括磚造建築、印第安人的銀飾、普威布羅族印第安人的舞蹈、拉丁美洲裔的手藝和每個人的習俗（包括朝聖）。

殖民者來到前，奇瑪約是由普威布羅族印第安人居住，他們將上方的小山命名為Santuario Tsi Mayo（「佳石之地」）。奇瑪約谷的西班牙人殖民歷史可追溯至一七一四年，此狹窄、多水的農業谷北端的廣場，據說是本區最佳殖民地建築遺跡之一。像新墨西哥州大部分廣場一樣，此廣場是島形的；它的孩子之一，唐・尤斯納（Don Usner），在談及奇瑪約谷時說谷北端廣場的人不與谷南端波特瑞洛（Potrero）的人通婚。在殖民時代，西班牙殖民者被禁止在沒有准許的情況下到奇瑪約旅行，當地居民成分因此相當本土。朝聖之旅前一年，我曾在新墨西哥州北部另一村莊居住，村裡有人這麼批評奇瑪約人：「他們不是來自這裡。他們早在曾祖父一代就搬離此地。」奇瑪約人說的西班牙語相當舊式，許多人注意到他們的文化起源於啟蒙時代前的西班牙。他們以農為生、注重傳統、生活貧窮、民風保守，信仰則為天主教，他們的文化仍保留不少中世紀特點。

聖圖阿利歐在奇瑪約南端，在其小廣場上橫出一條充滿傾圮磚屋和有著手寫招牌的商店街道。墓廣布此小而穩固的磚造教會的中庭。教會內部的牆上布滿描寫聖者和懸在綠色十字架上基督的漫漶壁畫，風格令人想起拜占庭派的畫家和賓州的荷蘭畫。北邊的禮拜堂與此教會相當不同。前者充滿皈依者所奉獻的耶穌、聖母瑪利亞及聖者畫、手繪圖像、銀製的瓜達路普的修道女（Virgin of Guadalupe），和斑剝的〈最後的晚餐〉版畫。此禮拜堂的外牆上布滿十字架，在牆的前方懸著一列堅固的枴杖，它們含銀的鋁成分形成像監獄欄杆那樣穩固的表面。穿過一低門廊到

西邊是教會最重要的部分，那是座小禮拜堂，未鋪石磚的地板上畫著骯髒的朝聖者回家。本年禮拜堂裡有一小綠色塑膠杓子，人們用這杓子取清潔劑紙板盒裡的沙土吃。人們習慣喝泡泡有此土的水，至今仍將此水用在病者身上，寫感謝函給教會。此處的枴杖為瘸者痊癒作證。

當我幾年前初來此地，我聽說「聖井」，但「聖土」我還是第一次聽到。天主教會通常不視土為神聖媒介，但奇瑪約的土顯然很神聖。人類學者維克多・特納和埃第絲・特納（Victor and Edith Turner）用「洗滌風俗」（baptizing the custom）一詞描述天主教會在拓展歐、美版圖時吸收當地風俗的情形——這是愛爾蘭許多聖井在愛爾蘭人來北美洲前就已視北美洲的土為神聖，在一七八〇年代天花流行時，西班牙女人採擷了一些普威布羅族印第安人的習俗。視土神聖為將最低、最物質性的東西，與最高、最虛無縹緲的東西連接在一起，封閉物質與精神間的裂口。它暗示整個世界可能都是神聖的，神聖物能在腳下尋得。在先前的拜訪裡，我了解到井被認為有不斷注滿的神力，自塞爾特人文學中的無底杯及耶穌的麵包與魚以來，源源不絕的井水一直是神聖物。在皈依者掘出土帶回家近兩世紀之後，禮拜堂泥地裡的洞仍只有水桶那麼大。但我在鄰舍買的宗教書籍指出神職者經常加土，而在耶穌受難節一大盒土會放在祭壇上。

據說在十九世紀初的 Holy Week（譯註：復活節前週），一位奇瑪約地主，唐・伯納多・阿貝耶塔（Don Bernardo Abeyta），在小山上的宗教會所行例行的懺悔式。他看見一道光芒從地的

free hands——不，該說是 free empty hands。轉過身來，兩人鞠躬，又齊步走。孩子的手舉起去握握的手。握握的

洞裡升起，發現洞裡有座銀製十字架，那十字架被帶到其他教會後，洞裡又升起十字架回到洞裡三次後，唐‧伯納多了解到該地已發生奇蹟，因為他在一八一四至一六年間在那建了一座私人禮拜堂。該地的神祕性質在一八一三年已為人所知──火裡的一撮土據說能緩和暴風雨。此奇蹟故事符合許多聖地的奇蹟模式──最著名的是中世紀的「牧羊人圈」（cycle of the shepherds），這故事說一牧羊人發現地裡的神聖形象，該形象不能被移植，因為地點和奇蹟是合一的。特納夫婦如此描述基督徒的朝聖之旅：「所有聖地有以下共通點：它們被認為是奇蹟曾經發生，仍在發生，可能再發生的地點。」

朝聖之旅是以「神聖物不完全是非物質性的，充滿精神力的地理位置是存在的」的觀念為前提。朝聖之旅遊走在精神性與物質性之間，強調故事與故事發生的地點：雖然朝聖之旅是追求靈性，它是以物質性的手段被從事──到達佛陀出生之地或基督死亡之地、聖骨掩埋之地或聖水流動之地。也可說朝聖之旅折衷了精神與物質，因進行朝聖之旅是使身體和其行動表達欲望和信仰。朝聖之旅結合信仰與行動，思考與行動，此和諧在神聖物有物質存在和地點時被達成是很合理的。新教徒（和一些佛教徒及猶太人）反對朝聖，認為朝聖是偶像崇拜，主張精神性應被視為完全非物質性的事物。

在基督徒的朝聖之旅中，旅行和抵達間有共生關係。旅行而不抵達就像抵達而不旅行一樣不完全。抵達是獲勝，經由辛勞和經由在旅途中產生的轉化。朝聖之旅使經由一步步的體力勞動，

走向那無形的精神目標成為可能。我們永遠為如何走向寬宥、復原、真理而困惑，但我們知道如何從此處走到彼處，無論旅程有多艱險。我們也常常把人生想像成旅行——進行朝聖之旅有如抓住「人生即旅程」的意象，並使那意象具體化。行走者走向某遙遠的地方，是人生最有力、普遍的圖象之一——它將個人描寫成孤獨地在大世界裡，倚賴身體和意志的力量。在朝聖之旅，旅程閃爍著「抵達目的地將能帶來精神上的靈明」的希望。朝聖者已寫就一則自己的故事，如此成為由旅行／變形故事組成的宗教的一部分。

托爾斯泰在《戰爭與和平》中瑪雅公主的憧憬裡（當時她正給經過她家的無數俄羅斯朝聖者餵食）捕捉到朝聖者的精神：「她在聽朝聖者的故事時常常被他們的簡樸言詞所感動，好幾次她差點拋下一切，離家出走。她在想像裡將自己刻畫成穿著粗布衣裳、攜帶小袋和手杖，走在泥濘路上。」她把她的流放生活想像成乾淨、清爽、深刻、有一個她能走向的目標。行走表現了朝聖者的簡樸和決心。南希‧弗雷（Nancy Frey）如此描述到西班牙的Santiago de Compostela的長程朝聖之旅：「當朝聖者開始行走，幾個事物落到他對世界的感知中：他發展出一種不同的時間意識，官能增強，對身體和風景產生新理解……一年輕德國人如此說明：『在行走的經驗中，每一步都是思想。你無法逃避你自己。』」

在朝聖之旅中，人遺忘他在此世的位置——家庭、眷戀、地位、責任，成為行走者中的行走者。特納夫婦視朝聖之旅為刺激閾的狀態（liminal state）——置身於個人過去與未來身分間，外

手。握和被握。一步一步地去，絕不退縮。慢慢地一步一步走、絕不停頓、退縮。轉過身來。兩人鞠躬。又手握

於社會秩序，充滿可能性的狀態。Liminality 來自拉丁文 limin，「閾」之意，朝聖者在象徵和身體上都跨過此界限：「朝聖者被剝奪地位、權威，遠離由權力支撐的社會結構，並經由紀律和嚴厲考驗上升到和諧狀態。不過，他們的世俗無權力可能因為神聖權力──弱者的權力（一方面得自親近自然，另一方面得自接受神聖知識）──而獲得補償。被社會結構束縛的事物被解放，尤其是戰鬥、團結意識。」

我們從溪流上的木橋出發，那條溪流將沿岸灌溉成少見的豐盛，然後往上流到葛瑞格和馬林像狗後腿一樣曲折、由橡樹圍繞的玉米田。從那兒我們走上一條灌溉溝渠，穿過將他們的地與納姆貝（Nambe）保留區分開的柵欄──這是我們將爬過、滾過、開門而通過的許多柵欄之第一座。在納姆貝保留區，我們通過納姆貝瀑布──我們能聽見瀑布怒吼但看不清瀑布。我喜歡瀑布之隱形，因為這提醒我，我們不是在觀光。我們在走近瀑布時能聽見瀑布聲，然後，藉著走到一岬角，我們能看見部分瀑布，但路上唯一清楚的景致是從懸崖到下方深水道之時所看到的湍急瀑布。因此我們瞥一眼濺著水花的白邊，向下到河床，往前走。我們在旅程的前半部彼此齊步前進；儘管路程完全不像葛瑞格在出發前以地形圖向我們解釋的那樣井然，他對路很熟悉。

「走到哪裡算哪裡。」他在有人問及我們是否迷路時總是如此回答。我們有個愉快的上午。蘇說她以為我們會在靜默中前進，但每個人都說故事、做觀察。我們在納姆貝保留區上聖璜紀念品店外一棵木棉樹下吃第一頓點心，然後走過保留區充滿鳥、果樹、工廠、牧草地、房子的外

圍。在這條通往納姆貝的路上，梅里黛告訴我們，她在聖塔費的第一次新時代心靈（New Age）

經驗，那是她在一九七〇年代的追求靈性之旅，我們順勢聊起靈性之旅，蘇以頭字語

AFGO（another fucking growth opportunity）來形容在聖塔費過多的精神成長機會（和機會主義

者）。我們當中的三人有基督教背景，我在那天行走結束後，幫忙梅里黛以一頓修正主義者踰越

節晚餐慶祝她的五十歲生日（她小時候是無宗教信仰的猶太人，我則是由不虔誠的天主教徒和不

行宗教儀式的猶太人撫養長大）。因為最後的晚餐（Last Supper）是踰越節的喜宴，連耶穌受難

節和復活節也被列在猶太人慶祝出埃及的節目中，而此朝聖之旅是被建立在所有那些會合、受

難、遷移、死亡之上。

抵達粗糙沙岩地（由風雕刻成的紅石柱點綴這片延伸到遠方，熱而無風的沙岩地）後，我們

逐漸分開。另兩個女人開始拖著腳走，我不認識的兩個男人走在前方。我們在風車處會合，風車

是這兒的一個地標，繞著無水的槽的陰影打轉。之後，葛瑞格和蘇決定繞著小山走，其他人則筆

直往前走，因為蘇已累壞了。沙岩地已讓位給甚難穿越的小丘地形，且不止穿越一處小丘，我們

是上上下下穿越無數長滿樹的紅土小丘。我們大叫，但我們找不到他們，因此我們一直走。一個

男人走在很前面；另一個男人走得比梅里黛還快。梅里黛是個體格健壯的女人，但她很矮，膝蓋

上綁了東西，因此她的步伐變小。

此一分開令人沮喪。當我想及我們所做的事情，我覺得它彷彿該是樂園復得的經驗——親愛

手。齊步走。一步。又一步。——塞繆爾·貝克特

約翰和奧地利人邊討論沙岸的形成和潮汐理論邊沿著岸

的朋友和親切的新友人走過一多變風景，向蔚藍天空下──目標而去。但，哎呀，我們有各式各樣的身體和各式各樣的風格。我為過去數小時的步伐感到沮喪。有人停下來取出雙眼望遠鏡，或分東西給人吃，每個人都休息很久。站或慢慢地行走使我的腿疼；這是博物館和購物中心比山更令人痛苦的原因。如果魔鬼是在細節裡，我的魔鬼是在我以為我已馴服但其實反覆折磨我的靴子裡。因此我擺盪在前面的男人和後面的女人間，直到我終於抵達開闊的草原。我們三人一起抵達草原那一邊的路上。一穩定行人／車流經過──前者都是上山，後者則上山下山都有──梅里黛和我加入它。我們現在是沿公路綿延數十哩長社群的一部分。一列空水壺和橘子皮為志工作證，他們每年來，設立放著橘子、水、飲料、餅乾、復活節糖的桌子。這是朝聖之旅最動人的部分之一，志工來此不是為了獲得自己的救贖，而是為了及時尋找救贖的人。

前一年的耶穌受難節，我被多數朝聖者為長途行走所做的微少準備嚇壞。他們每日的衣著總讓我想對他們說：「這不是遠足吧！」而許多看來彷彿從未走過許多路的人挺了下來。今年的耶穌受難節暖了許多，且每件事都顯得不同：因著我們疼痛的腳和行囊，我們看來比穿著五彩短褲、牛仔褲、T恤的活潑年輕朝聖者要嚴肅、頑強（梅里黛的先生傑利告訴我們，當他在奇瑪約與我們會合，他看見一個來自小城，穿件漂亮白裙──「那種你會在結婚或入土時穿的裙子」行走的女人。兩天前，在向西三十哩處，我看見兩個往東走的疲憊男人，其中一個帶著大十字架）。兩次我參加如此朝聖之旅，都有「我在與另一世界裡的人──信仰者，對他們而言前方的聖圖阿利歐包含一明確力量，這力量是繞著三位一體、聖母瑪利亞、聖者、教會、神龕、祭壇、

聖禮而形成——「一起行走」的奇特感覺。但我像朝聖者那樣受苦；我的腳痛得要命。

朝聖不是體育事件，不只因為它常常懲罰身體，而且因為它常常被尋找自身復原或愛人健康的人所進行。當我打電話給葛瑞格問我是否能加入時，他告訴我當他得白血病時他與神立下誓約。誓約的內容很有彈性：只要他活著，他就會盡可能參加朝聖之旅。這是他第三年參加朝聖之旅，且是最輕鬆的一年。四年前，當他病篤，傑利和梅里黛為他行走，替他帶回聖圖阿利歐的土。

我們走到奇瑪約的此復活節週，從巴黎到夏特（Chartres，譯註：位於法國，該地有一著名大教堂）的朝聖之旅也在進行，大群基督徒在羅馬和耶路撒冷會合。在過去半個世紀，許多世俗、非傳統的朝聖之旅發展出，將朝聖的概念擴展到政治及經濟領域。在我出發前不久，舊金山人以越過城市的「為正義而走」（Walk for Justice）紀念農民工作者謝仆‧夏維茲（César Chávez）的生日；在田納西州的孟斐斯，民權運動者以遊行紀念馬丁‧路德‧金遇刺三十週年。四月在西南部，我能參加由聖方濟會修士領導，從拉斯維加斯到內華達州核子試驗基地的「內華達州沙漠經驗」年度和平行走（類似於從奇瑪約到洛阿拉莫斯〔Los Alamos，原子彈的出生地，位於奇瑪約西邊三十哩處〕的朝聖之旅）。還有肌肉營養失調協會（Muscular Dystrophy Association）在四月的第一個星期的年度行走，和四月最後一個週末「一角銀幣進行曲」（March of dimes）所舉辦

走，夏洛特和我則往反方向走了兩小時餘，最後來到一片草地、撿貝，直到我們的手帕塞滿貝。——埃菲‧葛雷‧

的「行走美國」（Walk America）活動。我在新墨西哥州蓋勒普（Gallup）遇見一位飛行員，他將參加六月在弗萊格史代夫（Flagstaff）舉行的「美國原住民社群行動，第十五屆年度聖山行走」（Native Americans for Community Action, Inc. 15th Annual Sacred Mountain 10k Prayer Run and 2k Fun Run/Walk），這名稱聽來像由抗議在加州東南部華德谷（Ward Valley）設核廢處理場的五部族所舉行的「精神行走」（Spirit Runs），且我知道年度乳癌及愛滋病行走即將在舊金山金門公園及全國其他地點展開。無疑地，在某處有某人正在為某個好理由走過大陸。朝聖之旅蓬勃成長。

不妨將朝聖之旅想像成大群行走者從四面八方蜂擁而來。第一滴小水滴來自近半世紀前的一個單身女人。一九五三年一月一日，一個叫 Peace Pilgrim（和平朝聖者）的女人出發，立誓「行走到人類學會和平之道為止」。她在數年前整夜行走樹林時就已找到她的志業，感受到「完全願意將生命奉獻給上帝和服務的心情」，並藉在阿帕拉契山行走兩千哩來為她的侍奉上帝之路做準備。生長在農家，在拋棄名字、開始朝聖之旅前就已熱中於和平政治，她是個標準的美國人，率直且相信對她有效的生活和思想的簡樸能對每個人有效。她對她長年行路，與她遇見的人說話的敘述十分簡單、自然，信心堅定且充滿驚嘆號。

她以參加帕沙迪那的玫瑰缽遊行（Rose Bowl Parade in Pasadena）來開始她的朝聖之旅，從玫瑰缽遊行展開她的長途奧狄賽，使人想起《綠野仙蹤》（The Wizard of Oz）裡以決心展開黃磚路之旅的桃樂絲。Peace Pilgrim 不斷行走二十八年，經過各種天氣、每個州、加拿大和墨西哥一些地方。初次出發時已是一位上年紀的女人，她穿著海軍藍褲子、襯衫、網球鞋、海軍藍束腰外

衣，外衣的前面寫著「和平朝聖者」字樣，後面則出現過「為和平從海岸走到海岸」、「為全球解武走一萬哩」、「為和平行走兩萬五千哩」等字樣。她的虔誠出現在她對海軍藍的解釋裡——「海軍藍不顯髒，」她寫道：「且確實代表和平與靈性。」雖然她把她非凡的健康與精力歸因於她的靈性，但我認為是應是她非凡的健康與精力導致她的靈性。」她衣著簡單地在暴風雪、雨、沙暴、炎熱中進行她的朝聖之旅，睡在墓地、中央車站、地板、新友人的長沙發上。

儘管多數她的書寫是客觀的，她在國家／全球政治上採取強烈立場，反對韓戰、冷戰、軍備競賽、戰爭。當她從帕沙迪那出發時，韓戰仍在進行，麥卡錫參議員的反共產主義威嚇也在進行。那是美國歷史上最黑暗的時期之一，對核戰和共產主義的恐懼將多數美國人推入服從／壓抑地堡。連主張和平也需要道德勇氣。當Peace Pilgrim在一九五三年的第一天一身子然地出發，她的口袋裡只有「一把梳子、一支摺疊牙刷、一支原子筆、幾份個人資料和聯絡簿」。儘管經濟勃興、資本主義被尊奉為自由的聖禮，她已退出貨幣經濟——此後她從未攜帶或使用錢。她如此說到她的缺乏物質財產：「想想我多麼自由！如果我想去旅行，我只消站起來、走開。沒有什麼能阻擋我。」雖然她的典範多數是基督徒，她的朝聖之旅似乎起源於一九五○年代文化／靈性危機，此一文化／靈性危機將約翰‧卡基（John Cage，譯註：二十世紀美國作曲家）、卡里‧史奈德（Cary Snyder，譯註：美國「垮掉的一代」著名詩人）等藝術家、詩人推入禪等非西方傳統的探討，並將馬丁‧路德‧金送到印度研究甘地關於非暴力和精神力量的教誨。

多數脫離主流的人離群索居，但 Peace Pilgrim 脫離主流卻加入人群，在人群中她能夠調解她的信仰和國家意識形態間的差距——她既是福音傳道者（evangelist）也是朝聖者。她已為和平走了兩萬五千哩路，並花了九年時間。之後，她繼續為和平行走但不再計算哩程。她這麼說：「我走到找到宿泊處、食物為止。我不請求——是別人慷慨給的。這些人不是很善良嗎！……我通常一天走二十五哩路，視我在路上與多少人談話而定。我曾經一天走五十哩路，為了趕赴約會，或因為找不到宿泊處。在寒冷夜晚我行過夜以保持溫暖。如鳥一般，我在夏天往北飛，在冬天往南飛。」後來她成為一位知名演講家，有時搭車履踐演講約。反諷地，她在一九八一年七月死於車禍。

如朝聖者般，她已進入特納夫婦所描述的 liminal 狀態，她所留下的珍貴遺產，能幫助人趨至托爾斯泰筆下的瑪雅公主所渴望的簡樸、清明狀態。她的行走成為對她信念的力量的證言，並暗示幾件事。一件事是這世界如此混亂，她必須捨棄她的平凡姓名、平凡生活，以設法療癒這世界。第二件事是如果她能捨棄錢、房子、俗世的尊榮，那麼或許深刻的改變和深刻的信任就能產生。第三件事是就行走者本身而說的：像承擔門人罪惡的希伯來代罪羔羊一樣，她為世態負起個人責任，她的生命既是證言也是償罪，承擔著社群罪惡的基督或許深刻的改變和深刻的希伯來代罪羔羊一樣，她為世態負起個人責任，她的生命既是證言也是償罪，使她不凡的是她採取一宗教形式——朝聖——來承載政治內容。朝聖傳統上是關於自己或愛人的疾病和復原，但她以蹂躪世界的戰爭、暴力、恨做為對抗目標。推動她的政治內容，及她努力以影響他人來達成改變，使她成為現代政治朝聖者的先鋒。

她預示朝聖本質的改變：從請求神的干預或神蹟到要求改變，不再訴諸上帝或眾神，而以公眾為訴諸對象。或許戰後時代標示了「光神的干預或神蹟就夠了」的信仰的終結；上帝未能防止猶太大屠殺，而猶太人經由政治、軍事手段奪得許諾之地。長久使用許諾之地的隱喻的非洲裔美國人也停止等待。在民權運動的最高峰，馬丁·路德·金說他要到伯明罕領導示威，直到「法老讓上帝的子民走」。集體行走將朝聖之旅的圖象與軍隊遊行、勞工罷工及示威的圖象連接在一起：它是力量及信念的展現、訴諸政治力而非精神力量。

由於許多神職者的加入、非暴力的行使、宗教救贖的語言，民權運動比多數抗爭更沾染了朝聖之旅的性質與形象。它大半是關於黑人取得權利，且它最初是在下列地點進行：靜坐並杯葛巴士、帶小孩進學校、在餐廳靜坐示威。但它在結合抗議（或罷工）與朝聖的事件中找到動力：從謝爾瑪（Selma）❶ 走到蒙哥馬利（Montgomery）❷ 以請求投票權，在伯明罕及全國各地的許多遊行，華府的三月大遊行。事實上，由新成立的南部基督教會牧師會議（Southern Christian Leadership Conference）所籌畫的第一個大事件，是一九五七年五月十七日在華府林肯紀念堂舉行的「祈禱者朝聖之旅」，該日亦是最高法院做出有利於黑白同校的判決的三週年紀念日。朝聖之旅的名稱使活動聽來較不具威脅性；朝聖之旅做的是請求，而遊行做的是要求。金深深受到甘地書寫和行動的影響，他從甘地那兒學得非暴力原則及遊行、杯葛等技巧。或許甘地是政治朝聖之旅的建立者——他在一九三〇年展開著名的兩百哩「鹽遊行」（Salt March），在這場遊行中他

裡／是的，你必須獨自去那裡。——傳統福音歌

人在黑夜走路，就會絆倒，因為他沒有光。——《新約·

和許多住在內陸的人走到海邊，以使自己的鹽牴觸英國法律和英國稅法。非暴力意謂著活動分子在請求壓迫者改變而非強迫壓迫者改變，非暴力對弱者請求強者改變是極有用的工具。

在建立南部基督教師會議後六年，馬丁·路德·金認為非暴力抗爭是不充分的，南部種族隔離主義者加諸黑人的暴力應盡可能被公開。觀眾不再只是壓迫者，而是整個世界。從這些抗爭產生許多著名形象——人被高壓水管摧殘，被警犬亂咬的形象，高中生被徵募，初、小學生也競相投入。他們喜洋洋地為自由而行進，而在該年五月二日，九百名孩子被逮捕。這些孩子在進入街道時就知道自己冒被攻擊、受傷、被逮捕、死亡的危險，但他們信心堅定，而南部浸信教徒的宗教熱誠和基督教的殉道圖象似乎對他們有鼓勵作用。金的傳記作者寫道：「伯明罕抗爭後一個月，查爾斯·畢勒普斯牧師（Reverend Charles Billups）等伯明罕神職者領導唱著『我要耶穌與我同在』的三千多個年輕人走往伯明罕監獄。」

一張一九六五年謝爾瑪至蒙哥馬利遊行的照片在我的冰箱一待數月，它很傳神地道出此遊行。由麥特·赫隆（Matt Heron）所攝，它顯示一列遊行者從右往左移動。他必定是彎下身來拍它，因它把人抬高到天空高處。他們似乎知道他們在走向轉化、走進歷史，而他們寬闊的步伐、舉起的手、充滿信心的姿勢則表現出他們迎接歷史挑戰的意志。他們已在此遊行中找到一種塑造歷史、測量自己力量的方式，而他們的行動則表現出迴盪於金低沉、有力的雄辯中的命運和意義感。

至於我，我行為正直；求你憐憫我，拯救我！我脫離一切的危險。——《舊

一九七〇年，第一屆沃克松（Walkathon）由「一角銀幣進行曲」舉辦，朝聖之旅離其根源更遠。自一九七五年以來一直致力於此行走的托尼‧邱帕（Tony Choppa），說當時舉辦這活動很危險，因為成群步行街道被視為示威遊行。第一批行走者是德州安東尼奧城和俄亥俄州哥倫布市的高中生，而此第一屆「沃克松」是用加拿大一次醫院募款活動做範本而產生。邱帕指出，兩場步行都下雨，而且「沒有募到款但激起許多迴響。人們確實出來行走」。這些年來路程已從最初的二十五哩延伸到十公里，且參加者十分踴躍。我們從葛瑞格的地走到奇瑪約的那一年，據估計有近百萬人參加「一角銀幣進行曲」所舉辦的「行走美國」步行，他們為嬰兒和產前醫療和相關研究募得七千四百萬美金。這行走也得到K-Mart和Kellogg's等大型連鎖商店的支持。此一「企業回饋鄉里，行走者為慈善募款」的渥克松結構，已被數百團體採用，其中大多數與疾病和醫療有關。

去年夏天，我參加了在舊金山金門公園舉行的第十一屆年度愛滋行走。許多穿短褲、戴帽子的人在那陽光充足的日子在起步區附近打轉、手裡拿著免費飲料、廣告和產品樣品。為此行走宣傳的百頁小書由數十家贊助者——服裝公司、經紀公司——的廣告組成，這些公司也在草地上設攤。氣氛很奇異，混合了體育與商業。然而一些參加者必定很感念這種氣氛。翌日報紙指出，二萬五千名行走者為當地愛滋團體籌得三百五十萬美金，並描述一位穿著打上死於愛滋的兩個兒子照片的T恤的行走者說：「你很難超越兒子死亡的事實。步行是面對它的一種方式。」

募款步行已成為朝聖之旅美國版。在許多方面它們已偏離朝聖之旅的最初性質，不再是虔誠

地請求神的干預，而是向人要錢。然而，無論這類行走有多世俗，它們保留許多朝聖之旅的內容：健康和復原的主題、朝聖者社群、經由受苦和努力來獲得報償。這類活動起碼還要求走路，最近出現的「拜克松」（Bikeathon）就根本不要求走路，如舊金山藝術學院的「非行走」活動就只請求人花錢買T恤而不要求人出現，而愛滋行動聯盟的「直到愛滋終結」活動，提議參加者在一封網路信上簽名做為對行走的替代。

所幸，沃克松不是故事的結局。雖然新的朝聖之旅形式不斷出現，但舊形式依舊存在，從宗教朝聖之旅到長途政治行走，不一而足。一個月後，兩萬五千人走十公里為舊金山的愛滋團體募款，幫派問題專家吉姆·赫南德茲（Jim Hernandez）和反暴力工作者希瑟·泰克曼（Heather Taekman）完成從東洛杉磯到加州李奇蒙（Richmond）的五百哩行走，身上攜帶逾一百五十張年輕謀殺受害者的照片，沿路會見青少年。一九八六年，數百人一起參加大和平行走（Great Peace March）。他們一起走過美國，要求解武，此活動創造出自己的文化和支持體系，並對經過的小城鎮造成巨大影響。此行走開始時是媒體事件，但隨著愈走愈遠，行走本身取得優勢，行走者變得較不關注媒體、訊息，而較關注內心的變化。一九九二年，兩橫越大陸和平行走達到同樣效果，像大和平行走的行走者一樣，他們從Peace Pilgrim擷取靈感。一九九〇年代初，類似的行走在蘇聯、歐洲舉行，而在一九九三年，草莓採摘者及其他聯合農民（United Farm Workers, UFW）支持者響應從德拉洛到沙加緬度的三百哩行走（此為謝乍·夏維茲在一九六六年組織並稱為朝聖之旅者）。

即使最世故老練的人也難抗拒朝聖的衝動，即使沒有宗教意義的支撐，行走的嚴厲考驗依舊有意義。電影導演荷索（Werner Herzog）寫道：「一九七四年十一月底，一位來自巴黎的朋友打電話給我，告訴我羅蒂‧伊斯納（Lotte Eisner，電影學者）病得很重，可能不久於人世。我說不可以，不能在這個時候，德國電影不能沒有她。我取了一件外套、一副羅盤及裝滿必需品的帆布袋。我的靴子堅硬而新，我對它們有信心。我信心滿滿地出發到巴黎，認為如果我能徒步到達，她就能活下來。此外，我想獨處。」他從慕尼黑走了數百哩，那時是冬天，他常在饑寒交迫，體力透支中度過。

如每個看過荷索電影的人所知道的，荷索喜歡熾熱的激情和極端的行為，在巴黎之旅的日記裡他表現出電影中執著的精神。他在冰天雪地裡行走、睡在穀倉、汽車展示屋、陌生人的家和旅店裡。日記描述行走、受苦、與人相遇、風景片段。像荷索電影的情節被編織入對嚴厲考驗的描述。在第四天，他寫道：「當我正在拉屎時，一隻野兔從我身邊躍過。我每走一步痛一步。行走為何如此充滿艱辛？」在第二十五天，他踏入伊斯納的房間，她對他微笑。「在那美妙的一刻，甘美的感覺流過我疲憊至極的身體。我對她說，開窗，從現在起我能飛。」

我們沿著彎曲的道路抵達奇瑪約。沙爾和我坐下來，等待人行道上的梅里黛。車、警察和拿著蛋捲冰淇淋的小孩從我們面前經過；在我們背後盛開著幾株果樹。之後，沙爾到聖圖阿利歐門

口排隊，我則到聖尼紐禮拜堂（Santo Niño Chapel）旁的流動攤販處替大夥買檸檬水，人們過去喜歡到聖尼紐奉獻童鞋，因為據說聖尼紐的天使到了晚上就跑不動了。我很高興回到熟悉地。我知道什麼在聖圖阿利歐裡面，並想到被編織入禮拜堂門後柵欄，由葡萄藤和木棉樹枝做成的數千十字架，然後想到流過禮拜堂另一邊的灌溉渠、流過城的湍急淺河、賣四旬齋食品的零售攤、老磚造房屋、略顯老態的活動房屋，許多不友善的招牌⋯「注意：隨時留心你的行李」、「若遇偷竊，自行負責」、「小心狗」。奇瑪約是個很窮的城鎮，以毒品、暴力、犯罪、聖潔知名。傑利正在等待他的妻子梅里黛，我則拿著檸檬水往回走，與沙爾道再見，然後走到目的地。那日約有萬名朝聖者在禮拜堂門口排隊，傑利發現葛瑞格和蘇也在隊伍中。當我們在月亮升起後離開，仍有不少人沿狹窄路肩行走，這二人看來毫無喜氣，只洋溢虔誠與疲憊。

【譯註】

❶ 謝爾瑪：阿拉巴馬州城市。一九六五年時，謝爾瑪是一場由馬丁・路德・金領導的黑人示威抗議的中心。

❷ 蒙哥馬利：阿拉巴馬州首府，農、工業城。

迷宮與凱迪拉克：走入象徵的領域

我並未與一列朝聖者一起進入禮拜堂，因為我有另一目的地。前一年當我走完朝聖之旅的最後六哩，試著趕上我開車來的朋友時，我走過上面繪有瞻聖亭（stations of the cross）❶的凱迪拉克，端詳一下後繼續往前走，然後我決定再看一次。在兩次耶穌受難節之間的日子裡，一輛帶有十四座瞻聖亭的凱迪拉克顯得愈來愈非凡、壓縮了許多象徵語言與欲望。傑利說車在百碼外的路上，我踱過去看它。

長、淺藍、樣子柔和（彷彿金屬身體融入天鵝絨），此一九七六年凱迪拉克是矛盾的事物。瞻聖亭被畫在它瘦長身軀的黃線下。耶穌在司機一邊的最尾端被定罪，在乘客一邊的中間被釘上十字架，在乘客一邊的尾端被埋葬。車子兩邊都被畫上充滿閃電的暗灰天空，使耶穌受難的地方很像多雷雲的新墨西哥州。耶穌也出現在汽車後部的行李箱上，他頭戴荊冠，被天使、帶刺的玫瑰、波動的絲帶圍繞。到處的棘似乎進一步提醒我們，奇瑪約和耶路撒冷都是乾燥的地方；帶刺的紅玫瑰裝飾引擎蓋，引擎蓋上有聖母瑪利、聖心（Sacred Heart）、天使和百夫長。

朝聖者從現世走得愈遠，他們就愈接近神聖的領域。可以說，在日文裡，用來表示「步行」的字與用來指涉佛教

此車被設計成看來靜止不動，但它保留動的可能性。這車是否曾行遠路並不重要，只要它能行遠路，車上的形象就可能衝下高速公路，遭到風雨的鞭打。試著想像這車在州與州間以時速七十哩前進，通過台地、傾圮磚造房屋、廣告牌、皇后酪農場、廉價汽車旅館，疾馳往變幻天空下的地平線。當我在欣賞這輛車時，瘦長、模樣狂野、有著波浪狀黑髮的藝術家亞瑟·梅第那（Arthur Medina）出現，靠在鄰近的木屋上接受讚美和詢問。為什麼是凱迪拉克？我問，他似乎不了解我對「一部豪華車不是繪聖像的最理想地方」的質疑。所以我問他：他為何用宗教題材繪車，他說：「給人們一點四旬齋的感覺。」他確實每年在這兒展車。

他說，他曾繪過別的車且曾有一輛貓王車，然後他暗示其他當地藝術家在模仿他。沒錯，另一長形一九七〇年代車被停在聖圖阿利歐附近刷上白色油漆的磚造商店前，而這商店被十分精準地畫在車面對街道的一邊，聖圖阿利歐本身的明亮形象則覆蓋引擎蓋。這使這輛車成為和梅第那的車一樣讓人眼花的意義載具——將不動的地點變成疾馳的再現。但 low-rider cars（低駕駛座車）的傳統在新墨西哥州北部可追溯至四分之一世紀前，且此車被畫得漂亮得多——我不是說梅第那是次要的藝術家，只是說多數 low-rider cars 都有（來自使用油漆噴霧器的特殊方式）正統美學，而梅第那則把人物畫得較簡單、扁平，從而創造出一種朦朧的氛圍。你可以說多數 low-rider cars 是巴洛克，帶點憤世嫉俗的超現實氣氛，而梅第那的畫則有中世紀畫作的虔敬力量。

梅第那的車子是一輛十分具有夢幻味的車子，一輛關於行走的車子，關於受苦、犧牲、羞辱的奢侈品。這車結合兩種不同的行走傳統，一為情色的，一為宗教的。low-rider cars 則既是藝術

品也是一古老西班牙風俗（現為拉丁美洲風俗）——paseo（漫步城中心廣場）——的現代版。數

百年來，漫步（promenade）城中心廣場一直是西班牙和拉丁美洲一帶的社會風俗，這項風俗讓

年輕人得以相遇、調情、一起漫步，因此拉丁美洲許多鄉村及城市都設有城中心廣場（北歐較為

悠閒的漫步則在公園、碼頭、林蔭大道發生）。在墨西哥的一些地方，漫步廣場的習俗一度正式

到男人往一方向漫步，女人往另一方向漫步的程度，但在今日多數地方，廣場是輕鬆漫步的地

點。Promenade是強調昂首徐行、社交、炫耀的行走。它不是抵達的方式，而是置身某處的方

式，而它的行進基本上是圓形的，無論是徒步或乘車。

在我寫本書之時，我在舊金山五朔節遊行後跑進我哥哥史蒂夫的朋友荷西在多羅瑞斯公園的

住家，向他請教上述風俗，起先他說他對該風俗一無所知，但隨著我們談話，愈來愈多資料從他

口中吐出，他的眼睛閃爍著記憶的光芒。在他薩爾瓦多的家鄉，此習俗被稱為「going around the

park」，這裡的park指的就是城中心廣場。青少年經常利用城中心廣場進行社交，部分因為小房

子和溫暖天氣使在家社交不舒服。女孩子不單獨進廣場，因此他經常做他姊姊和三位美麗表姊的

電燈泡。他童年的許多週六和週日夜晚，是在城中心廣場舔冰淇淋度過。廣場漫步讓人得以在公

共場所進行私密之事，給人足夠的空間說話、社交。他說，絕大多數人都會到城市發展，因此廣

場漫步時點燃起的羅曼史很少通向婚姻。但當人們回家，他們又會漫步廣場，不是想遇見人而是

回憶他們過往的生活。他說，薩爾瓦多的每個小城和村莊都有廣場漫步習俗，瓜地馬拉也有此習

儀式的字相同；；行者（gyōja）因此也就是步行者、不定居在任何地方、住在空虛裡的人。這一切當然與「佛教是

俗，且「城愈小，保持人們的穩健便愈重要」。西班牙、南義大利、拉丁美洲大部分地方都有廣場漫步習俗；這習俗變世界為舞廳、變步行為慢華爾滋。

很難說 low-rider cars 和 cruise（駕車尋愛）是如何結合在一起的，但 cruise 可說是 paseo 的繼承者——汽車以漫步速度前進，車內的年輕人彼此調情、挑釁。梅里黛在一九八○此拍了一系列關於新墨西哥州的照片，這些照片可說是關於 low-rider cars 的紀錄。彼時 cruise 次文化正盛行，low-rider cars 會在位於聖塔費中心的舊廣場場慢慢巡弋。像多數地方的 low-rider cars 一樣，聖塔費的 low-rider cars 遭遇政府官員的敵意，他們將圍繞廣場的四條街改成單向圓環，並採取其他步驟禁止 cruise。但梅里黛在攝影作品完成時，在聖塔費市中心為自己舉辦了一項攝影展，low-rider cars 被邀來參展。藉著將 low-rider cars 重置於高級藝術脈絡，她為 low-rider cars 開闢新領域，把它們介紹給區內其他人。這是聖塔費歷史上最大的藝術開幕，各式各樣的人漫步廣場以看車、照片、人，可說是一次藝術 paseo。

雖然 cruising 來自 paseo，車的意象有時訴說完全不同的傳統。例如，在虔敬的新墨西哥州，low-rider cars 所承載的宗教意象比加州的 low-rider cars 的要大得多，梅里黛根本視 low-rider cars 為禮拜堂、聖骨匣、刀，乃至棺材（因為椅子的布套多為天鵝絨的關係）。它們表現既虔敬又愛玩的年輕人文化。且它們表達出汽車在新墨西哥州的重要性——在新墨西哥州，人行道和路邊小徑很少見，鄉村和都市生活是繞著汽車打轉（即使在朝聖之旅，lowrider 也在路上cruise、對行人調笑）。我仍認為 paseo 不再是行人事件，而成為汽車事件是很奇怪的事。汽車是

私人空間，具有排他性。即使開得很慢，汽車仍不提供步行所提供的直接相遇和易於接觸。不過，梅第那的車不再是車輛而是一件物品。他站在車旁接受讚美，我們則繞著車走，與其說我們是走過瞻聖亭的信徒，不如說我們是參觀畫廊的鑑賞家。

瞻聖亭是由許多層相疊而成的文化事物。第一層是從耶穌被判罪到耶穌被埋之處，也就是從彼拉多（Pilate，譯註：將基督判死的羅馬總督）的家到各各他（Golgotha，譯註：基督被釘死之地），亦即朝聖者攜帶十字架到奇瑪約所模擬的行走。十字軍東征時，耶路撒冷的朝聖者遊覽上述事件發生的地點，邊走邊禱告，於為鋪下第二層，即信徒追本溯源的一層。十四、五世紀，聖方濟會的修士藉著將路線正式化成一連串事件——十四個階段——及將事件抽象化來創造第三層。從此傳統產生瞻聖亭藝術品——通常是十四幅小畫擺放在教堂的本堂——幾乎所有天主教會都有瞻聖亭畫，且它是極美的抽象作品。不再有必要到耶路撒冷追溯這些兩千年前的事件。兩千年前的事已成歷史，但行走和想像是進入那些事件精神的適當媒介（多數關於到瞻聖亭祈禱的推薦都強調憑想像把基督被釘上十字架的事件再體驗一次，因此到瞻聖亭祈禱不只是祈禱，而且是認同、想像）。基督教是活動力很強的宗教，連上述一度專屬於耶路撒冷的路線也被外銷到全世界。

一條路是橫越一風景最佳方式的先驗詮釋，走一條路就是接受一詮釋，或像學者、追蹤者、朝聖者那樣追蹤該條路上的先行者。走同一條路是反覆述說一件深刻的事情；以同樣方式行過同

路」的概念相關：實行是成佛的具體方式。——亞倫·G·葛雷帕德（Allan G. Grapard）／〈飛越山和空虛的行走

樣地方是變成先行者、與先行者想同樣思想的方法。這是種空間劇場，也是精神劇場，因為人懷抱著更接近聖者與眾神的希望來來仿效聖者與眾神。是這種希望使得朝聖之旅在所有行走方式中獨樹一格。如果人無法肖似神，人起碼能行走如神。誠然，在瞻聖亭中，耶穌以最人性的面目出現——他顛躓、流汗、受苦、跌倒三次，在救贖墮落途中死亡。但瞻聖亭已成為到處都能見到的畫，信徒不再經由地點而經由故事來追蹤一條路。瞻聖亭被設置在教堂的本堂，好讓崇拜者走入耶路撒冷、走入基督教的核心故事。

除了瞻聖亭外，還有許多其他技巧能讓人進入一故事。去年夏天我發現這樣一個技巧。我與一些朋友在諾布山頂上費爾蒙旅館東加廳的波里尼西亞酒吧有約。走上諾布山後，通過一雜貨店，通過一高興地跳著的中國男孩，通過一些成人，繞過聖寵禮拜堂的後面，走過中庭（中庭裡有一噴水池在噴水，一年輕人揮動聖經，嘴裡咕噥著）。我很高興地看到在遠處有座新迷宮。這座淡、深色水泥建築重複夏特大教堂的模式：十一個同心圓被分成四象限，路打四象限中經過，直到終結在中央的六瓣花。我到得早了些，因此我走進迷宮。這迷宮如此折騰人，我看不見附近的人，也幾乎聽不見交通的聲音和六點鐘的鐘聲。

在迷宮內，二度平面不再是人能走過的開闊空間。固守蜿蜒的路變得重要，而當人的眼睛凝視迷宮時，迷宮的空間變得大而逼人。進入迷宮後，第一條路幾乎抵達十一個環的中央，然後不停蛇行，忽近忽遠，直到很久以後才靠近中央，這時行走者減速，為旅程著迷不已——光進入這

個直徑四十呎的迷宮就得花不只十五分鐘。這圓成為掌控我的世界，且我了解迷宮的規則：有時你必須背對著目標以抵達目標，有時最遠的地方是最近的地方，有時唯一的路徑是長路。在仔細地行走、注視後，抵達的寧靜深深感動我。我抬起頭來看像爪的白雲和在藍空中向東滾動的羽毛。我很驚異地了解到在迷宮中，隱喻和意義能以空間被傳達。「最遠的地方是最近的地方」以言語說來不算什麼，但一旦你用腳體會，這是個相當深刻的道理。

詩人瑪麗安・摩爾（Marianne Moore）曾寫過「想像花園裡的真實蟾蜍」的名句，而迷宮提供我們以真實形體存在於象徵空間的可能性。我在行走時想到一則兒童故事，而我最喜愛的童書都充滿掉進書、照片的人物，他們在書裡漫遊花園，見到活生生的雕像，還有那走到鏡子另一邊的故事──在鏡子的另一邊，棋子、花、動物都是活生生、有脾氣的。這些書暗示真實世界和再現世界的界線並不那樣固定，魔術常在人越界時發生。在迷宮，我們越界；我們真的在旅行，即使目的地只是象徵的，且行走迷宮與思考旅行或注視我們想去旅行的地方的照片相較是完全不同的經驗。蓋迷宮中的真實不過是我們身體盤據的地方。迷宮是象徵旅程或通往救贖的路線圖，但它是我們能確實踏上的地圖，地圖和世界的差異因而泯滅。如果身體是真實的向元，那麼以腳閱讀就能達到以眼閱讀所不能達到的真實。且有時地圖就是地方。

在中世紀教會，迷宮──一度普遍，但如今只存在於一些教會──有時被稱為「到耶路撒冷之路」，而中央是耶路撒冷或天。儘管迷宮歷史學家馬休（W. H. Matthews）警告說沒有確實證據

者：試定義日本宗教中的神聖空間〉（Flying Mountains and Walkers of Emptiness: Toward a Definition of Sacred Space

能顯示迷宮的真正目的，許多人認為迷宮提供了將朝聖之旅壓縮成緊密空間的可能性，迷宮中的曲曲折折則再現精神旅程的難度。在舊金山的恩典大教堂，迷宮是由教堂牧師會會員勞倫·阿翠斯（Lauren Artress）在一九九一年所設計。她寫道：「迷宮通常是圓形，有著曲折但意味深長的路，從邊緣到中央又從中央到邊緣。每個迷宮都只有一條路，而一旦我們選擇走進它，路就成為我們人生之旅的隱喻。」一九九一年阿翠斯成立迷宮研究會，該會已訓練近一百三十人從事迷宮方面的研究，甚至出版有關迷宮計畫的季刊（包括推銷手袋、珠寶等物品的數頁廣告）。做為精神設計的迷宮在全國滋長，花園迷宮也經歷復興。一九六○、七○年代末，我們在特瑞·福克斯（Terry Fox）等藝術家的作品裡看到一種非常不同的迷宮，而在一九八○年代末，阿德里安·費雪（Adrian Fisher）成為英國相當成功的迷宮設計者，他設計、建造布倫亨宮（Blenheim Palace）等數十處花園迷宮。

迷宮不只是基督教裝置，儘管它們總代表某種旅程（有時是啟蒙之旅、死亡／再生之旅，或救贖之旅，有時是求愛之旅）。有些迷宮似乎只是象徵任何旅程的複雜、找到道路的困難。古希臘人很喜歡談迷宮，雖然克里特島上的傳奇迷宮（人身牛頭怪物被監禁在這裡）從未被發現且可能從不存在，但克里特島迷宮出現在克里特島的硬幣上，被證明存在的迷宮有：薩丁尼亞島上的石雕迷宮；南亞利桑那州、南加州沙漠上的石造迷宮；羅馬人所建的馬賽克迷宮。在斯堪地那維亞，有近五百座石造迷宮伸展在地面上；二十世紀之前，漁人在出海捕魚前會走迷宮。在英國，草地迷宮——初切成一塊塊草泥地面的迷宮——被年輕人用來進行情色遊戲，常常在裡邊一男孩

跑向在中央的一女孩，迷宮的曲曲折折似乎象徵求愛的複雜。英國廣為人知的樹籬迷宮（hedge mazes）是文藝復興時期花園較貴族化的創新。許多書寫mazes和labyrinth的人區別mazes和labyrinth。mazes有許多分枝，被製造來迷惑進入的人：labyrinth則只有一條路，任何固守這條路的人能發現中央的天堂，折回到出口。mazes和labyrinths被賦予不同的隱喻意義：mazes提供自由意志的困惑，labyrinth則提供到救贖的固定路線。

一如瞻聖亭，迷宮提供我們能走進的故事，我們以腳和眼追蹤的故事。不只在迷宮間有相似性，每條路和每個故事間也有相似性。使路做為結構如此獨特的原因之一，是路無法在行人剛進去時就被完全理解。路在人行路時展開，就像故事在人聽或讀時展開，道路的急轉彎像情節轉彎，登上懸疑之樓看到頂顛風景，叉路有如引進新情節，抵達目的地有如抵達故事的終點。書寫讓人得以讀某個不在場的人的話，路則使追蹤缺席者的路線成為可能。路是從前走過的人的紀錄，走他們走過的路等於追隨不再在那裡的人——不再是聖者和神，而只是牧羊人、獵人、工程師、移民、農人、通勤者。像迷宮這樣的象徵結構，促使人注意於所有路、所有旅程的本質。故事和旅行間存在著相似的關係，這可能是敘事書寫如此為行走所緊緊包縛的原因。書寫就是在想像的地域闢出一條新路，或指出熟悉路線上的新特徵。閱讀就是在作者的嚮導下行經那地域——人可能不會總是同意或信任嚮導，但嚮導多少能對人起指引之功。我常常希望我的句子能

in Japanese Religions）

同時繼續在你緩緩繞著房間行進時計算呼氣和吸氣。以左腳開始走，讓腳沉入地板，

被寫得像奔向遠方的一條直線，好讓「句子像路，閱讀即旅行」的道理明白顯現（我曾做過算術，發現我一本書的本文要是排成一行會有四哩長）。或許中國卷軸（人邊展畫邊讀畫）便有這種「閱讀即旅行」的況味。澳洲原住民的歌曲是結合風景與敘事的最著名例子。歌曲是行經沙漠時的工具，風景則有助於記住故事；易言之，故事是地圖，風景是敘事。

因此故事即旅行，而旅行即故事。因為我們把生命本身想像成旅行，行走才會有這麼多意義。心靈和精神的運轉像時間的本質一樣難以想像——因此，我們常常把心靈、精神、時間隱化成坐落在空間中的物體。故而我們與心靈、精神、時間的關係變得物理、空間化：我們走向心靈、精神、時間或遠離心靈、精神、時間。如果時間已成為空間，那麼時間的展開便成為旅行。

行走和旅行已成為思想和語言中的中心隱喻。在英語中有數不清的動作隱喻：steering straight（向前進）、moving toward the goal（向目標走去）、going for the distance（向遠方走去）、getting ahead（前進）。things get in our way（事物進入我們的路）、set us back（阻止我們前進）、help us find our way（幫助我們找到路）、give us a head start or the go-ahead as we approach milestones（在我們前進時給我們助力）。hit our stride（下決心）、take steps（舉步）。A person in trouble is a lost soul（陷入麻煩的人是迷路的靈魂）、out of step（亂了步伐）、has lost her sense of direction（失去方向感）、is facing an uphill struggle or going downhill（不知該往前或退後）、through a difficult phase（歷經困難）、in circles（繞圈子）、even nowhere（哪兒也去不了）。還有更多的諺語和歌：primrose path（櫻草路）、

road to ruin（毀滅之路）、high road and low road（高路和低路）、easy street（好走的路）、lonely street（寂寞的路）、boulevard of broken dreams（破碎的夢之路）。行走出現在許多普通詞彙裡：set the pace（定步伐）、make great strides（邁開大步）、a great step forward（大步向前）、keep pace（與人並駕齊驅）、hit one's stride（恢復正常的狀態）、toe the line（站在起跑線）、follow in his footsteps（效法某人）。心靈和政治事件被想像成空間事件：因此馬丁‧路德‧金在他最後的演講裡，用「我已抵達山頂」來描述一精神狀態，這狀態與耶穌抵達山頂後的狀態相似。金的第二本書叫做《邁向自由》（*Stride to Freedom*），這個標題三十多年後得到曼德拉（Nelson Mandela，譯註：南非黑人民權運動領袖）的自傳《自由難得》（*Long Walk to Freedom*）的呼應（英國女作家朵麗思‧萊辛〔Doris Lessing〕稱她回憶錄的第二卷為《走在陰影中》〔*Walking in the Shade*〕、齊克果有《漫步人生路》〔*Steps on Life's Ways*〕，義大利記號學家艾可〔Umberto Eco〕以《虛構森林中的六次步行》〔*Six Walks in the Fictional Woods*〕來描述漫步森林邊讀書）。

如果生命被描述為旅行，它最常被想像為徒步旅行，越過個人歷史風景的朝聖之旅。常常，當我們想像自身，我們想像自己行走：「When she walked the earth」是描述人存在的一種方式，人的職業是「walk of life」，專家是「walking encyclopedia」（活百科全書）、「he walked with God」是《聖經‧舊約》描述蒙主恩寵的方式。行走者的形象——寂寞、主動、通過世界——是人的有力形象，無論他是跋涉草原的原始人類，或是走過鄉村路的貝克特（Samuel Beckett）型

先是腳跟，然後是腳趾。平靜、穩定地走，帶著安靜和尊嚴。不可心不在焉地步行，而心在你專注於計算時必定是

人物。行走的隱喻在我們行走時變得真實。如果生命是趟旅行，那麼當我們旅行時生命變得可觸知，我們有可走向的目標、看得見的路程、能理解的成就、與行動結合的隱喻。迷宮、朝聖之旅、登山、健行，這一切都讓我們得以將時間化為有精神向度的實際旅行。如果旅行和行走是中心隱喻，那麼所有旅行、所有行走都能讓我們進入與迷宮、儀式相同的象徵空間。

行走和閱讀結合的領域還有許多。就像教堂迷宮有其在花園迷宮裡的世俗手足，閱讀瞻聖亭有其在雕塑公園中的世俗同等物。前現代歐洲人被期望認出畫、雕塑、彩色玻璃中的人物，從聖者——攜著鑰匙的聖彼得，眼睛盯著盤子的聖露西——到聖寵、七德❶、七大罪❷。多數教會會將《聖經》若干內容轉譯成美術；像夏特大教堂這樣精緻的大教堂會將七文科❸及賢、愚貞女（Wise and Foolish Virgins）美術化，也會將基督教生命場景以圖象方式排列。儘管識字率很低，識圖率卻很高，受過教育者能從古典神話和基督教圖象中認出神與人。由於來源通常是文字，每一個圖象再現一故事，這些故事能以不同順序被排列，且常常以能被行人「閱讀」的順序被排列（如「自由」和「春天」等化身不是敘事性的，但他們可被安排成擺放雕塑的畫框，而是做為能被閱讀的空間）。許多公園是雕塑公園，綠樹在雕塑公園中不是做為擺放雕塑的畫框，而是做為能被閱讀的空間，像圖書館的知識空間。雕塑和建築元素被安排成（觀看者—行人能邊走邊解讀的）順序，雕塑公園的魅力部分在於行走和閱讀、身體和心靈被和諧地結合。

修道院（cloister）有時具有精緻基督教故事。通常是一方形拱廊繞著一中央有井、水塘或噴泉的花園，修道院是僧侶或修女能邊走邊沉思的地方。文藝復興時期花園安排有精緻的神話及歷

史雕像。因為行走者已知道故事，不需要有人在旁講述，但在行走的時空及行走與雕像的相遇中，故事在某種意義上被重說一次。這使公園成為詩、文學、神話、魔幻的空間。義大利提沃利（Tivoli）的埃斯蒂別墅（Villa d'Este）有一連串訴說奧維德《變形記》故事的淺浮雕。凡爾賽的迷宮原來有一相當完整的敘事，但在一七七五年被破壞。據馬休指出：「凡爾賽迷宮裡原來放著一座伊索雕像和伊索寓言人物群雕像，每座雕像都噴出水，每群雕像都由一雕刻著詩人班塞雷德（de Benserade）的詩的金屬板陪伴。」這座迷宮因此是立體神話，在此神話中，行走、閱讀、觀看結合成進入寓言意義的旅程。凡爾賽——歐洲所有正式花園（formal gardens）中最大一座——有最複雜的雕塑計畫，伊索迷宮只是其中一小部分。它以路易十四做為太陽王的形象為中心來組織所有雕塑（其後的增減使這一點現在不易看出）。七十位雕刻家勞動的結果，是雕塑、噴泉、植物都對漫步者訴說王的權力，這權力因獲得太陽及太陽神阿波羅形象的背書而加強。一世紀後，英國白金漢郡史托威（Stowe）的著名正式花園被改造成較自然的景觀，但其小山和小樹林被加上更多富含政治意味的主題。古代美德殿（Temple of Ancient Virtue）坐落在傾圮的現代美德殿（Temple of Modern Virtue）和英國美德殿（Temple of British Worthies）附近，裡邊有最引起花園的輝格黨所有人興趣的詩人及政治家雕像。此連結悲嘆十八世紀的世態，同時把輝格黨人立為崇高祖先的後代。史托威的其他質素對能讀空間、象徵的人更有幽默感：例如，在維納斯殿（Temple of Venus）附近的一座草庵就把苦修生活和肉慾並置。如果敘事是一連串相關事件，那

麼這些雕塑公園便是藉著將這些事件置於一真實空間而使世界成為一本書（並使凡爾賽和史托威成為政治宣傳書）。有時在園中被閱讀的東西並不那麼具文學性。造景藝術家查爾斯‧摩爾（Charles W. Moore）、威廉‧米切爾（William J. Mitchell）及威廉‧特恩布爾（William Turnbull）寫道：「一條花園路能成為情節的線，將時刻與事件連接成敘事。敘事結構可能是有著開始、中間、結尾的簡單事件鎖鍊。它可能有著轉換、出軌、如詩如畫的轉彎，也可能有次情節，或像偵探小說的敘事情節般分叉成許多死巷。」洛杉磯對此文類的貢獻是好萊塢大道上的星光道路，觀光客可以一邊在道路上行走、一邊讀腳下的名人姓名。

有時行走者以想像力覆蓋環境，走在被發明出的地域上。美國神職者兼步行狂熱者約翰‧芬雷（John Finlay）在給一位朋友的信上這麼寫道：「你可能有興趣知道我獨自玩的一個小遊戲，即每天盡可能走路，結果是過去六年來我走了近兩萬哩路，也就是我幾乎繞行地球一周。我從一九三四年一月一日到昨夜共走了兩千哩路，結果是從北方抵達溫哥華。」納粹建築家阿爾伯特‧史畢爾（Albert Speer）在想像中周遊世界（其實他在牢房裡來回踱步，這使我們想起齊克果和他的父親）。藝術評論者露西‧利巴德發現在她返回曼哈頓後，她能「以一種精神形式——一步一步，與天氣、感觸、景觀、季節、野生生物相遇」，來繼續在她居住英國鄉間一年中對她十分重要的每日行走。

在「追蹤一條想像之路，就是追蹤從前經過那裡的精神或思想」這句話中，有非常深刻的意

涵在。就最輕鬆的意涵而言，此追蹤讓對事件的記憶得以在人與那些事件發生的地點相遇時歸返；就最正式的意涵而言，此追蹤是記憶的方法。這是「記憶宮」（memory palace）的技巧，另一傳承自古希臘，在文藝復興時期以前廣被使用的遺產。它是將大量信息送到記憶的方法，在紙與印刷術使書寫文字取代記憶前是重要技巧，以精采的《記憶的藝術》（Art of Memory）為我們講述記憶宮技巧的歷史的法蘭西絲・葉慈（Frances Yates），詳細地描述記憶宮系統的運作。「要掌握記憶術的基本原則並不困難，」她寫道：「第一步是在記憶上刻印一連串地點。最普通的記憶地點系統類型是建築類型。最清楚的過程描述是由昆提里安（Quintilian）所繪的描述。他說，為了形成記憶中的一連串地點，一棟建築物必須被記住得盡可能仔細，前院、客廳、臥房、會客室都必須被記住，也不可遺漏裝飾房間的雕像等飾物。這些地點／事物的形象⋯⋯然後被放在對這些地點的想像。此完成後，一旦要求恢復事實的記憶，所有這些地點就會回返，各種物件也會回返。我們必須把古時演說者想成（演講時）經由記憶宮在想像裡遊走，從記憶的地方擷取形象。這方法確保地點以正確次序被記憶，因為次序被地點在建築物中的順序固定。」

記憶，像心靈與時間，沒有空間即無從想像；把記憶想像成實際地點即是使記憶成為風景，且這風景有地點能被接近。這也就是說，如果記憶被想像成實際空間——一地方、劇場、圖書館——那麼記憶的行動就被想像成實際行動，即身體行動：步行。學者的重點總是在想像之宮的機制上，在想像之宮中，信息被逐室、逐物放置，而恢復這些信息的方法是像博物館裡的參觀者那

樣走過房間，把物一件件想起來。再次走過同樣路線意謂著再次想同樣思想，彷彿思想和意念是風景裡的固定物，人只需知道如何走過。這樣一來，行走是閱讀（即使當行走和閱讀都是想的），而記憶的風景變成像在花園、迷宮、車站裡發現的文本那樣穩定。

即使書做為信息倉庫的名聲已蓋過記憶宮，它仍保留若干記憶宮的形式。換言之，如果有類似書的行走，那麼也有類似行走、用行走的「閱讀」活動來描述世界的書。最偉大的例子是但丁的《神曲》，在這本書中，但丁在魏吉爾的帶領下探索死後三層靈界。這是趟不尋常的旅程，不斷行經景象與人物，總保持旅遊的步速。《神曲》對其地理相當敏感，以致許多版本都包含地圖，葉慈認為事實上《神曲》本身就是記憶宮。像許多之前之後的故事一樣，《神曲》是個旅行故事，在此故事中，敘事的運行與越過想像的風景人物之動作相呼應。

【譯註】

❶ 七德為公正（justice）、謹慎（prudence）、節制（temperance）、剛毅（fortitude）、信（faith）、望（hope）、愛（charity）。

❷ 七大罪為驕傲（pride）、貪婪（covetousness）、感情走私（illicit love）、憤怒（anger）、饕餮（gluttony）、嫉妒（envy），以及怠惰（sloth）。

❸ 七文科指文法、倫理、修辭、算術、幾何、音樂、天文七科。

從花園到荒郊

Wanderlust

離開花園之途徑

兩位步行者和三座瀑布

十八世紀結束前兩個星期，一對兄妹走過雪地。兩位都是深膚色，他們的朋友指出你能看到他們走路時的壞姿勢，但相似處僅止於此。鷹鼻、沉著的他個子很高，而她則很矮，有目光炯炯的眼睛。他們旅程的第一天，十二月十七日，他們在與朋友——馬的主人——分手前已騎馬行了二十二哩路，然後又走了十二哩路到住所，「最後三哩路是在黑暗中走的，兩人行過結冰的路面，把腳和足踝都凍壞了。翌晨地面鋪了薄薄一層雪，足以使地面柔軟但又不滑。」像前一天一樣，旅行者在山中看到瀑布。「那是個酷寒的早晨，」哥哥在他的耶誕節前夕信上說：「雪威脅我們，但太陽明亮而強盛；我們在一個短短的冬日有二十一哩路要走⋯⋯水似乎從古堡牆壁落下來。我們既勉強又高興地離開這個地方。」

下午他們遇見另一座瀑布，它的水似乎一落到冰中就變成雪。他接著說：「從冰柱中射出的

例如，佛洛伊德相信，所有旅行的精神基礎都是與母親的分離，包括進入死亡的最後旅程。旅行因此是與陰性領

水忽強忽弱、忽大忽小。有時直洩而下，有時在半途受到干擾，而在噴向我們的時候，部分的水像暴風雪一般落在我們腳邊。在這種狀況下你隨時能感受到天空。繞過瀑布後的最高點，大片羊毛似的雲飛過我們的頭，天空顯得比平常還要藍。繞過瀑布後，「由於在背後推我們的風和良好的路面」，他們在兩小時十五分鐘內走了十哩路，他為此感到高興。又走了七哩路後，他們抵達休息處，早上他們走入坎德爾（Kendal）──湖區（Lake District，在英格蘭的西北部）的出入口，在那兒定居下來。

他們走進的世紀是十九世紀，抵達的新家是格拉斯米爾（Grasmere，位於湖區）邊境上的一座農舍，這兩位精力旺盛的行走者，如許多人可能已猜到，是威廉‧華滋華斯（William Wordsworth）和桃樂絲‧華滋華斯（Dorothy Wordsworth）。他們在越過英格蘭北部的本寧山（Pennines）那四天的表現很是卓越。人們從前曾經在惡劣狀況下徒步走遠路。在詩人和他妹妹出生前近三十年，人們就已開始讚嘆英國鄉村最狂野的風景──山、懸崖、荒野、海，以及瀑布。在法國和瑞士一些人已開始登山──歐洲最高峰布朗克山（Mont Blanc）的頂顛，十四年前就被初次攀登過。華滋華斯和其同伴據說使行走成為新事物，由此建立了為走而走、為置身風景的歡樂而走的人的系譜。多數書寫第一代浪漫主義者的人指出，第一代浪漫主義者將行走建立為文化行為、審美經驗的一部分。

克里斯多福‧摩利（Christopher Morley，譯註：一八九○─一九五七，美國編輯暨作家）在一九一七年寫道：「我總以為做為藝術的步行在十八世紀前不常被實行。我們從朱瑟蘭大使的著

名書❶中知道多少旅行者在十四世紀走在路上，但這些人無一是為走在冥想、風景中的歡樂而外出……一般而言，為行走的單純歡樂而越野行走在華滋華斯前很稀罕是真的。我總認為他是第一個用腿做哲學工具的人。」摩利的第一個句子並沒說錯，儘管十八世紀的大部分在華滋華斯於一七七〇年出生前即已流逝。但之後摩利將做為藝術的行走與越野行走結合在一起，這就有些令人困惑了。自從摩利以來，行走和英國文化的主題已在三本書中被討論，三本都指出是在十八世紀末，華滋華斯和其同伴開步行走後，越野行走才開始的。

摩里斯‧馬波爾（Morris Marples）一九五九年的《步行研究》（Shank's Pony: A Study of Walking）、安‧華里斯（Ann D. Wallace）一九九三年的《步行、文學與英國文化》（Walking, Literature, and English Culture）和羅賓‧雅維斯（Robin Jarvis）一九九八年的《浪漫主義詩和徒步旅行》（Romantic Poetry and Pedestrian Travel）都用德國神職者卡爾‧莫里茨（Carl Moritz）當例子。莫里茨在一七八二年行經英國時，常常被旅館主人及其雇員嘲笑、逐出，而馬車夫則常問他是否要搭乘。他推斷是行走使他在他遇見的人眼中成為怪物：「徒步旅行者在此國家似乎被視為野人或怪物，他被每個遇見他的人注視、同情、懷疑、拒絕。」讀他的書，我不禁懷疑是他的衣著、態度或口音，使他遇見的人不安，而非他的行走。但他的解釋大致被引述他的三人接受。

十八世紀末之前，在英國，旅行相當困難。路很崎嶇且為攔路賊所盤據。負擔得起騎馬或乘馬車的人有時攜武器；沿公路行走往往謂這人不是貧民就是攔路賊，至少在一七七〇年代（彼

域相關的活動，因此不令人驚奇的，佛洛伊德對旅行懷著愛恨交織的情緒。對於風景，他說：「所有這些黑暗的樹

時種種知識分子和怪人開始為歡樂而行走）前是如此。十八世紀末，路在品質和安全上都有改進，行走逐漸成為可敬的旅行方式。十九世紀初，華滋華斯兄妹快樂地走過路、高原、小路；對犯罪和污辱的恐懼不曾進入他們的心靈，他們欣賞風景，享受自己走在惡劣天氣中的力量。

他們在他們的仲冬行走前六年就已造訪過湖區。「我跟哥哥一起走，從坎德爾到格拉斯米爾，十八哩，之後從格拉斯米爾到凱立克（Keswick），十五哩，經過我所見過最可愛的鄉下，」桃樂絲在一七九四年旅程的第一波興奮中寫道，然後她寫信給她的叔母：「我不能輕忽妳信中所寫我的『徒步漫遊全國』。我不認為越野行走是懲罰，我認為越野行走會使我朋友很高興聞知我有勇氣利用大自然賦予我的力量；行走不但使我獲得比坐在兩輪輕馬車上多得多的歡樂——而且替我省下至少三十先令。」如果我們以一七九四年的桃樂絲（而非一七八二年的卡爾·莫里茨）當我們的見證人，我們發現越野行走是富男子氣概，不落俗套的。

雖然華滋華斯（和桃樂絲）在某種意義上是現代品味的建立者，但他也是久遠傳統的繼承人，所以我們不妨視他為改造者、支點、越野行走歷史的催化劑。誠然，他的前輩不常在公路上行走（他的現代後代大半也不常在公路上行走，因為汽車已使路再度危險）。雖然許多人為歡樂徒步旅行，歷史學家因此推斷為歡樂行走是種新現象。事實上，行走已成為重要活動，但不是做為旅行。華滋華斯的行人前輩中很少人被發現沿公路旅行，但他們當中許多人在花園及公園漫步。

花園路

十九世紀中葉，梭羅寫道：「當我們行走，我們自然前往田野和樹林，如果我們只在花園或林蔭廣場行走，情況會如何？」對梭羅而言，進入自然風景的欲望不是歷史現象，而是自然本能。雖然今日許多人去田野和樹林散步，這麼做的欲望大致是三百年培養某些信仰、口味、價值的結果。在那之前，尋找歡樂和審美經驗的特權階級，確實只在花園或林蔭廣場行走。確立於盧梭的時代、在我們的時代發揚光大的對自然的愛好有一特殊歷史，這歷史已使自然負載文化意味。要了解人為何選擇進入風景，我們首先必須了解對進入風景的愛好如何形成。

我們容易以為人類文化的基礎是自然基礎，但每種基礎都有建立者和起源──也就是說，文化基礎是歷史建構，而非自然現象。正如十二世紀文化革命將浪漫愛情建立為文學主題、體驗世界的方式，十八世紀創造對自然的愛好，沒有此對自然的愛好，威廉・華滋華斯和桃樂絲・華滋華斯不會選擇在仲冬行長路並繞道去欣賞瀑布。這不是說十八世紀前無人喜愛或欣賞瀑布；這是說一種文化架構興起而這種文化架構能鼓動愛好自然，給予愛好自然若干表達管道，賦予愛好自然若干救贖價值，改變外在環境以加強愛好自然。此一革命對愛好自然、力行走路的影響深到無以復加。它重塑了知識世界和肉體世界，送許多旅行者到遙遠地方，創造數不清的公園、保留地、小徑、嚮導、俱樂部、組織及許多藝術、文學。

一些影響像地標般突出，留下可追蹤的遺產。但最深刻的影響像雨那樣滲入文化風景、滋潤日常意識。這樣的影響很可能不被察覺，因它深入事物內在，與事物渾然成一體。這是雪萊在寫道：「詩人是世界不被承認的立法者。」時念茲在茲的影響。這影響是浪漫主義者對風景、對野地、對簡樸、對做為理想的大自然、對風景（做為與風景關係的頂點及對簡樸、單純、孤獨的欲望的表達）的愛好。也就是說，行走是自然的（或說該是自然史的一部分），但選擇以進入風景做為沉思、精神、審美經驗則有一特殊文人根源。這是對梭羅來說已自然化、帶行走者愈走愈遠的歷史——因步行歷史的變化與步行地點的口味變化是分不開的。

華滋華斯和其同伴似乎是建立者而非為審美理由而行走的傳統改造者的真正原因，是因為他們之前的行走是那麼不引人注目。事實上，這些在安全地點的短程行走在建築、花園史上只是軼事；它們沒有自己的文學，只在小說、日記、信件裡被提及。它們歷史的核心被隱藏在另一歷史，「創造步行地點」的歷史裡。它也是口味大幅變化的歷史，從正式的、高度建構的到非正式的、自然主義的。這歷史似乎源自於有閒貴族及其建築的歷史，但其結果卻創造了當代世界最具顛覆性、最可愛的地點及儀式。對步行和風景的愛好成為類似特洛伊木馬的東西，它最終民主化了許多活動場所，並在二十世紀摧毀了貴族宅第周圍的屏障。

行走能經由地方被追溯。十六世紀時，隨著城堡逐漸變成宮殿和大宅邸，gallies ——像 corridors 那樣長而窄的房間，但常常不通向任何地方——常常成為設計的一部分。它們被用來從事室內運動。「十六世紀醫生強調每天步行以保持健康的重要性，而 galleries 使天氣不佳時的運

浪遊之歌

118

動成為可能。」馬克‧吉拉德（Mark Girouard）在其鄉下住宅史中寫道（gallery 最終成為展示畫作的地方，雖然博物館的 galleries 仍是人們漫步的地方，但漫步不再是重點）。伊莉莎白女皇在往溫莎城堡的路上加了一隆起的平台走道，在不起風的日子於晚飯前在走道上走一小時。行走仍較多為了健康少為了歡樂，雖然花園也被用來行走，而某種歡樂必定在那兒產生。但對風景的愛好仍相當有限。一六六〇年十月十一日，薩繆爾‧佩皮斯（Samuel Pepys）❷晚飯後在聖詹姆斯公園散步，但他只注意到那兒的抽水機。兩年後，在一六六二年五月二十一日，他提及和他的妻子在白廳花園（White Hall Garden，White Hall）為倫敦的政府機關所在地區）散步，但他似乎對國王的情婦在花園裡的內衣（顯然是掛在那兒曬乾）最感興趣。他感興趣的是社會，不是自然，而風景對英國畫和詩而言尚不是重要題材。在環境變得重要之前，行走只是移動，不是經驗。

不過，一場革命在花園裡醞釀。中世紀花園被高牆圍繞，部分為了不安定時代的安全。在這些花園的照片裡，花園裡的人最常坐著或斜倚，聽音樂或談話（自《所羅門之歌》以來，封閉的花園一直是女體的隱喻.；自宮廷愛情傳統興起以來，封閉的花園更一直是求愛和挑逗的地點）。花、植物、結果實的樹、噴泉、樂器，使花園成為向所有感官說話的地點，而花園外的世界似乎提供許多運動，因為中世紀貴族仍忙於軍事和家務。隨著世界變得較安全、貴族的住家變得較像宮殿而不像城堡，歐洲的花園開始擴展。花和果實自花園消失；花園如今訴諸的是眼睛。文藝復興時期，花園是人能散步、閒坐的地方，巴洛克花園則相當大。行走對不再需要工作的人是運

地理朝聖之旅是內在之旅的象徵性演出。內在之旅是外在朝聖之旅

動，大花園是栽培過的風景，只需為行走者製造精神、身體、社會刺激。

巴洛克花園若不是這般華美的財富、權力展示地點，它的抽象性能被稱為嚴峻。樹和樹籬被擠成方形和圓錐形；路、林蔭大道、人行道被鋪成直線；水被壓入噴泉或倒入幾何形水池。一種柏拉圖式秩序，把理型加在真實世界的物質之上，取得勝利。這種花園將建築的幾何學和對稱擴展入有機世界。但它們仍為非正式、私密行為提供了機會：自始至終，貴族花園的主要功能之一，是給人一地方以從家庭撤出、進入沉思或私密談話。在英國，威廉和瑪麗（譯註：此指一六八九至一七○二年間統治英國的威廉三世和瑪麗二世）在一六九九年為漢普頓宮增添新花園，在此花園中人往往要走一哩才會遇到牆。走道變成花園日益重要的部分，且它們是行走日益受歡迎的間接證據（在此脈絡中，「走道」意指一條寬足以讓兩人並肩通行的路；它能被稱為談話路）。英國旅行者／年代紀作者西莉亞·芬尼斯（Celia Finnes）如此書寫一座她在十八世紀初造訪的花園：「有碎石走道、草地和祕密走道，有一條縱貫花園的彎曲走道，上面的草修剪、排列得很整齊，角落做鋸齒狀，牆也是，這使你以為你在走道的末尾，但實際上還差得遠呢！」但花園的牆正在消失，它和外在風景間的界線愈來愈不易找到。文藝復興時期，義大利花園是根據對斜坡的喜愛而建，如此而將花園與世界連接起來，但法國和英國花園很少有斜坡。視線只延伸到花園的牆，然後終於通過花園牆上的許多洞。

當 Ha-ha（築於公園或花園四周凹處以免妨礙視線之牆垣或籬笆）在十八世紀初面世，牆在英國倒塌。Ha-ha ——之所以如此命名，是因為漫步者據說在碰見它時會驚異地大喊：「Ha ha！」

　　——提供讓花園裡的人得以眺望遠方的隱形柵欄。眼睛所到之處，步行者能很快地到那裡。多數

英國莊園由一連串日益受控制的空間組成：park（大花園）、garden（花園）、住宅。最初是禁獵

地，park始終是有閒階級和農地及農人間的緩衝地帶，並提供木材和放牧空間。garden一般是圍

繞住宅的小空間。蘇珊・拉斯登（Susan Lasdun）在其花園史中，如此書寫種植在十七世紀

garden和park中的林蔭道：「由查理二世提倡，如今成為公園中慣例的林蔭道，提供蔭涼及散步

的地方……的確，喜歡空氣和運動已被視為『英國』品味。走道如今被私人持有人鋪在其鄉間

park，行走像狩獵、駕駛、騎馬那樣成為park歡樂的一部分。走道如今被造得愈來愈有趣，人們對走

道的美學考量，從自窗戶或陽台觀看的簡單靜態觀點，發展到考慮一較富流動性的觀點……步行

者事實上轉了一圈，而在十八世紀，觀看步行者兜圈子成為觀看garden和park的標準樣態。只有

走在城堡陽台上才安全的日子早已過去。」

　　由修剪整齊的樹叢、幾何形水池、排列整齊的樹構成的正式花園，暗示大自然是混沌、人在

混沌上放置秩序（雖然在文藝復興時期，自然風景〔unaltered landscapes〕畫開始受到欣賞）。在

英國，花園隨著十八世紀前進而變得愈來愈不正式，而強調自然風景的英國花園是英國對西方文

化的偉大貢獻之一。隨著花園與附近環境的界線消泯，花園的設計變得愈來愈與周圍環境融為一

體。一七〇九年，沙福茨伯里伯爵安東尼・古柏（Anthony Ashley Cooper, earl of Shaftesbury）指

出：「噢，壯麗的自然！至高的美，至高的善！……我將不再抵抗在我體內滋長的對自然事物的

的意義和符號的寬改。人能有一種而無另一種。但最好兩種都有。——湯姆斯・默頓（Thomas Merton）

我

熱情。即使粗糙的石頭、生苔的洞窟、未開採的巖穴、飛濺的瀑布，都帶著一份令人無法抗拒的美，比正式花園讓位予荒野還要等上許多年。但安東尼·古柏「大自然內蘊善」的樂觀觀點，加入了「人能在花園中挪用、改善，或發明大自然」的樂觀主義。

「詩、畫和園藝，將永遠被有品味之人視為三姊妹，或裝飾自然的新三美德。」對促進同輩的浪漫品味頗有貢獻的富有唯美主義者賀瑞斯·沃波爾（Horace Walpole，譯註：一七一七一七九七，英國作家）宣稱。此宣言的前提之一是園藝和傳統上較受尊重的詩、畫同為藝術，而十八世紀可是園藝的黃金時代──或該說是孵化期，在此期間對自然的愛好被從花園、詩、畫中孵化出。另一前提是自然需要被裝飾（至少在花園中），而畫顯示若干此可行的方式。英國風景花園所受的影響中，主要者為克勞德·洛漢（Claude Lorrain）、尼古拉斯·普桑（Nicholas Poussin）及薩爾瓦多·羅薩（Salvator Rosa）所繪的十七世紀義大利風景，在這些畫家的畫中，滾動的地面伸展往後遙遠的地平線，一叢叢羽毛似的樹框住遠方、湖水清澈、建築物和廢墟十分古典（就羅薩的情形而言，懸崖、急流、土匪使他成為三位畫家中最怪異的一位）。有柱的寺廟和帕拉弟奧風格❸的橋的加入，使英國花園酷肖上述畫中的義大利平原，並暗示英國是羅馬美德、優點的繼承人。「所有園藝都是風景畫。」亞歷山大·波普（Alexander Pope，譯註：一六八八──一七四四，英國新古典主義祭酒）說，人們像學習看畫中的風景那樣學習看花園中的風景。

雖然建築物──廢墟、寺廟、橋、方尖石塔──繼續被加入花園達許多年，但是花園的主題

逐漸成為自然本身——但是種非常特殊的自然，做為充滿植物、水、空間的視覺美景的自然，可加以靜觀的自然。不像有單一理想觀點的正式花園和畫，英國風景花園「要求被探索，它的驚奇和奇妙角落要求被發現。」花園歷史學家約翰·狄克森·杭特（John Dixon Hunt）寫道。卡洛琳·伯明罕（Carolyn Bermingham）在其階級與風景關係史中補充說：「法國正式花園是立基於從住宅觀看的單軸觀點，英國花園則是一連串多重斜觀點，人在走過英國花園時必能體驗得到。」換句話說，花園變得較似電影而不似圖畫；它被設計成（在運動中）被體驗為一連串彼此相融的畫而非一靜畫。它如今被設計成既美麗又實用，而行走和觀看逐漸成為相連的樂趣。

在花園日益自然化中有其他因素。或許最重要的因素是風景花園與英國特權（English liberty）❹間的關聯。英國貴族培養對自然的愛好，在某種意義上，是將自己與自己的社會秩序定位為自然的（politically positioning themselves and their social order as natural）。可以說，他們之追求鄉間娛樂，他們之愛好「自己在風景中」的肖像畫，他們之創造自然花園，他們之培養對風景的愛好，這一切都有政治意涵，如伯明罕所巧妙指出。其他影響還包括中國花園中，路和水路是迂迴、蜿蜒的，整體效果是讚美（而非壓制）自然的複雜性。早期的中國風和對自然的模擬均未與原物肖似，但意圖在那裡，且在發展。終於，此變化中的品味發展成熟。正式、封閉的花園和城堡是危險世界的必然結果。隨著牆倒塌，花園提議在自然中已有一秩序，花園的美在於與「自然」社會調和。對廢墟、山、急流，對喚起恐懼和悲傷的情境，對有關

是六代中第一位離開谷的，我家庭中唯一離開家的一位。但我未遺棄我的所有部分：我保留我存在的基礎。我帶著

上述事物的藝術品日漸增長的興趣，暗示英國特權階級的生活已變得相當有趣，他們能將過去人們害怕的事物變成娛樂。私密經驗和非正式藝術也在別處蓬勃，尤其在小說的興起裡。

風景花園的典型例子是白金漢郡的史托威。史托威歷經十八世紀英國花園多數階段，從寺廟、洞穴、庵室、橋，到湖和造景，均是十八世紀園藝的典範。它有最早的中國式器物和哥德復興式建築。它的擁有者柯伯漢子爵（Viscount Cobham），用隨著十八世紀前進而逐漸修正、消失的相當大的正式花園取代一六八○年建成的正式「樂土」（Elysian Fields，上面有英國美德殿和古、今美德殿）改造得線條較為柔軟，花園的其他部分最後也跟隨這個方向。直走道變得彎曲，步行者不再散步而是徘徊。克里斯多福‧胡西（Christopher Hussy）將輝格黨員的政治首都史托威描述為變政治為花園建築，將正式風景設計軟化為「與十八世紀的人道主義、十八世紀對有紀律的自由的信念、十八世紀對自然質地的尊重、十八世紀對個人的信仰、十八世紀對暴政的憎恨調和」。許多十八世紀傑出的造景藝術家為柯伯漢工作，許多傑出的詩人和作家是他的賓客。而花園不斷擴展，往往占地數十畝。「不出三十年，」一位花園歷史學家指出：「柯伯漢的品味已從執迷於草地、雕像、直路的整齊排列……移至三度空間造景。」

在許多詩、畫、日記裡都被讚美，史托威是十八世紀文化風景的中心地點。「噢，帶我到寬闊的走道／史托威的美麗天堂……我走在迷人的圓形走道上／與經過調節的荒野在一起，」一七三四、三五年大部分時間在史托威作客的詹姆斯‧湯姆森（James Thomson）在其《四季》（The Seasons）〈秋天〉一節中寫道。此描述多變的一年和風景中細微變化相當成功的無韻詩，可能比

任何其他文學作品都更能顯示對風景的愛好：十九世紀，泰納（J. M. W. Turner）仍將《四季》添加到他的畫中。波普也以長篇文字歌頌史托威的美麗，並在一封信裡描述一七三〇年代在史托威的典型日子：「每人走不同的路，漫遊到中午會合。」沃波爾在一七七〇年拜訪柯伯漢在史托威的繼承人。早餐後，兩人到花園散步或「駕篷式汽車漫遊花園，直到整裝赴晚宴」。花園已變得龐大，成了花一整天才能探索得完的地方，且除了ha-ha將它與周圍環境隔開外，無明顯邊界。

一七七〇年，哥德式建築家山德森・米勒（Sanderson Miller）偕一群人抵達史托威，其中包括藍斯勒・布朗（Lancelot Brown）。布朗是造景藝術家，他將以樸素的大片水、樹、草來完成花園設計的革命。布朗創造了史托威的希臘谷（Grecian Valley）——花園中最大、最樸素的一片地（儘管它看來樸實無華，這谷是由許多工人用手挖成）。大致除去雕塑與建築的布朗的花園，不再紀念人類歷史與政治。自然不再是背景，而是主題。此等花園中的步行者不再專注於思考美德或魏吉爾；他們在行走曲徑時自由地想著自己的心事。不再是威權、公共、建築空間，花園漸成為私密、僻靜的荒野。

不是每個人都能接受布朗所設計的風景花園。皇家學院院長約書亞・雷諾茲爵士（Sir Joshua Reynolds）寫道：「園藝，是對自然的脫離；如果真實的品味（如許多人所說）存在於驅逐藝術的話，花園就不成其為花園了。」雷諾茲說得也有道理。花園，在變得愈來愈與周圍風景不分的過程中，已變得不必要——沃波爾說造景藝術家威廉・肯特（William Kent）「已跳出籬笆，視整

土地、谷、德克薩斯州一起離開。
——葛羅麗亞・恩薩爾杜亞（Gloria Anzaldua）

人行道上的一條線自由地

個大自然為一座花園」。如果花園不過是供人漫步的怡人空間，那麼花園能被找到而不必被製造，而花園漫步的傳統能擴展至成為旅行者的旅行。旅行者不再注視人的傑作，而注視大自然的傑作，而視大自然為藝術品等於完成一項重要革命。套用安東尼・古柏的話，壯麗花園已正式讓位予荒野；非人世界已成為美學沉思的合適題材。

貴族花園最早是城堡的一部分，慢慢地它的邊界消失；花園融化成世界是英國已變得安全得多的標誌（西歐許多地方也變得較為安全〔英國風景花園不久就登陸西歐〕）。自一七七〇年以來，英國已經歷改進的道路、減少的路邊犯罪（或文化）地標間的路。當此空間變成風景，旅行成為了。十八世紀中葉之前，旅行敘述很少提及宗教（或文化）地標間的路。當此空間變成風景，旅行成為目的，花園漫步的擴展。也就是說，沿路的經驗能取代目的地成為旅行的目的。如果整個風景成為目的地，人一踏出家門就進入花園或畫。步行就成為娛樂久矣，但旅行已加入步行，徒步旅行成為觀光旅行的歡樂的一部分，它的慢慢成為美德只是時間問題。窮詩人和他的妹妹為觀看和行走的歡樂，而走過被雪覆蓋的鄉間的日子已經近了。

之後，華滋華斯為湖區寫了一本旅行指南，在其中他總結走過那兒的歷史。「過去六十年內，」他在一八一〇年寫道：「一種叫做裝飾性園藝（Ornamental Gardening）的玩意流行英國。在讚美此技藝與反對此技藝的結合中，業已產生對自然風景的愛好：旅行者不再把觀察局限於城鎮、工廠、礦坑，而開始漫遊英國尋找秀異的地點⋯⋯為了大自然的崇高或美。」

發明觀光事業

覺得自己在徒步旅行的許多時候被拒絕的不快樂德國旅行者卡爾‧莫里茨，事實上遇見許多步行者，雖然他和他的現代讀者都不太看重他們。他對他從格林威治走到倫敦路上遇見的許多人著墨很少，但他確實這麼談及倫敦的聖詹姆士公園：「對此公園的平庸大大有所補償的，是好天氣時於傍晚來到這兒的大量人；我們在仲夏時的最美好散步也從未如此美滿。與這樣一群穿著優雅的人交際的絕妙歡樂，我今天傍晚才初次體驗到。」事實上，莫里茨在暗示步行在英國比起在德國是更文雅的消遣，或更公開的文雅消遣（他也顯示他是個勢利鬼，這可能是他憎恨走路的庶民地位的原因）。在他停留於倫敦時，他也造訪了雷尼拉花園和沃克斯霍爾花園（Ranelagh and Vauxhall Gardens），這兩個花園提供了音樂、美景、漫步、休憩，紳士階級和中產階級傍晚都到這裡找消遣。他們在花園既看人也看風景，而風景常常被添加了管弦樂團、啞劇、茶點和其他娛樂。炫耀是步行文化的另一面向，它的較私密的時刻在私園發展。「倫敦人像我們在北京的朋友喜歡騎馬那樣喜歡步行，」戈德史密斯（Oliver Goldsmith，譯註：十八世紀英國散文家、詩人、小說家和戲劇家）這樣描述沃克斯霍爾花園：「這裡的公民在夏天的主要娛樂之一，是在傍晚到一離城不遠的花園，在那裡他們漫步，展示他們最好的衣服和最精緻的化妝，聽一場音樂會。」莫里茨旅行的另一重要面相，是他造訪英國北部德比郡（Derbyshire）山峰區（Peak District）

移動、沒有目標。為步行而步行。──保羅‧克利（Paul Klee），為素描做比喻。

絆倒在字上就像絆倒在鵝

的著名洞穴。值得一提的是，在那兒已有一位導遊在收錢，帶他看名勝。觀光事業已存在於山峰區、湖區、威爾斯和蘇格蘭。就像英國風景花園的發展已被許多詩和書信圍繞一樣，觀光事業的成長受旅行指南（guidebooks）激勵。跟現代旅行指南和旅行敘述可以看到什麼，到哪裡去找到它。其中一些──尤其是威廉‧吉爾平（William Gilpin）牧師的作品──也教如何看。愛好風景是精緻的象徵，希望變得精緻的人接受風景對風景的教導。我們懷疑使吉爾平成為十分有影響力的作家的當時人向他的請教，就像後代人查入門書以得知如何用刀叉、如何謝女主人一樣，因為吉爾平寫作的時代，正是中產階級取得貴族對風景的愛好之時。風景花園是只有一些人能創造、使用的奢侈品，但自然風景則幾乎人人可享受，而隨著路變得更安全、更平滑，運輸變得更便宜，愈來愈多中產階級人士能旅行以享受自然風景。愛好風景是學習而會的事情，而吉爾平是許多人的嚮導。

「她有能教她如何欣賞虬結老樹的所有書，」珍‧奧斯汀《理性與感性》（Sense and Sensibility）裡的愛德華這樣評論浪漫的瑪麗安。評論家約翰‧巴瑞爾（John Barrell）指出：「十八世紀末英國有種可稱為『靜觀風景』（simple contemplation of landscape）的意識，這種意識逐漸被視為對品味的追求，且它本身幾乎就是藝術。對風景表現正確品味是和會唱歌、會寫禮貌的信一樣珍貴的社會成就。很多十八世紀末小說的女主角，被寫成能以極佳鑑賞力表現此品味，且不只是對風景有品味，而是各方面的品味，被一些小說家視為個性殊異的表示。」瑪麗安‧達許伍以她對虬結老樹的愛好來伸張她的浪漫主義，但是她為此品味的虛假感到難過：「誠然……欣賞風景已成

為姿態。人人都假裝喜歡風景，試著以高雅的詞彙描述風景。」她也談及將 picturesque 一字帶入一般詞彙的吉爾平——picturesque 最初意指類似畫的任何風景，最後變成意指荒蕪、粗糙、雜亂的風景。

蓋吉爾平教人視風景為畫。今日，他的書使我們了解看風景是怎樣的新消遣、多少協助被需要。吉爾平告知他的讀者該去找什麼，如何在想像裡擬出它。例如，對蘇格蘭，他宣稱：「要不是蘇格蘭缺乏物資（尤其是木材），我認為蘇格蘭能與義大利匹敵。蘇格蘭已具備壯麗外形，我們只需再把它美化一點就行了。」——這是說蘇格蘭的新主題能經由與藝術和義大利的神聖風景相比擬而被了解。他為英格蘭的許多地方（尤其是湖區）寫旅行指南，也為威爾斯和蘇格蘭寫旅行指南，向讀者介紹適當參觀地點。其他人加入：李察‧珮恩‧耐特（Richard Payne Knight）在其一七九四年《風景：三本書中的載道詩》（Landscape: A Didactic Poem in Three Books）一書中寫道：「讓我們在真實景色中學習追蹤／畫家榮光的真實成分。」

跟對風景的愛好一樣，對風景如畫的強調和觀光事業的存在對今日讀者是平常事，然而它們都是在十八世紀被發明出。在吉爾平前去欣賞湖區的風景並書寫湖區風景後兩年，詩人湯瑪斯‧格雷（Thomas Gray）進行著名的一七六九年湖區之旅並也書寫湖區。至十八世紀末，湖區已成為著名觀光勝地（至今仍是），這得感謝吉爾平、華滋華斯——以及拿破崙：英國旅行者在法國大革命和拿破崙戰爭時開始旅行自己的島嶼。旅行者乘馬車（然後是火車，最後是汽車和飛機）

> 然後我們外出到街上，手挽著手，繼續
>
> 卵石上。——波特萊爾（Charles Baudelaire）〈太陽〉（Le Soleil）

旅行。他們讀旅行指南。他們看風景。他們買紀念品。當他們到達目的地，他們步行。最初，步行似乎是偶然、走動以發現最佳景點過程的一部分。但在十八、九世紀之交，步行已成為一些觀光冒險的重要部分，健行和登山產生。

她裙子上的泥

雖然珍・奧斯汀在其小說裡忽視拿破崙戰爭，但她銳利地訴諸其他主題。在《諾桑覺寺》（Northanger Abbey）裡她嘲笑時人對古堡小說的喜愛，而在《理性與感性》裡，她對瑪麗安・達許伍對愛情和風景的浪漫觀點採取諷刺的態度。中年後，她似乎較能接受對風景的崇拜，在她最後一本小說《曼斯菲莊園》（Mansfield Park）裡，她不只一次將女主人對自然美的敏感與她的美德聯繫在一起。她描寫鄉下環境中優雅少女的小說也是步行在十八世紀末、十九世紀初之效用的精采顯示，尤其以《傲慢與偏見》（Pride and Prejudice）為最。伊莉莎白・本涅特的步行能滿足我們對威廉・華滋華斯和桃樂絲・華滋華斯在一七九九年十二月所進行的湖區之旅的好奇（我要指出雖然《傲慢與偏見》在一八一三年出版，但初稿在一七九九年即寫就）。奧斯汀是他們的好友，她讓我們瞥見他們所行走的莊重世界。

步行遍布於《傲慢與偏見》。女主角在每個可能的時機、地點步行，許多書中的重要會面與談話都是在兩人一起步行時發生。步行的關鍵角色顯示步行對奧斯汀筆下的優雅人物是日常生活中多麼重要的部分。在十八世紀、十九世紀初的英國，步行是種女性追求——「她們是鄉間淑

女，當然喜歡鄉間淑女的娛樂——步行。」桃樂絲・華滋華斯一七九二年在一封信裡寫道。步行是重要的事。在男人的書寫裡我們發現許多關於設計、欣賞花園的瑣碎的描寫，但是在女人的書信和小說裡，我們最常發現真正走在花園的人，或許因為女人過著較為瑣碎的日常生活，或許因為英國女人——或該說是英國淑女——可從事的活動不多。《傲慢與偏見》的女主角伊莉莎白・本涅特

讀書、寫信、編織、彈琴、步行。

小說開卷後不久，珍・本涅特在騎馬到她的追求者賓利先生在內瑟非（Netherfields）的家時得了感冒，她的妹妹伊莉莎白步行到賓利先生家照顧她。步行是出於必要，因為她「不擅騎馬」，且只有一匹馬（而非一對馬）可用於拉馬車。但使她成為十分迷人的女主角的旺盛活力，也使她成為熱情的步行者——「我不想迴避步行。這距離在人有動機時不算什麼；只有三哩」——步行是她的反傳統性格的第一個表露。雖然走得不如桃樂絲・華滋華斯那樣遠，但伊莉莎白走出了鄉間淑女的領域，因此賓利先生家的人對此很有意見。這踰越包括她單獨走入世界，及她走出了郷間淑女的領域，因此賓利先生家的人對此很有意見。「她在這種爛天氣下，竟獨自在清早走了三哩路，這讓赫斯特太太和賓利小姐幾乎不敢相信；伊莉莎白相信他們為此看不起她。」當她照顧她病重的姊姊，他們批評她裙子上的泥及她「自負的獨立，實在不合宜極了」。賓利先生則指出這場反傳統的步行「顯示出對姊姊感人的愛」，達西先生認為步行「照亮了」她的眼睛。

不久之後，當珍和伊莉莎白在此世俗家庭處於孤立無援的境地，此家庭的成員示範合宜的步

當日的話題，或漫遊到天黑，在人口稠密的城市的燈和影中尋覓，那安靜觀察能提供的無限精神興奮。——愛倫坡

行——在花園灌木林和社會範圍內。賓利小姐仍向達西先生抱怨伊莉莎白。「這時他們遇見由赫斯特太太和伊莉莎白進行的另一步行。」赫斯特太太牽起達西先生的手，讓伊莉莎白獨自步行。

達西先生感受到他們的無禮，立刻說，——

『這條走道對我們來講太窄了。我們最好去林蔭大道。』

「但伊莉莎白一點不想和他們在一起，笑著回答——

「不。不；別動。——你們是很漂亮的一群。要是加入第四個人，美景就會被破壞。』」

他們苛評她不合禮的越野步行；；她以暗示他們已成為花園景物的一部分來嘲笑他們的花園禮節。那天傍晚，賓利小姐在畫室漫步（除了珍，內瑟非的所有人都來到畫室）。「她的身段優雅，她走路的姿勢美好。」奧斯汀說。懶惰者對彼此行為的敏銳延伸到對動作、姿勢的批評，人的步行被視為他/她外表的重要部分。當賓利小姐邀請伊莉莎白進畫室，達西先生指出她們步行不是為了私下討論事情，就是因為「你意識到你的外形在步行時顯得最美」。步行可以是為炫耀，也可以是為退出，或為炫耀及退出。

《傲慢與偏見》等現代小說暗示步行提供重要談話的私密空間。現代禮儀要求鄉間住宅的居住者和客人在主室一起度日，而花園散步提供一人獨處或兩人密談的空間（此做法的一個變形是，現代政治人物常舉行散步會談以避免被竊聽）。珍復原後不久，她和伊莉莎白一面在自家灌木林中散步、一面閒聊。蓋《傲慢與偏見》也是本可用於散步的風景類型的目錄。近小說末尾，當凱瑟琳夫人衝進來叱責伊莉莎白對達西先生的意圖，本涅特花園更多的特徵出現：「『本涅特

小姐，在妳草地的一邊上似乎有一塊美麗荒地。我想去那兒散散步，如果妳能與我同行的話，」她掩飾真心，尋求私下談話。「『去吧！我的寶貝，』伊莉莎白的母親喊，『並顯出一副有耐心的樣子。我想她會喜歡那庵室的。』」這句話讓我們知道本涅特家的花園是座十八世紀中葉大花園。

我們不知道凱瑟琳夫人的大花園究竟包括些什麼，只知道在伊莉莎白居留附近期間，她「最喜歡的步行路線……是沿著花園邊的小樹林，在那兒有一條很美的林蔭道，只有她珍視，在那兒她覺得擺脫了凱瑟琳夫人好奇心的掌控。」也擺脫了達西先生好奇心的掌控。「不止一次伊莉莎白在花園漫步時巧遇達西先生。——她覺得很倒楣。」她告訴他，「她喜歡獨自散步，」因她仍想避開他。他愛戀著她並不斷想與她私下談話，「在他們第三次相遇時，他問了一些奇怪的問題——關於她置身杭斯弗郡的歡樂，她對獨自散步的喜愛……這打動她心弦……」

對作者及她的讀者而言，這些獨自散步表現（使伊莉莎白脫離住家、家人、進入寂寥大世界的）獨立……散步明確表達身體和精神自由。雖然奧斯汀在《傲慢與偏見》中對風景的敘述不如在《曼斯菲莊園》中多，伊莉莎白對達西的敏感是表示她過人智慧的特徵。達西先生的莊園「潘伯利莊園」改變了伊莉莎白對達西的看法，在達西的花園散步成為一種相當私密的行動。她「從未見過大自然表現如此之美的地方……在那一刻她覺得，當潘伯利的女主人也許不錯！」她從每扇窗檢視風景，在他們走向河邊後，房子和河的主人出現。她的叔叔「表達繞行整座花園的希望，但擔心路程太遠。達西先生帶著勝利的微笑告訴他們有十哩遠」。跟伊莉莎白愛好獨自散步一

樣，達西先生擁有一壯麗自然風景是性格的表徵。當他們在此風景中不期而遇，一較為文明、自覺的關係產生，這時他們「走下熟悉的走道；這條走道又將他們帶入樹林，到水邊、林間最狹窄的一塊地方。他們從富有自然風味的小橋過河……這裡的河谷僅容得下小溪和矮樹叢中一窄走道。伊莉莎白渴望探索它的曲折……」

是對風景的共同愛好，最終提供伊莉莎白和達西解決歧異的共同基礎。自然，《傲慢與偏見》的男、女主角之所以能在潘伯利莊園中聚首，是因為伊莉莎白的叔叔和嬸嬸要帶她去湖區（對此伊莉莎白「狂喜地喊：『怎樣的快樂啊！怎樣的幸福啊！你們給我新鮮生活和活力。揮別失望與憂鬱。人登山、攀岩是為了什麼？』）。雖然賓利小姐由於此叔叔和嬸嬸住在倫敦的不時髦地區而輕視他們，但他們已藉由到湖區旅行而表露他們的品味。這趟旅行被縮短，使他們到離湖泊南部不遠的德比郡和潘伯利，並使書中最具自覺的人物聚集。奧斯汀干擾其敘事的高度抽象性（在其中只有最必要的物質世界細節短暫地闖入）以提供我們對潘伯利坐落的地區，她寫道：「本作品的目的不是描寫德比郡。」可是，她將查特沃斯宅邸（estate of Chatsworth）及多弗岱爾（Dove Dale）、馬特拉克（Matlock）、山峰區等地的自然美景列為觀光的好去處。

步行效用的多重性在《傲慢與偏見》中很明顯。伊莉莎白步行以逃避社會並與妹妹、追求者私下談話。她享受的風景包括舊式與新式花園、北部荒地和肯特郡鄉間。她為運動而步行（像伊莉莎白女皇那樣）、為談話而步行（像薩繆爾‧佩皮斯那樣）、在花園散步（像沃波爾和波普那

浪遊之歌

134

樣）。她跟格雷和吉爾平一樣走在風景區，甚至為運輸而行走（像莫里茨和華滋華斯那樣），且跟他們一樣遭遇反對。一、兩次她為炫耀而走。新目的不斷被加到步行，但無目的被丟棄，因此步行不斷增加意義與效用。它已成為富於表達力的媒介。它也對社會框框內的女性提供了自由場域──女性在步行中找到運用身體和想像力的機會。在一次伊莉莎白和達西單獨進行的散步裡，兩人終於達成了解，而他們的溝通和新發現的快樂占如此多時間，以致「『我親愛的伊莉莎白，妳走到哪兒去啦？』是伊莉莎白進房間時得自珍的問題，也是她坐下來時得自所有他人的問題。她說他們漫遊，直到她越過自己的意識」而進入新的可能。這是步行為伊莉莎白履行的最後服務。

還有一點值得注意，就是步行在《傲慢與偏見》及在浪漫主義時代都經常用作名詞而非動詞：「Within a short walk of Longbourn lived a family」、「they had a pleasant walk of about half a mile across the park」、「her favorite walk……was along the open grove」等等。這些用法表現出步行是一性質穩定的東西，像一首歌或一頓晚餐，人在散步中不只運動自己的腿，而且是步行一段既不太長也不太短的時間，為健康及歡樂的理由。步行被當作名詞使用意謂著有心將日常行為精緻化。人們向來步行，但授予步行正式意義是近代才有的事。

Mason）最近告訴我，他現在愈來愈常在受政府積極支持的非洲裔美國人公共空間──監獄──裡工作。──諾

出門

　浪漫主義詩人經常被描寫為打破陳規的革命分子。年輕的華滋華斯在政治、詩風、主題上相當激進，但他也擷取不少十八世紀善良風俗。格雷抵達湖區時還在母親的肚子裡，他協助進一步通俗化湖區的美麗，且雖然他是在湖區的邊緣出生，傳統美學和個人聯繫將他帶回湖區過生命後五十年。從威爾斯到蘇格蘭到阿爾卑斯山，華滋華斯選擇已被讚美的風景去步行和書寫。他可說是理想旅行者，對記憶、描述看到的事物有獨特才能的旅行者，而他與湖區的關係是介於本地人的熟悉與旅行者的熱情間的微妙關係。他和他的妹妹埋首於風景文學、教育自己以瑪麗安‧達許伍或伊莉莎白‧本涅特看事情的方式看事情，將這樣的視野帶入每日旅行。一七九四年華滋華斯要求他在倫敦的弟弟寄書給他，並特別要求寄吉爾平記述蘇格蘭及北英格蘭之旅的書。一八〇〇年，雪中長途跋涉七個月後，桃樂絲在日記裡寫道：「早晨，我讀耐特先生的《風景》（即先前引用的《風景：三本書中的載道詩》）。喝完茶後，我們划船到勞瑞格瀑布，尋訪白色指頂花，採集野草莓，向上走去俯視里岱爾。我們凝視湖：驕陽把岸邊染成褐色。羊齒轉成黃色，開得遍地都是。湖很寧靜，反映天空美麗的黃、藍、紫、灰色。」這段話給人「她在早上讀風景書，下午見證書中描述」的感覺。它也說明華滋華斯最常有的一種步行──不是做為旅行，而是做為住家附近的每日散步，這有些像淑女和紳士的每日散步，但若干方面又相當不同。

❶ 朱瑟蘭（Jean Jules Jusserand，一八五一—一九三二），法國外交官暨作家。這裡著名的書指他一八八九年的《中世紀英國人的旅行生活》（English Wayfaring Life in the Middle Ages）。

❷ 佩皮斯，英國政府官員，英語世界最偉大的日記的作者。佩皮斯一生歷任海軍重要官員、海軍上將大臣、國會議員及英國科學院院長等，退休後撰寫回憶錄，死後出版，即所謂《日記》一書。《日記》記述一六六〇年一月至一六六九年五月間事，寫一位聰明、有抱負、愛玩樂的年輕人的日常生活與沉思，對早期復辟時代之社會生活與狀況有具體刻畫。

❸ 帕拉第奧（Andrea Palladio，一五〇八—一五八〇）：十六世紀義大利北部最卓越的建築師，是西方建築史上最有影響力的人物之一。威尼斯很多著名建築都是出自他的設計。

❹ 中國風（chinoiserie）指具有中國藝術風格的陶瓷器、織品、家具等，十八世紀風行於歐洲。

曼・克萊恩（Norman Klein）・《遺忘的歷史》（The History of Forgetting）

威廉・華滋華斯的腿

「他的腿被懂得欣賞腿的女性鑑賞家非難，」德・昆西（Thomas de Quincey，譯註：一七八五—一八五九，英國散文作家）這樣評論威廉・華滋華斯，話中包含了後輩詩人對前代巨頭的讚美與憎惡。「他的腿並非特別難看；無疑地它們是超過一般標準的經用的腿；因我估計，華滋華斯以這雙腿走了一百七十五至十八萬哩英國路──這是不簡單的成就；他從走路得到一輩子的快樂，我們則得到最優異的書寫。」華滋華斯之前、之後有人步行，許多其他浪漫主義詩人繼續步行，但華滋華斯使步行在他生命、藝術中重要到前無古人、後無來者的程度。他幾乎每天步行，步行是他面對世界、寫詩的方式。

要了解他的步行，首先要放棄「步行意指在優雅地方短暫漫步」及「步行是長途旅行」的觀念。對華滋華斯而言，步行不是旅行方式，而是生活方式。二十一歲時，他進行兩千哩的徒步旅行，但在他人生後五十年，他在小花園陽台上來回漫走作詩，兩種行走對他都很重要，漫步巴黎、倫敦街道、登山，與妹妹、友人一起步行也很重要。步行進入他的詩。我能早一些寫他的行

走——將他與使行走為思想過程一部分的哲學作家並列——我也能到寫城市步行史時再來寫他。

但華滋華斯以一種嶄新且令人嘆為觀止的方式將行走與大自然、詩、貧窮、流浪連接在一起。且華滋華斯重視農村甚於都市：

過早接觸……

不與群居生活的醜陋

這真快樂呀！我與自然同行

後代人以追索步行史來仰望華滋華斯：他已成為路邊神。

一七七〇年出生於寇克茅斯（Cockermouth，位於湖區北部），華滋華斯後來喜歡將自己描寫為出生在田園的普通人。事實上，他的父親是洛瑟勛爵（Lord Lowther，擁有湖區許多地方的富有暴君）的地產管理人。未來的詩人不到八歲母親就死了；桃樂絲被送去讓親戚撫養，華滋華斯被送到鷹岬（Hawkshead，位於湖區中心）的學校。華滋華斯十三歲時，父親去世，孩子倚賴親戚的善意過活，因洛瑟勛爵剝奪五個華滋華斯孩子的遺產繼承權近二十年之久。儘管家庭多風暴，在鷹岬好學校的歲月很是悠閒。在那兒他設陷阱、溜冰、爬懸崖抓鳥蛋、划船、不停地走（在夜晚及在早上上學前，早上上學前他和他的朋友全繞湖走五哩）。這是《序曲》（The Prelude）裡說的——《序曲》是華滋華斯的長篇傑出自傳詩，該詩雖然年代次序混亂，間有虛構成分，但

提供詩人早年生活的精采描繪。被華滋華斯的家人稱為「給柯立芝❶的詩」（The Poem to Coleridge），《序曲》的副標題是「詩人心靈的成長」（The Growth of a Poet's Mind），這個副標題顯示《序曲》是怎樣的自傳；《序曲》被安排當哲學詩《隱遁》（The Recluse）的序曲，但這首詩只完成《序曲》和〈旅行〉（The Excursion）兩部分。

《序曲》讀來像長途步行——儘管被干擾，卻從未完全停止，而行走者行行行行的形象使行走在脫軌、繞道間顯出連續性。有人說華滋華斯像《天路歷程》裡的基督徒或《神曲》裡的但丁——一個小人物徒步漫遊世界，但他漫遊的是一個充滿湖、漫遊、夢、書、友誼、許多許多地方的世界。這首詩也是詩人發展過程的圖解集，給我們看這座城、那座山的角色。以和德·昆西評論華滋華斯的腿相同又愛又憎的語氣，散文家威廉·赫茲里特（William Hazlitt）曾說諷刺話：「他除了自己和宇宙外什麼也沒看到。」在英國文學史上，小說的興起常與個人生活的興趣相連。華滋華斯在表達自己的思想、情感、記憶、及與地方的關係上較他那時的小說更進一步，但他過的似乎是非個人的生活，因在他個人關係上始終保持沉默——所以赫茲里特才會批評華滋華斯「除了自己和宇宙外什麼也看不到」。

他對步行、風景的熱情似乎起源自童年，成年後發展成藝術，但這熱情開始得太早又發展得太成熟，以致不能僅被視為對欣賞、描述風景的愛好。在《序曲》十三卷的第四卷，他描述十七、八歲時一次整夜漫遊湖區後回家、目睹「我曾見過最壯麗」的黎明。就在此清晨，當「海在

斯·德瑞克在一條名為自由步道的路上設計的幾件作品，紀念一九六三年春天那場著名遊行。在一作品中，人行道

遠方笑；所有／山都像雲一樣明亮」，他立下當詩人的志願——「我立下誓願／但願來日終有所成」——從此他成為「專注的人。我走／在幸福裡，這幸福至今還在」。二十出頭時，他似乎未把握成為詩人的機會，而選擇以漫遊、冥思做實現夢想的準備。

這首詩寫成於一八○五年，終生不斷修改，死後才出版（一八五○年）巨幅詩的開頭幾行這樣說。

我選擇漫遊的雲

當我的嚮導，

我不會迷路的，

他的生命和《序曲》的轉捩點是他與他同學羅伯・瓊斯（Robert Johns）一七九○年越過法國入阿爾卑斯山的步行。華滋華斯最近的傳記作家肯尼斯・詹斯頓（Kenneth Johnston）宣稱：「華滋華斯做為浪漫主義詩人的生涯因阿爾卑斯山之旅除了逃出常軌外，也是對自我的追尋。旅行有其浪漫面——迷路、出軌、逃避——但華滋華斯的阿爾卑斯山之行而開始。」旅行有其浪漫面——迷路、出軌、逃避——但華滋華斯的阿爾卑斯山之旅除了逃出常軌外，也是對自我的追尋。修業旅行（Grand Tour）❷ 是英國紳士教育的標準特徵；通常乘馬車去會見富人並參觀法國和義大利的藝術品和紀念坤。花園／風景鑑賞家霍瑞斯・沃波爾和湯瑪斯・格雷在一七三九年進行修業之旅，他們各自興奮地寫下對阿爾卑斯山的記述。徒步旅行並使瑞士（而非義大利）成為旅行的目的地，

意謂著優先性的激烈轉變——遠離藝術、貴族身分而朝向自然、民主。一七九〇年的阿爾卑斯山之旅意謂著加入巴黎的激進分子狂流、呼吸法國革命熾熱的空氣。已是風景崇拜的中心物的阿爾卑斯山是觀光的好去處，瑞士的共和政府地是觀光的好地方。他們的最後目的地是聖皮耶島——盧梭在《懺悔錄》和《一個獨行者的狂想》中將聖皮耶島寫成自然天堂。盧梭顯然是華滋華斯的先驅者，他把行走當手段也當目的——既在步行中作詩也在行走中生活。

他們在七月十三日抵達加萊（Calais，位於多佛海峽的法國海港），次月加入巴士底獄被攻陷週年紀念活動，這時法國「站在金色時光頂端／人性似乎再生」。他們走過

快速的行進

充滿節慶紀念物的

小村、城鎮，

花在凱旋門上薑謝……

在黃昏的星下我們看見

自由的舞蹈，及在

夜晚，自由在戶外的舞蹈。

華滋華斯和瓊斯審慎規畫旅程，一天走三十哩以實現計畫：

通過兩垂直厚板之間，銅製的蠟犬從人行道兩邊冒出、刺入行人的空間。在另一作品裡，人行道通過（面對兩尊水

地像天空中變換的雲一般
快速地在我們面前的變形貌
一日日，早起晚睡，
我們從谷到谷、山到山
我們通過一個個省分，
從事十四週狩獵的敏銳獵人。

他們不知不覺過了阿爾卑斯山。已過了最後的山隘，仍以為還有高處要爬，他們在一位農夫的幫助下進入義大利，在那兒他們再進入瑞士前遊了一趟科摩湖（Lake Como）。華滋華斯在科摩湖停止此敘事，但《序曲》詳述他在一七九一年重返法國，在那裡他的政治活動繼續發展。

華滋華斯試著藉步行巴黎行道、造訪包括巴士底獄、戰神廣場（Champ de Mars）、蒙馬特（Montmartre）在內的每個地點來了解法國大革命。他在巴黎遇見的英國人有約翰‧奧斯華上校（Colonel John Oswald）和「行走的史都華」（Walking Stewart），這兩個人都是新式行人。奧斯華上校以筆名詹斯頓寫道：「奧斯華旅行到印度，成為素食主義者、自然神祕主義者，走回歐洲後，投身入法國大革命。」他後來以真名出現在華滋華斯早期詩劇《邊界居民》（The Borderers）中，史都華是個其綽號紀念其非凡步行的人──他也曾旅行印度，並行遍歐洲和北美──但他的書是關於別的主題的訾評。德‧昆西這樣評論行走的史都華：「史都華先生以其哲學風格訪遍中

國和日本外每個地方…；這種風格迫使一個人慢慢走遍一地方，與那地方的人交融。」第三個怪人約翰・泰爾沃（第二章曾提及）代表另一種典型…將激進政治、對大自然的愛、徒步旅行的三位一體推到極致的自學者。泰爾沃在一七九〇年代初與華滋華斯和柯立芝結為友好，一七九〇年代末，在僥倖逃過政治劫難後，到華、柯處尋求安慰。華滋華斯擁有一冊泰爾沃的《逍遙行》（Peripatetic），這本書對哲學的探討涉及工業革命初期工人的生活和工作狀況。工人這類人物暗示徒步旅行在英國是政治激進分子的行為、表達不同流俗和願意認同窮人及被窮人認同。華滋華斯在一封一七九五年的信中寫道…「我想探索西邊的鄉村，在明夏，但是以謙遜的福音傳道方式，即徒步旅行的方式，」而他在《序曲》中寫道…「我像個農民般走我的路。」

徒步旅行激發盧梭將美德、簡樸與童年、大自然並列。十八世紀初，英國貴族將大自然與理智及當前社會秩序連接在一起。但大自然是個危險女神。十八世紀下半葉時，盧梭和浪漫主義將大自然、情感與民主並列，認為社會秩序相當不自然而反抗階段特權「十分自然」。巴茲爾・威利（Basil Willey）在其十八世紀自然概念史中寫道…「整個十八世紀，『大自然』始終是主流概念，」但大自然的意義是變化不定的。「法國大革命以大自然之名被製造，伯克（Burke）❸以大自然之名攻擊法國大革命，湯瑪斯・潘恩（Thomas Paine）❹、瑪麗・沃斯頓克拉夫特（Mary Wollstonecraft）❺和激進哲學家威廉・高德溫（William Godwin）以大自然之名回應伯克。」在優美、廣大的花園中步行是將步行、大自然、有關階級與鞏固該有關階級的建制秩序聯繫在一起。

砲的）金屬牆中的間隙…；就在牆外、人行道旁，有兩座非洲裔美國人銅製塑像，一男人跌到地上，一女人背對著水

在世界中步行是將步行與相連於窮人、維護窮人權利、利益的激進主義的大自然連接。如果社會破壞大自然，那麼小孩和未受教育的人就成了最純潔、最好的。華滋華斯吸收這些價值，並將它們發展為超凡的童年詩和貧民詩。他擷取盧梭的意念並將之精緻化、描寫童年、大自然與民主間的關係。雖然只有童年與大自然被華滋華斯的崇拜者記住，民主卻是華滋華斯早期作品的中心。

「你或許已知道我是民主政體論者，」他在一七九四年於一封給朋友的信中寫道，信心滿滿地說：「我將永遠是民主政體論者。」

在路上、在貧民與政治問題間，華滋華斯遇見他的風格。他最早的詩是崇高、模糊、充滿傳統意象的，類似於湯姆森《四季》的風格，但他的革命熱情與對窮人的認同保護，他使不致成為二流風景詩人（一七九〇年代，桃樂絲的書寫經歷類似轉變，從約翰生博士或珍·奧斯汀多用格言的風格轉變成生動、樸素描寫）。革命熱情與對窮人的認同，改變了華滋華斯的主題與風格。

在華滋華斯與柯立芝出版於一七九八年的詩集《抒情歌謠集》（Lyrical Ballads）的跋裡，華滋華斯寫道：「這些詩的主要目標，是從日常生活選取事件和狀況，以真正為人所用的語言描述它們，以想像力充盈它們……樸素、鄉土味的生活經常被選，在那簡單質樸的生活中，心的情感找到較好的土壤……並以樸素、生動的語言說話。」他把窮人寫成人而非寓言裡的人物，以細節而非概論書寫風景。選擇樸素語言是帶有驚人藝術效果的政治行為。

華滋華斯早期詩的奇妙處，在於它將激進的步行與審美主義者的邊看邊走結合。表面上，在風景和貧窮間似乎有些緊張，但對年輕的華滋華斯而言，在那豐美的時刻，在風景與貧窮間並無

緊張。風景當中充滿著流浪者，比充滿著美女更燦爛。華滋華斯的早期詩中反覆出現的結構，是一被與流離失所者相遇打斷的步行。之前的詩人和藝術家注視農舍和貧民的身體，發現它們是美麗或可憐的，但從前沒有華滋華斯這樣的人認為與貧民談話是值得做的。「當我們行走，我們自然前往田野和樹林。」梭羅說，但華滋華斯熱心地走入公路和山、湖。人們步行街道，是為了與人相遇，和找到通往孤獨、風景的路；在路上，華滋華斯似乎找到一理想中間物、一提供被偶然會合打斷的長途寂寥之空間。他肯定：

我愛公路：少有景色
那更使我高興——這類事物有力量
自童年以來，一直對我的想像力
起作用，當它的魔力
對我日增，我的腳踏上一光禿陡坡，
像進入永恆的嚮導，
進入未知、無邊際的事物。

這首詩的意思是說，路有種魔力、未知的吸引力。但它也有人民：

砲站著。被統合入公園的行人經驗，這些紀念碑邀請每個人——黑白老少——體驗別人的經驗。——柯克·薩維奇

現代世界已降臨。

貧民在都市環境變遷和工業革命下陷於流離失所之境。不受地方、工作、家庭支撐的飄散流離的

這些流浪者成為他眼中浪漫的人物。時局不靖；舊秩序已被革命和法、美、愛爾蘭的暴動摧毀，

離（父母雙亡、親戚輪流照顧小孩），似乎使他產生對流離失所者的同情，而他對旅行的熱情使

曾說：「要是我出生在無法受文科教育的階級，可能我會過小販過的生活。」早年生活的顛沛流

始。此等早期經驗似乎讓他熟悉另一階級的人，使他與貧民相處時感受不出很大的精神距離。他

此一教育在他學生時代，當他寄宿於一退休木匠與其妻子處，遇見小販、牧羊人等人時開

對庸俗的眼來說⋯⋯

完全沒有深度的靈魂

在那兒我凝視人類靈魂深處

有人類熱情的學校，

是我每日在其中閱讀、

進行親密談話，寂寞的路

注意、詢問我遇見的人，並與他們

當我開始詢問，

流浪者也反覆出現在華滋華斯同輩的作品中，而行走似乎提供了旅行以尋求冒險、歡樂者，及在路上求生存者間的共同領域。甚至如今還有英國人告訴我，行走之所以在英國文學中扮演如此深刻的角色，部分因為行走是少數無階級領域之一。年輕的華滋華斯書寫退伍軍人、修補匠、小販、牧羊人、迷路的小孩、被棄的妻子、「女流浪者」、「水蛭採集者」、「老坎伯蘭乞丐」等遊蕩者、流離失所者；連流浪的猶太人（Wandering Jew）也出現在他的詩及許多其他浪漫主義者的詩中。就像赫茲里特在描述英詩在柯立芝、華滋華斯、羅伯‧騷塞（Robert Southery）等人手中的革命性變化所說的：「他們被一群懶學徒、波特尼灣罪犯、女流浪者、吉普賽人、基督之家的溫順女兒、白癡男孩和瘋狂母親圍繞，而在他們之後有貓頭鷹和大烏鴉追逐。」

華滋華斯很可能是他的第一首長篇敘事詩人〈傾圮農舍〉（The Ruined Cottage）的主要敘事者。他早期詩的典型手法是：詩裡有一幸運年輕人在行走時遇見一位告訴他（組成詩的本文的）故事的人，因此年輕人和他的遊蕩者成為圍繞悲傷畫面的框架、強調詩中的價值也凸顯詩中的含意。這一次，華滋華斯抵達一傾圮農舍，在那裡小販告訴他該地最後居民的悲慘故事：一家庭因經濟困境分崩成流浪者。故事中的每個人都在動：漫步的敘事者、流浪的小販、到遠處服兵役的丈夫和在草叢間走來走去、期待丈夫歸來的心碎妻子。

花園中的行走者急於區別他們為歡樂的行走與為必要而走的人的行走，這就是待在花園範圍內、不徒步旅行很重要的原因——但華滋華斯尋求與徒步旅行的人相遇（或經常借用桃樂絲在其

（Kirk Savage）

我以平靜、以眼、以鞋大踏步走／以憤怒，以遺忘——聶魯達（Pablo Neruda）

就如

日記中所生動描述的人）。儘管當中含有激進政治，《序曲》是麵包是風景的十三冊三明治。這首詩以登上威爾斯的斯諾登山（Mount Snowdon）的經驗結束。一位牧羊人——牧羊人是歐洲第一批登山嚮導——帶領他和一位不知名的朋友在夜裡上山，好讓他們能看到山頂的日出。因為年輕人體力很好，他們很早就抵達目的地。敘事讓華滋華斯在山頂沐浴於一片月光、風景和啟示中。登山已成為了解自我、世界和藝術的方式。它不再是突圍，而是文化行動。

但行走不只是華滋華斯的主題。行走是他作詩的方式。多數他的詩似乎在他行走時作成、寫給一位同伴或給他自己。結果常是喜劇的；格拉斯米爾人認為他怪異，有人指出：「他不是個討人喜歡的人，但他很會說話。我經常看到他的唇動。」而是另一人憶起：「他會伸出他的頭，把手放在背後。然後他會開始遊蕩、遊蕩、遊蕩、遊蕩，停止；然後遊蕩、遊蕩、遊蕩，走到另一個盡頭；然後他會坐下來，取出一張紙，寫點字。」在《序曲》裡，他描述一隻常跟他一起散步。當陌生人走近會提醒他閉嘴的狗。他擁有絕佳的記憶力，因此他能夠清楚地想起很久以前的景象、引述他喜歡的詩人的詩句、邊走邊作詩並在後來寫下。多數現代作家的室內寫作；華滋華斯的方法則似乎是對口傳傳統（oral traditions）的回返，並解釋了他最好作品有歌的音樂性和談話的隨意性。他的腳步似乎為詩敲擊出一種穩定的旋律，如作曲家的節拍器。

他最著名的一首詩——〈重訪瓦伊河畔時，在廷騰寺上方數哩所作之詩〉（Lines Composed a Few Miles Above Tintern Abbey, on Revisiting the Banks of the Wye During a Tour）——是在一七九八年與桃樂絲進行一場威爾斯徒步旅行時所作。一抵達布里斯托，他便將整首詩寫下來，將它收

入《抒情歌謠集》——它成為《抒情歌謠集》、華滋華斯的作品，甚至是英語中最好的一首詩。一首步行的，〈廷騰寺〉捕捉了冥想、邊探索空間邊優游於時間的狀態。且像他的許多無韻詩，〈廷騰寺〉是以接近日常話語的語言寫的，因此這首詩讀來有種談話的輕鬆，但大聲朗讀它又能喚醒百年前的行走者的強大旋律。

一八〇四年，桃樂絲在一封給朋友的信中寫道：「此刻他正在行走且已出門兩小時，儘管整個早上都下大雨。在雨天他攜傘、選擇最隱密的地點，在那裡來回走動，有時走四分之一或半哩，宛如在監獄裡行走。他經常在戶外寫詩，忙到不知時間如何溜走，也不知天是雨是晴。」在農舍的小花園頂上有條小路，在那裡他能俯視農舍、湖和四周的山，他最常在那行走、作詩。德·昆西估計他走的「二百七十五到一萬八千哩英國路」中的許多哩，是在此約十二步長的高地及在他於一八一三年遷徙的大房子的陽台上走的。書寫「詩人與詩的音樂的生理關係」的薛摩思·黑倪（Seamus Heaney，當代愛爾蘭詩人），說華滋華斯的來回行走「不構成旅程卻使詩人的身體進入夢般旋律」。它也使作詩成為體力勞動，像犁田的農夫來回行走或像尋找羊的牧羊人走過高地。或許因為他是經由艱辛的體力勞動來製造美，他將自己與工人及行走的窮人等同。雖然他基本上是個堅忍、強健的人，作詩的壓力使他頭痛，痛得那樣厲害。黑倪下結論：「華滋華斯是位步行詩人。」

如果華滋華斯是個完美的浪漫主義詩人，他會在三十七、八歲時死亡，留給我們最好的《序

同她母親喜歡的某溫柔處女／離開城鎮、呼吸新鮮鄉下空氣……／她離開歌劇院、公園、集會、遊戲／進行晨間散

曲》、他所有早期關於窮人的歌謠和故事、他的童年詩，而他成為激進分子的形象也不變。不幸地，他住在格拉斯米爾及鄰近萊德爾的大房子到八十歲，變得日益保守、毫無靈感。我們可說他從一傑出浪漫主義者變為一傑出維多利亞女王時代的人，而這轉變要求許多放棄。雖然他並未維持他早期的政治信念，他維持了他的行走。有趣地，不是在做為作家而是在做為行走者的令名中，他繼續早年的歡樂反叛。

他最後一波民主行動產生在一八三六年，當他六十六歲時。如一位傳記作家所敘述的，他帶柯立芝的姪子在一私人莊園上走，「擁有莊園的勳爵走近，告訴他們已侵入別人的土地。柯立芝的姪子相當尷尬，威廉則振示公眾向來走這條路，勳爵不該封閉它。」柯立芝的姪子回憶⋯「華滋華斯熱情地陳述他的觀點。他顯然喜歡主張這些權利，並認為主張這些權利是責任。」另一版本將對抗置於洛瑟城堡（Lowther Castle），在那兒，華滋華斯、柯立芝的姪子和上述勳爵一同進餐。後者宣稱他的牆被破壞，他想把破壞牆的人打一頓。桌尾的嚴肅老詩人一聽，生氣得站起來，說：「我破壞我的牆，約翰爵士，這是義舉，我會重複此種行為。我是個托利黨員，但你要是惹火了我，你會發現我是輝格黨員。」

在所有其他浪漫主義者中，只有德・昆西似乎對步行有著與華滋華斯相比擬的終生熱情，雖然快樂的程度很難說，效應卻可以測量⋯行走對德・昆西而言既不是主題也不是作詩方法。他的創新在別處——摩里斯・馬爾波（Morris Marples）認為他是第一個帶帳篷進行徒步旅行的人，

他在威爾斯睡在帳篷裡以節省錢（戶外用品工業的發端出現在華滋華斯和羅伯‧瓊斯的裁縫師為他們的跨洲旅行縫製的特殊外套、柯立芝的手杖、德、昆西的帳篷、濟慈的怪異旅行服裝）。德‧昆西關於行走的最好書寫是關於年輕時徘徊倫敦街道。他的同輩散文家威廉‧赫茲里特寫了第一篇關於行走的短論，它開啟了另一行走文學文類，將行走描述為消遣而非志業。雪萊和拜倫都是貴族，與行走沒有多大關係；他們划船、騎馬。

柯立芝則有十年——一七九四年至一八〇四年——熱情行走，這反映在他這段時間的詩中。在他遇見華滋華斯前，他與一位名叫約瑟夫‧哈克斯（Joseph Hucks）的朋友進行到威爾斯的徒步旅行，然後與他的同輩詩人暨未來妹婿羅伯‧騷塞進行到撒摩塞特郡（Somerset，在英格蘭南部）的旅行。一七九七年，柯立芝和華滋華斯開始他們的合作歲月，一起在撒摩塞特郡行走；在一次這樣的旅行中，當桃樂絲加入他們，柯立芝作他最著名的詩〈古舟子詠〉（Rime of the Ancient Mariner）（這首詩像華滋華斯同時期的作品，是首關於漫遊、放逐的詩）。他和華滋華斯一家人一起行走許多次：有與威廉‧華滋華斯和其弟約翰劃時代的湖區徒步旅行（在這次旅行中華滋華斯決定歸返湖）、柯立芝和騷塞遷到湖區北部之凱立克（Keswick）後許多短程步行，及與威廉、桃樂絲和一輛驢車的蘇格蘭之行。柯立芝和華滋華斯在蘇格蘭之行中鬧翻，友誼未曾恢復。在一次孤獨湖區之旅中，柯立芝也成為第一位抵達斯可斐山（Scafell）頂顛的人，但是他在下山時絆跌，滾下山。一八〇四年後，柯立芝不再進行長途步行。儘管行走和書寫的關係在柯立

「人在德克薩斯州不走

芝的作品中不像在華滋華斯的作品中那樣明顯，評論家羅賓·雅維斯指出柯立芝在停止徒步旅行後不再寫無韻詩。

　　詩人的徒步旅行暗示徒步旅行確實蔚為流行。旅行指南在此時興起，徒步旅行的概念暗示如何步行和步行的意義開始建立。跟花園漫步一樣，長途步行取得意義和做法的規則。這可見於濟慈對步行所做的實驗。一八一八年，年輕的濟慈為詩的理由進行徒步旅行，暗示徒步旅行是成長儀式也是感性的琢磨。「我計畫在一個月內背上背包，在英格蘭北部及蘇格蘭徒步旅行，對我打算追求的生活──寫、讀，以最低的花費看全歐洲──做準備。我將爬上雲，住在雲裡。」他寫道，之後不久寫信給另一朋友：「若非我認為在蘇格蘭徒步旅行四個月能比在家讀荷馬給我更多經驗、去除更多偏見、看見更佳景色、攀越更雄偉山脈、使我詩藝更加精進，我不會讓自己從事這趟旅行。」換言之，體驗山、熟悉山是詩的訓練。然而，就像他之後的步行者，他只要遇見這麼多苦難和經驗。他被愛爾蘭島上極端貧窮嚇壞，在讀此不快經驗時，我們想起《序曲》和華滋華斯生活裡的一關鍵時刻。他與革命分子米歇·博普伊（Michel Beaupuy）在法國行走，他們遇見「一饑餓女孩……沿巷爬行」，博普伊解釋這女孩是他們抗爭的理由。華滋華斯將行走與歡樂、痛苦、政治、風景連接。他將行走帶出花園，但多數他的後續者希望他們行走的世界只是一大花園。

路。只有墨西哥人走。」——埃德娜‧費伯（Edna Ferber）的《巨人》（*Giant*）中的角色說。

【譯註】

❶ 柯立芝（Samuel Taylor Coleridge，一七七二—一八三四）：英國詩人和思想家。

❷ 修業旅行：昔時英國富有青年學生赴歐旅行以完成其教育。

❸ 伯克（Edmund Burke，一七二九—一七九七）：英國政治家、散文作家。

❹ 潘恩（一七三七—一八〇九）：英國出生的美國作家、新聞工作者。

❺ 沃斯頓克拉夫特（一七五九—一七九七）：英國女作家，著名作品為《女權辯》（*A Vindication of the Rights of Woman*）。

千哩傳統感情：步行文學

純潔者

其他種類的行走繼續存在，而在湯瑪斯‧哈代的小說《德伯家的黛絲》（*Tess of the D'Urbervilles*）裡，其中一種與得自浪漫主義的傳統衝突。黛絲和她的村姑朋友藉著進行「club walking」（一種成隊旅行過鄉村的前基督教春天儀式）來慶祝五朔節（**May Day**，譯註：五月一日，選舉 May queen 繞 Maypole 舞蹈）。全部穿著白衣服，年輕女人和一些年老女性「遊行過牧師教區」，並在草地上舞蹈。旁觀的「是三上流階級年輕人、肩上背著小背包、手裡拿著手杖。三兄弟告訴過往的行人，他們以走過山谷的徒步旅行慶祝聖露降臨節（**Whitsun**）⋯⋯」虔誠牧師的三個兒子中的兩個也是牧師。；第三個尚不清楚自己在此世的位置、選擇離開道路、與慶祝者一起舞蹈。遊行隊伍中的農婦和徒步旅行中的年輕紳士都從事於自然儀式，但是以非常不同的方式。背著背包、拿著手杖的男人是虛假地自然（artificially natural），因他們對如何與自然聯繫的觀點

牽涉休閒、非正式、旅行。以得自祖先的高度結構化儀式進行慶祝的女人則是自然地虛假（naturally artificial）。她們的行為訴說與徒步旅行無關的兩件事——勞動與性——因為她們所從事的是慶祝豐收儀式，而當地年輕男人在當日工作完畢後會來與她們一起舞蹈。大自然不是她們旅行的所在而是她們過生活的所在，而勞動、性、土地豐收是那生活的一部分。但異教徒求生存和農民祭儀不是主要的自然崇拜儀式。

大自然在十八世紀是審美上的崇拜，而在十八世紀末成為激進崇拜，至十九世紀中葉則成為中產階級和工人階級的建制宗教。可悲地，大自然已成為像基督教那樣虔誠、無性（sexless）、道德化的宗教。進入「大自然」對浪漫主義和超越論（transcendentalism）的英、美、中歐繼承人而言是種虔誠行為。在一篇題為〈熱帶的華滋華斯〉（Wordsworth in the Tropics）的論文裡，赫胥黎（Aldous Huxley）指出：「在北緯五十度一帶，在過去一百年，『大自然是神聖的、能提升人的道德能力』已成為格言。對善良華滋華斯信徒而言，鄉間散步有若上教堂，威斯莫蘭郡（Westmoreland）之旅就像到耶路撒冷朝聖一樣美善。」

關於行走的第一篇論文是威廉‧赫茲里特一八二一年的〈去旅行〉（On Going a Journey），這篇論文為「大自然中」行走及其後的行走文學訂下基調。「世界上最愉快的事之一是去旅行；但我喜歡獨自旅行。」這篇論文這樣開始。赫茲里特宣言步行中的孤獨是必要的，因為「如果你必須不斷向旁人翻譯大自然書，你無法閱讀大自然書」，且因為「我想看見我的思想飄浮，而不是讓我的思緒被捲入爭議」。他的論文中有許多內容是關於行走和思考的關係。但他與大自然書

的獨處是很可質疑的，因為在論文裡他引述魏吉爾、莎士比亞、米爾頓、德萊敦（Dryden）、格雷、柯珀（Cowper）、斯特恩（Sterne）❶ 柯立芝、華滋華斯的書和《聖經‧啟示錄》。他描述由閱讀盧梭的《新艾羅薏姿》（Nouvelle Heloise）所激發的威爾斯一日行。顯然，這些書提出步行在大自然中的美好經驗——輕鬆愉快、混合思想、引述與風景——而赫茲里特致力獲得這樣的經驗。如果大自然是宗教，而行走是其主要儀式，那麼這些書就是大自然的聖經。

赫茲里特的論文成為一種文類的基礎。它出現在我擁有的三本步行散文文選——一九二〇年的一本英國文選、一九三四、一九六七年的兩本美國文選——中，許多後來的散文家都徵引這三本書。步行散文和其中描寫的行走有許多相同之處：無論漫步到何處，最後必定是大體未變地回家。行走和散文都被安排成愉快的，甚至迷人的，因此無人在樹林裡迷路、在墓地與陌生人性交、跌入戰鬥或看到另一世界的景象。徒步旅行與牧師甚有關聯，步行散文中也少不了牧師。多數古典散文無法抗拒教我們如何行走。其中一些是非常好的篇章。萊斯利‧史蒂芬（Leslie Stephen）在其〈讚美行走〉（In Praise of Walking）採擷赫茲里特心靈沉思的主題，寫道：「依據亞里斯多德的說法，行走是記憶的連接線，每次行走都是一小劇場，有著情節與災難；行走與思想、友誼、興趣交織在一起。」這種說法很有趣，自居為學者、早斯阿爾卑斯山登山者、熱情行走者的史蒂芬也很有趣，直到他告訴我們莎士比亞步行、班‧強生和華滋華斯等許多其他人也步行。然後說教潛入。；他評論拜倫：「瘸得太厲害了，以致無法步行，因此所有在一良好越野健行

要優秀，並說在此刻他走得比團體裡任何人都要好。菲力普‧巴德利先生是著名的行人，他立刻要求我們的英雄和

中可以消解掉的不良思想都在他腦中堆積，造成病態的裝模作樣和乖僻的不合群，這半毀滅了他的知識成就。」史蒂芬在討論數十位英國作家後宣布：「散步是作家病態傾向的最佳治療藥。」然後是指導。他指出紀念碑和路標「不應是目標，而應是步行趣味的添加劑」。

羅伯‧路易‧史蒂文生（Robert Louis Stevenson）也對徒步旅行有話要說。在他著名一八七六年散文〈徒步旅行〉（Walking Tour）的第二、三頁，他宣布：「人應單獨進行徒步旅行，因為自由是徒步旅行的要素；因為你應能停止、繼續走這條路、那條路；且因為你必須有你自己的步調，而不是急忙地走，也不是與一個女人裝模作樣地走。」他接著讚美、批評赫茲里特……「他的徒步旅行理論有其精到之處……然而我反對他話中一事，我認為那事不很聰明。我不贊成那跳躍和奔跑。」史蒂文生在《與驢一起旅行》（Travels with a Donkey）中，描述他在法國塞馮恩（Cévennes）山區的長程徒步旅行，他不描述他帶了一把槍而只描述優美、喜劇的情境。很少正典散文家能抗拒告訴我們該散步、也無法抗拒提供關於如何散步的指導。一九一三年，歷史學家崔佛里安（G. M. Trevelyan）如此開始其〈步行〉（Walking）一文：「我有兩個醫生──我的左腿和我的右腿。當身心失常（我的身和心住得如此近，以致一方總是捕捉到另一方的憂鬱），我知道我必須招來我的醫生……我的思想起初像暴徒，但當我在黃昏帶它們回家，它們嬉戲蹦跳如快樂小童軍。」

「我們當中一些人寧可快樂小童軍離遠些」的可能性不曾發生在崔佛里安身上，但當我在英德混血諷刺家馬克斯‧貝爾波姆（Max Beerbohm）身上，他在一九一八年咒罵散步。他在〈出去散步〉（Going Out on a Walk）一文中寫道：「每當我與朋友在一起，我知道在任何時刻

（除非在下雨），總有人會突然說：「出去散步吧！」人們似乎認為在對散步的渴望中有崇高、美善的東西存在。」貝爾波姆的異論更進一步；他宣稱步行無益於思考，因為雖然「身體在進行中體現了崇高、誠實和莊嚴。」心靈卻拒絕陪伴身體。他是荒野中的異聲。

在大西洋的另一邊，一篇關於步行的散文已趨近偉大，但連梭羅也不能抗拒說教。「我希望為大自然、為絕對的自由和野性說句話，」他這樣開啟他一八五一年散文〈行走〉（Walking），像所有其他散文家，他將大自然中行走和自由連接——但像所有其他散文家，他教我們如何才能自由。「我在我的生命路途中曾遇見一、兩位懂得散步之道的人。」一頁後，「我們應偶然進行短程散步，以冒險、絕不回頭的精神……如果你準備離開父母、手足、妻兒、朋友，不想再看到他們——如果你已還完債、立好遺囑、處理完所有事，是個自由人，那麼你可以去散步。」他的教導是最大膽、狂野的教導。之後不久來了另一個字……必須（must）：「你必須生在行走者之家。」然後：「你必須行走如駱駝，駱駝據說是唯一在行走時會沉思的獸。當一位旅行者請求華滋華斯的僕人給他看她主人的書房，她回答：「這裡是他的圖書館，他的書房在戶外。」

雖然步行散文是對身體和精神自由的讚美，它並未打開自由世界——那革命已經發生。步行散文藉描述那自由可允許的範圍而馴化革命。而說教徒從未停止。一九七〇年，赫茲里特後一個半世紀，布魯斯·查特溫（Bruce Chatwin）寫了一篇開始是關於遊牧民族但逐漸包括史蒂文生的《與驢一起旅行》（Belinda）的散文。查特溫語調神聖，但他總拒絕區分遊牧——不斷藉各種方式旅行，但

（除非在下雨），總有人會突然說：「出去散步吧！」人們似乎認為在對散步的渴望中有崇高、美

他一起比賽走路。——瑪麗亞·埃奇沃思（Maria Edgeworth）／《貝林達》（Belinda）

黃昏，沿克羅公園旁

很少是徒步——與步行，步行可以是、也可以不是旅行。藉著將遊牧與自己的英國徒步旅行傳統並列，查特溫使遊牧民族成為浪漫主義者，並讓自己得以將自己想像成遊牧民族。查特溫引述史蒂文生後不久，便與傳統會合：「最好的事是步行。我們應追隨中國詩人李白的艱難行旅❷。」蓋生命是一場經過荒野的旅行。此一平凡得近於庸俗的「生命是旅行」的概念，除非經身體驗證為真，否則沒有價值。革命英雄除非走過長路，否則不值一談。切．格瓦拉談論古巴革命的「遊牧階段」。想想毛澤東的長征或摩西的出埃及記。運動是憂鬱的最好治療，如羅伯．伯頓（Robert Burton，《憂鬱的剖析》〔The Anatomy of Melancholy〕）的作者所了解。」

一百五十年的說教！一百五十年的勸勉！醫生多年來已多次肯定步行對你有益，但醫生忠告從不是文學的主要魅力。此外，唯離群的步行被視為有益，且唯離群的步行受說教的紳士提倡。我說這些人是紳士，因為所有論說步行的作家似乎都是同一俱樂部——不是步行俱樂部，而是優勢階級俱樂部——的成員。他們是特權階級——多數這些英國作家是牛津或劍橋生，連梭羅都去過哈佛——且有宗教信仰，且他們必定是男性——既無跳舞的村姑亦無小心行走的女孩。梭羅體貼地說：「我不知道局限於家中的女人如何忍受。」桃樂絲．華滋華斯之後的許多女人獨自進行長途步行，赫茲里特的妻子莎拉．赫茲里特（Sarah Hazlitt）在獨自進行徒步旅行外，更為徒步旅行記日記（這日記像多數女性步行的文獻一樣未獲出版）。弗羅拉．湯普森（Flora Thompson）對她在各種季節、天氣徒步走過牛津郡遞信的敘述，是最迷人的鄉間行走敘述之一，但它不是正典的一部分，因為它是由貧窮女人所寫、關於勞動（以及性，一位獵場看守人追求她）、淹沒在

一本關於許多其他事的書中。跟十九世紀的傑出女性旅行者——西藏的亞歷山大·大衛—尼爾（Alexandra David-Neel）、北非的伊莎貝爾·艾伯哈特（Isabelle Eberhardt）、落磯山脈的伊莎貝拉·博兒（Isabella Bird）——一樣，這些行走的女人是異類（原因見於第十四章）。

十九世紀末，做為名詞及動詞的 tramp（行進、飄泊）一詞在步行作家間流行一時，vagabound（流浪）、gypsy、nomad（遊牧民族）等字亦相當流行，但當飄泊者或吉普賽人是顯示你不是真的是飄泊者或吉普賽人的一種方式。你必須複雜才能渴望簡單，安居才能渴望流浪。與布魯斯·查特溫所寫的相反，貝都因人不進行徒步旅行。二十世紀初有位叫史蒂芬·葛拉罕（Stephen Graham）的英國人走過東歐、亞洲、洛磯山脈，他除了寫旅行書外，也寫了一本叫《流浪之道》（The Gentle Art of Tramping）的書，這本厚達兩百七十一頁、包括〈靴〉、〈軍歌〉、〈雨後乾爽〉、〈踰越者的步行〉等章節的書，給了許多關於徒步旅行的教導。梭羅似乎迷路在自己的思想裡，發現自己在令人驚奇的地方，宣揚放棄、命定說（manifest destiny）❸、健忘、民族主義，當他宣揚民族主義，揮舞著斧的邊境開拓者而非徒手的行走者是他的主角。或者散文這種形式本身就隱含著限制——散文被視為僅能容納少數主題的文學鳥籠，不同於如獅穴的小說和如開闊牧場的詩。書寫和行走屈就彼此，起碼在英語世界的散文傳統裡是如此。

獨自走到湖邊、看見夜挨近的莊嚴色彩，最後一抹餘暉消失在山頂，山的長影穿過翠菊，直到觸及最靠近的岸。聽

善良者

此一「鄉村步行是美善的」的觀念持續。例如，我在一本佛學雜誌裡發現一篇惱人的文章，它主張只要世界領袖能步行，世界所有問題都能解決。「或者步行能是達致世界和平的方式。讓世界領袖走到會議地點而非搭乘高級轎車抵達。取走會議桌，讓心靈聚集在日內瓦湖邊。」另一世界領袖的例子顯示「步行能促進世界和平」的概念有多可疑。為隆納·雷根出回憶錄的編輯邁可·柯達（Michael Korda）指出，雷根想以他總統任期內最重要時刻開始他的回憶錄。這時刻是在他第一次與戈巴契夫在日內瓦附近會面的時候。日內瓦是盧梭的出生地，而雷根描述的是一盧梭式的場面。「雷根已了解到……此高峰會議一無建樹。兩位領袖在討論解武時被顧問和專家圍繞，無法做任何接觸，因此雷根拍戈巴契夫的肩膀，邀他去散步。兩人外出，雷根帶戈巴契夫走向日內瓦湖邊。」雷根說在「長而真心真意的討論」裡，他們同意以互相檢查做為解武的第一步。柯達向助理指出雷根所說的這段情節固然感人，卻很可疑。戈巴契夫和雷根彼此語言不通。如有任何譯員和保安人員隨行，必有一列譯員和保安人員隨行。

認為這世界的問題能被兩個走在瑞士湖邊的老人解決即是單純、美善與大自然互相連接，而雷根和戈巴契夫是單純的人（暗示他們是單純的、他們的政權是正義的、他們的成就就是可尊敬的）。單純美德的美學始終凌駕在權貴的美學之上。吉米·卡特在總統就職日走下賓夕法尼亞大道，但雷根為白宮帶來一種新榮耀。他告訴我們關於我們的失落純真、我們之

受教育腐化、我們仰賴純樸美德的能力的單純故事。將自己描寫為盧梭或行走者是那些故事之一。鄉間行走史充滿希望將自己描寫為健康、自然、人與大自然的兄弟的人，存著這樣希望的人卻常常是有權勢的、複雜的人。

遠方

步行散文似乎是關於十九世紀行走的主要書寫形式，長篇的長途步行故事則是二十世紀的步行文學主要書寫形式。或許二十一世紀會帶給我們嶄新的事物。十八世紀時，旅行文學是很普通的事物，但長途步行者很少留下其成就書寫紀錄。華滋華斯越過阿爾卑斯山的徒步旅行被描述在一八五○年出版的《序曲》裡，但《序曲》並不算是旅行書寫。梭羅書寫個人經驗夾雜科學敏銳的步行敘述，但這些敘述與其說是步行文學還不如說是自然散文。我所知道的第一篇重要長途步行敘述，是約翰・繆爾（John Muir，譯註：一八三八—一九一四，美國自然學家）描述一八六七年從印第安那波里斯到佛羅里達州的基斯灣（Florida Keys）之旅的《千哩海灣行》（Thousand Mile Walk to the Gulf，在繆爾死後於一九一四年出版）。他走過的南方是個仍苦於內戰的傷口，而內戰史家必定因繆爾為了採植物而忽視社會觀察感到挫折，雖然《千哩海灣行》仍是繆爾許多著作中人物最眾多的一本書。荒野書寫使他成為從荒野回來、把荒野的美教給我們的施洗者約翰。繆爾是美國的大自然福音傳道者，用宗教語言描述他熱愛的植物、山、光、過程。和梭羅一樣是

見遠方（白天聽不見的）許多瀑布的呢喃。盼望月亮出現，但月亮黑暗而沉默，藏在她看不見月亮期間的洞穴裡。

位仔細的觀察者，繆爾遠更擅長於將宗教注入他所看到的事物。他也是十九世紀傑出登山者之一，在毛織衣類和靴子中達到多數現代登山者難以達到的成就。缺少華滋華斯的詩才和梭羅的激進批評，繆爾在荒野中孤獨行走，逐漸視山為朋友，並把對荒野的熱情轉化為政治參與。但這是他在南方行走數十年後的事。

《千哩海灣行》如多數步行者書籍一樣是插曲式的。在這種旅行文學中沒有大情節，除了從A點抵達B點的情節外（在較內省的書中還有自我轉化）。在某種意義上，這些關於行走的書是天堂文學，彷彿一切都很美好，因此，主角──健康、輕鬆、自在──能出發尋求小冒險。在天堂，唯一有趣的事是我們自己的思想、同伴的性格、周遭環境中的事件。噫，許多這些長途旅行作家不是迷人的思想家，無趣的人在六個月步行後會變得迷人也是可憐的說法。但繆爾的步過遠路的人講步行，就像聽唯一成績是贏得吃披薩大賽的人聊食物經。量不是一切。唯一長處是聽走行經驗不只一點點。身為一位敏銳、入神的自然界觀察者，他在《千哩海灣行》中對他步行的原因卻完全未提及，儘管似乎很明顯，那是因為他很強健、貧窮、擁有對植物的熱情。但儘管他是歷史上傑出行走者之一，行走很少是他的主題。步行文學和自然書寫間沒有明確界線，但自然作家喜歡使步行隱藏在書寫中──成為接觸自然的方式，但很少是主題。身體和精神似乎隱入周圍環境，但繆爾的身體在他的靈感用罄時再出現，他渴望金錢，後來變得道德敗壞。梭羅書寫個人經驗夾雜科學敏銳的步行敘述，但這些敘述與其說是步行文學還不如說是自然散文。

繆爾後十七年，另一位二十多歲的年輕人從辛辛那堤到洛杉磯走了一千多哩路。查爾斯‧路

米斯（Charles F. Lummis）在其《走過大陸》（*Tramp Across the Continent*）開宗明義指出：「但為什麼步行？是因為沒有足夠的鐵路和火車，因此你必須步行？當許多朋友得知我決定從俄亥俄徒步旅行到加州，他們這樣問；很可能，那是你在閱讀書籍上的歡樂長途步行時首先來到你心中的問題。」可見，他在出發時想到朋友、讀書、書，以及歡樂。但他接著說：「我不追逐時間也不追逐金錢，而追逐生活──不是追求身體健康的生活，因我相當健康且是訓練有素的運動員；而是更真實、更寬廣、更甜美的生活，與完美身體和清明心智一起生活……我是個美國人，卻對美國了解甚少，這使我覺得羞愧。」七十九頁後，他談及一位伴侶，「他是我在整個長途旅行中遇見的唯一真正行走者，與這樣的伴侶在雪地裡行走甚有雅趣。」路米斯很虛榮；他寫了不少與西部人、響尾蛇、暴風雪搏鬥的情節，而他的笑話經常不好笑。但他藉著他對人及西南部土地的熱情及開自己玩笑而自我救贖。他的故事充滿堅毅、行走能力及不凡的適應力。北美洲的長途步行很艱辛。在英國，你能從酒館走到酒館、旅館走到旅館；在美國，長途步行經常是躍入荒野或諸如高速公路和不友善的城鎮等空間。

上述長途旅行似乎有三個動機：了解一個地方的自然或社會結構、了解自己、創紀錄；多數長途旅行是這三者的混合。長途步行常被視為朝聖之旅，某種信仰或意願的表達、尋覓新奇的方式。此外，隨著旅行變得普通，旅行作家常常尋求極端的經驗和遙遠的地方。後種書寫隱含的前提是：旅行必須是特別的才值得閱讀（雖然維琴妮亞·吳爾芙寫了一篇關於到倫敦買鉛筆的漂亮

──湯瑪斯·格雷（Thomas Gray）〈湖邊日記〉（Journal in the Lakes）在瑪麗·沃斯頓克拉夫特與威廉·

散文，詹姆斯・喬伊斯寫了關於走過都柏林街道的售貨員的二十世紀最偉大小說）。對作家而言，長途步行是容易找到敘事連續性的方式。如果路像故事（如我在幾章前所提議的），那麼連續步行必定像首尾有序的故事，而長途步行是巨著。行走者不略過許多、近距離看事物。另一方面，步行者可能為體力勞動所消耗，以致無法參與他的環境。一些長途步行者喜歡這些限制，如柯林・傅萊雪（Colin Fletcher）——第一趟長途步行是在一九五八年走過加州東部的英國人。因而產生的書——《千哩夏季》（The Thousand-Mile Summer）——是自然美景、道德教訓、飛機艙座、社會遭遇和各種細節的混合體。他後來走了別的行走，且寫了本旅行指南《完全行走者》（The Complete Walker），此書至今仍為步行者使用。另一英國人約翰・希拉比（John Hillaby）在一九六八年步行英國，他就此步行寫了一本暢銷書，並針對其他步行寫了幾本別的書。

在彼得・簡金斯（Peter Jenkins）於一九七三年在《國家地理雜誌》支助下走了越過美國逾三千哩路時，越野遠征已成為美國男人成長儀式，儘管那時的旅行媒介常常是汽車。越過大陸似乎是擁抱或圍繞大陸。最近重映的電影《逍遙騎士》（Easy Rider）似乎是自傑克・凱魯亞克（Jack Kerouac）❹的公路故事擷取靈感，凱氏的公路故事常常蜿蜒似旅遊書（凱魯亞克的《達摩流浪漢》〔Dharma Bums〕敘述詩人暨生態學家卡里・史奈德推凱魯亞克下車，進入山）。簡金斯出發尋求社會遭遇；不像繆爾尋找的美國，簡金斯尋找的美國是由人（而非地方）組成。跟華滋華斯在不斷與人接觸中急於訴說他們的故事一樣，簡金斯喜歡聽他遇見的人講故事，並在《走過美

國》（*Walk Across America*）及《走過美國 II》（*Walk Across II*）中訴說他們的故事。部分為了反抗當時年輕激進分子的反美國主義，簡金斯的旅程將自己帶入與白種南方人的親密接觸與友誼。在他的旅程中，他與依靠土地生活的阿帕拉契山脈人住在一起、與貧窮黑人家庭同住數週、在路易斯安那與一南方施洗者墜入愛河、經歷一宗教談話、與這女人結婚、幾個月後與她一起重啟步伐、抵達奧勒岡海岸、成為與出發時完全不同的一個人。這是場像生命的旅程，簡金斯慢慢地走。

長途步行文學走下坡路。近坡底時產生了由壯健行走者（未必是作家）所寫的書，蓋錦筆與鐵骨的混合似乎是罕見的。我讀過的當代長途步行者中最給人深刻印象的是羅賓・戴維森（Robyn Davidson），她在《路》（*Tracks*）──一本由國家地理雜誌社支持、詳述她與三隻駱駝走過澳洲內地到海邊的一千七百哩跋涉的書──中對步行有出色的敘述。在書中，她解釋旅行對她心靈的影響：「但奇怪的事在你日復一日、月復一月每天跋跤二十哩時發生。這些事你只有在回顧時才完全意識到。我記起過去發生的每件事和屬於那些事的所有人。我記起童年時曾有的或偷聽到的談話的每個字，如此我能以情感疏離的態度審視這些事件，彷彿它們發生在別人身上。我重新發現、了解死去已久、被遺忘的人⋯⋯我很快樂。」她將我們帶回哲學家、步行散文家的領域、步行和心靈間的關係，且她是從一種很少人擁有的極端經驗來將我們帶回。

一九七〇年代似乎是長途步行的黃金時代；簡金斯、戴維森、艾倫・布思（Alan Booth）都

葛德文做愛後那天，她退入不安與自我懷疑：「就當過去是一場春夢吧⋯⋯我將再成為獨行者。」──湯普森（E.P.

在一九七〇年代中期出發。布思的《佐田之路：行走日本兩千哩》（*Roads to Sata: A Two-Thousand-Mile Walk Through Japan*）是步行文學的里程碑。身為一位住在日本七年、嫻熟日本語言、文化的英國人，布思十分幽默、謙遜，喜歡到各地與人展開幽默談話。他以熱情描述他的旅行——髒襪、溫泉、清酒、悲喜劇人、悶熱的天氣、好色之徒。他挖苦地評論：「在已開發國家，居民以懷疑看待行走者，並教狗做同樣的事。」但他依舊步行。然而像大部分旅遊者，《佐田之路》不是真正關於行走。也就是說，《佐田之路》不是關於行動而是關於遭遇，正如《千哩海灣行》是關於植物學和自然美景——而《在路上》（*On the Road*，譯註：此為凱魯亞克的作品）和《逍遙騎士》是關於內在燃燒器。步行只是增加遭遇至最大限度、測試身體和靈魂的手段。

這測試居佛瑞歐娜‧坎貝爾（Ffyona Campbell）步行的中心位置，如她的書《繞行世界》（*The Whole Story: A Walk Around the World*）所敘述。身為一粗暴軍官之女，她似乎是以旅程向父親及自己證明自己，儘管她的步行是與她妹妹的厭食症（這充斥於《繞行世界》中）相同的執迷性活動。一九八三年，在十六歲之齡，坎貝爾在倫敦《晚間標準報》（*Evening Standard*）支助下順利行走英國，並為一醫院募款。然後她出發繞行世界：「金氏紀錄將繞行世界定義為開始、結束在同一地方、越過四洲、走過至少一萬六千哩。」《繞行世界》的序言指出。兩年後她展開美國行，五年後展開澳洲行，八年後展開非洲行，十一年後展開西班牙到英倫海峽之行。她的行程充滿斷裂，只有敘述能將她的行程連接為一體。

將坎貝爾包括在步行文學中或許是個錯誤，但她確實是步行文化的一部分。她所效法的十八

世紀末、十九世紀初步行，是群不在乎自己在哪裡走路的人，且他們是重金下注的對象。畢竟，幾乎沒有風景出現在她的敘事中；我們無法在其中追蹤到華滋華斯的遺產。然而「行走是救贖性的」概念已取得自己的生命，且毫無疑問地這概念是維多利亞女王時代的遺產，而那些維多利亞時代的人是華滋華斯的後裔。歷史走的便是這樣蜿蜒的道路。跟戴維森一樣，坎貝爾執迷於行走，但戴維森再現「受傷自我經由嚴厲考驗尋求救贖」較知性、內省的圖象，且文學感性較佳。但尖銳的疏離感則相同。簡金斯則較柔軟、輕鬆，或者因為徒步旅行對男人較容易，或許因為他是個追尋者：他知道他是在怎樣的朝聖之旅。

坎貝爾多少類似沃克松行走者——她常常為募款而走。不過，一天內走五十哩路很不容易，翌日再走五十哩路更是驚人，日復一日在惡劣天候下走過澳洲內地是很殘酷的。但坎貝爾做到了，她創下九十五天內走過澳洲三千兩百哩的世界紀錄。她的腿堅持不屈，在沒有風景、沒有歡樂、很少與人相遇的情況下樹立成就。她盼望經由步行了解自己、消解痛苦，但她不清楚自己的價值——一會兒尋找企業贊助和媒體關注，一會兒譴責記者和資本家，甚至在第二次行走美國時侮辱開車者，她的書以一有損她令名的段落結束。那是個軍人要求澳洲原住民進行沙漠步行競賽，結果後者半途離開採蜂蜜的故事。在訴說故事的過程中，她暗示她是在原住民那一邊，因為她不屑嚴肅目標、可量化的經驗、競爭、創紀錄。悲劇是她始終在軍人那一邊。

或許坎貝爾告訴我們什麼是純粹步行。但是是不純使步行成為值得做的——觀點、思想、會

面，這三樣事物透過流浪的身體連結心靈與世界、促進心靈的深化。她的書暗示步行是多難處理的題目。步行通常是關於別的事——關於步行者的個性或遭遇、關於大自然或關於成就，有時根本跟步行沒什麼關係。然而步行散文和旅行文學的傳統終究構成徒步旅行的理由的兩百年歷史。

【譯註】

❶ 斯特恩（Laurence Sterne，一七一三─一七六八）：英國幽默小說家。

❷ 此應指李白對「蜀道難」的記述。

❸ manifest destiny：指十九世紀時，認為美國有統治全西半球之命運的主張。

❹ 凱魯亞克（一九二二─一九六九）：法裔美籍人，年輕時當過水手。《在路上》的出版，不僅奠定了凱魯亞克在美國文學上的地位，他本人也成了「垮掉的一代」的代言人。

昏暗之坡與抵達之坡

弗瑞歐娜‧坎貝爾「軍人走過澳洲內地到終點，原住民則半途離開採蜂蜜」的故事暗示行走、生活的不同方式和理由，也暗示了一些問題。我們能衡量公共榮譽與個人歡樂的優劣嗎？還是它們是不兩立的？一個行動的哪些部分能被測量、比較？「抵達」的意思是什麼？「漫遊」的意思又是什麼？競爭是可恥的動機嗎？軍人能被想像成自律者而原住民能被想像成流離者？畢竟，有以抵達旅程終點為精神成就的朝聖者，也有（包括中國古聖和寫《朝聖者之路》〔The Way of a Pilgrim〕的十九世紀無名俄國農民在內的）漫遊朝聖者和神祕主義者。當我們討論到mountaineering（登山）時，人如何旅行、為何旅行的問題變得最無可迴避。

Mountaineering是徒步（由於好的climbers盡可能以腿climb，climbing能被稱為垂直散步的藝術）。在登山多半是步行（有時憑手）上山的藝術，雖然通常強調的是climbing（攀登），多數最險峻的地方，行走的穩定韻律慢下來，每步都變成有關方向與有關安全的決定，且行走的單純行動被轉化成常要求精密裝備的特殊技能。這裡我要指出：mountaineering包括climbing，但

「妳穿著平底鞋。妳是女同性戀者嗎？」──倫敦行人對一妓女說

她的身體十分均衡，她相當挺直，但並

climbing 不包括 mountaineering。這個區分是有道理的。Climbing（攀岩）是 mountaineering 史上

近來受探討的旁支——climbing 是登險峻的表面。一場極端艱難的攀岩可能不到一百呎長，每一

步都是挑戰。登山傳統上由對山景的愛好所推動，攀岩則牽涉其他歡樂。自十八世紀以來，大自

然一直被想像成風景，而風景是在某種距離外所見的事物，但攀岩使人與岩石面對面。或許觸

覺、危機感、身體動覺的歡樂是和登山一樣對大自然的深刻體驗。就攀岩而言，有時風景完全消

失，至少在室內攀岩場內是如此。此外，步行培養一種心靈漫遊的經驗；攀岩則十分艱難，以致

一位導遊告訴我：「攀岩是我的心不漫遊的唯一時候。」攀岩是關於攀登。登山則始終是關於山。

登山史和風景美學史始自詩人佩脫拉克，「佩脫拉克是第一個為登山而登山、享受山頂美景

的人，」這是藝術史家肯尼斯・克拉克（Kenneth Clark）的看法。早在佩脫拉克於一三三五年登

義大利的凡圖克斯山（Mount Ventoux）之前，就有其他人在世界其他地方登山。佩脫拉克預示了

浪漫主義時代產生的「山中旅行以求審美歡樂，登山頂以滿足征服心」的做法。此登山史在十八

世紀末正式發軔於歐洲，當時好奇和改變的感性激勵一些大膽人士，不只旅行阿爾卑斯山而且試

著攀登阿爾卑斯山頂。這做法逐漸鞏固成 mountaineering、一套技巧與假定——如「登上山頂是

意味深長的行動，與在小徑或山脈下的丘陵地帶行走不同」的假定。在歐洲，mountaineering 大

致發展成紳士的娛樂和導遊的職業，因為前者經常倚賴後者；在北美洲，第一宗被記錄的登山是

由探險家和測量員在偏遠地方所做（一些在阿爾卑斯山區的登山能經由山下村莊的望遠鏡而被觀

察；一些在北美洲的登山費時數週）。誠如傑出測量員暨登山者克萊倫斯・金恩（Clarence King）

所述，一八七一年，當他登上惠特尼山（Mount Whitney）❶頂端，他發現「一小石丘被堆在山頂，在上面插了一根印第安箭桿，指向西方。」早在浪漫主義激發登山前，山已吸引步行者。

一座孤峰是風景中的自然焦點，旅行者和當地居民定位自己的地方。在風景的連續中，山是斷裂──高點、自然屏障、神祕的土地。在山上，緯度不能感知的變化能變成高度的驚人變化。

生態和氣候迅速從溫和的山脈下的丘陵地帶變成冰河高度：有森林線（timberline）和超過之上即無物生存或生長的生命線（lifeline），而在海拔一萬八千呎之上即是登山者稱的死亡區（death zone），在此冰冷、低氧的區域，身體開始死亡，判斷力受損，連最服水土的登山者也失去腦細胞。在高山上，生物學消失以揭示一由地質學和氣象學的嚴酷力量所塑造的世界。山在這世界上是做為此世和彼世間的門檻、精神世界靠近的地方。在世界上多數地方，神聖意義被歸於山；雖然精神世界可能是駭人的，但它很少是邪惡的。基督教歐洲視山為醜陋、凶惡的地方，這種看法似乎是獨一無二的。在瑞士，龍──不快樂死者的靈魂──和流浪的猶太人被認為出沒山區（在傳說中，猶太人被處罰要流浪到世界末日為止，因為猶太人侮辱被押赴十字架刑場途中的耶穌，流浪的猶太人的說法暗示歐洲基督徒經常對流浪和猶太人採負面的看法）。許多十七世紀英國作家將山描寫為「高而可怕的」、「地球的垃圾」、「畸形」，甚至有「山是由諾亞洪水造成」的說法。因此，雖然歐洲人在現代 mountaineering 發展上居領導地位，mountaineering 來自浪漫主義對「欣賞自然地方」的恢復。

不僵硬。她踩中長度步伐，且像所有動姿優美的人一樣，走路時臀部用力，而非膝蓋用力。她絕不揮舞手臂，也不

從歷史來看，最早登山的人之一是中國的「始皇帝」，他在公元前三世紀不顧諸侯的建議（他們認為他該步行）而駕駛馬車登泰山。以建萬里長城和焚書知名，始皇帝可能湮滅在他之前登泰山的人的紀錄。始皇帝之後，多數人走到泰山頂顛──兩千多年來，許多人走在從山腳的太平市經三座天門（Heavenly Gates）到山頂玉皇殿的七千級階梯。美國作家暨佛教徒格雷特爾·厄利希（Gretel Ehrlich）登上泰山及其他中國朝山地點，並寫道：「中國人所謂的『朝山進香』，實際上意指『對山致敬』，彷彿泰山是女皇或祖先。」公元四世紀時，一名非常不同的朝聖者在歐亞的另一邊爬山：基督徒朝聖者艾吉利亞（Egeria）。她的朝聖日記流傳了下來，手稿暗示她是女修道院院長，埃及沙漠深處的西奈山是當時基督徒朝聖地點之一。她由當地聖者引導通過「大而平的山谷，以色列子民在聖人摩西登上帝的山時在這山谷裡滯留。她和她無名的同伴徒步攀登近海拔九千呎的西奈山──「筆直而上，彷彿攀登一座牆。」對艾吉利亞而言，西奈山是上帝將十誡傳給摩西的山：攀登西奈山是聖經中的神聖事業及歸返聖經中最偉大地點。自艾吉利亞的時代以來，西奈山一直築有階梯，一十四世紀神祕主義者每天登梯做為宗教表達。

一座山；不過，一旦你進入此區，你看到這兒有許多山，整個區域被稱為上帝的山。」對艾吉利亞指出：「這裡似乎只有

山，如同迷宮，起隱喻/象徵空間的作用。絕頂是最能與抵達/勝利概念相埒的地方（儘管在喜馬拉雅山脈，許多朝聖者繞行山，認為站在山頂是冒瀆的行為）。強健且抱負不凡的維多利亞女王時代登山者愛德華·溫波（Edward Whymper）這麼評論抵達馬特洪山（Matterhorn）頂

端……「一切都在腳下。在那兒的人是已得一切他渴望的事物的人──他心願已了。」登至山頂的吸引力也可能得自語言隱喻。英文及許多其他言語將緯度、登山、高度和權力、美德、地位連接在一起。因此我們說：being on top of the world 或 at the top of one's field、at the height of one's ability、on the way up、peak experiences、peak of a career、rising and moving up in the world，更不要提 social climbers、upward mobility、high-minded saints、lowly rascals、upper and lower classes 等種種說法。在基督教宇宙論中，天堂在我們之上而地獄在我們之下：但丁將地獄描寫成他辛苦攀登的圓錐形山，結合精神旅行和地理旅行（「我們從窄縫爬上去，／石頭從兩邊壓過來，／那地需要腳和手」）。上坡之行跋涉形而上領域；山間的無目的漫步穿越非常不同的形而上學。

在日本，山被想像成橫過風景的大曼陀羅的中心（某學者說山像「重疊的花」〔overlapping flowers〕），接近此曼陀羅的中心意謂著接近精神力量的根源──但進路可能是迂迴的。在迷宮中，人可能在最接近目的地時離目的地最遠：在山上，如艾吉利亞所發現的，山在人攀登時一再改變形貌。此弔詭，可以著名禪語「老僧年少時見山是山，中年時見山不是山，老年時見山又是山」比喻之。梭羅注意到此現象並寫道：「對旅人而言，山的輪廓隨每步而異，且山有無數側面，雖然山絕對只有一形。」而那形狀最能從遠處被理解。在日本藝術家鐵齋著名的三十六幅版畫《富士山的三十六種面貌》（Thirty-Six Views of Mount Fuji）中的三十五幅，富士山的完美圓錐體忽近忽遠、忽大忽小，賦予城市、道路、田野、海方向與連續性。只在一幅朝聖者登山的版畫

放手在臀部！她也不在走路時揮手。──埃米莉‧波斯特（Emily Post）／《禮儀》（Etiquette）

「我稱它們為

中，其他版畫中的富士山消失。當我們被吸引，我們挨近；當我們挨近，吸引我們的景象消失：山的臉在我們挨近求吻時模糊或破碎，富士山的平滑圓錐體在鐵齋的富士山朝聖者版畫中成為從腳底直升天際的亂石。山的客觀形狀似乎落入主觀經驗，登山的意義斷裂。

我已聲明，步行好似具體而微的人生，而登山是較戲劇化的行為：有較多危險和較多對死亡的察知、較多對結果的不確定，更多對抵達的歡欣。「攀登好似你的人生，只是較單純、較安全。」英國登山家查爾斯·蒙塔古（Charles Montague）在一九二四年寫道：「每次你攀登一險山，你在人生成功。」登山吸引我的是一種活動可以意謂許多事。雖然朝聖的概念幾乎總是存在，但許多登山自運動和軍事活動引得意義。朝聖之旅自走神聖化路徑到目的地引得意義，而最受崇敬的登山者常常是那些初次登山或登上頂顛，像創紀錄的運動員。登山常被視為帝國傳道的純潔形式，使帝國傳道的技巧和英雄價值發生作用，但無帝國傳道的物質獲取或暴力（這就是法國傑出登山者李奧納·特瑞（Lionel Terray）稱他的回憶錄為《無用物的征服者》〔Conquistadors of the Useless〕的原因）。一九二三年三月十七日，在一場為埃弗勒斯峰探險募款的演講中，傑出登山家喬治·馬羅禮（George Mallory）受到關於他為何想攀登埃弗勒斯峰的問題的激勵，說出登山史上最著名的話：「因為它在那裡。」他的一般回答是：「我們希望讓大家知道建造英國帝國的精神尚未死亡。」馬羅禮和其同伴安德魯·歐文（Andrew Irvine）死於該次探險，登山史家仍在辯論他們在消失前有否登頂（馬羅禮摔壞、凍僵的屍體七十五年後於一九九九年五月一日被發現）。

limousine鞋，」她如此說道今秋將捲土重來的尖頭鞋。「一女人寫信給我說：『我男朋友要我穿高跟鞋，但高跟鞋弄

經驗的可測量部分最易轉譯，所以最高峰、最慘災難是登山最為人知的部分，紀錄

（records）──第一次攀登、第一次從北面攀登、第一個美國人、第一個日本人、第一個女人最快

的、第一個沒有這或那裝備──也是登山最為人知的部分。埃弗勒斯峰對西方人而言向來是數字

──西方人最早是經由三角學（trigonometry）認識埃弗勒斯峰。一八五二年，一位印度英國三

角學測量局的職員計算出他們所稱的「第十五峰」（Peak XV，即藏語所謂「Chomalungma」〔珠

穆朗瑪峰〕）是喜馬拉雅山最高峰。測量它的人以從未注意到它的人──前測量員督導印度爵士

喬治・埃弗勒斯──的名字為它命名（有如給它動變性手術，因為 chomalungma 意指「該地的女

神」）。當地居民視珠穆朗瑪峰為較不重要的聖山，但登山作家有時稱埃弗勒斯峰（它與南佛羅

里達州同緯度）為世界之頂或世界之屋脊，彷彿我們的地球是金字塔形。經常旅行的登山家暨宗

教學者艾德溫・伯恩鮑姆（Edwin Bernbaum）挖苦地寫道：「任何東西一經西方社會品評為頭

號，即染上一層神祕色彩，好像這樣東西特別真實、有價值、神聖似的。」而頭號通常由測量決

定。登山中的勝利，就像運動中的勝利一樣，是在「第一」、「最快」、「最」中被測量。

一如運動，登山是只有象徵性結果的努力，但那象徵無比崇高──例如，法國登山家毛里

斯・荷索（Maurice Herzog）能視其一九五〇年遠征世界第七高山安那普那山（Annapurna）為大

勝利，因為他們抵達山頂（雖然他受到嚴重凍傷，以致失去手指和腳趾，必須由雪巴人帶下

山）。或許荷索對歷史領域所做的貢獻，就像艾吉利亞對聖經所做的實踐一樣大。一九六〇年代

中期，大衛・羅伯茲（David Roberts）領導攀登阿拉斯加的杭丁頓（Hungington）山頂顛。如羅伯茲在其書《我的恐懼之山》（*The Mountain of My Fear*）中所敘述，該探險似乎始自他在麻薩諸塞州研究杭丁頓山照片，他想發現一條上山的新路徑，他想要做以前沒做過的事。也就是說，該探險始自視覺再現與「置自身於歷史紀錄」的欲望、數月計畫、籌款、徵募新兵、蒐集裝備、寫物品清單；要到很久之後，「準備」才成為「登山」。歷史與經驗間，熱望、記憶與當下間的張力吸引我，雖然此張力存在於人類活動之中，但它似乎在高處變得更透明。我認為，歷史起自「人的個人行為如何嵌入公共生活」的社會想像。歷史被心靈帶到最遙遠的地方決定人的行為在偏遠之地意謂著什麼。

因為山通常距人煙聚集之處十分遙遠，因為神祕主義者和法外之徒常上山避世，因為攀岩是「我的心靈不漫遊的唯一時候」，在山上創造歷史似乎是十分弔詭的概念，登山是十分弔詭的運動。登山意謂進入未知，然而是為了「置地方於人類歷史，使地方為人所知」的目的。也有拒絕紀錄登山或為登山命名、視登山為退出歷史的人。一九五三年成為英國第一位領有證書的女性登山嚮導的格溫・莫伐特（Gwen Moffat），如此書寫登山的快樂：「在我出發前，我感覺到在我準備做難事時會有的熟悉感覺。精神、身體鬆弛，肌肉放鬆到連臉也放鬆、眼睛睜大；身體變得輕而柔軟。「人為何登山？」的答案可能存在於登山前那絕妙時刻。你在做難事（失敗可能意謂死亡），但因為知識和經驗，你在安全地做它。」她和一同伴曾決定創「最慢通過斯開島（Isle of Skye）山脈」的紀錄，並在突來暴風雪的幫忙下成功。

歐洲登山史起源自種類競爭。在白朗峰被攀登前數十年，山上的冰河流下到夏摩尼谷

（Chamonix Valley），谷成為觀光地（至今仍是）。當地居民像北威爾斯和湖區的居民一樣，是旅

行者日益愛好自然風景的受益人。此成長的觀光事業的一個結果是來自日內瓦二十歲科學家索緒

爾（Horace Benedict de Saussure）於一七六〇年抵達夏摩尼谷，受冰河深深吸引，以致奉獻餘生

於研究冰河，為抵達海拔一萬五千七百八十二呎的白朗峰絕頂的第一人設置了一項獎座。歐洲最

高點白朗峰是早年山脈崇拜中一塊磁石，風景浪漫主義者的文化偶像，雪萊一首詩的主題，登山

家壯志的第一項測量。一七八六年，一位當地醫生在當地獵人的幫助下抵達絕頂。幾年前的一次

嘗試嚇壞了四名導遊，他們宣布白朗峰是不可攀登的，當時歐洲無人能確定人是否能在山上生

存。夏摩尼居民米歇·加百列·巴卡德博士（Dr. Michel Gabriel Paccard）這麼書寫著名登山家埃

里克·許普頓（Eric Shipton）：「把他做為登山者的敏銳智慧和成熟經驗轉到山上求生的問題

……他不尋求名聲，且很少談他的冒險（許多他的冒險顯示傑出問題解決力和體力）。他之盼望

攀登白朗峰，與其說是受到為自己贏取名聲的欲望的鼓舞，還不如說是受到他想為法國爭光——

及為科學界做事——的欲望的激勵。他也急於在山頂做氣象觀察……」

在四次失敗的嘗試後，醫生僱用以當獵人和水晶採集者謀生的強壯登山者賈克·巴馬

（Jacques Balmat）。他們在八月一個滿月的夜晚出發，在沒有繩索和冰斧的情形下，以一對長桿

通過深邃的冰河裂隙。當他們抵達致命的雪谷（Valley of Snow），巴馬請求折返，但巴卡德說服

傷我的腳。」我說：『告訴他妳會穿高跟鞋，如果他提供優良服務。』」——《哈潑時尚雜誌，1997》

……這

他繼續前進，他們在狂風中攀登一座雪山。他們在出發後十四小時抵達頂顛；巴卡德做測量，他們在圓石下度過該晚。一夜下來，兩人都受到嚴重風傷和凍傷，巴卡德也得到雪盲，必須被帶下山。「單從體力表現來看，首次攀登白朗峰是一次成功演出。」許普頓下結論。但故事並未就此結束。詭計多端的巴馬開始散播「是他探查路線、領導探險，巴卡德不過是他拖著走的行李」的謠言。他甚至宣稱巴卡德在絕頂下數百呎處昏倒，巴馬獨自完成攀登。直到二十世紀，事實才被揭露，勇敢的醫生再度成為登山英雄。一名善於爬山者為了歷史、聲名、報酬背叛了他的同伴和真理（百年後，探險者弗雷德里克‧庫克〔Frederick Cook〕說謊並偽造照片以宣稱他完成攀登阿拉斯加德納利山〔Mount Denali〕的壯舉⋯對他而言歷史說明一切，經驗則不值一文）。

白朗峰一被證明為可攀登的，許多人就開始攀登。至十九世紀中葉，已有四十六支隊伍（其中許多是英國人）抵達頂顛，焦點轉至其他阿爾卑斯山峰和路線。雖然有許多傑出登山家，我無法忘情於亨麗耶特‧安基維爾（Henriette d'Angeville）。可能是她的《我的攀登白朗峰》（My Ascent of Mont Blanc）一書的感情流露使我著迷，因為它證明了好體力不必然與淡泊寡欲相連，也可能因為真正的登山文學是給真正的登山家讀──真正的登山家喜愛充滿攀岩、沉穩有力的步伐、裝在鞋底上的尖鐵釘、套索技巧等等的篇章。安基維爾在一八三八年登上白朗峰時是四十四歲，儘管她是在阿爾卑斯山區成長並曾步行其中。她在書中解釋她為何從小喜歡爬山：「靈魂和身體有需要⋯⋯我屬於那種喜愛自然風景甚於一切的人⋯⋯而就是我選擇白朗峰的原因。」後來，她諷刺說她之所以攀登白朗峰，是因為想變得與小說家喬治‧桑一樣有名，這使公眾不喜歡她，

但她在未獲得進一步注意的情形下繼續登山到六十多歲，並寫道：「不是身為第一位攀登白朗峰的女性的名聲使我充滿興奮；而是登山後的精神成長使我充滿喜悅。」她的攀登是事前做好充分準備，事後與十名導遊進行慶功宴的辛苦攀登的溫柔戲劇。導遊已成為職業，自巴卡德的時代以來，技術與工具已進步良多。

黃金時代通常以殞落為結束，黃金登山時代亦不例外。通常被描述為一八五四至一八六五年間，許多阿爾卑斯山脈被初次攀登的時代，黃金登山時代大致是英國黃金時代，在此時代中登山成為公認的運動。該時代的主要初次攀登中，約一半是由強健的英國業餘登山者與地方導遊共同所做。創立於一八五七年，性質介於紳士俱樂部和科學學會之間的阿爾卑斯山俱樂部（Alpine Club），長久以來是公認的登山世界的一部分，以致它的怪異——聚焦於歐陸的山的英國俱樂部——很少被注意。但在黃金登山時代，阿爾卑斯山脈幾乎是唯一的登山焦點；偏遠地區的山和在山峰區或湖區進行的攀登尚未獲得許多注意，北美洲內的登山則發生在很不同的脈絡內。英國的登山觀眾比登山實行者多得多，在歐洲，登山者和攀岩者有時仍成為名人。阿爾伯特·史密斯（Albert Smith）以其一八五一年登山為藍本的通俗影片《白朗峰》（Mont Blanc）在倫敦戲院上映數年，阿爾弗雷德·威爾斯的《阿爾卑斯山中漫遊》（Alfred Wills's Wanderings Among the Alps）和阿爾卑斯山俱樂部的《山峰、隘口和冰河》（Peaks, Passes and Glaciers）等書相當受到讀者歡迎。

時他開始以活潑步伐繞著一類似「克普勒橢圓」（Keplerian ellipse）的地方行走，不斷以低沉的聲音解釋自己關於

昏暗之坡與抵達之坡　**183**

受上述文學吸引，二十歲的雕刻師愛德華‧溫波設法得到創造阿爾卑斯山形象的工作。他利用空閒時間探索山，結果成為攀登阿爾卑斯山行家。雖然他在別處作了許多攀登，是馬特洪山捉住他的想像。一八六一至六五年間，他在馬特洪山上做了七次不成功攀登。黃金時代完結，是因為溫波為登山注入過分野心勃勃的精神，而他的成說終結了黃金時代。黃金時代完結，是因為溫波為登山注入過分野心勃勃的精神，還是因為馬特洪山是最後被征服的阿爾卑斯山主峰，或是因為一場山難，並不清楚。溫波的第八次攀登是與現代最傑出業餘登山者查爾斯‧哈德遜牧師（Reverend Charles Hudson）、兩位年輕英國人、三位地方導遊合作。下山時，哈德遜、兩位年輕人、傑出導遊米歇爾‧克羅茲（Michel Croz）綁在一起，在其中一人失足時全部摔死。接著是一場媒體攻伐——媒體譴責登山是危險的，對溫波和導遊行為是否符合職業倫理有許多討論。溫波的《攀登阿爾卑斯山》（Scrambles in the Alps）倒是成為經典，或許這就是馬特洪山之旅成為迪士尼樂園裡一行程的原因。

登山史是關於第一、最、災難，但在數十張著名的臉後面是報酬完全是私密、個人的無數登山者。歷史很少再現典型，典型很少在歷史中現形——但是典型常常在文學中現形。此一兩分存在於登山書籍的兩大類型——一般大眾經常閱讀的 epics 和讀者群似乎很小的回憶錄。Epics 是關於企圖登大山的英雄式敘述；它們是關於歷史和悲劇的書（英雄式登山文學，因著其對身體受苦，經由意志而活下來、凍傷、低體溫、高處癡呆、致命的跌落等可怕細節的強調，常使我想起關於集中營和強行軍﹝forced marches﹞的書，除了登山是自願的且對一些人而言相當愉快）。相對地，喬‧布朗（Joe Brown）、唐‧惠倫斯（Don Whillens）、格溫‧莫伐特、李奧納‧特瑞等傑

出登山者寫的回憶錄，常讀來像幽默田園詩。這類敘事的溫馨來自大小旅行，來自友誼、自由、對山的愛、技巧的洗鍊、低野心、高活力，悲劇只偶爾發生。最好的書的優點來自生動，而非所敘述事件的歷史重要性。

如果我們尋找的是私人經驗（而非公共歷史），那麼連抵達山頂也成為選擇性的敘事而非主要論點，在高處漫遊的人成為故事的一部分。也就是說，我們能遺忘運動和紀錄，而當我們這麼做時，目的地哲學便再次與疏離哲學平衡。在一九三○年代經濟大蕭條時期，以二十歲之齡攀登奧勒岡州山峰的導遊斯莫克·布蘭夏（Smoke Blanchard），在我最喜愛的一本登山回憶錄《在世界上走下》（*Walking Up and Down in the World*）中寫道：「有半個世紀，我試著推廣『登山最好被視為野餐與朝聖的混合』的概念。上山野餐—朝聖缺乏侵略而充滿快樂。我希望我能使大家明白，溫和的登山值得人用一輩子時間快樂地追求。戀愛事件能被記錄嗎？」快活、幽默的布蘭夏既是步行者也是登山者，他所敘述的歡樂包括奧勒岡海岸長途健行、橫度加州（從內華達嶺及太平洋岸西北部的許多攀登。跟包括約翰·繆爾和卡里·史奈德在內的許多太平洋岸登山家一樣，布蘭夏以折衷漫遊和抵達的方式接近山，使人想起太平洋另一邊的中國和日本的古老登山傳統。

〔Sierra Nevada，美國加州東部的山〕東方的白山〔White Mountains〕到太平洋岸）和在內華達

中國和日本的詩人、聖者、隱士所讚美的與其說是登山，不如說是置身山中，而中國詩、畫

「互補性」的思想。他頭低低、眉深鎖地走著……有時，他抬起頭來看我，以溫和的姿勢強調某重要觀點。當他說話

中經常描繪的山是遠離政治和社會的靜謐地點。在中國，漫遊被讚美——「『漫遊』是陷入狂喜的道教術語」一位學者寫道——但人們有時以愛恨交織的態度看待抵達。八世紀詩人李白有首詩題為〈訪戴天山道士不遇〉，「不遇」在當時的中國詩裡是很普遍的主題。山有物質和象徵意義，因此行走有形上寓意：

　人問寒山道

　寒山路不通……

　似我何由屆

　與君心不同。

以上詩由李白的同代詩人——襤褸、幽默的佛教徒隱士寒山所寫。

在日本，自史前時代以來，山一直有宗教意義，但是伯恩鮑姆寫道：「公元六世紀前，日本人不登聖山，聖山被視為有別於此世的領域，神聖過度以致不適於人。人們在山腳建神社，從遠處崇拜山。隨著佛教在六世紀自中國傳入，登聖山到絕頂，在頂顛與神交談的做法產生。」之後，雖然僧侶和苦修者漫遊，但漫遊的模糊意義被朝山的確定意義勝過。登山成為宗教儀式的中心部分，尤其在修驗道（佛教中強調登山的宗派）中是如此。「修驗道的每個層面都在概念或實際上與聖山的力量和聖山內崇敬行為相關。」研究修驗道的傑出西方學者拜倫・鄂爾哈特（H.

Byron Earhart）寫道。雖然節慶、寺廟儀式、山中苦修也是修驗道的一部分，但是登山是修驗道的中心部分，並有神職者的導遊服務出現。山被理解為佛教的曼陀羅，登山與通往悟境的六精神成長階段相應。十七世紀俳句詩人芭蕉在其漫步途中登過一些修驗道最神聖的山，如他在其俳句／旅行敘事傑作《往極北的窄路》（The Narrow Road to the Deep North）中所敘述：「我⋯⋯隨我的導遊展開往山頂的八哩長征。我走過霧和雲、呼吸高處的稀薄空氣、踩滑冰和雪，直到最後通到日月之路的雲門，我抵達山頂，喘著氣，幾乎凍死。」修驗道於十九世紀末被禁後，不再是日本的主要宗教，但它仍有神社和信奉者，富士山始終是主要朝聖地點，日本人始終在世界上最熱情的登山者之中。

優秀登山者暨傑出詩人卡里・史奈德接合了精神與世俗傳統。畢竟，他在亞洲研究佛學，但在很早以前即在奧勒岡州馬薩馬斯俱樂部（Mazamas，一八九〇年代建立於奧勒岡州兜帽〔hood〕山頂的登山俱樂部）的協助下學習登山。在起筆於一九五六年，近四十年後才終篇的一首名為〈無盡的山河〉（Mountains and Rivers Without End）的長詩中，他寫道：「我在十三歲時認識太平洋西北岸的崇高雪峰，二十歲前已登上很多山頂。我從十歲起在西雅圖美術館所見的東亞風景畫也呈現山頂風景。」他在日本的日子，練習步行禪（Walking meditation）並與修驗道信奉者接觸，「我得到觀察漫步風景何以成為儀式及冥想的機會。我在小峰山做五天的朝聖之旅並與佛教山神不動（Fudo）建立關係。此一古代儀式將從山頂到河谷的徒步旅行，視覺化為子宮與

時，我從前在他的論文裡讀到的字句突然有了生命、充滿意義。那是生活中少數嚴肅、重要時刻之一，眩目思想的

密乘佛教的金剛石檀城的內在連結。」

一九五六年，史奈德在離美赴日前帶領傑克・凱魯亞克進行通宵海邊行，回程時經過隔金門大橋與舊金山相望、海拔兩千五百七十一呎的塔馬派斯山（Mount Tamalpais）。在那趟步行，史奈德告訴他腳痠的同伴：「你愈接近石、空氣、火、木等物質，世界就變得愈有靈性。」學者大衛・羅伯森（David Robertson）評論道：「這句話不僅顯示卡里・史奈德的詩和散文的中心概念，而且顯示許多步行者思想和實踐的核心。如果一習慣鼓動在步行者的生活和文學中，那習慣就是：不斷接近既是精神的事物的習慣……徒步旅行對史奈德而言是深化政治、社會、精神革命的方式……事物的性質不是亞里斯多德式情節，也不是黑格爾式辯證法，且不通向目標。因此，事物的性質不可能是追求的目標。相反地，事物的性質不斷迴旋、繞轉，很像凱魯亞克和史奈德的健行，更像史奈德在行走時告訴凱魯亞克他計畫寫的詩。」

該詩即《無盡的山河》，其中一首〈繞行塔馬派斯山〉（The Circumambulation of Mount Tamalpais），描述塔馬派斯山，並詳述他與菲力普・瓦倫（Philip Whalen）和艾倫・金斯堡（Allen Ginsberg）❷在一九六五年「為了表示崇敬並滌清心靈，而在塔馬派斯山進行的旅行」。喜馬拉雅式繞行已被塔馬派斯山佛教徒採納為一年數次，長十五哩，包括十站、起訖點皆為塔馬派斯山東峰山腳的行走（我在倒數第二站──一灑滿菸的路邊停車場──讀史奈德的〈Smoky the Bear Sutra〉，從而體會東峰的氣質）。東峰不是最高點，而只是十站中的一站，這十站以螺旋形包覆山，每站皆有宗教解釋。山是史奈德詩中不斷出現的主題。他曾重新安排繆爾對登瑞特山

（Mount Ritter）的描述而對瑞特山做了一首詩，慕寒山而寫自己的《寒山詩集》（*Cold Mountain Poems*），描述登山、山中行走、在山中生活、在山中當防火員和築路人。在《無盡的山河》中，史奈德寫道：「我將空間從其物質意義轉譯成大乘佛教哲學中『空』──精神上的透明──的精神意義。」這書開始於乍看是風景的長篇描述，但事實上是一幅中國畫的描述內容，史奈德以同樣精神旅行過各種空間──畫、城市、荒野。在〈漫步紐約床岩／活在信息之海〉（Walking the New York bedrock/Alive in the Sea of Information）中，史奈德遊歷曼哈頓、思考印第安人與歐洲殖民者的相遇、視摩天樓為神──「Equitable god」和「Old Union Carbide god」──「在第三十五層樓」看樹、隼巢、遊民在街道峽谷（建築物是「街道峽谷裡的險峻的山脊和拱壁」）中遊蕩。但山以曼哈頓辦不到的方式取悅它，如一首題為〈三十一年後重登馬特洪山〉（On Climbing the Sierra Matterhorn Again After Thirty-One Years）的短詩所述：

綿延不斷的山
年復一年。
我始終深愛。

世界綻現。
──利昂・羅森菲爾德（Leon Rosenfeld）／論一九二九年與勃爾（Niels Bohr）的相遇

【譯註】

❶ 惠特尼山：海拔一萬四千四百九十四呎，為加州東部內華達嶺（Sierra Nevada）最高山峰，美國第二高山峰（次於阿拉斯加麥京來山﹝Mckinley﹞）。這山是以一八六四年測量它的地質學者 Josiah D. Whitney 命名。

❷ 金斯堡（一九二六—）：美國詩人。一九五五年發表第一部詩集《嚎叫》，反映美國青年對資本主義社會感到幻滅後，追求刺激和否定一切的無政府主義思想，被列為「垮掉的一代」的代表作之一。六〇年代周遊各國，在印度領受佛教教義，後來的作品愈來愈帶有宗教色彩。

步行俱樂部與土地戰爭

內華達嶺

「又是內華達嶺美好的一日。」邁可·科恩（Michael Cohen）一邊喝咖啡、一邊對喝茶的我說，這時我們看著晨光在湖上閃爍。瓦勒莉·科恩（Valerie Cohen）尚未起床，那個清早在科恩位於內華達嶺東邊、優聖美地國家公園（Yosemite National Park）東南的六月湖木屋中的我也不十分清醒。我不記得什麼使他突然說：「內華達嶺俱樂部（Sierra Club）喜歡說約翰·繆爾建立了內華達嶺俱樂部。但我認為是加州文化建立了內華達嶺俱樂部。」我們便是那文化的產物。科恩夫婦成長於洛杉磯，自早年起就經常待在內華達嶺。他們是比我專注、壯健的荒野探險者，即使我的祖父母是在洛杉磯的移民健行俱樂部相遇。崇高的內華達嶺無疑是科恩夫婦的領域，他們在那兒滑雪、爬山、健行、工作，甚至三十年前在那兒結婚，我讓他們選擇我們那日健行的目的地。

不了解這些情感的人無法享受夏日辛苦步行後泉水旁的清涼休憩……在這樣的時刻我找不到同情，而夏洛特不讓

那是個八月中旬萬里無雲的一日，冬天相當遲，相當溼，以致草地仍綠、野花遍地。健行者們喜氣洋洋。瓦勒莉帶領我從始自圖歐魯姆尼草地（Tuolumne Meadows）西南的小徑走下，在穿越松林的第一哩路，她追憶道當她是個森林警備隊員時，這條小徑是她的地盤，她負責處理山上的瘋漢和吸毒者。在小徑被踩成數吋深窄溝的草地，她告訴我有一次露營者抱怨有個瘋漢——這人是個傑出但發瘋的科學家——在他們的露營地整夜打轉、自言自語。她又說到一個關於保母和捕繩蕈的故事，故事說到一半，邁可指出「大自然會使你快樂」理論的影響是那些急於尋找快樂的人往往出現在大自然中。他說得沒錯，每年有數百萬人出現在優聖美地國家公園——世界上最著名、人潮最多的自然風景地之一。

優聖美地也是個大歷史地點，尤其對步行、登山、環保運動史而言是如此。我很幸運，邁可寫了內華達嶺俱樂部的歷史和約翰·繆爾的傳記，因此，在走過莫諾隘口（Mono Pass）時我們經過他的學問地域。在十八、九世紀之交走過本寧山的桃樂絲·華滋華斯和威廉·華滋華斯似乎是寂寞的，而（在一八六八年抵達加州後數十年中多次）走過優聖美地和內華達嶺的約翰·繆爾更是那孤獨漫步傳統的一部分。但繆爾（如邁可所說）是內華達嶺俱樂部的建立者，而這俱樂部在努力保持自然風景不變（除了築路；築路是早期俱樂部的重要活動）中改變了社會風景。華滋華斯兄妹展開孤獨冬季步行後一百多年，科恩夫婦和我從路邊出發前幾近一百年，九十六名內華達嶺俱樂部成員——包括他們的會長繆爾——花費兩星期在圖歐魯姆尼草地步行、登山、露營。一九〇一年七月的第一次內華達嶺俱樂部登山之旅，是「對走進風景的愛好」歷史中的里程碑。

這種里程碑不只一個，蓋俱樂部祕書威廉·柯爾比（William Colby）寫道：「徒步旅行，如果適當進行，將能喚醒對森林和我們的山的其他自然特徵的適切興趣，也能創造會員的團結精神。馬薩馬斯和阿帕拉契山俱樂部多年來出示徒步旅行能被鋪排得多麼成功、有趣。」步行已成為文化根深柢固的一部分，藉著步行俱樂部，步行能成為進一步變革的基礎。

自英國登山家在一八五七年成立阿爾卑斯山俱樂部以來，戶外組織在歐洲和北美洲如雨後春筍般興起，許多組織像阿爾卑斯山和阿帕拉契山俱樂部一樣，結合了社交俱樂部的歡樂與科學學會的出版和探險。但內華達嶺俱樂部不同。「對森林和其他自然特徵的適切興趣」在內華達嶺俱樂部的意識形態中，是項政治興趣。登山健行對多數步行俱樂部是目的，但內華達嶺俱樂部卻被建立為雙重目的組織。一八九○年，繆爾和畫家威廉·基思（William Keith）及律師華倫·奧爾尼（Warren Olney）等友人開始集會討論保護優聖美地國家公園免於意圖染指木材和礦物資源的土地開發者。他們與正考慮建立登山俱樂部的柏克萊加州大學的教授合作，新組織的名字來自內華達嶺，就像阿帕拉契山俱樂部的名字來自阿帕拉契山一樣。一八九二年六月四日，內華達嶺俱樂部成立。

假裝這世界是座花園是項與政治無關（apolitical）的行為——只是眼不見為淨罷了。但試著使這世界成為花園則經常是政治努力，世界上較激進的登山俱樂部都有進行這種努力。走入風景長久以來被視為有德行的行動，但繆爾和內華達嶺俱樂部最後將該德行定義為保護土地。這使走

我享受在我的淚中洗她的手的安慰，我掙脫她，漫步鄉間，爬陡峭的懸崖，或走過無人跡的樹林，在那裡我被荊刺

入風景成為自我永恆化的美德、保護土地的存在，並使俱樂部成為意識形態機構。步行——或健行、登山——成為置身世界的理想方式：在戶外，倚賴自己的腿，既不製造什麼也不破壞什麼。

俱樂部的任務說明俱樂部的目的是要「去探險、享受、接近太平洋岸山區；出版有關太平洋岸山區的翔實資料；呼籲人民及政府共同參與內華達嶺的森林和其他天然資源的保存」。

從一開始，內華達嶺俱樂部就有許多矛盾。這俱樂部被建立為登山社和環保學會的混合，因為繆爾和其他一些創立者相信，在山中度日的人會逐漸愛上山，而那種愛會是積極的愛，願意進入政治戰場去救山的愛。儘管這前提十分良善，但有許多登山者其愛並無政治內容，也有許多環境論者並不在偏遠地方旅行。另一矛盾與「環境破壞通常以經濟成長之名被實行」的事實有關。這俱樂部被建立為登山社和環保學會的混合，因中產階級俱樂部發現自己在打一場不敢說出自己名字的戰爭、一場反對以進步及自由企業之名進行環境開發的戰爭。約翰・繆爾採取反對人類中心說、反對「樹、動物、礦物、土、水是在那裡供人使用」的想法的立場，但由於將荒野置於遠離社會、經濟的位置，他未能訴諸土地、金錢政治。多半時候，俱樂部提出的是「風景地點的開發使風景不再具有娛樂價值」的以人類為宇宙中心的主張。終於大家明白：娛樂對優聖美地谷的破壞，幾乎和資源開採對鄰近的赫之─赫琪谷（Hetch-Hetchy Valley）的破壞一樣多（赫之─赫琪谷在第一次世界大戰時被用作舊金山的蓄水庫）。俱樂部必須廢除任務說明中的「通行權（render accessible）」條款，開始提倡物種保育（然後是生態保護，接著是地球永存），大自然開始被想像為必需品而非歡樂。

不過，當第一次登山之旅在一九○一年七月進行，內華達嶺俱樂部的麻煩和改造尚在遠方，

世界大而崎嶇，他們在攜帶爐、毯、行軍床、食物的騾、馬大隊的陪同下，花了三天時間從優聖美地谷走到圖歐魯姆尼谷（今日，草地與谷間為數小時車程）。抵達後，他們搭起大營帳，然後分成小部隊，進入周圍的山和峽谷。這是個介於加州被貪婪洋基人殖民和該州後來過度發展的寧靜時代。埃拉·塞克斯頓（Ella M. Sexton）如此道出第一次登山之旅：「當我們帶著登山杖、輕便午餐，及許多勇氣出發征服達那山的崎嶇山峰、落石堆和雪域，登山家以輕視的眼神看著我們『虛弱的腿』……登山者因到山腳的十哩路，艱難的攀登，回營的十哩路而誤點，以致救援部隊必須到溪流交會處點火，最後一位落後者乘搖晃的筏抵達時已是九點鐘。」由於河上沒有橋，許多路線未入地圖，優聖美地谷到圖歐魯姆尼草地間遠比現今的情形荒涼。那時除了俱樂部會員、漁人、印第安人外，很少人進入此區。

但使這些入山的大探險顯出風味的，是平常經驗。尼爾森·海克特（Nelson Hackett）在兩位女老師徵召他時是個高中生，這經驗做了它該做的：將他納入自然愛好者社群。他後來成為《內華達嶺俱樂部公報》（Sierra Club Bulletin）的編輯及董事會的成員。一九〇八年攀登內華達嶺王者峽谷（Kings Canyon）時，他寫信給父母談俱樂部領導者：「柯爾比先生行走如電，帕森斯先生非常胖、非常慢，所以不會找不到人適合我的步伐。當然，當半打人在你前面，你不可能迷路。我猜有一百二十人走在一條路上，但他們相當分散，所以你只能看到半打人。」幾天後：「翌晨，我們在三點三十分於寒冷的星光下起床，在四點三十分出發往惠特尼山。山不難爬，但

扎傷……但我找到一些慰藉……義相（Ossian，譯註：古愛爾蘭說唱詩人）已取代我心中的荷馬位置。那優秀的詩人

步行俱樂部與土地戰爭　195

很沉悶，岩在腳下很硬。我在九點鐘抵達山頂。我們吃午餐，做了一些巧克力冰糕，享受幾小時美景，然後折返。我們能看到沙漠和我們下方一萬一千呎處的歐文湖。」海克特在一九〇八年七月十八日寫了第二封信：「我今天下午聆聽繆爾先生談論他在南北戰爭後那年往南方的千哩步行，及他如何對植物學產生興趣。營火已升起，再見……」

少舊包袱、富於創發力，加州長久以來是新文化可能性的泉源。十九、二十世紀之交，包括畫家、壞詩人、好建築家在內的區域文化，應加州獨特的影響力和環境而產生。而內華達嶺俱樂部是此回應的一部分。與排斥女性的阿爾卑斯山俱樂部等組織不同，內華達嶺俱樂部歡迎女性且提供女性許多登山機會。在女人很少能在無人陪伴的情況下逛倫敦的時代，內華達嶺俱樂部在早期富於知識力量，營火旁的夜晚充滿著討論、音樂與表演。繆爾那時是最有影響力的會員，但俱樂部後來成為發明美國自然攝影的人——安塞‧亞當斯（Ansel Adams）和艾略特‧波特（Eliot Porter）——及許多在法律和想像上重新定義美國荒野的人（諸如喬治‧馬歇爾〔George Marshall〕和大衛‧布朗爾〔David Brower〕）的家。但加州文化並非憑空產生。早期的露營者自創文化，但許多資材來自東岸。要追蹤系譜並不難。新英格蘭超越論的元老、曾拜訪華滋華斯和約翰‧繆爾的愛默生（Ralph Waldo Emerson），似將走過法國大革命的漫遊詩人的遺產轉化成死於第一次世界大戰初的福音派登山家。內華達嶺俱樂部的會員輸入了對大自然的愛好，但可能是大自然本身——西部的大荒野——將那愛好轉化成新的事物。

一九○一年的初次登山之旅，暗示步行文化已從花園中散步和樹林裡孤獨漫遊進展到加州的山中行。登山已成為主流文化和政治；如果風景能塑造它的行走者，那麼這些加州行走者便是以透過立法和文化再現塑造該風景來回饋風景。最近幾十年，內華達嶺俱樂部已因其妥協、過失，對水壩和核能等議題見解過時而被年輕環保組織痛責。但環保意識是和內華達嶺俱樂部一起成長。戰後，俱樂部開始擴張版圖、會員。它從一區域性俱樂部（其幾千名會員多數是戶外活動的參與者）變成一全國性組織（其五十萬名會員包括許多從未參加俱樂部旅行者）。內華達嶺俱樂部是美國第一個大環保組織，始終是最有力的環保組織之一，在森林、水、空氣、物種、公園、毒物等議題上甚有建樹。且它始終每年支持數千個健行和郊遊。

我們走出樹林，進入有小溪流過的美麗草地。邁可和瓦勒莉曾導領一九六八年俱樂部舉行的登山之旅，彼時「山之老者」、傳奇爬山者、壞脾氣的人諾曼‧克萊德（Norman Clyde）仍來俱樂部串門子，但大規模露營及探險的衝擊逐漸使俱樂部露出疲態，不久之後傳統完了。當我們走近莫諾隘口，遇見我在三月時於馬林峽（Marin Headlands，距莫諾隘口不到三百哩）所見的野花。然後我們抵達上有路標寫著「莫諾隘口，海拔一萬零六百呎」的鞍狀峰，坐在碎石和羽扇豆裡。內華達嶺山頂是世界上少數真正邊界之一。這些山削掉從西方航行而來的暴風雪，雪成為向西流的水，灌溉世界的最大溫帶森林、內華達嶺的水杉、黃杉和樅樹、溪谷和鮭魚游過的河，以及海洋、農田和城市。雖然有些山澗沿內華達嶺東邊流下，內華達嶺東方是沙漠。在莫諾隘口，

把我帶入多麼美的世界！漫步過被風吹散的石南樹叢，這樹叢因微弱的月光而顯形⋯⋯中午時我到河邊散步──我

我們坐著面對充滿柔和和野花的亮綠草地，千哩沙漠在我們後面數哩開始。我們也看到兩場土地大戰的結果。優聖美地國家公園的邊界是在一八九〇年代被制定，由約翰‧繆爾起草。一九九〇年代，環境論者在多年抗爭後，終於阻止洛杉磯引莫諾湖的水入水力系統，從而挽救了莫諾湖。

我們繼續談論內華達嶺俱樂部。雖然我欣賞俱樂部多年來的辛勤耕耘，我擔心將對大自然的愛與某些休閒活動和視覺歡樂連接，會忽略有其他口味與任務的人。風景中漫步可能是特殊遺產的表現，而當風景中漫步被誤認為普遍經驗，不參與風景中漫步的人就會被視為對大自然較不敏感。邁可告訴我他領導、瓦勒莉煮炊的一次內華達嶺俱樂部郊遊，在那次郊遊中，一些善心會員帶來兩位內城（inner city）非裔美籍、十分困惑的男孩。這困惑嚇壞了善心會員，他們不知道該怎麼辦。幸虧有人帶男孩去釣魚，瓦勒莉每天為他們做漢堡，才使男孩不至於太窘。邁可在其有關繆爾的書《無路之路》（The Pathless Way）中談及這次經驗：「我們震驚地發現對荒野的愛好是只由過舒服生活的美國人享受的特權。人只能藉著與一群基本價值與己相同的人一起出遊，才能對郊遊培養出一種烏托邦社群感。」（自那時起，內華達嶺俱樂部和其他組織支持了不少適合內城孩子的「內城郊遊」。）之後，我們離開小徑，進行越野行走，在一藏在黑暗懸崖下的小湖旁迷了路，接著冒險走過多沼澤的野洋蔥綠地。

阿爾卑斯山脈

除了從惠特尼山到優聖美地谷的約翰‧繆爾小徑（John Muir Trail）和數十所加州公立學校

沒有胃口。周圍一切事物都顯得憂鬱。——歌德／《少年維特的煩惱》

當他的（柯立芝的）健康很好時，他

之外，還有一座約翰·繆爾的紀念碑，就是在塔馬派斯山下的丘陵地帶，在金門大橋以北十多哩，名叫繆爾樹林（Muir Woods）的紅樹林。塔馬派斯山是卡里·史奈德和友人設立「繞行」佛教儀式的小山，但有其他方式解釋山和行走，而塔馬派斯山有許多解釋者。在繆爾樹林上方，有一不顯眼小徑，小徑延伸半哩後，轉個彎至樹林上方陡坡上一相當新奇、使人迷惑的紀念碑。它看來像是完美的阿爾卑斯山小屋，有戶外平滑地板、鋪石的屋頂，和以裁製成民俗圖案的杉木木板做為材料的露台，且它是以奧地利為基地的「自然之友」（Die Naturfreunde）組織少數殘存的美國前哨之一。「自然之友」由教師喬治·施米德爾（Georg Schmiedl）、鐵匠阿洛伊斯·羅勞爾（Alois Rohrauer）、學生卡爾·倫訥（Karl Renner）於一八九五年在維也納建立，當時哈普斯伯格（Hapsburg）❶君主政權仍控制多數奧地利山脈入口。「Berg frei」——自由山——是他們的口號。他們是社會主義者、反君主政體者，且他們相當成功。六十年參加「自然之友」的初次集會，數十年內會員增至二十萬名，多半在奧地利、德國、瑞士。每個分會都購地，建俱樂部，俱樂部開放給「自然之友」所有會員。他們支持健行、環保意識、民俗節慶，提倡接近山。

十九世紀末至二十世紀初是登山社的黃金時代。有的為工業化對工人的時間、健康、精力的殘忍愛好提供抗拒。許多登山社是繞著烏托邦理想或實際社會變革而建立，而所有登山社都創造社群——猶太復國主義者、女性主義者、勞工運動者、運動員、慈善家、知識分子。步行俱樂部是此大潮流的一部分，且每主要步行俱樂部

都是建立在對社會主流的某種反對上。對內華達嶺俱樂部而言，此主流是快速發展國家對原始生態體系的猛烈破壞。在大部分歐洲國家，空地是在穩定但難接近的狀態。對奧地利「自然之友」和許多英國團體而言，貴族對空地的獨占是問題。現任「自然之友」祕書長曼弗雷德・皮爾斯（Manfred Pils）寫信對我說：「『自然之友』之所以成立，是因為當時休閒和觀光旅行是上流階級的特權。我們想打開一般大眾的旅遊機會……『自然之友』致力反抗『不准平民進入阿爾卑斯山的私人草地和森林』。這活動被稱為『Der verbotene Weg』（被禁之路）。如此這般，『自然之友』終於達成『保證每個人皆可進入阿爾卑斯山的森林和草地』的立法。」結果，「阿爾卑斯山脈不是國有領土，它始終是私人財產，但我們（及所有遊客）可進入阿爾卑斯山的步道、森林及草地。」

當德國和奧地利激進分子到達美國，他們帶來他們的組織。在舊金山，在瓦倫西瓦街上的德國工人廳相遇的移民成群結隊登塔馬派斯山。舊金山「自然之友」歷史學者埃里奇・芬克（Erich Fink）告訴我，一九○六年大地震後，更多工匠抵達舊金山，週末健行者的數目暴增，且他們決定購買地產以建立自己的「自然之友」分會。五名年輕人以兩百美金買下塔馬派斯山上一整片山坡，會員在山坡上建了一所小屋。芬克的妻子告訴我，在一九三○年代之前，你必須出示一張工會會員證才能加入。此棲息在紅樹林上方的巴伐利亞小屋，提供工人內華達嶺俱樂部以外的選擇。

「自然之友」的成功有其代價。它的社會主義引起納粹政權在奧地利和德國的壓制，而此組

織的德意志性格使它在第二次世界大戰期間在美國備受懷疑。第二次世界大戰結束後，社會主義也在美國成為議題。美國的麥卡錫主義使「自然之友」大受損傷，以致一位地方領導者始終不願跟我談俱樂部的歷史。『自然之友』今日在歐洲非常具有政治性，」他以濃重的條頓人口音說，「但『自然之友』在美國不具政治性。我們不碰觸政治，因為政治幾乎奪走我們歷年來的建樹。」在當社會主義者或共產主義者是犯罪的年代，美東所有「自然之友」分會瓦解，會員購買、建造、擁有的俱樂部會所落入私人手中。只有三所加州會所因完全與政治無涉而得以生存，第四所會所最近在北奧勒岡州開幕。在二十一個國家的六十萬名「自然之友」會員中，不到一千名住在美國，他們的不關心政治在會員中是異數。

德國青年運動「遊牧民族」（Wandervogel）並未撐過第二次世界大戰，但其歷史顯示無任何意識形態對步行有獨占權。做為對德國家庭和政府獨裁主義的反動，「遊牧民族」運動於一八九六年開始於柏林郊區，在那兒一群學速記的學生一起到附近樹林進行探險。至一八九九年，他們的活動已發展至一次長達數週的山中漫遊活動。「遊牧民族」運動最富魅力的會員卡爾·費雪（Karl Fischer）改造了該組織、形式化它的行為並傳播它的理念。當「學童漫步遊牧民族委員會」（Wandervogel Ausschuss für Schulerfahrten）在一九○一年十一月四日成立，它是個浪漫主義漫步團體。Wandervogel 意指魔鳥，這字取自一首詩，暗示會員追尋自由、無重量的身分。中世紀漫

在湖周圍獨自進行最驚人的步行和登山。他事實上是現代強健步行者中第一人，首次出發去登山的門外漢，只為了

遊學者是加入的數千名男童的角色典範，一起進行長途旅行是男童的主要活動。「遊牧民族」也進行其他文化活動，據歷史學家指出，「遊牧民族」最高文化貢獻，是復興民歌。多數成員充滿青少年的理想，熾熱的哲學辯論和音樂充滿他們的夜晚。這運動留下長遠影響。「在漫步中，我們取得完全和諧。」「遊牧民族」一則聲明如此下結論。

「遊牧民族」的反獨裁主義很奇怪，因為該組織排外，階層體系嚴明，分成許多服從領袖的小組，成員穿半正式制服（通常是短褲、深色襯衫、頸巾），並進行艱難、危險的啟蒙儀式。雖然「遊牧民族」遠離現實政治，多數成員贊同族群國族主義（ethnic nationalism），因此對「自然之友」意指工人階級文化的民俗文化對「遊牧民族」的成員幾乎完全是中產階級；女孩在一九一一年後獲准進入一些團體或被鼓勵自成團體。「猶太問題」意謂味著猶太人通常不受歡迎（雖然傑出猶太人班雅明〔Water Benjamin，譯註：一八九二—一九四○，德國文學理論家〕年輕時是「遊牧民族」激進少數派團體的一員）。「遊牧民族」在最高峰約有六萬名成員。「遊牧民族」似乎是做為對德國獨裁主義的反抗而產生，就此而言它是個政治俱樂部，但它既無力量亦無洞察力去反對德國移向法西斯主義。

有其他組織——教會團體和新教徒青年運動（Protestant Youth Movement）——讓年輕人加入，一九○九年後，童子軍的德國版出現，而工人階級青年則有共產黨和社會主義青年俱樂部。童子軍跟「遊牧民族」、跟步行歷史中許多狀況一樣，提出「當步行變成行軍」的問題。多數步行俱樂部是讚美、保護個人私密經驗的團體，但一步行俱樂部擁抱威權主義。行軍使個人身體的

旋律服從團體和權威，而任何行軍的團體都是走向黷武思想。童子軍運動是由波爾戰爭老兵巴登—鮑威爾爵士（Sir Baden-Powell）結合自己的思想與益格魯—加拿大人歐內斯特·湯普森·塞頓（Ernest Thompson Seton）的思想而推動。塞頓的目標是將男孩引進強調美國原住民技能與價值的戶外生活，且他有時被認為有「開啟成人間異教思想復興」的成就。巴登—鮑威爾給「在樹林中生活」帶來尚武的、保守的感性。即使現在，每個童子軍團體仍有自己的風格；有的教戶外技能，有的訓練男孩當小士兵。第一次世界大戰後，「遊牧民族」瓦解，但德國童子軍——他們被稱為「新道路開拓者」（Pathfinders）——反抗成人領導者，取代「遊牧民族」的地位。

以測不準原理（uncertainty principle）知名的物理學家海森堡（Werner Heisenberg）是「新道路開拓者」的領導者。戰時海森堡和其弟曾冒險私運食物到被圍攻的慕尼黑，戰後海森堡仍喜愛從事冒險。和許多其他德國人一樣，他有健行和愛山的傳統可依賴：他的祖父曾進行「漫遊年」（wander year，年輕工匠的成長儀式），而他的外祖父是進行長程徒步旅行的熱情健行者。但帶有理想與同志愛的新道路開拓者運動有其他吸引力。這運動慢慢灌輸給他國家愛和同儕愛，這兩種愛使他在第二次世界大戰時（當時他主持納粹發展原子彈的計畫）深感不安。「一九一九年後，俄羅斯、義大利、德國的軍事獨裁政權建立自己的青年組織，」第一次世界大戰史家寫道：「希特勒青年團接收許多原初青年運動的象徵與儀式，但那不過是拙劣的模仿。」

山的那一邊

英國外的每個地方，有組織的步行成為 hiking（健行），然後成為 camping（露營），最後成為當代術語中的 outdoor recreation（戶外娛樂）或 wilderness adventure（野外探險）。俱樂部是「walking and」組織：步行和爬山和環保運動，步行和社會主義和民歌，步行和青少年的夢和國族主義。只有在英國，步行始終是焦點，即使 rambling（漫步）一字常常被用來描述步行。步行在英國有它在別的地方所沒有的反響和文化重量。在夏季的星期日，逾一千八百萬英國人前進鄉村，一千萬人說他們以為娛樂而步行。在多數英國書店，步行指南占據許多書架空間，步行指南是確立的類型，以致有經典和顛覆性文本——前者以阿爾弗雷德‧溫萊特（Alfred Wainwright）介紹英國荒野的手寫、有插畫的指南最為知名，後者以雪菲市（Sheffield）土地權激進分子特里‧霍華德（Terry Howard）旅行日記最受矚目。美國雜誌《步行》（Walking）是針對女性的健康刊物——步行在《步行》中只是運動項目——但英國有好幾種「步行是關於風景之美」（而非關於身體）的戶外雜誌。戶外作家羅利‧史密斯（Roly Smith）告訴我：「步行在英國幾乎是宗教。許多人為社會層面——在荒野上沒有藩籬，你和每個人打招呼——而步行。步行是無階級的。」

但收編土地則是階級戰爭。一千年來，英國地主為自己沒收愈來愈多土地，而在過去一百五十年，無土地的人反擊。當諾曼人在一○六六年征服英國，他們保留龐大鹿園供狩獵，從那時至今，侵入獵場的處罰一直很重——閹割、驅逐出境、處死是常見的處罰（一七二三年後，莫說偷

獵鹿，連偷獵兔或魚也可能被判死刑）。公地（commons）通常是私有地，當地居民保留撿柴和

放牧的權利，而傳統的通行權——公眾有權行走田野和樹林間的步道，無論他們走的是誰的財產——對工作和旅行是必需的。在蘇格蘭，公地被一六九五年一條法律所廢止，而在英格蘭，圍場

（enclosure，譯註：指把公地圈作私有）和未經許可但嚴格執行的公地沒收在十八世紀加速。

用柵欄把一塊地隔開，由大地主在其中從事畜牧，不准農夫進入，謂之圍場。十九世紀時，

上流階級對狩獵的狂熱激起許多地主沒收公地。一七八○至一八五五年蘇格蘭的高地清除

（Highland Clearances）尤其殘酷，使很多人流離失所，其中許多人移居北美洲，有些人則被趕到

海濱，在海濱靠小農場勉強維持生活。每年獵松雞、雉、鹿數星期已成為終年不准人進入英國荒

野的託辭，儘管狩獵在美國有時是窮人、鄉下人、原住民的食物來源，狩獵在英國卻是菁英運

動。獵場看守人巡邏荒野，有些獵場看守人用極端手段不讓人進入：彈簧槍、陷阱、狗、用棒或

拳頭攻擊、威脅、地方法律的支持。

當英國仍是農村經濟，通行權的爭奪是關於經濟。但到十九世紀中葉時，英國人口已經有一

半住在城市和城鎮（今日則有逾百分之九十住在城市和城鎮）。他們移往的城市常常很荒涼。沒

有足夠的淨水、排水溝、垃圾收集系統、空氣中經常飄浮著來自燒煤廠的煤灰。十九世紀的英國

城市是骯髒地，而住在城市的貧民是最骯髒的。「對農村的愛好和城市的可怕何者為先」是個

「雞生蛋，蛋生雞」問題，但英國人向來對野外的小路有深沉的愛。人們一有機會就想出城。十

（Hunter Davies）/《威廉·華滋華斯傳記》（William WOrdsworth: A Biography）

我說他剛完成一首優美的牧

九世紀時，關於公地和通行權的衝突不再是關於經濟生存，而變成關於心靈生存——關於暫離城市。

隨著愈來愈多人選擇以步行消磨休閒時光，愈來愈多傳統通行權消失。一八一五年，議會通過一條准許地方長官關閉任何他們認為是不必要的道路的法律（經過這些土地戰爭，英國鄉村的行政大致落入地主和其夥伴之手）。一八二四年，古步道保護協會（Association for the Protection of Ancient Footpaths）在約克郡附近成立。一八二六年，曼徹斯特古步道保護協會成立。成立於一八四五年的蘇格蘭通行權協會（Scottish Rights of Way Society）是至今尚存的此等協會中最古老的一個；而成立於一八六五年的公地、空地、步道保存協會（Commons, Open Spaces, and Footpath Preservation Society）仍以空地協會（Open Space Society）之名在活動。它打贏了艾頻森林（Epping Forest，近倫敦）之役。一七九三年，艾頻森林是由公眾使用的九千畝空地；一八四八年時艾頻森林已縮小為七千畝，十年後它被柵欄隔開。在艾頻森林伐木的三名工人遭到嚴厲處罰，為了抗議處罰及柵欄——柵欄已由法院下令移開——五、六千人出來履行他們進入艾頻森林的權利。一八八四年，倫敦商人成立森林漫步者俱樂部（Forest Ramblers' Club）以「漫步艾頻森林並報導我們看到的障礙」。無數其他步行俱樂部在十九世紀成立。

衝突是關於兩種想像風景的方式。試著把鄉間想像成巨大身體。所有權（ownership）把鄉間畫分成內臟般經濟單位，這種分割無疑是建構製造食物的風景（organize a food-producing landscape）的一種方式，但它未能解釋為何荒野、山、森林也應被畫分、用柵隔開。步行不聚焦

於分界線，而是聚焦於（功能像連結整個有機體的循環系統的）道路。就此而言，步行是擁有的

反面。它以流動、和平、分享式的陸地經驗為前提。國族主義常常不知如何處理遊牧民族，因為

遊牧民族的流浪模糊、貫穿了定義國家的疆界線，步行的作用和流浪一樣。

無疑，在英國步行的歡樂之一是通行權創造出的同居感──跨越梯磴踏入羊圈，繞過美觀又實

用的田壟。美國土地就沒有英國土地這種通行權，它被嚴格分成生產和娛樂區，這可能是美國人

民對廣大農地殊少感激、感知的原因之一。英國的通行權與其他歐洲國家的通行權相較並不算什

麼──丹麥、荷蘭、瑞典、西班牙的公民保留相當大的空地進入權。但通行權確實保存了對土地

的另類觀照，在此觀照中，所有權不必然傳達絕對權利，路和疆界線一樣是重要原則。近百分之

九十的英國土地是私有地，因此進入鄉間意謂進入私有地，但是在美國，許多土地始終是公地。

因此內華達嶺俱樂部是為疆界線奮鬥，而英國步行激進分子是為反對疆界線奮鬥，但美國的疆界

線是為保持土地公有、自然，不讓私人企業進入，但是在英國，疆界線是為不讓公眾進入。

當我去看史托威大花園，我遇見一導遊，她告訴我花園是藉破壞教會旁村莊，把「髒小人」

安置到一哩外而建成。她又說，除非髒小人穿上罩衫，否則他們不能進花園。三小時後我在教會

（今藏在樹叢後）附近遇見這位直言、迷人的導遊，我們再度交談。她說小時候她住在門牌寫著

「侵入者將被起訴」的農夫附近。她相信「起訴」的意思是「處死」，不明白殘忍的人如何有勇氣

現身教會。後來，她與外交官丈夫住在俄羅斯，她說，在俄羅斯及許多其他地方，一般人根本沒

有「侵入」的觀念。我遇見的英國人大多認為風景是他們的遺產，他們有權進入風景。私人財產在美國是絕對得多的觀念，大片公地的存在能說明此，「個人權利比社群利益更常被主張」的意識形態也能說明此。

因此當我到達英國，發現「侵入是全民運動，財產權的範圍易受到質疑」的文化時，我感到震驚。如果說步行將所有權撕裂的土地縫合起來，那麼侵入的功能也是一樣。在一八八四年引進「讓人進入私有荒野和山」不成功法案的自由黨員詹姆斯・布里斯（James Bryce），幾年後宣布：

「土地不是供我們無限使用的財產。土地是我們賴以生活、延續生命的必需品，人們以多種方式享受土地；我因此反對在我們的法律或自然法中有『絕對私有』觀念的存在。」此立場受英國穩健人士和激進分子支持。一本有趣的德比郡旅行指南的作者這麼評論山峰區：「在山峰區這樣寬廣的地方，度假的遊客只能走一條數步寬的路，真會大受刺激啊！」不幸地，即使「數步寬的路」的通行權也是有限的，雖然在上面旅行是合法的，坐、野餐、迷路可能是非法的。多數步道是為實用性目的而建，且未經過一些英國最自然、壯麗的地方。

是在這樣的背景下，產生改變英國鄉村面貌的侵入、步行。它們發生在山峰區，在那裡北部工業區的工人在休閒時間藉步行、腳踏車、火車會合。在英國南部，萊斯利・史蒂芬「做一些明智的侵入」，他筆下文雅的星期日流浪者（Sunday Tramps）恐嚇獵場看守人，若想嚴肅探險就登阿爾卑斯山。「十九世紀最後二十五年，在英國都市，尤其在工業城，漫步運動興起，逐漸地取

代爭取通行權的地位，」霍華・希爾（Howard Hill）寫道：「此主要原因是瑞士山脈的日益受歡迎，不設限的瑞士山脈吸引英國紳士漫步者和爬山者。」基督教青年會（YMCA）是步行俱樂部早期支持者，一八八〇年代，曼徹斯特基督教青年會漫步俱樂部的會員會在星期日下午走七十哩路。一八八八年，倫敦綜合技術俱樂部（Polytechnic Club of London）被建立為步行俱樂部；一八九二年，蘇格蘭西部漫步者聯盟（West of Scotland Ramblers' Alliance）成立；一八九四年，女教師組成英格蘭中部諸郡步行者協會（Midlands Institute of Ramblers'）；一九〇〇年，社會主義組織「雪非市清音漫步者」（Sheffield Clarion Ramblers）由華德（G. B. H. Ward）創建；一九〇五年，漫步俱樂部倫敦聯盟（London Federation of Rambling Clubs）成立；一九〇七年，曼徹斯特漫步俱樂部（Manchester Rambling Club）產生；一九二八年，全國性的英國工人運動聯盟（British Workers Sports Federation）產生；一九三〇年，青年旅館協會（Youth Hostels Association）開始為年輕、貧窮的旅行者提供住宿（青年旅館俱樂部發源於一九〇七年德國；英國早期青年旅館俱樂部的一條規則是：不准乘摩托車抵達）。許多人在二十世紀頭三、四十年出外散步，以致一些人形容出外散步為潮流。歷史學家拉弗爾・薩繆爾（Raphael Samuels）說得好：「健行是社會主義生活風格的主要成分。」工人已發展出──或從農民父母、祖父母處得到──對土地的熱情，工人階級植物學家和博物學家出現，步行者隊伍亦出現。成群步行者部分是為了安全──有獵場看守人；一位雪非市漫步者指出「鄉下人很討厭步行者，他們有時會毆打獨行者」。

──班傑明・海頓（Benjamin Haydon）

我們在早餐前、沐浴後的散步，是每日最好的一餐。安娜和伊莉莎

工業革命前，山峰區是大觀光地：華滋華斯兄妹到山峰區，卡爾·莫里茨也到山峰區，珍·奧斯汀送《傲慢與偏見》的女主角到山峰區。之後山峰區變成冷門地點，嵌在曼徹斯特和雪非市之間的四十哩寬空地，很受當地人喜愛。山峰區擁抱各種地形，從豐美的查特沃斯土地（由藍斯洛特·布朗進行造園工程），到平緩的多弗岱爾，到有著極好粗砂石攀岩區的荒野（在這裡，兩名曼徹斯特鉛管工喬·布朗〔Joe Brown〕和唐·威倫斯〔Don Whillens〕於一九五〇年代進行「鉛管工程工人階級革命」，將鉛管工程帶入新境界）。在查特添斯花園和粗砂石攀岩區之間是金德史考特（Kinder Scout），通行權的最著名戰場。做為山峰區最高、最荒涼的點，金德史考特在一八三六年之前是「國王的地」──亦即公地：一八三六年，圍場法將金德史考特分給附近的地主，給查特沃斯擁有者德文郡公爵（duke of Devonshire）最大一塊。金德史考特的十五平方哩變成公眾完全無法進入，因無步道通至其頂顛。步行者稱金德史考特為「禁山」。穿越山麓的一條古羅馬道路曾經是通過金德史考特區的主要道路，但在一八二一年此通行權──被稱為醫生之門（Doctor's Gate）──被地主霍華勛爵（Lord Howard）非法封閉。十九世紀末時，開啟醫生之門的協商開始，曼徹斯特和雪非市的漫步俱樂部開始採取直接行動。一九〇九年，雪非市清音漫步者走到醫生之門，曼徹斯特漫步者「反抗地」走了醫生之門五年之久。霍華勛爵繼續擺出「無路」告示牌，封閉一端的門，關閉道路，但他最後還是輸了。今天醫生之門是公共道路。

金德史考特提出一更大的問題。英國工人運動聯盟祕書班尼·羅思曼（Benny Rothman）如此描述一九三〇年代工業蕭條時期的恐怖城市：「城鎮居民週末到鄉間露營，失業的年輕人回家

則是為了到職業介紹所登記以請領失業津貼。漫步、騎腳踏車、露營俱樂部會員人數增加……隨著群眾增加，與大自然親近的感覺消褪，漫步者熱盼地望著空泥炭沼、荒地和山，這些是禁地。

它們不只被禁，它們被帶著棍子的獵場看守人看守。」一九三二年，英國工人運動聯盟決定組織一大型侵入以宣傳此狀況，羅思曼接受報紙訪問。雖然被其他漫步者俱樂部反對，年輕激進分子吸引四百名漫步者和德比郡三分之一警力到附近的海非（Hayfield）城。至中途，羅思曼發表一篇關於進山運動（access-to-mountains movement）歷史的激動人心的演說，贏得許多掌聲。在接近金德史考特高地時，約二十至三十名獵場看守人出現，大叫，用棍子威脅步行者，大家扭打成一團。在山頂，侵入者和雪非市俱樂部的會員及來自曼徹斯特的步行者會合。

在享受片刻勝利後，羅思曼和其他五人被捕。他們獲得二到六個月不等的刑期，罪名是「煽動非法集會」。對判決的憤怒刺激其他漫步者和社會人士，並送好奇者和有決心者到金德史考特。從前已有抗議缺乏通行權的示威每年在山峰區的溫南茨隘口（Winants Pass）舉行，但一九三三年的示威帶進一萬名漫步者，更多大型侵入和示威在審判後舉行。步行政治學（politics of walking）興起。一九三五年，漫步協會全國聯盟（national federation of rambling associations）變成漫步者協會（Ramblers' Association），這協會對爭取通行權採取許多行動；一九三九年，擁護通行權的法案在議會被提出，但未通過。一九四九年一個更強的法案通過。國家公園及進入鄉間法（National Parks and Access to the Countryside Act）改變了規則。國家公園沒有什麼了不起，但

白逐漸發現散步對心靈和身體是多麼好。整個季節被放入我們，有若放入一朵花。

──阿莫斯‧布隆森‧奧爾科特

通行權十分重要。英格蘭和威爾斯的每個郡議會都被要求用地圖表示其司法管轄範圍內所有通行權，而一旦路被繪入地圖，該條路的通行權即告確定不可更改。舉證的責任已轉至地主證明通行權不存在，而非要步行者證明該條路有通行權。且這些通行權從此出現在公定測量（Ordinance Survey）地圖上，意指人人可走這條路。地方議會也被要求繪製空地地區的鳥瞰圖，然後為這些地區爭取通行權。近來建造很多長途小徑，使人們行走英國數天或數週成為可能。近年，步行者變得不安。漫步者協會成立十四年後，開始舉行「被禁英國」大型侵入，一九九七年，工黨在議會推動「漫步權」（right to roam）立法，要求開放鄉間給公民。最近，如「此地是我們的和取回街道」（This Land Is Ours and Reclaim the Streets）等較激進的新團體已採取直接行動要求擴大公領域，儘管步行不居其民主／生態議程核心部分，通行權和環境保存等議題仍居議程重要部分。

這是鄉間步行史的大反諷──或詩學正義；起源於貴族花園的愛好竟成為對「私人財產是絕對權利」的攻擊。步行文化發源的花園是封閉的空間，常被溝渠圍繞，只准少數人進入，有時在被圍場的土地上產生。然而民主原則暗藏在英國花園的發展──樹、水、地被保留自然外形而不被堆入幾何形狀，花園圍牆瓦解，自由行走於日益自然的空間──中。風景中漫步漸成風氣，迫使貴族的後代遵行暗藏在花園中的民主原則。最終可能造成將整個英國開放給步行者。

為歡樂行走已加入人類可能性戲碼，一些享受步行的人回饋、改變了世界，將世界變成一座花園──這次是沒有圍牆的公共花園。由步行者俱樂部塑造的地域擴展到許多國家。在美國，許

多自然工作者和政治工作者投入挽救有機世界。在奧地利，有數百小屋散布於二十一個鄉村，且

有逾五十萬人投入戶外環境保護工作。在英國，地主階級擁有的是十四萬哩路和粗野的態度。步

行藉著做為經濟的反制原則（counter-principle to economics），已成為塑造現代世界的力量之一。

為步行建構理論的衝動乍看頗為奇怪。畢竟，珍視步行的人常常談及（來自缺乏結構與組織

化的）獨立、孤獨與自由。但走入世界，為歡樂行走有三項先決條件。一個人必須有休閒時間，

有地方去，還有不被疾病或社會限制所妨礙的身體。這些基本自由是無數抗爭的主題，且它使

「工人團體在為每日工作八或十小時、每週工作五日奮鬥之餘，也應關注獲得空間」變得很合

理。其他人也已為空間奮鬥，儘管我聚焦於荒野和農村空間，另一豐富歷史關注如中央公園（一

為城市居民帶來鄉野樂趣的民主、浪漫主義計畫）等都市公園的發展。不被阻礙的身體是一更細

緻的主題。早期的內華達嶺俱樂部，因著睡在松樹枝上和在花中爬山的沒有人伴陪的女人，暗示

在加州，自由是項副產品：主產品是呼吸淺、步伐短、顫巍巍的衣著整齊、關在家裡的維多利亞

女王時代女人。早期德國和奧地利戶外俱樂部的裸體主義暗示對一些人而言，前往山是擁抱自然

（這裡的自然包含情色）的一部分，有些人就算穿著衣服，衣服往往是展示身體的休閒短褲。至

於英國工人，你只消讀恩格斯的《英國工人階級之形成》（*Making of the English Working Class*）

這本關於英國工人悲慘生活、工作狀況的書，就能了解在晴空下走過空地為何是許多人願意爭取

的自由。在風景中步行是對中產階級身體被鎖入家和辦公室，工人身體成為機械的一部分等轉變

（Amos Bronson Alcott）

的反動。

　　在此「走入風景」歷史開端的作家，盧梭和華滋華斯，連接了社會自由與對大自然的熱愛（所幸，他們兩人均未能預見童子軍等步行文化的遠程影響）。步行俱樂部使許多平凡人更接近他們的理想步行者圖象──自由無礙地走過風景。

【譯註】

❶ Hapsburg 為一二八二至一九一八年間統治奧地利的家族。這家族能被追溯至公元十世紀。Hapsburg 為瑞士阿爾高（Aargau）附近一城堡的名字，奧圖（Otto，死於公元一一一一年）在被任命為伯爵時取用。

街上的生活

Wanderlust

獨行者與城市

我住在新墨西哥州鄉下很久，因此當我返回舊金山，我以陌生人的眼光看它。那年的春天對我來說很都市，且我終於了解所有那些關於城市明亮的光的魅力的鄉村歌曲。我在五月溫和的日夜到處行走，被人行道上塞滿了這麼多可能性嚇了一跳，我走出前門就能發現它們，不是很棒嗎?! 每棟建築物、每個店面，似乎都通向不同的世界，將各種人類生活壓縮入一團可能性。正如書架能塞滿日本詩、墨西哥歷史、俄國小說，我的城市建築物包含禪學中心、猶太教會、刺青沙龍、雜貨店、音樂廳、電影院、點心店。即使最平凡的事物也使我驚奇不已，街上的人使我看到千種同於我的和完全不同於我的生活。

城市總提供匿名、多樣性和連接，而這些特質最能經由步行捕捉。一座城市總包含比任何居民所能知道的更多東西，而一座偉大的城市總使未知和可能跳入想像。舊金山長久以來被稱為美國城市中最具歐洲味的城市。我想說這話的人的意思，是舊金山以其規模和街道生活而言，保持了「城市是充滿直接相遇的地點」的概念，而多數美國城市正變得愈來愈像擴大的郊區，被細心

最後，當我們沿著灰塵的路一步一步地走，我們的思想變得像路一樣多灰塵；所有思想都停止了，思想崩潰，或

控制與隔離，保留作巡邏於私人地點的人的非交流之用。舊金山三面環水、一面依

山，有幾個充滿活潑街道的社區。都市風情、美麗建築物、海灣景色、山海相依、遍布的咖啡座

和酒吧，暗示舊金山的空間和時間利用與多數美國城市不同，藝術家、詩人、社會／政治激進分

子的傳統，使舊金山的生活是關於獲得與花錢以外的事物。

回到舊金山的第一個星期六，我閒逛到附近的金門公園，這公園缺少自然的壯麗但給我許多

補償的歡樂：在迴響的行人地下道演奏的音樂家、練拳的年老中國婦女、以母語彼此交談的漫步

俄國移民、樂洋洋的遛狗者、到太平洋岸的步道。那天早上，在公園的音樂台，當地廣播電台人

員正與「流域詩節」的工作人員進行排練，我看了一陣子。前美國桂冠詩人羅伯‧海斯（Robert

Hass）正訓練孩童對台上的麥克風讀詩，幾位我認識的詩人站在兩翼。我走上去向他們打招呼，

他們給我看嶄新的結婚戒指，介紹我認識詩人，然後我遇見傑出的加州歷史學家馬爾孔‧馬哥林

（Malcolm Margolin），他告訴我使我大笑的故事。這是城市給我的日間驚奇：巧合、許多種人的

混合、在晴朗的天空下念詩給陌生人聽。

馬哥林的出版公司赫德出版社（Heydey Press）正與一些小出版公司一起展覽出版品，他交

給我一本題為《歐法瑞爾街920號》（920 O'Farrell Street）的書。這本書是哈麗葉‧萊恩‧李維

（Harriet Lane Levy）所寫的回憶錄，敘述她在一八七〇、八〇年代成長於舊金山的美妙經驗。在

她的時代，漫步城市街道是和進電影院一樣豐富的娛樂。「在星期六夜晚，」她寫道⋯「城市加入

市場街上（始於碼頭、綿延數哩到雙峰〔Twin Peaks〕）的遊行。人行道很寬，走向海灣的群眾

遇見走向海的群眾。人們像呼應海的呼喚般走向海。這城市的每一區都在召喚它的居民走進遊行。高社會地位的淑女和紳士；他們的德國和愛爾蘭女僕；法國人、西班牙人、瘦削、苦幹的葡萄牙人；墨西哥人、紅皮膚高顴骨的印第安人——每個人，任何人，離開家、店、旅館、餐廳、啤酒館進入河邊的市場街。水手在碼頭丟下船，急急走上市場街，加入因燈、騷動和群眾的歡樂而興奮的大眾。這是舊金山，他們的臉說。這是嘉年華會；沒有五彩碎紙，但空氣中充滿千種訊息；沒有面具，但眼睛明顯充滿挑釁。下市場街從鮑威爾街到克尼街（三條長街），上克尼街到布希街（三條短街），然後再回來，周而復始數小時，直到好奇的眼光深化成感興趣的眼光；興趣擴大成微笑、微笑擴大成任何東西。到處，每一分鐘都有事發生，有事即將發生……我們走啊走，事情不斷發生。」一度是很棒的散步場地的市場街仍是舊金山交通要道，但數十年的撕裂、再發展已奪去它的社會光彩。傑克·凱魯亞克在一九四〇年代末、一九五〇年代初兩度描繪舊金山，他可能擁抱舊金山中城乞丐和人行道旁賣手推車裡貨物的人。李維的下城步道如今被辦公室工作者、購物者、群集在鮑威爾街電纜車圓環附近的觀光客踐踏；往上城逾一哩，市場街終於再爆發成活潑的行人生活，過幾個街區，它便與卡斯楚街會合，開始登上雙峰。

都市和鄉村步行的歷史是自由和歡樂的定義的歷史。但鄉村步行在對大自然的愛中找到道德

只是有一搭沒一搭地想著，我們發現自己機械性地重複羅賓漢歌謠的一些詩句。——梭羅／〈走向瓦胥塞特〉（A

崇高性，使鄉下空間得以被保衛。都市步行向來是較曖昧的東西，很容易變成乞求、巡弋、遊行、購物、騷動、抗議、躲藏、閒混等活動，這些活動無論如何有趣，很難有熱愛大自然的高道德聲音。因此除了由一些公民自由意志主義支持者和都市理論家發起的保衛運動外，沒有保衛運動為都市空間的保存發起。然而都市步行在許多方面似乎比鄉間步行更像原始游獵採集。對大部分人而言，鄉村或荒野是我們走過、注視的地方，但很少人在鄉村或荒野製造東西或從鄉村或荒野取走東西（記住內華達嶺俱樂部的著名格言：「只取走照片，只留下足印。」）。在城市，生物光譜已被縮減為人和一些腐食動物，但活動範圍依然很廣。就像一位都市步行者可能採集者可能停下來注意一家開到很晚的雜貨店或換鞋底的地方，或郵局旁一條小徑。此外，一般鄉村步行者注視一般──風景、美──而風景在移動中保持連續性：遠處的山頂被抵達、樹林逐漸變成草地。都市人則注意特殊、注意機會、個人、供應，而變化是突然的。當然，城市比鄉村更類似原始生活──雖然非人的食肉動物在北美洲和歐洲已大幅減少，但人類掠食者的可能性使城市居民處在一高度警戒狀態裡。

在家的頭幾個月其實在迷人，因此我寫步行日記，在那美麗的夏天我寫下：「我突然明白我在書桌邊坐了七小時，變得緊張、駝背，於是經布羅德里克（Broderick）一條路到上菲爾摩（upper Fillmore）的克雷戲院，雖然走的是陌生路，但我依舊很高興。電影是《當貓不在》（*When the Cat's Away*），關於一孤獨年輕巴黎人被迫在她的貓不見時去見她的鄰居，充滿平淡的事件和有著搖擺步伐的人和屋頂和俚語，電影結束時我很興奮，夜很黑，有霜白的霧。回程時，我走得很快，先

走過加利福尼亞街，通過一對情侶——她很特別，他則穿著一套剪裁精緻的棕色西裝，腿有些跛

——並且不理那巴士，在迪薩德羅街上又不理那巴士一次。停在一古董店窗前，注視繪有藍色

國聖者的大奶油色花瓶，然後往下走幾步，看見一禿頭中國男人舉一剛學走路的男孩到店玻璃

前，店裡有個女人透過玻璃跟他玩。我微笑。照明燈和夜的自然黑將白日的連續統一體變成小幅

圖畫、小品文、舞台道具的劇場，當你從街燈走到街燈，總有你的影子成長、縮小的不安歡樂。

當交通號誌燈變換時，為了閃避一輛車，我闖進慢跑區，覺得很舒服，因此我慢跑了幾條街。

「在迪維薩德羅街上，我注視其他人和酒店、菸店，然後轉入我自己的街。在十字路口，一

個戴著帽子、穿著黑衣服的年輕黑人跑向我，我四處張望，以確定萬一時我可有的選擇。他看見

我的猶豫，以最甜美的年輕人聲音安慰我：『我不是衝著你；我只是在趕路。』然後衝過我，因

此我說：『祝你好運。』然後，當他走進街道，我有時間整理我的思緒：『抱歉懷疑你，但你有

點快。』他笑，然後我笑，一分鐘內我想起我最近在這社區附近有的其他會面，那些會面起初像

是麻煩，但結果證明是相見歡。在那一刻，我抬頭看見一頂樓窗戶裡有孟雷的《瞭望台的歲月》

（A l'heure de l'observatoire）——『長長的紅唇飄過黃昏天空』的畫——的海報，一、兩晚前我看

見城裡另一處的另一窗中有同樣海報。這張海報較大，今夜較豐富；看見《瞭望台的歲月》兩次

似乎很神奇。還有二十分鐘就到家。」

有一次，當我獨行，我獨自抵達蜥蜴旅館，問他們能否給我一張床。「你的名字是特里維

街道是建築物間的空間。房子是被空地之海包圍的島，先於城市的村莊不過是空地之海中的群島。但隨著愈來愈多建築物興起，村莊變成大陸，剩下的空地不再像海而像陸地間的河、清渠、溪流。人們不再在鄉村空間之海中移動，而在街道上下旅行，且就如縮小水道增加流量與流速，將空地變成街道引導，加快步行者移動。在大城市，空間和地方被設計、建造：步行、目擊、置身公共場所是設計和目的的一部分，就像在室內吃、睡、做鞋或做愛或做音樂一樣是設計和目的的一部分一樣。citizen（公民）一字和 cities（城市）有關，理想的城市是繞著公民權——繞著參與公共生活——而建立。

不過，多數美國城市和城鎮是繞著消費和製造而建立，而公共空間不過是工作場所、商店、和住所間的空間。步行只是公民權的開端，但經由步行，公民認識他的城市及同胞，並真正占據城市。漫步街道連接了讀地圖與過生活，個人小宇宙與公眾大宇宙；它使城市空間變得有意義。

在《偉大美國城市的死與生》（Death and Life of Great American Cities）中，珍・雅各布（Jane Jacobs）描述受歡迎、常被使用的街道如何不受犯罪侵擾。步行保持公共空間的開放性與生存能力。「城市的特徵，」法朗克・莫雷提（Franco Moretti）寫道：「在於城市空間結構對於流動性的深化是有作用的。」

street 一字有粗糙、骯髒的魔力，喚起低、普通、情色、危險、革命。街童是淘氣鬼、乞丐、脫韁之馬，而新詞 street people（街民）描述除街以外沒有別的家的人。Street-smart 意指某人了然於城市種種，很能在城市裡生存，主義者，但街頭的女人只是性的販賣者。街頭的男人只是民粹

而「to the streets」是都市革命的古典呼喊，因街道是人民聚集、人民力量的所在地。The street意指都市狂流（這狂流裡充滿了各種人、事）裡的生活。正是此社會流動性，此缺乏間隔與區畫，賦予城市危險與魔力。

在封建歐洲，只有城市居民能離開建構社會其餘部分的階層體系——例如，在美國，農奴只要在自由城住上一年零一天，就能獲得自由。不過，當時城市內的自由是有限的，因城市街道通常是骯髒、危險、黑暗的。城市常常對市民加諸宵禁法，在黃昏時關上城門。直到文藝復興時期，歐洲城市才開始改善道路、衛生、安全。在十八世紀倫敦與巴黎，在夜晚外出就像今日到貧民窟一樣危險，如果你想看清路，你僱一名持火炬者（年輕倫敦持火炬者——他們被叫做link boys——常常也是娼妓介紹人）。即使在白天，馬車也使行人恐懼。十八世紀前，很少人為歡樂步行街道，直到十九世紀，乾淨、安全、明亮的現代城市才產生。賦予現代城市秩序的一切設施及符號——隆起的人行道、街燈、街名、建築物號碼、溝渠、交通規則、交通號誌燈——都是晚近的發明。

悠閒的空間是為都市富人創造——樹木夾道的散步場所、半公共的花園。但先於公園的這些地方是反街道的，只有富人才能享用且與日常生活無關（不像地中海和拉丁美洲國家廣場上的行人步道，也不像李維筆下的市場街遊行，更不像倫敦的海德公園，海德公園容納富人的馬車專用道和激進分子的戶外演講台）。雖然政治、挑逗和商業可能在這些地方進行，它們不過是戶外沙

廉先生嗎？」他們回答。「不，」我說：「你們在等他嗎？」「是的，」他們說：「他的妻子已經來了。」這使我驚

龍和舞廳。從建於一六一六年巴黎一哩長的萊因宮（Cours de la Reine），到墨西哥市的林蔭散步道（alameda），到建於一八五〇年代的紐約中央公園，這類地方往往吸引喜歡在馬車內炫耀財富的人。在萊因宮，馬車能使交通阻塞，這可能就是持火炬到市中心跳舞在一七〇〇年蔚為流行的原因。

雖然中央公園是被民主衝動、英國風景花園美學、利物浦公共大花園之例所塑造，貧窮紐約人常常付錢到類似沃克斯霍爾花園的私園，在那兒他們可以喝啤酒、跳波爾卡舞，沉浸於歡樂。即使那些只希望有場美妙漫步的人（中央公園共同設計者弗雷德里克・勞・奧姆斯特德〔Frederick Law Olmsted〕盼望到中央公園的人有場美妙漫步）也發現阻礙。中央公園成為富人的美妙散步場所，再一次，馬車分離了社會。雷・羅森茲維格（Ray Rosenzweig）和伊莉莎白・布萊克馬（Elizabeth Blackmar）這麼書寫紐約市和中央公園的歷史：「十九世紀初期，富裕紐約人在傍晚和星期日的散步已成為流行。；百老匯大道、砲台公園（Battery，譯註：紐約市曼哈頓島南端一地名）和第五大道已成為看人與被看的公共場所。不過，到十九世紀中葉，時髦的百老匯和砲台公園散步已隨著『體面』公民失去此二公共空間的控制權而衰微……男女都要宏偉公共空間以進行新式公開散步——乘馬車散步。十九世紀中葉，馬車擁有權變成都市上流階級地位的定義性特徵。」富人去中央公園，而一位民粹主義記者說：「我聽說行人已養成在中央公園被輾的壞習慣。」

紐約的窮人繼續在砲台公園散步，巴黎的窮人則在巴黎外緣散步。法國大革命後，巴黎的杜

勒麗宮（Tuileries）能被任何守衛認為穿著合宜的人進入。用倫敦著名沃克斯霍爾花園做範本的私密歡樂花園（包括倫敦的雷尼拉和克里摩納花園〔Ranelagh and Cremome〕、維也納的奧加頓〔Augarten〕、紐約的樂土〔Elysian Fields〕、城堡花園〔Castle Gardens〕、哈林花園〔Harlem Gardens〕及哥本哈根的提沃利花園〔Tivoli Gardens〕），都以付費能力來揀選人。上述城市的市場、市集和遊行富節慶氣氛，人民可在這些地點自由散步。對我，街道的魔力在於世俗與神聖的混合，而義大利似乎並無私密歡樂花園存在，或許因為義大利人不需要私密歡樂花園。

義大利城市長久以來被奉為理想，紐約人和倫敦人都迷惑於義大利城市建築對日常生活賦予的美和意義。自十七世紀以來，外國人不斷移居義大利以沐浴於陽光和生活。紐約人伯納德·魯道夫斯基（Bernard Rudofsky）在義大利待了很長時間，並在他一九六九年《人民街道：給美國人的入門書》（Streets for People: A Primer for Americans）中吟唱對義大利的讚美。對那些認為紐約是典型美國行人城市的人，魯道夫斯基「紐約是地獄」的看法令人吃驚。他的書用義大利的例子來說明廣場和街道能發揮結合一城市的功能。「我們從來沒有想過把街道變成綠州。」他開宗明義寫道：「在街道功能尚未墮落成公路和停車場，若干安排使街道對人合適……最精緻的街道遮棚、公民團結的有形表現——或該說是慈善的有形表現，是拱頂（arcades）。拱頂常占據古代公共集會所的位置。」做為古希臘柱廊和拱廊（stoa and peripatos）的後代，有拱頂的街道模糊內、外間的分界，並歌頌發生在拱頂下的行人生活。魯道夫斯基舉出波隆那著名的portici（從市

奇，因為我知道這是他的結婚日。我發現她面露愁思傷感，因為他在特魯羅離開她，說他不能整天不走一點路。他

中心廣場到鄉間的四哩長，有遮棚的走道）、米蘭的 Galleria ❶、佩魯賈（Perugia）的蜿蜒街道、西恩納（Siena）的汽車禁行街道和布里辛赫拉（Brisinghella）的二層樓公共拱廊。他以極大熱情書寫義大利的晚餐前散步——passaggiata——為了晚餐前散步，許多城鎮關閉大街以禁止車輛通行。他說，對義大利人而言，街道是供會合、辯論、求愛、買、賣的重要社會空間。

紐約舞蹈評論家艾德溫‧丹比（Edwin Denby）如此寫道他對義大利步行者的欣賞：「在義大利古城，大街在黃昏時變成劇院。人們以炫耀的態度散步。十五到二十二歲的少女和少男以殷勤的態度向彼此炫耀魅力。他們表現得愈高雅，人們就愈喜歡他們。在佛羅倫斯或那不勒斯，在古城貧民窟，年輕人是表演者，他們一有空閒就散步。」對於年輕羅馬人，他寫道：「他們的散步像身體談話那樣富於表演力。」他也教舞蹈學生看各種人的步行：「美國人占據比實際身體大得多的空間。這惹惱許多歐洲人；它惹惱他們的謙虛本能。但它有自己的美麗，一些歐洲人能欣賞……就我而言，我認為紐約人的行走相當美麗、相當大而乾淨。」在義大利，漫步城市是一普遍的文化活動，而非個人侵略與算計的主題。從在維洛那和拉文那旅行的但丁，到從奧許維茲集中營走回家的普里莫‧列維（Primo Levi），義大利不乏傑出步行者——但都市行走似乎是普遍文化的一部分，而非特殊經驗的焦點（除了由外國人進行的行走、費里尼的《卡比利亞之夜》裡的妓女、狄西嘉的《單車失竊記》裡的主角們和安東尼奧尼許多電影裡的人物進行的行走）。不過，像倫敦和紐約這樣既不像那不勒斯那樣包容，又不像洛杉磯那樣可怕的城市已產生自己的步行文化。在倫敦，從十八世紀起，步行敘述不與日常生活及欲望有關，而與夜景、犯罪、痛苦、

放逐、想像的黑暗面相關，紐約擁有的也是這樣的傳統。

一七一一年，散文家約瑟夫・艾迪森（Jeseph Addison）寫道：「心情沉重時，我經常獨自到西敏寺散步；那兒的幽暗和宗教氣氛……常常使我的心充滿憂傷或深思，使我覺得舒服。」在他這麼寫時，步行城市街道是危險的，如約翰・蓋伊（John Gay）在一七一六年詩《瑣事》（*Trivia*，又名《步行倫敦街道的藝術》〔*The Art of Walking the streets of London*〕）中所指出。走過城市像越野旅行一樣危險：街道充滿污水和垃圾，許多行業是骯髒的，空氣污濁，廉價琴酒像古柯鹼在一九八〇年代蹂躪美國內城那樣蹂躪倫敦貧民，罪犯和焦灼的靈魂群集街道。馬車衝撞行人，乞丐懇求過路人，街頭小販叫賣貨品。當代敘述充滿富人對外出的恐懼和少女對被誘入或被強迫入性勞動的恐懼：到處是妓女。這就是蓋伊將都市步行解釋為藝術──保護自己免於飛濺的水、攻擊、侮辱的藝術──的原因：

雖然你在白日經過乾淨巷道，
避開公路的喧囂，
但你在夜晚絕不經過那些暗路；
只留心安全，並蔑視侮辱。

和約翰生博士一七三八年詩〈倫敦〉（London）一樣，蓋伊的《瑣事》用一古典式樣嘲弄現在。被分成三部——第一部專注於步行街道的裝備和技巧，第二部專注於白天行走，第三部專注於夜晚行走——這首詩說明日常生活瑣事只能以嘲哂的態度視之。高蹈的風格與小主題形式明顯對比，嘲哂則與蓋伊《乞丐歌劇》（Beggars' Opera）裡的嘲哂相仿。蓋伊試著——

在這裡我注意每個步行者不同的臉，
並在他們的容顏中追索他們的職業。

——但他以輕視每個人，認為他能在他們的臉上讀出廉價而俗麗的生活做結。十八世紀末，華滋華斯「與群眾一起走向前」，在每個陌生人臉上看到神祕；而威廉·布雷克則遊蕩「每條領有執照的街／注意我遇見的每張臉／虛弱的痕跡，悲傷的痕跡。」——掃煙囱工人的哭泣，年輕妓女的咀咒。十八世紀初期的文學語言不夠豐富也不夠個人化，無法將想像力應用到街道生活。

約翰生早年時曾是焦灼倫敦步行者之一——一七三○年代末，當他和他的朋友，詩人兼惡棍李察·薩維奇（Richard Savage）窮得付不起住宿，他們常整夜邊漫步街道和廣場邊談談造反和光榮——但他不寫這段經歷。鮑斯威爾在《約翰生傳》中寫夜晚經歷，但對鮑斯威爾而言，夜的黑暗和街道的匿名並沒什麼可多想的，如他的倫敦日記所記錄：「我今晚該在諾布蘭女爵的晚宴裡的，但我的理髮師並不舒服；因此我外出到街上，就在自己的巷子底端，我遇見一位名叫艾麗斯·

吉布斯的清新、可愛少女。我們走到巷底一處整潔乾淨的地方……」至於艾麗斯‧吉布斯對街道和夜的印象，我們沒有紀錄。

「除了妓女外很少女人能自由漫步街道，遊蕩街道常足以使女人被視為妓女」是很複雜的問題，容我他處再詳述。這裡我只想點出女人在街上和夜裡的存在。二十世紀之前，女人很少為歡樂步行城市，而妓女幾乎未留下其經驗的紀錄。十八世紀有幾本關於妓女的著名小說，但范妮‧希爾❷的妓女生活都在室內，摩爾‧弗蘭德斯❸的妓女生活十分實際，且她們兩人都是（作品具思辨氣息的）男作家的產物。不過，那時和現在都必定有（每個城市按照安全和男性欲望法度塑造出的）複雜賣淫文化存在。有限制賣淫活動的許多企圖：拜占庭時代的君士坦丁堡有其「妓女街」；十七到二十世紀的東京有一有出入口的歡樂區；十九世紀的舊金山有其惡名昭彰的巴貝利海岸（Barbary Coast）；許多二十世紀初的美國城市有紅燈區，其中最著名的是紐奧良的史多利維爾（Storyville），也就是產生爵士樂的那個地方。但賣淫遊蕩出這些界線，且妓女人數龐大……一位專家估計，一七九三年倫敦有一百萬人口，而妓女就占了五萬。到十九世紀中葉，妓女能在倫敦最時髦的地方被發現……社會改革者亨利‧梅休（Henry Mayhew）的報告提到「乾草市場（Haymarket）和攝政街（Regent Street）的流鶯」，和在倫敦公園和散步場所工作的婦女。

二十多年前一賣淫研究者報告說……「賣淫街景由散步組成……妓女散步以引誘顧客、減少無聊、保持溫暖和降低（對警察的）能見度。多數街景類似一般草地，所有人在上面都能通行無

「那才是人生！」海倫說，聲音有點哽塞。「你如何能有那麼多美麗的事去看和做──有音樂──有夜間散步

阻。女人在這裡三三兩兩聚集，笑、聊天、開玩笑……當流鶯意謂很可能跌入不法、危險的環境。」妓權提倡者多洛瑞斯·弗倫區（Dolores French）是流鶯，她指出她的流鶯朋友「認為在妓院工作有太多限制和規矩」，而街道「民主地歡迎每個人……她們覺得她們像牧場上的牛仔，或出現危險任務的間諜。她們誇耀她們多麼自由……她們只侍候自己。」自由、民主、危險出現在妓女的生活。

在十八世紀城市，一種人的新形象興起，這形象是擁有自由、孤獨的旅行者形象，且旅行者成為象徵性的人物。李察·薩維奇一七二九年以一首〈漫遊者〉（The Wanderer）的詩提出旅行者的新形象；喬治·沃克（George Walker）以小說《流浪者》（The Vagabond）開啟新世紀，繼之有范妮·伯尼（Fanny Burney）一八一四年的《漫遊者》（Wanderer）。華滋華斯有他的《旅行》（Excursion，頭兩部分被題為〈漫遊者〉〔The Wanderer〕和〈孤獨者〉〔The Solitary〕）；柯立芝的古舟子被譴責為像漫遊的流浪的猶太人，而流浪的猶太人是英國和歐陸的浪漫主義者的心儀題材。

文學史家雷蒙·威廉斯（Raymond Williams）指出：「對現代城市新品質的感知自始與漫步城市街道的人相連。」他舉布雷克與華滋華斯為散步城市街道傳統的建立者，但是德昆西對漫步街道做了最沉痛的書寫。在《一個服用鴉片的英國人的自白》（Confessions of an English Opium Eater）裡，德昆西敘述他如何在十七歲時逃離沉悶的學校、無情的監護人來到倫敦。在那兒他不敢和他認識的人聯絡、無法在沒有關係的情形下找工作。因此在一八〇二年夏、秋，他飢餓了

十六個星期，除了在一棟廢棄的大宅邸裡找到家外，他在倫敦沒有找到其他支持。他與其他幾個小孩墜入幽靈般的存在，且不安地在街上遊蕩。街道對沒有地方可去的人是個地方——以步行測量悲傷和寂寞的地方。「那時身為孤獨、貧窮的街上行人，我自然地與妓女混在一起。許多這些女人在夜間看守人想把我驅離我坐著的屋前階梯時會幫我忙。」他受一位名叫安的女孩——「膽小、沮喪，顯示悲傷已緊緊攫住她年輕的心」——幫助，她比他年輕，是在被騙取一筆遺產後流落街頭的。一次當他們「慢慢沿著牛津街走（前一天我覺得很不舒服，還曾昏倒過），我要求她跟我一起進蘇荷區」，然後他昏倒。她以她僅有的一點熱辣酒喚醒他。他宣稱，他在運氣改變後沒能再找到她，是他一生的大悲劇之一。對德昆西而言，他在倫敦的逗留是他漫長人生最痛苦的階段之一，但是它沒有續集：他的書的其餘部分被交給它的主題——鴉片的效果，和他在鄉下地方度過的餘生。

狄更斯的不同點在於他選擇都市步行，且他長年以書寫探究都市步行。他是倫敦生活的偉大詩人，而他一些小說既是地方的戲劇也是人的戲劇。想想《我們的共同朋友》（*Our Mutual Friend*），在這本小說中，大量灰塵、昏暗的動物標本店、富人冰冷的家是對人物的描寫。人和地方互為表裡——一人物可能被等同於一氣氛或一原則，地方可能取得成熟的人格。「此種寫實主義只能藉昏沉地走在某地取得；它無法藉清醒地走取得，」狄更斯的最佳詮釋者之一卻斯特頓寫道。他將狄更斯對地方的敏銳感受歸因於他少年期的一段經歷，彼時他父親

—」「散步對工作中的男人是很有益的，」他回答：「噢，我曾說過許多胡說八道，但有個法警在屋子裡逼你說愚

被關在一債務人監獄，狄更斯自己則到鞋油工廠工作，並投宿在工廠附近的（出租套房的）公寓，是個被放逐到城市的孤單小孩。「很少人了解街道，」卻斯特頓寫道：「即使當我們踏入街道，我們懷疑地踏入，仿佛踏入一室陌生人。很少人看透街道閃亮的謎，只屬於街道的陌生人——street-walker（妓女）或street arab（流浪兒），一代又一代把自己的古老祕密留在白花花的陽光下的流浪者。對於夜晚的街道許多人了解更少。夜晚的街道是座鎖起來的大房子。但狄更斯有街道的鑰匙……他能打開房子最內部的門——通向兩邊有房子、以星星做頂棚的祕密通道的門。

狄更斯是最早描摹都市行走的作家之一：他的小說充滿偵探警探、躡足行走的罪犯、追尋的情人和逃亡的被咀咒的靈魂。城市變成一纏結，人物在這纏結中玩龐大捉迷藏遊戲，且只有巨大城市才容得下充滿交叉道路和重疊生活的複雜情節。但當他書寫自己的倫敦經驗，倫敦常是座廢城。

「如果我不能走得快又遠，我會爆炸、消失，」他曾這樣告訴一位朋友，且他走得實在快又遠，以致很少人曾陪伴他。他是個獨行者，而他的行走服務無數目的。「我是城市旅行者也是鄉村旅行者，且總是在路上。」他在散文集《與商業無關的旅行者》（*The Uncommercial Traveller*）中這麼介紹他自己。「誇張地說，我為Human Interest Brothers公司旅行，且與商業有很大牽涉。確實地說，我總從我在倫敦柯芬園的房間到處遊蕩。」此商業旅行者的形而上版本是他角色的不充分敘述，因此他試驗許多別的版本。他是個運動員：「許多我的旅行是徒步進行，如果我珍惜好稟賦，我可能會在體育報紙上被發現（以「靈活的新手」之名，要求十一個強人進行步行比賽）。我上一個特別成就是在辛苦行走一日後於兩點起床，走三十哩到鄉下吃早飯。路在夜晚十

分寂寥，我在自己腳步之單調聲中睡著。」幾篇散文後，他是個流浪漢，或說是流浪漢之子：

「我的步行有兩種：一種是目標明確，步履穩健；一種是漫無目標，遊蕩、流浪。就後一狀態而

言，我比地球上任何吉普賽人都更愛流浪；流浪對我是那樣自然，以致我認為我必定是某不能矯

正的流浪漢的後代。」他是個巡邏的警察，過度虛無縹緲，以致只能在心中逮捕人：「我有一個

幻想，那就是即使我最安逸的行走也必定有它的目的地……在這樣幻想時，我習慣視我的步行為

巡邏，我自己則是執勤的警官。」

儘管有利益眾生的事業和充斥他書中的群眾，他自己的倫敦常是座廢城，而他在其中的行走

是種憂傷的快樂。在一篇關於造訪廢棄的墓地的散文中，他寫道：「每當我認為該善待自己，該

享受一點好事，我就在星期六或星期日夜晚從柯芬園散步到倫敦市，在倫敦荒涼的各角落間遊

蕩。」但各篇散文中最令人難忘的還是〈夜行〉（Night Walks），這篇散文是這樣開始的：「一些

年前，由於失眠（因為沮喪的關係），我常一連數晚整夜步行街道。」他將這些從半夜到黎明的

步行描述為沮喪的療藥，而在步行中「我完成了我在無家可歸經驗上的自我教育」。倫敦不再像

它在蓋伊和約翰生的時代那樣危險，但它更寂寞。十八世紀的倫敦擁擠、熱鬧、充滿掠奪者、奇

觀和陌生人間的玩笑。到狄更斯在一八六〇年代書寫無家可歸時，倫敦大了許多倍，但在十八世

紀被懼怕的群眾到了十九世紀已大致被馴化為在公共場所進行私人事業的安靜大眾：「在雨中漫

步街道，無家可歸者走啊走啊走，只看到糾纏的街，有時在角落看到兩名警察在談話，或巡佐在

蠢之極的胡言，實在很恐怖。當我看見他用指頭摸弄我的羅斯金和史蒂文生，我彷彿看到真實的人生，那不是個美

找人。有時在夜晚，無家可歸者會看到一個鬼鬼祟祟的頭從他前面數碼的門廊露出，等他追上那頭，他會發現一人直挺挺地站在門廊的影子裡，一副不打算對社會有貢獻的樣子⋯⋯狂野的月和雲像凌亂床上的邪惡心靈一樣不安，而龐大的倫敦的影子似乎重重地壓在河上。」然而他喜歡寂寞的夜街，就如他喜歡墓地和「難捉摸的社區」和他狂想地稱為「阿卡第亞的倫敦」（Arcadian London）的地方──淡季的倫敦，群眾都到鄉村去了，城裡一片寧靜。

大多數專注的都市步行者都知道一種微妙的狀態，即沐浴於孤獨──點綴著相遇的黑暗孤獨。在鄉下，人的孤獨是地理的──人完全在社會外，因此孤獨可做地理的解釋。在城市，人因世界由陌生人組成而孤單，而當被陌生人圍繞的陌生人，懷著祕密靜靜行走，想像通過的人的祕密是最奢侈的享受。此對城市的無限可能性的認同是都市生活的特質之一──逐漸脫離家庭和社群期望，對次文化和自我身分有興趣的人在都市找到解放。漫步街道是觀察者的狀態──冷靜、疏離、感官敏銳，對需要思考或創造的人是好狀態。少量的憂鬱、疏離、內省是生命最精緻的歡樂。

不久前，我聽到歌者兼詩人派蒂‧史密斯以「我會漫步街道數小時」來回答廣播訪問者關於她做什麼來準備舞台表演的問題。以簡短的回答，總結她的浪漫主義和街道漫步強化、削尖感性的方式──街道漫步把人裹在孤寂裡，從孤寂裡可能產生強烈的歌和尖銳的字，以打破那寂靜。可能她的漫步街道在許多美國城市無法成功實行──在許多美國城市，飯店被停車場包圍，停車場被六巷道路包圍，沒有人行道，但她是以紐約人的身分說話。以倫敦人的身分發言，維琴尼

亞・吳爾芙在其一九三〇年散文〈徘徊街道〉（Street Haunting）裡將匿名描述為美好且令人想望的事物。身為偉大登山家萊斯利・史蒂芬之女，她曾向一位朋友指出：「我為何認為山和登山浪漫？我的嬰兒房裡不是擺著登山襪，和一幅顯示我的父親登過的每座峰的阿爾卑斯山地圖嗎？自然，倫敦和沼澤是我最喜歡的地方。」自狄更斯的夜行以來，倫敦已在面積上擴大一倍多，而街道再成為庇護所。吳爾芙寫及個人身分的限制性壓迫、物品在人的家「強化個人經驗記憶」的方式。因此她出發去城裡買一支鉛筆，並在詳述旅程中，寫下關於都市步行的傑出散文。

「當我們在美麗的傍晚步出家門，」她寫道：「我們捨棄朋友所知的我們，變成匿名流浪者大軍的一員，他們的世界是那樣宜人。」她如此陳述她所見到的人：「人藉漫步街道了解別人的生活、浸潤別人的身與心。人能變成洗衣婦、酒館主人、街道歌手。」在此匿名的狀態，「貝般的外殼被打破，從皺紋和粗糙中冒出來的是感知，一隻大眼。街道在冬天是多麼美麗啊！既清晰又朦朧。」她走下德昆西和安曾走過的牛津街──牛津街如今兩旁是名品店，她總是對著櫥窗駐足良久，然後回到步行。華滋華斯協助發展，德昆西和狄更斯提煉的內省語言是她的語言，令她的前輩痛心的寂寞──鳥在灌木林裡啁啾、侏儒女人試鞋子──讓她的想像力漫步得比腳更遠，而小事件──要費好半天勁才能回到現實。漫步街道已成熟，取得了它自身的獨立性，走入岔道後，「因為她的自我已成為負擔」使漫步街道現代和內省對她而言是喜悅。「漫步街道是喜悅，

麗的景象。」──福斯特（E.M. Forster）／《霍華德別墅》（Howards End）

韻律最初是腳的韻律。每個人都

一如倫敦，紐約很少激起一致的讚美。它太大、太冷酷。身為一位只熟悉小城市的人，我不斷低估紐約的幅員，因走路筋疲力竭，就像我在洛杉磯因開車筋疲力竭一樣。但我欣賞曼哈頓：中央車站的諧步蜂巢舞蹈、街上的快步人群、闖紅燈的行人、廣場上的漫步者、推蒼白娃娃過中央公園優美道路的黑膚奶媽。漫遊的我常打擾有明確目的的快速人流，彷彿我是掉進蜂巢的蝴蝶、溪流裡的殘幹。繞著曼哈頓下城和中城所有旅程的三分之二仍適於步行，而紐約，就像倫敦，始終是為實際目的而走的人的城市──行人在地下鐵階梯走上走下，穿梭於十字路口，但沉思者和夜間散步者走的是不同的節奏。城市使步行成為真正的旅行：危險、放逐、發現、轉化，在家附近就能完成探險。

義大利人魯道夫斯基用倫敦嘲哂紐約：「整體而言，北美洲的盎格魯撒克遜熱對紐約的形成只有很小影響。」的確，英國城市不是理想的都市社會模型。沒有其他民族發展出像英國人那樣對鄉村生活強烈的愛。因此不難想見：英國城市傳統上是歐洲最不吸引人的城市。英國人可能很熱愛他們的城鎮，但街道──都市風格的標準──在英國人的情感裡不居重要位置。」紐約的街道在一些紐約作家的作品裡倒是位居要津。「巴黎，一個金髮女郎，」法國歌曲這麼唱，而巴黎詩人常將巴黎比喻做一位女人。紐約因著其格子般結構、陰暗建築物、隱約浮起的摩天樓、著名的壞治安，則是陽性城市，如果城市是繆思，那難怪紐約市的最佳讚美是由同性戀詩人──華特．惠特曼、法蘭克．奧哈拉、艾倫．金斯堡、散文詩人大衛．沃那洛維茲（David Wojnarowicz）──唱出（儘管從伊迪絲．華頓〔Edith Wharton，譯註：美國女小說家〕到派蒂．史密斯的每位

作家都曾對紐約市和其街道表敬意）。

在惠特曼的詩裡，雖然他經常將自己描述為快樂地躺在情人的懷裡，但他獨行街道以尋找那情人的段落卻更加真實。在〈回首來時路〉（Recorders Ages Hence）一詩中，大膽的惠特曼敘述自己是一位「常獨自行走」，想他的好朋友、他的愛人的人」。在《草葉集》的最終版本，他開始另一首深情呼喚「狂歡、行走與喜悅之城」的詩人。在列出評估一城市良窳的所有可能標準——房子、商店、遊行——後，他「不選擇這些」，而選擇當我通過曼哈頓，你的眼波流轉提供我愛」：步行而非狂歡，允諾而非傳遞，是喜悅。惠特曼是用物品清單描述多樣性和量的能手，且是首批熱愛群眾的詩人之一。他的詩允諾新關係；他的詩表達他的民主理想和大海似的熱情。〈狂歡之城〉後接著是〈致陌生人〉（To a Stranger）：「路過的陌生人！你不知我多麼渴望你……」對惠特曼而言，短暫的一瞥和愛的親密是互補的，他鮮明的自我和匿名的群眾也是互補的。因此他吟唱對曼哈頓的讚美及都市的新可能性。

曼哈頓死於一八九二年，正當其他每個人開始讚美城市的時候。二十世紀上半葉，紐約市似乎是象徵性的——二十世紀的首都，就像巴黎是十九世紀的首都一樣。命運和希望對激進分子和富豪而言是都市的，而紐約因著其豪華輪船碼頭，來到艾利斯島的移民，連歐姬芙也無法抗拒的摩天樓❹，是標準現代城市。一九二○年代，《紐約客雜誌》（New Yorker）被獻給紐約市，它的〈城中閒話〉欄編纂了《紐約客》作家所寫的街頭事件（承襲十八世紀倫敦《旁觀者與漫步者》

在走路，由於他用兩腳走路、移動，有節奏的聲音因而發生……動物也有牠們的步態；牠們的韻律常常比人韻律更

〔Spectator and Rambler〕文章傳統），且它有爵士樂及上城的哈林文藝復興及下城格林威治村的

波希米亞文化（而中央公園有漫步，中央公園以同性戀者獵愛知名，因此有「the fruited plain」

之名）。第二次世界大戰前，貝瑞尼斯・艾博特（Berenice Abbott）邊漫步紐約街道邊拍攝建築

物；第二次世界大戰後，海倫・勒維特（Helen Levitt）拍攝孩童在街上玩耍，而維奇（Weegee）

則拍攝人行道上的流浪漢及囚犯護送車裡的妓女。我們可想像他們是攝著照相機的游獵採集者，

攝影師留給我們的不是他們的步行，而是那些步行的結果。不過，惠特曼直到第二次世界大戰後

才有繼承者，彼時艾倫・金斯堡接替他的遺缺。

金斯堡有時被稱為舊金山人，且他是在一九五〇年代居留於舊金山及柏克萊期間發現他的詩

聲，但他是紐約詩人，且他詩中的城市是大而冷酷的城市。他和他的同儕在白人中產階級拋棄城

市生活而赴郊區之時是熱情都市生活者（雖然許多所謂垮掉的一代〔Beats〕聚集在舊金山，但

多數「垮掉的一代」寫關於較個人化（或比他們聚集的街道更具普遍性）的事物的詩，或用城市

做為到亞洲和西方風景的通路）。他也寫關於郊區的詩，最著名的是〈加州的超級市場〉

（Supermarket in California），在這首詩中他召喚一座貨物豐富、購物人潮繁多的超級市場，並讓

已故同性戀詩人惠特曼和費德瑞柯・賈西亞・羅卡（Federico Garcia Lorca）走在超級市場的通道

上。但他早期的詩多充滿雪、廉價公寓和布魯克林橋。金斯堡經常在舊金山和紐約行走，但在他

的詩中步行總是變成別的事物，因為人行道總是變成床或佛教樂土或幽靈。他那一代的最憂心靈

「在黎明時走過黑人街，想修理人」，但他們立刻看見在廉價公寓屋頂上搖晃的天使、吃火、幻想

阿肯色州和布雷克式悲劇，等等，即使他們後來確實搖搖晃晃地走到失業救濟處，並「整夜在雪堤上步行，鞋裡沾滿血，等待東河上的門開……」

對垮掉的一代而言，運動或旅行相當重要，但其確切性質並不重要（除了對史奈德這位真正徒步遊歷者之外）。他們抓住一九三〇年代貨物運輸工、流動勞工、調車場傳奇的尾巴，他們帶領往新汽車文化的路（在此文化中，不安被一小時七十哩〔而非一小時三、四哩〕緩和），他們將身體旅行與想像力的漫步和一種新狂暴語言混合。舊金山和紐約像是他們旅行的長路兩邊的路邊石。我們能看到鄉村歌謠的轉變：一九五〇年代時，失望的戀人不再走開或搭乎夜火車而開始開車，至一九七〇年代，汽車歌曲熱潮興起。凱魯亞克若活到一九七〇年代，會喜歡這些歌曲。

只有在《禱告詞》（Kaddish）第一部，當金斯堡以他同儕的詠唱來哀悼他的母親，步行和街道始終是特殊的。街道是歷史的倉庫，走路是讀那歷史的方式。「突然想到你，一身輕鬆地離去，當我走在格林威治村的陽光路上，」《禱告詞》第一部這樣開始，而當他步行第七大道，他想起下東城的娜歐蜜‧金斯堡（Naomi Ginsberg）：「你五十年前走第七大道，小女孩——從俄羅斯／……然後在果園街的群眾裡掙扎往何處？／——往紐沃克——」在她和他的城市的輪唱讚美詩中，《禱告詞》進入兩位金斯堡童年共同經驗的篇章。

俊美得像一座大理石像，法蘭克‧奧哈拉是金斯堡完全不同的同性戀詩人，他書寫的白天冒險比金斯堡細緻得多。金斯堡的詩很激昂——從屋頂嚎叫的悲嘆和頌歌；奧哈拉的詩則像談話一

豐富、更易聽見……有蹄的動物成群逃跑，如鼓圍。狩獵動物的知識，是人最古老的知識。他學習藉動物移動的韻律

樣輕鬆並充滿街頭漫步內容（他有題為《午餐詩》〔Lunch Poems〕的書──不是關於吃而是關於中午暫離現代美術館的工作至外頭散步──和題為《第二大道》〔Second Avenue〕的書，及散文集《動也不動地站著和在紐約行走》〔Standing Still and Walking in New York〕）。金斯伯格經常跟美國說話，奧哈拉則常常對「你」說話（這個「你」似乎是獨自中缺席的戀人或散步時的伴侶）。畫家拉利‧李佛斯（Larry Rivers）憶起：「與奧哈拉散步是最特別的事，奧哈拉還寫了一首〈與拉利‧李佛斯一起散步〉的詩。」步行似乎是奧哈拉日常生活的主要部分，及組織思想、情感、會面的方式，而城市是他讚美偶然和瑣碎的溫柔、世故、俏皮聲音的唯一合適地點。在散文詩〈緊急情況中的沉思〉（Meditations in an Emergency）中他肯定：「除非我知道有地下鐵或唱片行或其他什麼號誌在附近，否則我什麼也無法享受。肯定最不真誠的更重要（It is more important to affirm the least sincere）；雲已獲得足夠注意……」詩〈走去工作〉（Walking to Work）以下文為結束：

　　我變成

　　街。

　　你愛上誰？

　　我？

　　我直直穿過信號燈。

另一首步行詩這樣開始：

我厭倦了不穿內衣。

然後我再度喜歡不穿內衣

漫步

覺得風溫柔地吹在我的生殖器上

並在轉到雲、巴士、他的目的地、他對他說話的「你」、中央公園之前，思索「誰丟下那空餅乾盒」。質地是日常生活的質地和一位眼光落在小事物、小神蹟上的鑑賞家的質地，但鑲嵌惠特曼和金斯堡的詩的物品清單也出現在奧哈拉的詩中。城市永遠是膨脹的物品清單。

大衛‧沃那洛維茲的《接近刀刃：離散回憶錄》（Close to the Knives: A Memoir of Disintegration）讀來像是他之前所有都市經驗的總結。他跟德昆西一樣是匹脫韁之馬，但他像德昆西的朋友安一樣以當代妓養活自己，且同狄更斯和金斯堡一般為城市場景帶來閃亮的、幻覺的澄澈。多數採擷「情色的、令人神迷的、非法的都市地下社會」的垮掉的一代主題的人，是在威廉‧巴勒斯（William Burroughs，譯註：二十世紀美國小說家）的與道德無關的脈經裡採擷它，但沃那洛維茲關注的是創造他做為童妓、同性戀者、較關注此脈絡的冷酷而非其影響或政治性，

來了解動物。他學會閱讀的最早書寫是動物的足跡；那是印在柔軟地面上的有韻律的符號……人類狩獵的獸群以自

愛滋患者（他於一九九一年死於愛滋）的痛苦體系，他的書寫拼貼了記憶、遭遇、夢、幻想、鑲嵌駭人隱喻與痛苦意象的爆發，在他的書寫中走路看來像是疊句、鼓動……他總回到自己孤獨走在紐約街道或走廊的形象。「有些夜晚，我們會走七、八百條街，即整個曼哈頓島。」他寫他的亂闖歲月，蓋步行始終是無處可睡的人的靠山。

沃那洛維茲的一九八○年代紐約類似蓋伊的十八世紀初倫敦。愛滋病、遊民增加、吸毒者四處遊蕩（像出自賀加斯筆下的酒吧巷❺），且治安極差，因此富人害怕紐約街道，就像倫敦富人會害怕倫敦街道一樣。沃那洛維茲寫道看見「長腿和釘滿大釘的靴和高雅的高跟鞋，三名妓女突然包圍一位商人，她們說：『來吧，甜心。』並摩擦他的那話兒……其中一位妓女奪去他的皮夾，他們一個一個散去，他則繼續咯咯地笑」。我們彷彿回到奪去男人的銀手套、鼻菸壺、假髮的摩爾・弗蘭德斯。他寫因營養不良、無家可歸而痛苦，住在街上直到十八歲的歲月：「我在做童妓的日子，曾三次差點死於嫖客之手，離開街之後……我在別人面前不談這件事……直到我拿起筆，將這段經歷寫在紙上，形象和感覺的重量才出來。」「離開街」……這詞彙將所有街道描述成一條街道，街道是一世界，有自己的市民、法律、語言。「街道」是人們逃離創傷的世界。

《接近刀刃：離散回憶錄》的章節之一，〈身為美國的同性戀者：離散日記〉（Being Queer in America: A Journal of Disintegration），是步行對二世紀前鄉村淑女的用處的紀事一樣。「我走過這些走廊，這事，就像《傲慢與偏見》是步行對一九八○年代美國都市街上同性戀者的用處的紀裡的窗砸開一片垂死的天空，寂靜的風追隨孩子的腳踝，當他突然跨越十棟房子外的一個門

框，」它這樣開始。他追隨孩子進入房間（這房間類似他過去巡遊的長碼頭和倉庫），對他雞姦，幾段後他的行走變成對朋友——死於愛滋的攝影師彼得・胡雅（Peter Hujar）——的哀悼：

「我在他死後漫步街道數小時，經過聚集的黑暗和交通，走入貧民窟，在那裡，流浪漢充斥街道，狗撕裂門廊旁發惡臭的垃圾。建築物上的雲有綠隆起……我轉身離開，走回交通灰霧並筋疲力竭，通過一位骨瘦如柴、拖著弱體在人行道上散步的妓女。」他遇見一位朋友——「凌晨兩點在第二大道上的人」——他告訴他有個人因是同性戀者而在西街被一車來自紐澤西的小孩痛打的事。然後是他的疊句：「我走此走廊二十七次，我只看到冷冷的白牆。一隻手慢慢地摩擦過一張臉，但我的手是空的。拖著帶藍色的影子在房間來回走動，我覺得虛弱……」他的城市不是地獄，而是地獄邊緣、不安的靈魂永遠搖擺不定的地方，只有熱情、友誼、洞察的能力使他脫離地獄邊緣。

我自十多歲起開始走我城市的街道，走得實在久，以致它們和我都改變了，青少年（那時「現在」彷彿是永恆的煉獄）的焦灼步行讓位予不再那樣緊張、孤獨、貧窮的人的沉思漫步和無數步行，且我的步行常常成為對我自己和城市歷史的審視。空地變成新大廈，老酒吧被爵士酒吧取代，卡斯楚街的狄斯可舞廳變成維他命店，所有的街道和社區都改變了面貌。連我自己的社區也改變甚多，彷彿我已遷居兩三回似的。我測量的都市行走者暗示一種行走尺度，在那上面，我

己的數目為傲，牠們以一興奮狀態（我稱此狀態為有韻律的或悸動的群眾）來表達此。達到此狀態的媒介首先是腳

已從光譜上的金斯堡沃那洛維茲的一端移向維琴尼亞・吳爾芙那端。

那年結束前兩日，我在星期天早上到一家酒坊買牛奶。一人坐在門廊的角落裡喝酒，以假聲唱歌，聲音聽來像墮落天使。Aloooone 一字顫聲唱出，美麗地在樓梯迴盪。我在回去的路上看見他專心地走下街，他沒注意到我走過。走路似乎奪走歌者所有專注力，彷彿他強迫自己走過身邊一種濃濃的氣氛。當我開始澆我房屋前面的樹，他仍在角落附近蜿蜒前進。總穿一裙子、說話客氣的老婦人走在另一方向。我在她經過時向她打招呼，但她和他一樣沒注意到我。突然，當她抵達他在街上曾抵達的街邊的同一點，她跳起芭蕾舞來，直到她消失在角落。這兩人似乎聽到某種聽不見的音樂，使他們歡欣、著魔。

不久，去教堂做禮拜的教徒會出現。當我最早遷來這裡，沒有咖啡館，所有經常去做禮拜的人走路——星期日早上街道很熱鬧，黑種女人戴著炫眼的帽子，從四面八方走向教堂，不是以朝聖者頑強的步伐而是以讚美者歡樂的大步。那是很久以前；社區轉型已將浸禮會集會驅散到別的社區，從那裡許多人現在開車到教堂。年輕非洲裔美國人仍散步，他們的腿冷靜但他們的臂和肩跳躍，但大部分去做禮拜的教徒已被躍向中產階級世俗殿堂——中央公園——的慢跑者和遛狗者取代，為宿醉所苦的人則漂流向咖啡館。但這天早上街道屬於我們三位步行者，或說屬於他們兩位，因他們使我覺得自己像漂流過他們私生活的鬼魂，在那寒冷的、陽光充足的星期日早晨，在都市步行者的孤寂裡。

【譯註】

❶ Galleria 即米蘭的維托‧艾曼紐二世（Vittonio Emanuele II）拱廊，鄰接大教堂廣場（Piazza del Duomo）北部。此拱廊為十字形、覆蓋玻璃頂柵、壯麗如凱旋門般的購物拱廊，是米蘭為慶祝擺脫外國勢力，被新生義大利王國統一，而於一八六五年花費十二年時間興建的。

❷《范妮‧希爾》（Fanny Hill, 1748）為英國小說家 J‧克萊蘭的作品，范妮‧希爾為女主角的名字。

❸《摩爾‧弗蘭德斯》（Moll Flanders, 1722）為英國作家 D‧笛福的小說，摩爾‧弗蘭德斯為其中女主角的名字。

❹ 歐姬芙曾在紐約市哥倫比亞大學念書，在這段期間她經常以紐約市的摩天樓入畫。

❺ 賀加斯（William Hogarth, 1697-1764），英國油畫家、版畫家和藝術理論家。作品多以辛辣的手法，揭露當時貴族上層社會的罪惡面目，而對下層社會則多表示同情。「酒吧巷」（Gin Lane）是他作品的一個背景。

的節奏、重複的節奏。——埃里亞斯‧卡內蒂（Elias Canetti）／《群眾與力量》（Crowds and Power）

巴黎或在柏油路上採集植物

巴黎人像占據沙龍和走廊那樣占據公園和街道，他們的咖啡座面向街道和街上的人流，彷彿行人劇場實在有趣，以致一刻都不能疏忽。裸體銅像和大理石女人遍布戶外，站在台上、從牆伸出，彷彿巴黎是博物館和婦人的起居間，而凱旋門和柱子像子宮和男性生殖器般點綴街道。街道變成中庭，雄偉建築物包圍中庭，國家建築物像大街道那樣長，大街道像公園那樣是樹、椅。一切事物——房子、教堂、橋、牆——都是同樣的沙灰色（sandy gray），因此巴黎看來像是一棟複雜建築、高級文化的珊瑚礁。這一切使巴黎顯得多孔，彷彿私人思想和公開行為在巴黎不像在其他地方那樣分離、步行者流進流出於狂歡與革命。巴黎比任何其他城市更常進入畫和小說，因此再現與現實像一對面對面的鏡子般反映彼此，而漫步巴黎常被描述為閱讀，彷彿巴黎是部龐大的故事選集。它對它的市民和參觀者加諸磁石般吸引力，蓋它一直是難民和流亡者的首都、法國的首都。

「一會兒是風景，一會兒是廳堂，」華特·班雅明（Walter Benjamin，譯註：一八九二—一九

山，被讚美的山，喚起戰慄感的山，山的吸引力，被讚美的不毛，山的美麗，山的情趣，「了解你自己」哲學，

四〇，德國文學理論家）如此寫道步行者的巴黎經驗。班雅明是城市和漫步城市藝術的偉大學者之一，而巴黎將它收入它的深處、使他在生命最後十年不斷以巴黎為寫作題材。他在一九一三年初次造訪巴黎，之後數次造訪，停留的時間愈來愈長，直到一九二〇年代末終於定居巴黎。即使在書寫他的出生地柏林，班雅明的字也遊向巴黎。「在城市裡閒逛很平常，只要逛就行了。但在城市裡迷途就是另外一回事。然後招牌、街名、過路人、屋頂、報攤或酒吧必定像漫遊者腳下的樹枝、遠處苦汁的召喚、有朵百合花直立在中央的空地那樣對漫遊者說話。巴黎教導我這種迷路藝術。」他在一篇關於柏林童年的散文裡說：「它實現了一個夢，這夢在我學校練習簿的吸墨水紙上的迷宮裡初露端倪。」他被教養成尊敬山、森林的世紀交替之際好德國人——一張童年照片顯示他在阿爾卑斯山圖畫前握著一只登山襪，而他的富有家庭常常在黑森林和瑞士度長假——但他對城市的熱情既是對那陳腐浪漫主義的拒斥，也是對現代主義都市性的浸淫。

城市吸引班雅明之處，在於城市是只能藉漫遊來理解的組織，與敘事及年代紀等時間秩序成對比的空間秩序。在那篇柏林散文裡，他談及他在巴黎一家咖啡館獲得的啟示——「只有巴黎的牆、碼頭、休閒地、收藏品、垃圾、欄杆、廣場、拱廊、報攤才能教如此獨特的語言，使他的整個生命被圖示成地圖或迷宮，彷彿空間（而非時間）是他生命主要組織結構。他的《莫斯科日記》（Moscow Diary）將他自己的生命混入對莫斯科的敘述，且他寫了一本形式似乎是模仿一城市的書《單向街道》（One-Way Street），這本書混合了標題像是城市地點和標誌——Gas Station（加油站）、Construction Site（建築工地）、Mexican Embassy（墨西哥大使館）、Manorially

Furnished Ten-Room Apartment（莊園式、有家具、十間房的公寓）、Chinese Curios（中國古董）——的短篇文章。如果敘事像道路，那麼這本書的許多敘事就像一群街道和小巷。

班雅明是偉大的街道漫遊者。「我不認為我曾見過他挺直走路。他的步態獨樹一幟，帶種沉思、猶疑的況味，這可能因為他的近視。」一位朋友這樣形容班雅明。我想像班雅明在通過巴黎街道時沒有注意到另一視力更糟的流亡者——在一九二〇年到四〇年間住在巴黎的詹姆斯·喬伊斯。在寫了一本關於一猶太人漫遊都柏林街道的小說的流亡天主教徒，和邊寫波特萊爾這位漫步、書寫巴黎街道的天主教徒的歷史邊漫步巴黎街道的流亡柏林猶太人間，有一對稱關係存在。

喬伊斯在他一生中獲得的尊敬後來降臨班雅明身上——他的作品在一九六〇、七〇年代被重新發現。他已成為文化研究宗師，他的書寫已衍生數百種論文和書。可能是此書寫的雜種性質——主題富於學術性，但充滿美麗的格言和想像力，是煽喚的學術而非定義的學術——使他成為詮釋者取之不盡的泉源。他的巴黎研究十分有趣——他留下一本未寫的書《拱廊商場》（Arcades Project）的大量引用文和註解，這本書原本準備就波特萊爾、巴黎、巴黎拱廊、flâneur（閒蕩的人）等主題再加發揮。是班雅明將巴黎取名為「十九世紀的首都」，是班雅明使 flâneur 成為二十世紀末學者的研究主題。

Flâneur 究竟是什麼從未被令人滿意地定義，但無論 flâneur 是懶惰蟲還是安靜的詩人，有一件事是可確定的：flâneur 是漫步巴黎觀察敏銳的、孤獨的人。他說明了公共生活對巴黎人的吸引力

人，神祕主義，對山的浪漫情感，科學態度，崇高，在山上看日出，行走，女人。——摩里斯·馬波爾的《徒步》

（他們發明一個詞來描述公共生活裡的一種人），及法國文化的性格（它連散步也理論化）。這詞到十九世紀初才成為一般用語，且來源不明。普麗西拉·帕克赫斯特·弗格森（Priscilla Parkhurst Ferguson）說它來自「古斯堪地那維亞語（flâna, courir etourdiment ca et la）（到處亂走）」，而伊莉莎白·威爾森（Elizabeth Wilson）則寫道：「十九世紀《拉盧塞百科全書》（Encylopedie Larousse）指出 flâneur 一詞來自意指『放蕩者』的愛爾蘭字。拉盧塞百科全書的作者貢獻一篇長文給 flâneur，他們將 flâneur 定義為閒蕩的人、把時間一點一點浪費的人。他們將他與購物、觀賞人群等新都市休閒連接。拉盧塞百科全書指出，flâneur 只能存在於大城市，因為鄉鎮提供的漫步舞台太小。」

班雅明本人從未明白定義 flâneur，只將他與若干事物連接：與休閒、與群眾、與疏離、與觀察、與走路（尤其與在拱廊的漫步）——由此我們可推斷 flâneur 是有點錢、感性細緻、幾乎沒有家庭生活的男人。班雅明指出，flâneur 出現在十九世紀初城市變得大而複雜的時候。flâneur 是報紙的連載小說和致力於群眾介紹陌生人的通絡雜誌的常見主題。十九世紀時，城市的概念使城市居民相當困惑，他們耽讀自己城市的旅行指南，就像現代觀光客熟讀別的城市的旅行指南一樣。

群眾——一群始終陌生的陌生人——似乎是人類經驗裡的新事物，而 flâneur 代表新類型，這新類型一言以蔽之，就是在群眾裡覺得自在的人：「群眾是他的領域，就像空氣是鳥的領域、水是魚的領域一樣。」波特萊爾在常被用來定義 flâneur 的著名段落裡寫道：「他的熱情和職業是沒入群眾。對完美的懶惰者、熱情的觀察者而言，在群眾、人潮、喧鬧、變動裡建立家是極大的快樂。遠離家然而處處為家……」班雅明在他最著名的 flâneur 的段落中寫道：「flâneur 在柏油路上

採集植物（botanizing on the asphalt）。但在十九世紀要在巴黎到處散步是不可能的。在奧斯曼

〔重塑巴黎〕❶前寬路很少，而窄路相當危險。若無拱廊，散步很難取得重要性。」他在別處寫

道：「拱廊很受歡迎。有將自己嵌入群眾的行人，但也有要求活動餘地、不願放棄悠閒生活的

flâneur。」班雅明接著說，此悠閒的一個證明是（一八四○年左右）帶烏龜到拱廊散步的風氣：

「flâneur喜歡有烏龜為他們定步伐。人隨著烏龜走。」

他最後未完成的作品《拱廊商場》即是致力於探究興起於一八○○年代的拱廊的意義。拱廊

加深了內、外部的模糊……它們是鋪有大理石和馬賽克、兩邊是商店的行人街道，有由鋼和玻璃等

新建築材料製成的頂棚，它們是巴黎最先有煤氣燈的地方。身為巴黎大百貨公司（和美國購物商

場）的先驅者，拱廊是銷售奢侈品、收容遊蕩者的優雅環境。拱廊使班雅明得以將他對遊蕩者的

著迷與馬克思主義主題連接在一起。flâneur，邊消耗商品和女人邊抗拒工業化的速度和生產的壓

力，是曖昧的人物，既抗拒新商業文化也被新商業文化誘惑。紐約或倫敦的獨行者將城市體驗為

氣氛、建築、偶遇；義大利或薩爾瓦多的漫步者遇見朋友或挑逗；班雅明的文章暗示flâneur徘徊

在邊緣，既不孤獨也不愛社交，將巴黎體驗為令人陶醉的許多群眾和貨物。

Flâneur的唯一問題是他不存在，除了做為一種類型、一種理想、一種文學裡的人物。flâneur

常被描述為偵探般，女性主義學者辯論是否有或是否可能有女性flâneurs——但迄今無文學偵探

發現可被稱為flâneurs的實際個人（齊克果，要是他不那麼多產、那麼丹麥化，可能是最佳候選

自萊斯特·史蒂芬的時代以來，對登山生活的辯護一直很少……對大自然的愛似乎

人）。無人曾看過帶著烏龜散步的人，所有提到此做法的人都舉班雅明為資料來源（儘管在flâneur的全盛期，作家奈瓦爾〔Gerard de Nerval〕曾帶著一隻綁了絲帶的龍蝦散步，但他在公園而非拱廊從事此活動，且是為形而上而非浮華的理由）。無人完全實現flâneur的概念，但每個人卻與flâneur多少沾上點邊。但就班雅明來說，漫步城中每處不只是可能的而且被廣泛實行。其他城市的獨行者常常是邊緣人物，被隔絕於發生在密友間和建築物內部的私生活之外──但在十九世紀巴黎，真實生活發生在公共場所、街道和社會。

在奧斯曼男爵於一八五三至七〇年間大幅改造巴黎前，巴黎是個中世紀城市。「狹窄的裂縫，」雨果如此稱呼「那些模糊、縮窄、有稜角與八層樓高的廢墟鄰接的小路……街道很窄、排水溝很寬，行人走在總是潮溼的石磚路上，在像地窖的商店、圍繞鐵的大型石造建築物、大垃圾堆旁……」這是個相當雜亂的城市：羅浮宮的中庭好像貧民窟，王室宮殿（Palais Royale）的戶外拱廊──中庭提供性、奢侈品、書、酒，社會景象和政治言論均放蕩無拘。一八三五年，作家弗朗西絲・特羅洛普（Frances Trollope）到時髦女裝店購物，「在路上我被水潑溉兩次、幾乎被輾過三次；」在回程的路上，她停下來看「革命英雄紀念碑，英雄殞落並被埋在離噴水池不遠處」，並與群眾一起竊聽一位工匠告訴他的女兒為何他和那些英雄在一八三〇年抗爭。她也曾報告暴動和義大利人林蔭大道（boulevard des Italiens）的時髦漫步者。購物和革命，淑女和工匠，在這些骯髒、迷人的街道上混合。

巴黎的行人生活給一八四五至四六年間造訪巴黎的摩洛哥人深刻的印象：「在巴黎有人們散

步的地方，散步是巴黎人的娛樂形式之一。人牽起他朋友的手，他們一起步向散步地點。他們漫步、聊天並欣賞風景。巴黎人的郊遊概念不是吃喝，更不是坐。他們最喜愛的散步地點是個名叫香榭麗舍區（Champs-Élysées）的地方。」受歡迎的散步地點有香榭麗舍區、杜勒麗花園、萊因大道、王室宮殿、義大利人林蔭大道，都在右岸，而植物園區（Jardin des Plantes）和盧森堡花園（Luxembourg Gardens）則在左岸，波特萊爾的成長地。一八六一年寫信給母親時，波特萊爾想起他們的「長長散步和綿長感情！我想起堤岸，在傍晚十分悲傷」，一位朋友記得，當詩人年輕時，他們曾「整晚一起在林蔭大道和杜勒麗花園散步」。

人們為社交而到林蔭大道。他們去街道和巷弄則是為了冒險，為他們能航行尚未被適當繪製地圖的龐大網絡而感到驕傲。在法國大革命前，一些作家和步行者已喜愛「城市是神祕、黑暗、危險、有趣的荒野」的概念。布列東（Restif de la Bretonne）的《巴黎之夜，或夜間目擊者》（Les Nuits de Paris, ou le Spectateur Nocturne）是革命前散步經典書（革命後該書被擴大至包含《革命之夜》（Les Nuits de la Revolution）：這書在一七八八年初次出版，而在一七九〇年代被擴大）。先是農民，然後成為畫家、巴黎人、作家，布列東是法國文學怪傑，但現在很少人知道他。他寫了一本又一本書，以十六卷的自傳仿效盧梭的《懺悔錄》，以《反朱斯蒂娜》（Anti-Justine）嘲仿薩德侯爵的《朱斯蒂娜》（和薩德的作品一樣，在王室宮殿拱廊的色情書店裡被販售），並寫了數十本小說，和一些關於巴黎的新聞體文章。《巴黎之夜》是數百篇關於他在巴黎街道冒險軼事的集

與登山沒什麼關係。整體而言，登山者不喜歡徒步旅行，對天氣不耐煩，對風景的微妙不敏感。——大衛·羅伯茲

合。每篇涵蓋一夜，該書的託辭是他在傳教士期間拯救沮喪的少女並帶她們到他的贊助人——M侯爵那兒。這本書的軼事性質使人想起美國原住民騙子小狼（Coyote）或漫畫蜘蛛人的無數冒險。

在他的夜晚漫步中，布列東遇見商店女孩、鐵匠、酒鬼、僕人、妓女、暗中監視辯論中的政客和通姦中的貴族（尤其是杜勒麗宮中的貴族通姦）的間諜，看見犯罪、火、群眾、易裝者、剛被謀殺的屍體。他將巴黎書寫成一本書、一片荒野、性感帶、臥房，而這是許多作家後來所寫的。聖路易島（Île Saint-Louis）是他最愛徘徊的地方，一七七九至八九年間，他用鑿子刻進石牆重要日期和一些引人遐想的字句。因此，巴黎成為他的冒險地和一本記錄冒險的書的資料來源、經由行走而被書寫、閱讀的故事。普魯斯特的著名瑪德蓮小甜餅是用來召回過去，銘文對布列東的意義也是召回過去。「每當我停在〔聖路易島的〕護牆旁沉思，我的手會探出日期和曾經使我興奮的思想。我接著步行，裹在夜的黑暗中，夜的寂靜和寂寞以使人愉快的戰慄被碰觸。」他讀他刻下的第一個日期：「我無法描述當我回想前一年我所感覺到的情緒……我思潮洶湧；一動也不動地站著，一心想將此刻與前一年的此刻連接在一起。」他再度體驗戀愛事件、痛苦的夜、破裂的友誼。他的巴黎是個充滿花園中的關係和街道上好色的臥房（此不足怪，布列東是個戀足癖者，且有時追求穿高跟鞋的小腳女人）。在他的巴黎，情色生活不斷地潑灑在公共場所，且城市是荒野，因為它的公、私空間和經驗是混合的，且因為它是無法無天、黑暗並充滿危險的。

十九世紀時，「城市是荒野」的主題再三出現在小說、詩和通俗文學裡。城市被稱為「處女

林」，它的探勘者有時（以班雅明著名的話來說）是「在柏油路上採集植物」的博物學家，而城市居民常常是「野蠻人」。班雅明引述一段波特萊爾寫的話：「森林和大草原的危險與文明的每日衝突相較，算得了什麼？無論人在林蔭大道上捕捉他的獵物或在樹林裡刺他的獵獲物——他不始終是所有肉食動物中最完美的嗎？」在讚美庫珀（James Fenimore Cooper，譯註：一七八九—一八五一，美國冒險小說作家）有關美國荒野的小說時，大仲馬（Alexandre Dumas）稱道一本名為《巴黎的莫希干人》（Mohicans du Paris）的小說…它敘述一位閒蕩偵探的冒險——他讓風吹的紙片帶領他從事冒險；一位次要的小說家保羅·費佛爾（Paul Feval）則在巴黎安置了一位美國原住民，他在計程車裡剝下四個敵人的頭皮；班雅明說，巴爾札克談及「穿緊身短大衣的莫希干人」和「穿大禮服的休倫族」；十九世紀末，遊蕩者和罪犯被取「阿帕契族」（Apaches）的綽號。這類詞彙授予城市異國色彩，將城市的各種人變成探勘者、街道變成荒野。一位城市探勘者是喬治桑，她發現：「在巴黎人行道上我像是冰上的船。我細緻的鞋在兩天內裂開，我的套鞋飛濺著水，我總忘了抬起裙子。我全身泥濘、疲倦且流鼻水，我看著我的鞋和衣服……拿起刀來把它們毀掉。」她穿起男人衣服，雖然這行為經常被描述為反社會行為，她將它描述為實際行為。她的新衣服給她令她歡喜的行動自由…「我無法描述我的鞋子多麼使我高興……有了那些裝有鋼尖端的鞋跟我終於在人行道上健步如飛。我在巴黎來回走動，有如環遊世界。我的衣服也是耐風雨的。我在任何天氣都能外出、任何時候都能回家、能進任何戲院。」

（David Roberts）

挑戰和測試的魅力，成就的喜悅，與純樸的純真的接觸，逃離瑣碎的生活，發現價值、

但喬治桑進入的中世紀荒野與布列東不同。一些相同人物——妓女、乞丐、罪犯、美麗的陌生人——出現在波特萊爾的生命裡，但他不能跟他們說話，他們的生活照他看來是投機的。瀏覽商店櫥窗和觀賞人群已成為不能區別的活動。「群眾，孤獨：相同的詞彙，且對積極、多產的詩人而言是可互換的，」波特萊爾寫道：「不能享受孤獨的人就不能在喧鬧的世界獨處。詩人享受獨處無與倫比的特權……如同那些尋求身體的遊蕩靈魂，他進入每個人的人格。對他而言萬事皆空。」波特萊爾的城市猶若荒野。它是寂寞的。

舊巴黎被（實現拿破崙三世對壯麗——且可管理的——現代城市的願景的）奧斯曼男爵砍倒。自一八六〇年代以來，許多人說奧斯曼破壞中世紀街道、建立壯麗林蔭大道是項反革命策略，是使軍隊能夠進入城市的嘗試。畢竟，市民之所以能在一七八九、一八三〇、一八四八年反抗，部分就是藉由在窄街上建立路障。但此未能解釋奧斯曼計畫的其餘部分。寬闊的新大道容納了人流、商業、軍隊，但在大道下方是除去舊城市若干臭味與疾病的新排水溝和水道——而布隆森林（Bois de Boulogne）被設計成英國風格的美麗公園。做為一政治計畫，它似乎是引誘（而非壓抑）巴黎人的計畫；做為一發展計畫，它將窮人從城市中心移置到城市邊緣和郊區，在那裡他們一直待到現在（多數戰後美國城市——曼哈頓和舊金山例外——是將窮人留在市中心，中產階級則蜂擁到郊區）。十九世紀城市的「野性」還以其他方式被馴服：街燈、門牌號碼、人行道、街名、地圖、旅行指南、巡邏、妓女的管理與起訴。

對奧斯曼的抱怨是兩面的。第一面是在拆毀舊城中，他塗去了心靈與建築的細緻交錯——步

行者攜帶的心靈地圖及步行者記憶與聯想的地理憑藉。在一首關於奧斯曼在羅浮宮旁建築地的詩中，波特萊爾抱怨：

巴黎在改變！但我憂鬱內的事物
無一改變！新皇宮、鷹架、石頭
舊社區──一切事物對我已成寓言
而我寶貴的回憶比石頭還重。

波特萊爾就是波特萊爾，這首詩以「在我流亡靈魂的森林」結束。而埃德蒙‧龔古爾和茹爾‧龔古爾（Edmond and Jules Goncourt）兄弟於一八六○年十一月八日在日記中寫道⋯⋯「我的巴黎，我出生的巴黎，一八三○至四八年間的巴黎，在消失，無論在物質上或精神上⋯⋯我自覺像走過巴黎的旅人。我對迎面而來的事物覺得陌生，也不喜歡這些筆直的新林蔭大道，沒有漫步、沒有觀點的冒險⋯⋯」

第二個抱怨是藉著寬廣、筆直的大道，奧斯曼將荒野變成正式花園。新林蔭大道延續兩個世紀前由勒諾特（André Le Nôtre）──他為路易十四設計凡爾賽大花園──開始的計畫。勒諾特設計了杜勒麗花園和從杜勒麗宮到艾托勒（Étoile，拿破崙安置凱旋門的地方）的香榭麗舍花園──

美、願景。以上種種值得為其而活──也可能值得為其而死。──漢米許‧布朗（Hamish Brown），敘述自己如何

林蔭大道。多數勒諾特的設計是在城牆外，因此在城市的經濟生活之外，但城市擴大至吸收它們。因此勒諾特在一六六〇年代為歡樂而建的林蔭大道，到一八六〇年代變成由奧斯曼為歡樂和商業而建的林蔭大道（林蔭大道很早以前就被廣泛採用；美國華府是採用林蔭大道的城市之一）。奧斯曼是和勒諾特一樣的審美家；他因夷平山和努力使街道筆直而惹惱拿破崙三世。反諷的是，雖然英國花園已獲勝且花園已變得「自然」──雜亂、不對稱、充滿曲線──，一座正式法國花園從巴黎荒野誕生。

帶有魚鱗般鵝卵石的潮溼、私密、幽閉、鬼祟、狹窄、彎曲街道，已讓位予充滿光、空氣、商業、季節的堂皇公共空間。如果說舊城市常常被比喻為森林，那可能是因為森林是由許多動物的獨立姿勢組成，而非施行某人所作的大計畫而成；森林不是被設計而是自然生長而成。許多人痛恨變化：「對漫步者而言，從瑪德蓮教堂抄捷徑走到艾托勒有何必要？相反地，漫步者喜歡延長他們的步行，這就是他們連續走同樣小徑三、四次的原因。」阿道爾夫·提耶（Adolphe Thiers，譯註：一七九七－一八七七，法國政治家、記者暨歷史學家）寫道。漫步荒野是一種要求膽識、知識、力量的歡樂──給野蠻人、偵探、穿男人衣服的女人的歡樂；漫步花園是遠為溫和的歡樂。奧斯曼的林蔭大道使城市更多地方成為散步場所，更多市民成為散步者。拱廊隨著街道布滿女裝店、大百貨公司誕生而開始其長期衰微──而在一八七一年巴黎公社期間，街頭革命分子的路障被建在林蔭大道上。

最早吸引班雅明注意拱廊及將步行結構為文化行動的可能性的不是波特萊爾，而是班雅明的同輩——友人弗蘭茨·黑塞（Franz Hessel）和超現實主義作家路易·阿拉貢（Louis Aragon）。他認為阿拉貢一九二六年的書《巴黎農民》（Paysan de Paris）十分令人振奮，以致「夜晚在床，我只要讀幾個字，就會心跳加速到必須放下書……事實上《拱廊商場》的頭幾個註解就是來自《巴黎農民》。然後是柏林歲月，在這段歲月中我和黑塞的友誼因經常談論拱廊商場而滋長。」在他的柏林散文，班雅明將黑塞描述為引導他認識柏林的嚮導之一，且黑塞自己曾書寫漫步柏林（他與班雅明曾一起翻譯普魯特的《追憶似水年華》，這本帶有記憶、行走、偶遇、巴黎沙龍種種主題的小說深得班雅明喜愛）。黑塞、阿拉貢和班雅明十分符合對十九世紀flâneur的描述。

阿拉貢的《巴黎農民》是出版於一九二〇年代末的三本超現實主義者之一；另兩本是布荷東（Andre Breton）的《娜佳》（Nadja）和蘇波（Philippe Soupault）的《巴黎昨夜》（Last Nights of Paris）。這三本都是關於在巴黎漫遊的人的第一人稱敘事、給非常明確的地名和地方描述，並使妓女成為主要目的的地之一。超現實主義珍視夢、無意識心靈的自由聯想、令人吃驚的並置、機會和巧合及日常生活的詩的可能性。漫遊城市是浸淫這一切性質的理想方式。布荷東寫道：「我仍記得阿拉貢在我們的每日漫步巴黎中所扮演的特別角色。我們在他的陪伴下通過的地點，即使是最平凡的地點，也染上一層迷人的浪漫色彩，只要轉個彎或瀏覽商店櫥窗，就能有許多收穫。」

被奧斯曼剷除神祕的巴黎再一次成為詩人的繆思。《娜佳》和《巴黎昨夜》是繞著對在偶遇

中遇見的神祕年輕女子的追求而展開。偶遇是城市步行文學的標籤：布列東追求有美腿的女人；惠特曼在曼哈頓對男人拋媚眼；奈瓦爾和波特萊爾寫關於送秋波的女人的詩。布荷東「和此陌生女人說話，雖然我必須承認我不敢存奢望」。蘇波的無名敘述者像個偵探般追蹤他的對象，並逐漸了解她和其夥伴棲息的地下世界，儘管此華麗、發狂、凶惡的骯髒領域既未能解釋也未能完全驅散她的魅力。阿拉貢的《巴黎農民》——三本中最不因襲陳規的一本——沒有敘事且和班雅明的《單向街道》一樣是繞著地理而展開：它探索幾個巴黎地方——頭兩個是巴黎歌劇院的通道，在阿拉貢書寫《巴黎農民》時已被登記在拆毀名單上的拱廊商場（它被拆毀以為奧斯曼的林蔭大道鋪路）。《巴黎農民》顯示對漫步而言，城市是多麼豐富的主題。

阿拉貢以城市做主題，布荷東和蘇波則追求身為城市象徵的女人：娜佳和喬吉特。蘇波寫道他的主角在喬吉特帶顧客到鄰近新橋的旅館、回到街道時暗中監視她。之後，「喬吉特重新開始漫步巴黎、穿越夜的迷宮。她往前走，驅散悲傷、孤獨或苦難。然後展現她的奇特力量：美化夜的力量。由於她，巴黎的夜變成神祕領域，充滿花、鳥、瞥視和星星的美妙區域，射入空間的希望……那夜，當我們追蹤喬吉特，我第一次看見巴黎。它高懸在霧之上，像地球那樣旋轉，比平常更女性化。喬吉特變成城市。」再一次，巴黎是荒野、臥房、經行走而被閱讀的書。主角——無名、沒有職業、完美的 flâneur——接受布列東探索夜的任務，而喬吉特象徵犯罪和審美經驗。

後來喬吉特告訴他，她之所以當妓女，是因為她和她的弟弟必須生活，而「既然我熟悉行道」

和街道上的人，事情很容易。街道上的人都在尋覓。」跟娜佳一樣，她是個flaneuse，以街道為家的人。《巴黎昨夜》是小說，《娜佳》則是以布列東與一真實女人的相遇為藍本——為強調《娜佳》的非虛構性，他在敘事中複製人物、地方、畫、信件的照片。在一次約會中，娜佳帶領布列東到西堤島（Île de la Cité）西端一個名為道芬（Dauphine）的地方，然後他寫道：「每當我在那裡，我感到想去別的地方的欲望逐漸從我體內流出，我必須努力不讓自己從溫柔、過分堅持、最終垮掉的擁抱中掙脫出來。」

三十年後，布列東在《新橋》（Pont Neuf）中借一位評論家之口如此描述自己：「提出了對巴黎中央地形的詳細『詮釋』，按照此詮釋，西堤島的地理與建築結構及它所坐落的塞納河灣，被視為一躺著的女人的身體，而這個女人的陰道坐落在道芬，『這個三角的、曲線構成的形狀由分開兩樹林的裂縫所平分。』」布列東與娜佳在旅館裡過夜，蘇波的敘述者則僱喬吉特從事性行為，但在這兩個故事裡，情色不是被聚焦於床上的身體親密而是被擴散於城市，夜間步行（而非性交）是他們沐浴於情色的方法。他們追求的女人在街道上最自在、最迷人、最感安適，彷彿妓女的職業就是漫步街道（不再如許多早期女主角那樣，是街道的犧牲者或逃亡者）。娜佳和喬吉特（像多數超現實主義對女性的再現）是女人的化身——而非個別女人，而此在她們不可思議的城中漫步、誘惑敘述者追隨女妖的女，是城市的化身——而非個別女人，而此在她們不可思議的城中漫步、誘惑敘述者追隨女妖的女，是城市的化身——既墮落又崇高，既是繆思又是妓女，是城市的化身——是城中最明顯。市民對城市的愛和男人對過路人的欲望已結合為熱情。而此熱情的極點是在街上

旁，然後緩慢的從山頂步行走到河谷……這些崇高、壯麗的景色提供我最大的安慰。它們使我從卑微感中向上升，

與腳上。步行已變成性。班雅明在將巴黎比成迷宮時，將城市變成女體、步行變成性交：「不可否認的，我刺入此最內部的地方──人身牛頭怪物的寢室，唯一的差別是此怪獸有三個頭：哈普街上小妓院居住者的頭，在這妓院，鼓起我最後的力氣……我踏進去。」巴黎是中央是妓院的迷宮，在此迷宮中重要的是抵達，而非圓房。

朱娜・巴恩斯（Djuna Barnes）的一九三六年作品《夜林》（Nighwood）猶如上述作品的尾聲，在此書中迷人瘋女的色慾再次與巴黎和夜的魅力混合。巴恩斯傑出女同性戀小說的女主角羅賓・沃特「全神貫注而困惑地」漫步街道、拋棄她的愛人諾拉・弗洛德，並「走向諾拉和咖啡廳間的夜生活。她在步行時的沉思是她期望在步行結束時找到的歡樂的一部分……她的思想是種運動」。經常光顧林蔭大道小便池的變裝愛爾蘭醫生在長長的獨白中對諾拉解釋夜，而巴恩斯住在此聖許畢斯教堂旁塞瓦多尼街──大仲馬安置他的三劍客之一、雨果安置《悲慘世界》主角荷萬強的那條小街──上奧康納醫生家時必定知道自己在做什麼。此種文學濃度在《夜林》之時已在巴黎聚積，我們可想像來自數百年文學的人物不斷通過道路、推擠彼此，一輛充滿女主角的都會車、一充斥小說主角的散步場所、一群喧鬧小人物。巴黎作家總賦予人物街道地址，彷彿所有讀者都熟悉巴黎，以致只有街上的真實地點能賦予角色生命，彷彿歷史和故事已在城市裡定居。

班雅明描述自己是「好不容易撬開鱷魚下顎、在那裡定居的人」。他大半生像他喜歡的文學裡的小人物那樣漂流。或許是法國文學使他步向死亡，因他延宕離開巴黎直到太遲。男童冒險書

和探險家的年代紀，彷彿他在第三帝國❷陰影下最後數年的寫照。當戰爭在一九三九年九月爆發，他被法國境內的其他德國人圍捕，並步行到內維（Nevers）的集中營。很胖且患心臟病、即使逛巴黎街道也得每數分鐘停下來一次，他在前往內維途中昏倒數次，但他在近三個月拘留期間恢復，以致能教哲學課程以換買香菸。國際筆會為他爭取釋放，他回到巴黎，在那裡繼續為《拱廊商場》搜集資料，試圖獲得簽證，並寫極其抒情的〈論歷史哲學〉（These on the Philosophy of History）。在納粹占領法國後，他逃往南方並與其他數人爬險峻的庇里牛斯山進入西班牙布港（Port Bou）。他帶著一只公事包，裡邊（據他說）藏著比他生命還珍貴的古爾蘭德夫人（Frau Gurland）寫道：「我們必須匍匐著爬部分地區。」在西班牙，當局要求法國的出境簽證而拒絕接受班雅明的朋友不容易獲得的美國入境簽證。對進不了西班牙，可能必須回法國感到絕望，他在西班牙吞服過量嗎啡，並在一九四○年九月二十六日死亡──「他的自殺給邊界官員留下深刻的印象，」漢娜・鄂蘭（Hannah Arendt）寫道：「他們因此准他的同伴到葡萄牙去。」他的公事包消失。

在同一篇文章裡，一九六○年代住在巴黎的鄂蘭寫道：「在巴黎陌生人覺得安適，因為他能像住在家中那樣住在巴黎。正如人居家是真真實實住在家中而只利用家來睡覺、吃、工作，人藉無目的漫步城市來棲居城市──街旁無數咖啡館能撫慰此漫遊。直到今日，巴黎依舊是世界大城

雖然它們未移開我的悲傷，卻抑制、減弱了我的悲傷。──瑪麗・雪萊（Mary Shelley）／《弗蘭肯施泰因》

巴黎或在柏油路上採集植物　263

市中唯一對行人友善的城市，它比任何其他城市更倚賴街上行人，因此現代汽車交通相當危及巴黎的存在。」當我在一九七〇年代末逃到巴黎，巴黎仍多少是步行者的天堂（如果你不計較一些巴黎男人的好色和無禮），我十分貧窮又年輕，因此我到處走，一走數小時，進出美術館（十八歲以下者可免費入美術館）。現在我知道我當時住在一個正在消失的巴黎。右岸上的大空地是磊阿勒（Les Halles）市場最近被剷除的地方，但我不知道像小迷宮般螺旋形牆小便池也在消失、交通號誌將來到拉丁區彎曲老街、快餐店的照明燈將破壞舊牆、奧塞火車站將成為一座嶄新博物館、杜勒麗宮和盧森堡公園帶有螺旋形扶手，和有針孔的圓形椅的金屬椅子將被漆成相同綠色的較直線的、較不美麗的椅子取代。這完全不像巴黎人在法國大革命或奧斯曼改造巴黎期間所經歷的轉變，但此小幅度轉變已使我成為失落城市的懷念者，而或許巴黎總是個失落的城市、充滿只活在想像裡的事物的城市。當我最近回到巴黎，最令我沮喪的是鄂蘭預見的改變：街道被汽車占據。汽車回到巴黎街道使巴黎街道回到從前骯髒、危險狀態、盧梭被馬車輾過而漫步街道是項成就的時代。為匡正汽車崇拜，汽車被禁止在星期日通行若干街道和堤道，好讓人能漫步其中，就像他們在花園和在林蔭大道的寬人行道上漫步一樣（當我寫此文時，有人努力要取回更多空間——尤其是協和廣場的大空地，協和廣場在最近幾十年已成為交通壅塞的圓環）。

一項光榮始終屬於巴黎，那就是擁有步行理論家，其中有一九五〇年代的德波（Guy DeBord）、一九七〇年代的塞投（Michel de Certeau）和一九九〇年代的貝伊（Jean Christophe Bailly）。德波討論城市建築和空間配置的政治和文化意義；解釋和再解釋那些意義是德波所創立

的「國際情境主義者」（Situationist Internationale）組織的任務之一。「心理地理學，」德波在一九五五年宣稱：「是門研究地理環境對個人情感和行為的特殊影響的學科。」他在「國際情境主義者」創社宣言中譴責對汽車的崇拜，蓋心理地理學最能經由徒步被理解：「街上的氣氛在幾哩空間內突然改變；城市被分為不同心理氣氛區；最宜於無目地漫步的道路。」是他擘畫的幾點原則，提議「以引進心理地理學地圖」來「闡明完全不順從慣常影響的若干漫遊」。另一德波的著名論文是〈漂流理論〉（Theory of the Dérive）：「漂流是通過各種環境的技術……在漂流裡一或多人在某段時間丟下他們平常的行為動機、他們的關係、他們的工作和休閒活動，並讓他們自己被地域和人的吸引力吸引。」德波似乎認為 flâneury 是他自己發明的新概念」有點好笑，他對「顛覆」的權威規範也有點好笑——但他「使都市步行成為像實驗一般」的想法是認真的。「重點，」研究情境學的葛瑞爾·馬庫斯（Greil Marcus）寫道：「是將未知當成已知的一部分，在熟悉處找驚喜、從經驗中得純真。這樣你能不加思索地漫步街道，讓你的心緒漂流，讓你的眼帶你上下左右行走，進入你自己的思緒地圖，具體的城被想像的城取代。」情境主義者對文化手段和革命目的的結合向來很有影響力，尤其在巴黎一九六八年學生暴動裡最能看見，當時情境主義標語被塗在牆上。

塞投和貝伊相當溫和，雖然他們看到的未來和德波看到的一樣黑暗。塞投將其《日常生活的實行》（*Practice of Everyday Life*）中的一章獻給都市步行。步行者是「城市的實踐者」，因城市

是被造來走的，他寫道。城市是語言，可能性的倉庫，步行是說那語言，從那些可能性中選擇的行動。正如語言限制能被說的、建築限制人能走的地方，但步行者發明別的行走方式，「因為穿越、漂流或隨興步行揄揚、轉化或放棄空間元素。」他又說：「行人的步行提供一連串能被比擬為『修辭格』的轉彎和繞道。」塞投的隱喻暗示一駭人的可能性：如果城市是步行者說的語言，那麼後現代城市不只已變沉默而且冒變成死語言的危險，即使後現代城市語言的正式文法存在，它的口語措辭、笑話、咀咒也會消失。貝伊住在此汽車壅塞的巴黎並記錄步行的衰微。照一位詮釋者的說法，他陳述城市的社會和想像功能「正受到壞建築，無靈魂的計畫，對都市語言、街道、字流、無盡的故事等基本單位冷漠的暴政威脅。保持街道和城市活絡繫於了解它們的文法和產生它們賴以繁榮的新話語。而對貝伊而言，此過程的主要機制是步行，他稱步行為「腿的衍生文法」。貝伊視巴黎為一堆故事，由街道步行者所造的記憶。要是步行消失，這堆故事會變得不被閱讀或無法閱讀。

【譯註】

❶ 奧斯曼男爵（Baron Georges Eugene Haussmann）為都市設計者，在拿破崙三世治下為巴黎進行一番改頭換面。他為巴黎創造出許多寬敞、開闊的地點。

❷ 第三帝國（Third Reich）：指一九三三年至一九四五年納粹統治的德國。

街道上的市民：派對、遊行與革命

我轉了一個圈，才發現是翅膀使我背後的天使看來好奇怪。至少，他穿得像天使，且許多外星人、娼妓、狄斯可王、兩腿怪獸卻往卡斯楚街的方向流去，就像他們在每個萬聖節所做的一樣。前一晚我把腳踏車放到市場街廳部以便在大聚集（Critical Mass）——抗議缺乏騎腳踏車者的安全空間的團體騎乘——時騎。數百名騎腳踏車者充滿街道，就像他們自大聚集在一九九二年發韌於舊金山以來，每個月最後一個星期五所做的一樣（大聚集在包括日內瓦、雪梨、耶路撒冷、費城在內的世界各大都市舉行）。一些騎腳踏車者穿著寫著「少一輛車」的T恤，陪伴我們的三名跑者穿著「少一輛腳踏車」襯衫，而為了慶祝即將來臨的節目，一些騎腳踏車者戴面具或穿戲服。

卡斯楚街上的萬聖節是個雜種節日——既是慶祝也是政治陳述，蓋肯定同性戀者身分本身就是大膽政治陳述。肯定同性戀者身分顛覆了「性是私密的、同性戀是可恥的」的長久傳統。如今，卡斯楚街的萬聖節街頭派對也吸引許多異性戀者，但每個人似乎都在容忍、敢曝（campiness）、無

有各式各樣的走路——從筆直地走過沙漠到在叢林中曲折地穿行前進。下多岩石的山脈是項技能。那是不規則的

畏的原則下行動。無物被賣、無人操控，每人都既是奇觀也是旁觀者。萬聖節傍晚，數百人從卡斯楚街遊行到法院抗議，並哀悼一名年輕男同性戀者在懷俄明州被殺——這對舊金山和卡斯楚街而言是稀鬆平常的示威遊行，須知舊金山和卡斯楚街既是消費殿堂，也是政治激進活動的基地。

十一月二日，在教會區第二十四街上慶祝「亡者日」（Day of the Dead）。照例，阿茲提克舞者——光腳、旋轉踩腳、穿著纏腰帶、搖浪鼓、四呎長的羽毛裝飾——帶領遊行。他們被揹長竿上的祭壇——瓜達路普女神（Virgin of Guadalupe）❶ 在一祭壇頂上而阿茲提克神在另一祭壇頂上——的參加者跟隨。在祭壇後方走著攜帶披上棉紙的大十字架的人、臉塗得像骷髏的人、攜帶蠟燭的人，或許總共有一千名參與者。不像大遊行，此遊行幾乎完全由參與者組成，只有一些旁觀者從家中窗戶觀看。或許它最好被描述為 procession，因為 procession 是參與者的旅程，而 parade 則是與觀眾互動的表演。亡者日遊行與萬聖節遊行相當不同：亡者日遊行有種較溫柔、憂鬱的氣氛，空氣中有種來自分享相同空間、相同目的的細微但令人滿意的同志愛。彷彿在連接我們的身中已連接我們的心。在第二十五街與教會區的交口另一遊行隊伍侵犯我們，那是個反對一死刑犯即將來臨的處死的喧鬧隊伍，雖然我不喜歡他們那種好像我們是劊子手的態度，能被提醒死亡的現實總是有益的。西點麵包店賣 pan de muerto——烤成人形的甜麵包——賣得很晚，亡者日是基督教傳統和墨西哥傳統的美好混合，在舊金山許多文化手中獲得修正與變形。跟萬聖節一樣，亡者日是識閾的節日（liminal festival）、慶祝生與死間的閾，每件事都可能而自我在流動中的時刻，這兩個節日已成為城市不同功能遇合的門檻、陌生人相會的地方。

偉大德國藝術家博伊斯（Joseph Beuys）過去常說「每個人都是藝術家」這句話。我過去以為這句話意指他認為每個人都該製造藝術，但現在我懷疑他指的是更基本的可能性：每個人都能成為參與者而非只是觀眾的一員，每個人都能成為生產者而非只是意義的消費者（同樣概念隱藏在龐克文化的ＤＩＹ信條後面）。「每個人都能參與創造自己生活及社群的生活」是民主的最高理想，而街道是民主最偉大的活動場所——人能在街道說話、不被牆隔離，也不被有較多權力的人干擾。media和mediate有相同的字根並非偶然；真實公共空間裡的直接政治行動，可能是參與與陌生人直接溝通（unmediated communication with strangers）的唯一方式，也是藉製造新聞打動觀眾的一個方式。遊行和街頭派對是可喜的民主現象，即使最唯我、快樂主義的表達，也使民眾保持大膽並使街道開放給更富政治性的用途。遊行、示威、抗議、暴動及都市革命，都是關於社會人士為表達政治理由而移動於公共空間。就此而言，遊行、示威、抗議、暴動、革命分子是步行的文化史的一部分。

Public marches混合朝聖語言（人步行以表現決心）、罷工的糾察線（人藉來回走顯示團體的力量及個人的堅持）及節慶（陌生人間的界線消泯）。步行變成作證。許多marches抵達集合點，但集合通常將參與者變成觀眾；我自己經常被成群走過街道深深感動，但十分不耐抵達後的事件。多數parades和processions是紀念性質，而此移動於城市空間以紀念其他時間將時間和地方、記憶和可能性、城市和市民連接成一整體、一歷史能被塑造的紀念空間。過去成為未來將被

建立的基礎，不尊敬過去的人不能擁有未來。連最無害的 **parades** 也有意義：聖派屈克日遊行可追溯到兩百多年前的紐約，它們彰顯宗教信仰、族裔驕傲和曾經邊緣的社群力量，舊金山的中國新年遊行和北美洲大陸的男同性戀者驕傲（**Gay Pride**）遊行也有同樣意義。軍事遊行（**military parades**）總是力量的展示和煽動部族驕傲或市民自尊。在北愛爾蘭，橙帶黨員（**Orangemen**，譯註：一七九五年創立的愛爾蘭新教徒祕密團體的加盟者）用遊行慶祝過往新教徒象徵性侵入天主教社區的勝利，而天主教徒則使被殺者的葬禮成為大規模政治遊行。

在平常日子我們獨自步行或與一、兩個同伴在人行道上，而街道被用來進行運輸及商業。在特別日子——在歷史性的週年紀念日和宗教節慶及我們塑造歷史的日子——我們一起步行，而街道被用來彰顯該日的意義。步行在這些遊行中成為歷史由走過城市的市民的腳書寫。這類被用來政治或文化信仰的身體展示且是最普遍的公開表達形式之一。它可被稱為 **marching**，因為它是朝向共同目標的共同行動，但參與者並未像踢正步的軍人那樣交出自己的個人性。相反地，他們顯示不同人間取得共同基礎的可能性。當身體運動變成演說形式，言語和行為間、再現和行動間的區別便逐漸模糊，**marches** 因此可以是走入再現、象徵、歷史領域的另一形式。

只有視城市為象徵和實際領域，能一起步行、習慣漫步街道的市民，才能反抗。很少人記得「人民和平集會的權利」在美國憲法第一修正案上是與出版、言論、宗教自由並列。出版、言論、宗教自由很容易辨認，人民和平集會的可能性經由都市設計、汽車文化等因素而被抹消則很難辨認並很少形成民權議題。但當公共空間被抹消，公眾也就被抹消；個人不再是能與同胞一起

浪遊之歌　270

體驗、行動的公民。公民權是在「與陌生人有共同點」的意識上形成，民主亦是建立在對陌生人的信任上。而公共空間是我們與陌生人共享的空間。在集會時，公共空間變得真實而可觸摸。洛杉磯曾發生許多暴動——一九六五年的瓦茨暴動（Watts uprising）和一九九二年的羅德尼・金暴動（Rodney King uprising）——但很少發生抗議。洛杉磯太大、太分散了，它既不擁有象徵空間亦不擁有行人集合空間（除了幾條重建的行人購物街道）。舊金山則像「西方的巴黎」，在其中央空間產生不少遊行、抗議、示威等公眾活動，不過，舊金山不是首都，因此它無法撼動國家及國家政府。

巴黎是步行者的城市。巴黎是革命的城市。這兩個事實經常被寫得好像它們彼此無關，但很有關聯。歷史學家霍布斯邦（Eric Hobsbawm）曾思考「理想暴動城市」。他下結論：「理想暴動城市應是人口稠密、幅員不太大。基本上它應適於徒步旅行……在理想暴動城市，權威——富人、貴族、政府或地方行政官員——是與貧民混合在一起。」所有革命城市都是舊式城市：它們的石頭和水泥浸潤意義、歷史、記憶，使得城市成為戲院，在這戲院中每個行動都反映過去並塑造未來，且權力在事物的中心昭然可見。巴黎符合這一切條件，因此它在一七八九、一八三○、一八四八、一八七一和一九六八年曾發生大暴動，近年則曾發生許多抗議和罷工。

行走，而是彎曲行走——小跳躍——橫跨一步——去找風景優美的地方，放腳在石上，打擊，繼續前進——彎彎曲

霍布斯邦針對奧斯曼的巴黎改造計畫寫道：「不過，都市重建對潛在的暴動有另一影響，蓋嶄新、寬闊的大道提供示威遊行的理想場所，大道上的車輪痕跡愈條理分明，大道愈與周圍環境隔開，就愈容易將示威遊行變成儀式性的遊行而非暴動的前奏。」就巴黎而言，紀念、象徵、公共空間的繁多似乎使巴黎特別容易發生革命。也就是說，法國人是「遊行隊伍是軍隊」、「只要人民相信政府已倒台，政府就已倒台」的民族，而之所以如此，是因為巴黎人有個再現和真實彼此滲透的首都，因為巴黎人的想像太逗留於公共空間、公共議題、公共夢想。「我把我的欲望當作真實，因為我相信我的欲望的真實」，一九六八年五月學生暴動時，巴黎大學一幅牆壁塗鴉這樣寫道。該次暴動攫掠了最重要的領域——國族想像，在國族想像和拉丁區和罷工地點上，他們幾乎推翻了歐洲最強大的政府。「哥倫比亞大學的暴動和巴黎大學的暴動的差別在於曼哈頓的生活像從前一般繼續，但是在巴黎，社會的每個層面都在幾天內亂了起來，」一九六八年巴黎學生暴動時在拉丁區街上的馬維・加朗（Mavis Gallant）寫道：「集體幻想是生活能突然改變。我始終覺得這是個光榮的欲望。」

大家都知道法國大革命如何開始。一七八九年七月十一日，路易十四解僱受歡迎的閣員賈克・內克（Jacques Necker），使已經喧囂的首都更加混亂。巴黎人必定一直想像一武裝暴動，因六千名巴黎人自動集合攻陷巴黎傷兵院並沒收儲藏在那兒的來福槍，然後繼續攻陷河對岸的巴士底獄以獲得更多軍事供給，此事的結果仍在每年七月十四日巴士底獄日於全法國的遊行和歡宴中被慶祝。生活確實突然改變。中世紀堡城監獄的解放象徵性地結束了多個世紀以來的專制政治，

但革命直到三個月後市場婦女遊行才真正開始。法國大革命的知識根源在於部分由諸如湯瑪斯·佩恩（Thomas Paine）、盧梭及伏爾泰等啟蒙哲學家所推動的自由和正義理想，但它也有身體根源。一七八八年夏天，一場災難性的雹暴摧毀了法國許多農作物，一七八九年時人們感受到效應。麵包漲價，變得罕見，平民經常在早上四點就開始在麵包店排隊希望買到當日麵包，而貧民開始變成飢民。身體原因產生身體效應；法國大革命不只是意念的革命，而且是（在巴黎街道及廣場舞台上）身體被解放、飢餓、遊行、舞蹈、暴動、被斬首的革命。革命總是身體政治，當行動變成演說形式的政治。英國和法國從前已有飢民和稅捐暴動，但尚未發生過像法國大革命這樣結合對食物和對理想的渴望的暴動。

在巴士底獄被攻陷後的混亂日子，市場婦女和漁婦逐漸習慣於一起遊行，且他們在一起進行的宗教遊行中必定感受到共同欲望和集體力量。至少一位本地人因「不同區的市場婦女、浣衣女、商人和工人」，在八、九月的每日遊行（從聖雅克街走到新建的聖傑內芙耶芙教堂進行感恩禮拜）中表現出的紀律、壯觀和威嚴」而感到震驚。賽門·夏瑪（Simon Schama）指出在八月二十五的聖路易日（feast-day of Saint Louis），巴黎的市場婦女傳統上去凡爾賽獻花給皇后。她們賦予遊行形式新內容：既已遊行向教會和國家致敬，她們準備遊行要求權利。

一七八九年十月五日上午，一女孩帶了一面鼓到磊阿勒區的中央市場，而在叛亂區聖安東尼，有位婦女強迫當地牧師敲教堂鐘。鼓和鐘招來一群人。數千名女人選擇巴士底獄的英雄梅拉

曲地，小心地走。機警的眼向前看，抓立足處，但是從不逸失當下的步伐。身心與此粗糙的世界結為一體，行走因

（Stanislas-Marie Maillard），梅氏經常向其門人宣揚中庸之道）來領導她們。雖然主要由貧窮工人婦女——漁婦、市場婦女、浣衣女、女門房——組成，這群人包括一些有錢的女人和諸如梅里固（Theroigne de Mericourt）等著名革命分子（妓女和穿得像女人的男人在當代遊行敘述中居重要位置，但妓女和穿得像女人的男人似乎一直是遊行的要角，因為許多人相信「體面的」女人不會進行此種叛亂）。女人堅持走過杜勒麗花園，而當一位衛兵向帶領的女人揮劍，梅拉挺身相救——但「她用掃帚擋開男人的劍」。她們繼續唱：「麵包和到凡爾賽！」那天傍晚，美國革命英雄拉法葉侯爵（marquis de Lafayette）領導了約有兩萬名兵士的後備軍隊來支援這些女性。

傍晚他們抵達凡爾賽的國家議會，要求政府處理食物短缺，一些婦女被帶到國王面前陳述她們的請願。午夜前群眾來到凡爾賽宮門口；清晨群眾入內。這是個血淋淋的抵達——在一名衛兵射殺一名少女後，群眾斬兩名衛兵的頭並衝到王宮尋找瑪麗．安東尼皇后。那天，受驚的王室被迫與高聲歡呼、筋疲力竭、勝利的群眾一起回到巴黎。在長長的遊行隊伍——拉法葉估計有六萬人——的前端是被攜帶月桂樹枝的女人圍繞的馬車中的王室，後面是護送裝有小麥和麵粉的馬車後備軍隊。一位史家寫道，在遊行隊伍的後面走著更多女人，「她們的樹枝在長矛和步槍中給人『活動森林』的印象。雨仍然在下，路上的泥積得很深，然而他們看來很滿足，甚至歡悅。」他們向過路人大喊：「貝克、貝克的妻子和貝克的小男孩來了。」王在巴黎和王在凡爾賽是非常不同的。在巴黎，法國君主政體衰退，他成為君主立憲政體的君主，然後成為一位階下囚，幾年內隨著革命向下直轉成為黨爭和大屠殺而成為斷頭台的犧牲者。

歷史常被描述為彷彿歷史完全由封閉空間內的商議和開放空間內的戰爭組成。法國大革命的早期事件——國家議會的誕生和攻陷巴士底獄——符合此描述。然而市場婦女以平民的身分塑造了歷史。在前往凡爾賽的途中，她們克服了過去的重量，而未來的創傷尚未被預見。十月五日這一天世界是和她們在一起，她們無所懼，軍隊跟隨她們，她們不是歷史磨坊的磨粉用穀物而是研磨者。跟各處的遊行者一樣，她們展現了集體的力量，她們以遊行者的身分開啟革命。她們攜帶樹枝和步槍——步槍在真實領域中運作，樹枝在象徵領域中運作。

此宗教慶典、公共廣場上的大集合和大遊行的糾纏，在法國大革命的兩百週年上再出現。革命年開始於政府坦克輾過北京天安門廣場上的學生民主運動，但在整個歐洲，共產黨政府已失去對暴力鎮壓的愛好或信心。暴力已成為很少被利用的工具，人權已建得相當穩固，而媒體已使世界上的事件在觀眾面前曝光。美國民權運動已顯現它在西方的有效性，而和平運動和非暴力策略已成為公民反抗的全球語言。誠如霍布斯邦所指出，步行大道已大致取代市區暴動。在整個東歐，叛亂分子闡明非暴力是其意識形態的一部分。波蘭的革命按非暴力改變的方式進行——慢慢地，因著許多外部政治壓力和內部政治協商，產生一九八九年六月四日的自由選舉——而所有革命都受惠於戈巴契夫對蘇聯的解武。但是在匈牙利、東德和捷克，歷史在街道上被塑造，且它們的古老城市美麗地容納公共集會。

此是不費力的。山不落後於山。——卡里·史奈德，〈行走藍山〉

且地球的意義完全改變了：在法律典範

據提摩西・加頓・艾許（Timothy Garton Ash）指出，是三十一年後為伊姆瑞・奈奇（Imre Nagy，因參與一九五六年叛亂而被處死）舉行的葬禮，開啟了在匈牙利的革命。六月十六日，兩萬人聚集遊行。在恢復歷史與聲音的興奮中，異議分子加快努力，因此在十月二十三日，新匈牙利共和國誕生。東德是下一個鬧革命的國家。政府先採取鎮壓手段──學生和工人僅因為在東柏林動亂區的附近即被逮捕：連步行都成為犯罪（就像在動亂時期或在獨裁政權下，常有宵禁及禁止集會）。但萊比錫的尼古拉伊柯希（Nikolaikirche）長久以來舉行星期一傍晚的「為和平祈禱」，接著到鄰近的卡爾馬克思廣場示威，參加示威遊行的人不斷增加。十月二日，一萬五到兩萬人在教堂旁廣場集會，進行東德自一九五三年以來最大自發性示威，十月三十日那一天，有近五十萬人遊行。「自那時起，」艾許寫道：「人民行動而黨反應。」十一月四日，一百萬人帶著旗幟和海報在東柏林的亞歷山大廣場集合，十一月九日柏林圍牆倒塌。一位在那兒的朋友告訴我，柏林圍牆之所以倒塌，是因為許多人在錯誤報導指出柏林圍牆已倒塌時決定弄假為真──衛兵失去勇氣，讓他們動手。因為許多人決定讓事情發生，因此事情發生。再一次人民用腳寫歷史。

捷克的「絲絨革命」是東歐所有革命中最不可思議，也是最終的（羅馬尼亞的耶誕節暴動完全是另一回事）。一九八九年一月，劇作家哈維爾由於參加學生逝世二十週年紀念（他在抗議政府鎮壓一九六八年「布拉格之春」革命時，在布拉格中心溫塞拉斯廣場自焚而死）而被監禁。一九八九年十一月十七日是另一捷克學生烈士（在納粹占領捷克時被納粹所殺）的逝世紀念日，而此紀念遊行比一月的遊行盛大、大膽許多。群眾從查爾斯大學出發，而當警察在黃昏抵達，他們

點燃蠟燭、製造花、繼續走過街道、吟唱反政府口號——過去再一次成為討論現在的憑藉。在溫塞拉斯廣場，警察包圍遊行者並開始打人。一學生死亡的錯誤報導激怒了全國。之後在溫塞拉斯廣場又有許多遊行、罷工和集會。在神燈劇院（Magic Lantern Theater），最近被釋放的哈維爾將所有反對團體集結成一政治力量以使權力被帶到街上（捷克反對派被稱為公民論壇〔Civic Forum〕；斯洛伐克反對派被稱為反暴力公眾〔Public Against Violence〕）

捷克人開始生活在公共場所，每日在溫塞拉斯廣場集合並沿鄰接的那洛德尼大道前進，從其他參與者獲得消息，製造和閱讀海報與標語，製造花和蠟燭——將街道收復成（意義由公眾決定的）公共空間。一位新聞記者報告說：「布拉格好像被催眠，跌入夢幻之境。現在它消失了。它一向是歐洲最美麗的城市之一，但有二十年，悲傷之雲籠罩哥德式和巴洛克式尖塔。現在它充滿了色彩……城市海報被貼在牆上、商店櫥窗上、閒置空間的每一吋上。遊行過後，群眾唱國歌。」四天後，捷克兩位最著名的異議分子——哈維爾和一九六八年英雄亞歷山大・杜布塞克（Alexander Dubček）——出現在廣場上方的陽台上，後者是在二十一年被迫沉默後首次公開露面。杜布塞克這次說：「政府告訴我們街道不是解決事情的地方，但我卻說是。街道的聲音必須被聽見。」

由紀念一位學生開始的革命，因讚美一位聖者而達到高潮。波布米亞的聖安妮（Saint Agnes

下，人不斷在一領域上根據一套不變的關係重新定領域；但在移動性的典範下，去領域化（deterritorialization）的

of Bohemia），神聖的溫塞拉斯廣場的曾孫女兒，幾週前被封為聖徒。布拉格的總主教、反對運動的支持者，在杜布塞克再出現後幾日，在雪中為數十萬人舉行了一場戶外彌撒。跟匈牙利人一樣，捷克人已藉著紀念過往的英雄與烈士而獲得未來，在十二月十日產生了新政府。絲絨革命時在捷克的年輕美國地理學者邁克・庫克拉爾（Michael Kukral）寫道：「大型街頭示威的日子在十一月二十七日後結束，革命的性格因此改觀。我並未翌晨醒來發現自己變成一隻大蟲，但我在知道我可能再也無法體驗到過去十日的動力、自發與興奮時確實感覺悲哀。」

一九八九年是廣場——天安門廣場、亞歷山大廣場、卡爾馬克思廣場、溫塞拉斯廣場——的一年，也是人民重新發現廣場人民力量的一年。天安門廣場提醒人們遊行、抗議和占據公共空間未必製造良好的結果。但許多其他抗爭存在於絲絨革命和血腥鎮壓之間，且一九八〇年代是政治行動主義的十年：在哈薩克、英國、德國、美國的反核運動中，在中美洲反對美國干預的無數遊行中，在全世界學生催促他們的大學拋棄南非並協助推翻那裡的白人政權中，在日增的同性戀者遊行及一九八〇年代末的愛滋感染者權益爭取中，在出現於菲律賓及許多其他國家街道的民粹運動中。

還有一場幾年前的造反也是以廣場為舞台。馬約廣場的母親們（Mother of the Plaza d Mayo）在警察局和政府辦公室不斷追問被一九七六年掌權的軍政府官員綁架的孩子的下落，於焉開始馬約廣場的母親們的傳奇。瑪格麗特・古茲曼・波瓦（Marguerite Guzman Bouvard）寫道：「祕密

是軍政府骯髒戰爭的標幟……在阿根廷，綁架是在神不知鬼不覺中進行，因此，恐怖事實始終是祕密，連被綁架者的家人也不得其解。」身為受很少教育、沒有政治經驗的家庭主婦，馬約廣場的母親們逐漸了解她們必須讓祕密公開，且她們不顧自身安全地追求目標。一九七七年四月三十日，十四名婦女前往位於布宜諾斯艾利斯中央的馬約廣場。馬約廣場是阿根廷獨立在一八一〇年被宣布的地方，也是貝隆（Juan Perón，譯註：一八九五—一九七四，阿根廷總統〔一九四五—五五；一九七三—七四〕）做其民粹主義的演講地。一位警察大喊，坐在馬約廣場相當於舉行非法集會，因此女人開始繞著廣場中央的方尖石塔走。

一位法國人寫道，在一九八〇年代的馬約廣場，將領們輸去他們的第一場戰爭，而母親們找到她們的身分。是馬約廣場賦予她們姓名，她們每星期五在馬約廣場的行走則使她們成名。「許久之後，」波瓦寫道：「她們將她們的行走描寫為遊行，而非步行，因為她們覺得她們是走往一目標而非只是無目的地繞圈。隨著星期五一個個地過去，繞著廣場行走的女人的數目增加，警察開始注意。許多警察抵達，記下名字，強迫女人離開。」儘管被狗、棍棒攻擊，被逮捕、審問，她們不斷回到馬約廣場遊行許多年之後，以致馬約廣場遊行成為儀式、歷史，馬約廣場之名廣為世人所知。她們帶著孩子的照片、佩著繡有失蹤孩子的照片和失蹤日期的手帕遊行。（後來手帕改繡：「讓孩子活著回來。」）

「她們告訴我，遊行時她們覺得和孩子非常親近，」和女人一起行走的詩人瑪喬里·阿果辛

（Marjorie Agosin）寫道。「事實是，在廣場這個遺忘不被允許的地方，記憶恢復了其意義。」有許多年，這些以步行治療創傷的女人是最公開的反對派。一九八〇年，她們創造了全國性的母親網絡；一九八一年，她們開始了第一次每年的慶祝人權日二十四小時遊行（她們也加入了宗教遊行）。此時母親們在遊行中不再孤獨；廣場擠滿了來採訪中年婦女為反抗獨裁政權而行走的奇特現象的外國記者。」當軍政府在一九八三年倒台，母親們在新當選的總統就職典禮上被奉為佳賓，但她們繼續每週在馬約廣場方尖石塔周圍的逆時鐘行走，從前害怕的人如今加入她們。她們仍每星期四繞方尖石塔逆時鐘行走。

測量抗議的有效性有許多方式。譬如對公眾的衝擊、對政府的衝擊。但常常被遺忘的是抗議對抗議者的衝擊——抗議者突然成為公共空間裡的公眾，不再是觀眾而是力量。我曾在波斯灣戰事的頭幾個星期嘗過這種公共生活的滋味。一九九一年一月在美國發生許多大型抗議——包圍賓州獨立廳、在白宮對面的拉法葉公園聚集、占據華盛頓州和德州議會、關閉布魯克林橋、以海報和示威覆蓋西雅圖、在南方舉行大型示威。在舊金山也有一場持續數星期的大型示威。我不是要說我們有馬約廣場母親們的勇氣或布拉格人民的影響力，我只是說我們也在公共場所生活了一陣子。波斯灣戰事的整個策略——它的速度、龐大的禁運措施、對高科技武器的倚賴、非常有限的地面作戰——是藉限制訊息及美國死傷人數來壓制美國人民的反對，這暗示抗議和輿論是波斯灣戰爭意圖壓制的強大力量。

我們走入街道，城市的空間遂被改變。在第一批炸彈丟下前，人們開始集會、一起行走、以街上的老耶誕樹製造篝火、組織儀式和集會、在牆上張貼海報及有關戰事意義的評論。這裡的許多示威，就像在別處的示威一樣，本能地朝向交通要道──橋、公路──或權力點──聯邦大樓、證券交易所。從一月到二月，幾乎每天都有示威。舊金山被重塑為中心不屬於商業或汽車，而屬於行人的地方。街道不再是家庭、學校、辦公室、商店的前廳，而是龐大的圓形劇場。從街道中央看去，天空更寬、商店樹窗是透明的。

戰事開始前的星期六傍晚，我拋棄我的汽車，走進自動結合的喧囂遊行。我在戰事爆發前一天與其他幾千人一起走在抗議隊伍中。戰事爆發那天下午，我再度與許多人一起走過黑暗及我們自己的恐懼到聯邦大樓。翌晨，我與一群激進分子封鎖一零一號公路，直到公路警察開始驅逐並打斷一人的腿，後來我又與其他二、三十人走進金融／商業區。戰爭爆發後那個週末，我與其他二十萬人一起用旗幟和標語牌、木偶和吟誦抗議戰爭。有好幾個星期，我的生活似乎是經過變形城市的不斷遊行。私人憂慮和個人恐懼在當時的喧囂氣氛裡消失。街道是我們的街道，我們的擔憂是為別人擔憂。有關於使用核武的耳語和以色列可能捲入戰爭的說法。對遠方發生之事的恐懼和我們內在的反抗力量產生特別情緒。除了最激情的愛和最受哀悼的死亡之外，我從未感受到像波斯灣戰爭給我的那樣強烈的情緒（波斯灣戰爭是帶有許多死亡的戰爭，雖然在戰爭的毒物效應開始顯現之前，很少死亡是美國人的死亡）。

廠工人中非常普遍；有些是工作過度，有些則是虛弱體質加上長期的工作，或由於營養不良而變弱。畸形很普遍；

戰爭第一天下午，我在一場警方掃蕩裡被捕，戴著手銬坐在巴士裡，望著窗外，接著與警察一起傾聽一被捕新聞記者的短波收音機報導戰爭。以色列正遭飛彈射擊，廣播說台拉維夫的居民在密封的房間內戴著防毒面具。「市民看不見世界，看不見彼此的臉，甚至失去說話能力」的戰爭形象震撼了我。大部分美國人也好不到哪裡去，在重複播放同樣影片的電視前無聲。藉著在街上生活，我們拒絕消費遊行的意義，而在我們的街上、我們的心裡製造自己的意義。

在那些與人一起走過街道的時刻，產生心靈相通、彼此與共的可能性——或許有些人在教會、軍隊、體育隊伍裡找到它，但宗教信仰並非人人都有，而軍隊和體育隊伍是受較不高尚的夢推動。在遊行時，彷彿個人身分的小水坑已被大水淹沒，小水坑完全為大水的集體欲望與憎恨注滿，以致人不再能感受到恐懼或看到自我的倒影，而是隨那大水浮沉。這些當個人發現分享其夢想的其他人、恐懼被理想主義或憤怒所淹沒、人感受到力量的時刻——是他們當成英雄的時刻——受理想推動、為我們說話、有力量求善的人當然是英雄。總是感受到此的人可能成為狂熱者，但從未感受到它的人未免有心腸冷硬之嫌。遊行的每個人都成為夢想者，每個人都成為英雄。

革命和暴動的歷史充滿陌生人間好意和信任的故事、彰顯不凡勇氣的事件、超越日常生活瑣碎關切的故事。在《1793》這本雨果的革命小說裡，雨果寫道：「人們生活在公共場所……他們在門外的餐桌邊吃飯；女人坐在教堂的階梯上邊唱馬賽曲邊製造繃帶用麻布。蒙索克斯公園（Park Monceaux）和盧梭堡花園是遊行場地……每件事都很可怕但無人受驚……每人都很忙……這世界在

疾轉中。」在西班牙內戰初期，喬治·歐威爾如此寫道巴塞隆納的轉變：「到處都是革命招貼、從牆上冒出鮮明紅、藍，使其他廣告看來像泥巴。在人潮川流不息的中央大街藍布拉斯街，擴音器整日整夜咆哮革命歌曲……在這一切之上的是對革命和未來的信仰，突然進入平等與自由時代的感覺。」套用情境主義者的話，在公共生活、公共議題中似乎有暴動的情境，這可從遊行儀式、陌生人和牆的喋喋不休、街道和廣場上的人潮、潛在的自由的醉人氣氛看出。「革命時刻是個人生活歡慶其與重生的社會合一的嘉年華會。」情境主義者拉奧爾·瓦內傑姆（Raoul Vaneigem）寫道。

但無人永遠是英雄。革命總會退潮。革命是我們看新可能性和照亮舊體制的黑暗的閃電。人們為絕對的自由而起義。有時人民會爭取到投票權、食物和正義會變充足，但其他獨裁者會出現並帶來其他威嚇、奴役人民的方式。有時人民會推翻一位獨裁者，但正常交通會回歸街道、海報會消失、革命分子會回去當家庭主婦或學生或垃圾收集員，而心會再變得私密。聯邦節慶（Fête de la Federation）在巴士底獄被攻陷的第一週年產生，它是個混合舞蹈、參觀、遊行、歡笑的國家節慶，各個階級的巴黎人自動參與布置戰神廣場的工作，是整個節慶最令人振奮的部分。一年後，在一七九一年七月十二日，有一紀念伏爾泰的軍事遊行，先是凶惡，然後歡欣地參與歷史的人再成為觀眾。

膝蓋向內彎、韌帶虛弱、大腿骨彎曲。大腿骨的粗厚末端特別容易彎曲、畸形發展，而這些病人來自視長工時為常

「反抗是歡欣的祕密，」一個來自「取回街道」（Reclaim the Street）組織的人在伯明罕一條街道的中央交給我的一本小冊子上這樣說。「取回街道」於一九九五年五月成立於倫敦，其宣言指出：「如果說私人化空間和全球化經濟正使我們與彼此、與地方文化疏離，那麼，取回公共空間做公共生活和公共慶典之用，就是抗拒私人化空間和全球化經濟的一個方式。反抗——在街道中央和別人一起快樂地反抗——不再是達到目的手段，而是本身就是勝利。」革命既被想像成如此，革命和慶典間的差異遂變得更不明顯，因慶典本身即帶有革命性。三年後，伯明罕的「取回街道」派對被用來當對該週末的八國高峰會的反制，在該次會議中來自世界超級經濟強權的領袖在不顧念人民或貧窮國家的情形下決定世界的未來。數十萬人在「基督教援助」（Christian Aid）組織的召集下繞著市中心遊行。「取回街道」不是請求，而是取其所需。

當號手吹行人號，數千名來參加全球街頭派對的人從巴士站湧到伯明罕大街。人們很快豎立電線桿、掛旗幟：「在柏油與碎石路下，」一約六十呎長的旗幟寫道（偷自一九六八年五月巴黎學生暴動的一句話），另一旗幟寫道：「阻擋汽車／解放城市」。一旦人進入，前進的偉大精神消退成年輕人的派對——跳舞、混合、在熾熱下脫衣，與卡斯楚街上的萬聖節沒什麼不同，除了這是非法的。一位「取回街道」分子後來告訴我，這不是他們最棒的街頭派對，既無法與他們和罷工的利物浦碼頭工人一起的三天街頭派對相比，也無法與對倫敦附近一新公路的咆哮式抗議（該次抗議包含穿圓裙的大木偶，裙子底下藏著在天橋挖洞的輕便鑽，然後在洞裡植樹）相比，更不能和「取回街道」副組織「革命行人前線」（Revolutionary Pedestrian Front）在愛快羅密歐促銷會

上的惡作劇，或占據特拉法加爾廣場（Trafalgar Square）相比。或許別的地方——安哥拉柏林、波哥大、都柏林、伊斯坦堡、馬德里、布拉格、西雅圖、杜林、溫哥華、薩格勒布——舉行的街頭派對能符合「取回街道」出版物的光榮詞彙。雖然「取回街道」可能尚未達成目標，但它已為街頭行動設立新目標——如今每個parade、每個march、每個節慶，都能被視為對疏離的克服，對城市空間、公共空間和公共生活的取回。

態的工廠。——恩格斯，《英國工人階級的狀況》（The Condition of the Working Class in England）

【譯註】

❶ 瓜達路普女神廟原來在西班牙，對她的崇拜後來在十六世紀被轉移到墨西哥的 Guadalupe Hidalg 廟。

入夜後的步行：女人、性與公共空間

一八七○年，年方十九歲的卡洛琳·威伯（Caroline Wyburgh）與英國查騰（Chatham）的一位海軍士兵一起「went walking out」（出去走）。步行長久以來是求愛的一部分。步行是自由的。它給情侶半私密空間求愛，無論在公園、廣場、林蔭大道或小路（如情人巷等地給情侶私密空間做更多事情）。或許，就像一起遊行肯定、產生團結一樣，一起散步在情感和身體上連結了兩顆心：或許他們因為一起走過夜晚、街道、世界，而初次覺得自己是情侶。一起散步讓他們得以沐浴於彼此的存在，既不需要不斷談話也不需要做緊要的事以致妨礙了談話。而在英國，「walking out together」一詞有時意指與性有關的事，但更常意指一穩定的關係已被建立，類似現代美國詞彙「going steady」。在喬伊斯的小說〈死者〉（The Dead）裡，剛發現妻子在年輕時有追求者的老丈夫問妻子她是否愛那現已成為過去式的男孩，她回答：「我過去常和他一起 go out walking。」

年方十九的卡洛琳·威伯被看到與她的士兵一起走，為此，她某個深夜被警察拉下床。那時

的傳染病法（Contagious Diseases Acts）給兵營城裡的警察逮捕任何他們懷疑是妓女的人的權力。在不當時間或地點行走能置女人於被懷疑之境，而法律准許任何被如此懷疑的女人被逮捕。如果她發現被逮捕的女人拒絕接受身體檢查，會被判數月徒刑；但痛苦而羞辱的身體檢查也是懲罰；如果她發現被逮捕被感染，則會被關入醫療所。總之，她無法全身而退。威伯靠洗門前的石階和地下室養活自己和母親，害怕失去收入的母親試著說服女兒接受身體檢查。她拒絕，因此警察將她綁在床邊四日之久。第五日，她同意被檢查，但在（穿著緊身衣、腿被綁著）被帶到診療室，推入診察楊，被一助手壓制後，她又不願意了。她掙扎、以綁著的腳軋楊，因此弄傷自己。但醫生笑，因他的檢查器具已姦污她，血從她下體流出。「妳沒說謊，」他說：「妳不是個壞女孩。」

士兵既未被逮捕、檢查，亦未被拉入法律體系，男人步行街道似乎不必像女人那樣付出慘重的代價。女人則經常因為步行而被懲罰、威嚇，因為她們的步行在關注控制女人的性的社會被視為富於性意味。在我追索的步行歷史中，主要人物──無論是逍遙派哲學家、flâneurs 或登山家──一直是男性，是檢視為何女人不也出去走的時候了。

「身為女人是我最大的悲劇，」西爾維婭‧普拉絲（Sylvia Plath，譯註：一九三二─一九六三，美國女詩人、小說家）十九歲時在日記中寫道：「是的，我的與路工、水手、軍人、酒吧客混合的欲望──成為場景的一部分、匿名、傾聽、記錄──都被我是個總在被攻擊、被毆打危險中的女人的事實所破壞。我對男人和他們生活的奧趣常被誤認為引誘他們的欲望。是的，上帝，我想和每個人說話。我希望能睡在空地、到西部旅行、在夜晚自由行走。」普拉絲似乎正因為無

法探究男人而對男人感興趣。散步有三個先決條件：人必須有休閒的時間、可去的地方、不被疾病或社會限制所阻礙的身體。休閒時間固然不少，但多數公共場所在多數時間不歡迎女人也對女人不安全。法律、社會習俗、隱藏在性騷擾中的威脅、強暴都限制女人隨心所欲行走的能力。

（女人的衣飾——高跟鞋、緊或脆弱的鞋子、緊身衣和束腹、非常滿或窄的裙子、易被破壞的纖維、模糊視線的面紗——是妨礙女人的社會習俗的一部分。）

女人在公共場合的存在經常受到污衊。英文中有不少情色化（sexualize）女人步行的字和詞彙。譬如妓女就有streetwalkers、women on the town、public women等說法（當然也有public man、man about town、man of the streets等詞彙，但這些詞彙一點沒有妓男的意思）。違反性規範的女人能被說成在strolling、roaming、wandering、straying——以上種種詞彙都暗示女人的旅行帶有性意味。要是有個婦女團體稱自己是星期日流浪者（Sunday Tramps，即萊斯利・史蒂芬的男性朋友團體對自己的稱呼），這名字暗示的不是她們在星期日散步，而是她們在星期日從事猥褻之事。無疑女人的步行常被解釋為表演，意思是女人步行不是為看而是為被看，不是為自身的經驗而是為男性觀眾的經驗，意指她們步行是為了贏得注意。關於女人如何步行的書寫很多，有出自以情色眼光者——從十七世紀「腳在內衣底下／如小老鼠般，溜進溜出」者，至於女人走到哪裡去則被書寫較少。到瑪麗蓮・夢露的扭動——也有教導正確步行方式者。其他範疇的人也有行動受限的情況，但立基於種族、階級、宗教、族裔、性傾向的限制，相

（如今是勞倫斯・波伊松先生的財產的綠色人行道）其通行權屬於萊斯特先生的事實，該人行道事實上是切斯尼沃

較於女人所受的限制顯得局部、零星，女人所受的限制則在過去數千年在世界多數地區塑造了男女兩性的身分。對這些事態有生理和心理解釋，但社會和政治環境是最相關的。我們能回溯多遠？在中亞細亞（約公元前十七到十一世紀），女人被分成兩個範疇。違法戴面紗的女人會被打五十大板的婦女和寡婦必須將頭覆蓋；妓女和女奴則必不可將頭覆蓋。歷史學家格達・勒納（Gerda Lerner）評論道：「家庭主婦在中亞細亞被定義為戴著面紗的『體面』女人；不在男人的保護和性控制下的女人則被定義為不戴面紗的『妓女』……這種歧視在歷史上屢見不鮮，透過置『名譽不好的女人』於某區或某些有明顯標誌的房子或強迫她們在官署註冊的規定而產生。」當然「體面」女人也受管理，但與其說是受法律規範管理，還不如說是受社會規範管理。中亞細亞的法律規範了許多事，此法律對世界的規範似乎自公元前十七世紀以來一直主導世界。它使女人的性成為公共事務。它將拋頭露面與性放蕩等同，且它要求物質障礙使女人難被過路人接近。它以性行為為基礎將女人分成兩個階級，但准許男人接近的階級的會員資格來自犧牲社會名望。無論如何，法律使成為可敬的公共女性人物幾乎不可能，且自公元前十七世紀以來，女人的性一直是公共事務。

　　荷馬的奧德賽周遊世界並到處亂搞男女關係。奧德賽的妻子皮奈洛碧回絕追求者、忠誠地待在家。旅行自奧德賽的時代以來一直是男人的特權，而女人則常常是目的地、獎品，或家的守候者。在公元前五世紀的希臘，男女不同角色被定義成男主外（公領域）、女主內（私領域）。李

察、塞內特（Richard Sennett）寫道：「雅典女人由於生理缺陷而局限於家。」他引用培里克利斯（Pericles，譯註：西元前四九五？─四二九，雅典政治家）對雅典婦女的忠告──「女人的最大光榮是很少被男人談論，無論他們讚美妳還是批評妳」──及贊諾芬（Xenophon，四三四？─三五五？B・C・希臘哲學家、歷史家）對婦女的忠告：「妳的本分是待在室內。」古希臘的女人住得離被讚美的公共空間和城市的公共生活很遠。從古到今，女人大體待在家，不只由於法律，而且由於習俗和恐懼。就操控女人而言，常見理論是男人一旦獲得財產的擁有權與控制權之後，為了要讓財產能正確無誤地移轉到「自己」子女的手中，一定得控制女人的性不可。（還記得筆者在第三章中討論的解剖學者─演化學者歐文・勒夫喬伊嗎？勒氏企圖以「女人的忠貞早在我們成為人以前就對人很重要」的理論自然化男尊女卑的社會秩序）但一優勢性別的誕生（這種優勢性別的特權包括操控、定義常被視為混亂、危險、不潔的女性性慾），還有許多其他相關因素。

建築歷史學家馬克・威金斯（Mark Wiggins）寫道：「在希臘思想裡，女人缺乏男人擁有那種內在自我控制。此一自我控制是安全界線的維持。這些內在界線⋯⋯不能被女人所維持，因為她流體的性不斷地淹沒、瓦解它們。此外，她不斷地瓦解別人（即男人）的界線⋯⋯可以說，建築的角色就是對性的控制，或者更精確地說，對女性的性、女孩的貞潔、妻子的忠誠的控制⋯⋯房子保護孩子免於暴風雨的侵襲，但房子的主要角色是藉使女人無法接近別的男人，來保護父親的家族地位。」如此，女人的性經由對公、私空間的管理而被控制。為使女人只為丈夫所享有，

德莊園的一部分，萊斯特先生認為封閉它很合宜。」──狄更斯，《荒屋》（Bleak House）

很少有比在黃昏

她的整個生命必須局限於家庭的私密空間。

妓女比任何其他女人都受到更多管理，彷彿她們所逃避的社會規範以法律糾纏她們（無疑，妓女的顧客幾乎從未被管理⋯⋯想想幾章前的班雅明和布雷東，他們書寫與妓女的關係，卻不害怕失去他們做為公共知識分子或可結婚的男人的地位）。整個十九世紀，許多歐洲政府企圖藉限制賣淫環境來管理賣淫，而此常常成為對步行環境的限制。十九世紀女人常被描述為太脆弱、純潔、禁不起都市生活的污染，如果沒有特別目的最好不要外出。因此女人藉購物合理化步行，而商店長久以來提供安全的半公開漫步環境。為何女人無法是 flâneurs 的一個解釋是，無論做為商品或消費者，女人都無法脫離城市生活的商業。一旦商店關門，女人的漫遊機會就消失（這對女工是最殘酷的，對女工而言晚上是她們唯一的休閒時間）。在德國，警察迫害夜晚單獨在外的女人，一位柏林醫生評論道：「在街上散步的年輕男人只認為好名譽的女人不會讓自己在夜晚被看見。」拋頭露面和獨立仍能被等同，就像拋頭露面在三千年前就等同於性放蕩一樣；女人的性仍藉地理及時間位置被定義。想想桃樂絲・華滋華斯和她虛構的妹妹伊莉莎白。本涅特因為散步鄉間而受責難，或埃迪絲・華頓《歡笑之屋》（*The House of Mirth*）中的紐約女主角由於單獨走進一男人家喝杯茶而損害了自己的社會地位，並由於被看到在夜晚離開另一男人家而地位全毀（法律控制「名譽不好的女人」、「體面女人」則經常彼此監督）。

一八七〇年代左右，在法國、比利時、德國、義大利，妓女只被允許在某些時間拉客。法國

對賣淫的管理尤其嚴格；賣淫必須領有執照，發照和禁止未領有執照的性商業讓警察得以控制女人。任何女人只要出現在與性工業有關的時、地就會被逮捕，而妓女會因為出現在任何時、地而被逮捕——女人被分成日間和夜間人。一位妓女因「在上午九點於磊阿勒區購物」而被逮捕，並被控跟男人（商店老闆）說話的罪名，且在執照上註明失職。那時，風紀警察能夠以任何罪名逮捕工人階級女性，且他們有時會在林蔭大道上逮捕女行人以充業績。起先，看女人被逮捕是項男人娛樂，但到一八七六年時，濫捕變得相當嚴重，以致閒蕩者有時試圖干預而導致自己被逮捕。被逮捕的年輕、貧窮、未婚女人很少被認為無罪；許多被監禁在聖拉薩爾監獄的高牆裡，在那裡她們生活在可怕的環境，飢寒、骯髒、工作過度且被禁止講話。她們在同意當妓女時被釋放，而從領有執照的妓院逃走的女人，則被給予「回到妓院或被送到聖拉薩爾監獄」的選擇——因此，女人是被迫賣淫而非被救出火坑。許多人自殺而非面對逮捕。偉大妓權鬥士約瑟芬·巴特勒（Josephine Butler）在一八七〇年代訪問聖拉薩爾監獄：「我問監獄的人犯的是何罪，他們告訴我是步行街道罪！」

巴特勒這位成長於進步分子間受過良好教育的上流階級女人，是通過於一八六〇年代的英國傳染病法的最有力反對者。身為一位虔誠基督教徒，她反對傳染病法，因為它使國家有管理賣淫的權力，因為它實施雙重標準。女人會因被懷疑是妓女而被監禁或受檢查，發現攜帶性病的女人被監禁，而男人則繼續散播性病（類似現象可見於近年的賣淫和愛滋病）。通過傳染病法以保護

獨自與其他數千人一起散步更有趣的事；走上走下，享受來自林間或來自建築物的光，傾聽音樂、陌生聲音與交通

軍人的健康——軍人得性病的機率比一般大眾高很多；這法律似乎是植基在「男人的健康、自由、民權對國家的價值，比女人的健康、自由、民權對國家的價值大」的認知。許多人的遭遇比卡洛琳·威伯更慘，且至少一個女人——一個三個孩子的寡母——被迫自殺。雖然美國的法律還算公正，類似的狀況有時已成為性活動的證據，而女人的性活動已被污名化。一八九五年，一位名叫莉齊·蕭爾（Lizzie Schauer）的紐約年輕工人階級因妓女罪名被逮捕，因為她在夜晚單獨在外且停下來向兩位男人問路。雖然她事實上是在去她位於下東城姨母家的途中，行為和時間被解釋為她在拉客。直到身體檢查證明她是個「好女孩」，才被釋放。要是她不是處女，很可能被視為獨自拉客和在夜晚獨行二罪。

　　雖然保護體面女人免於罪惡，長久以來是國家管理起訴賣淫的理由，體面的巴特勒承擔起保護女人免於國家迫害的艱鉅任務，為此她被暴民追擊。一次暴民抓住她，她被毆打且被塗上糞便，她的頭髮和衣服被扯；另一次，一位女人在逃避暴民途中遇見的妓女，帶領她穿過一片後街和空倉庫而至安全之地。她進入政治對話的公領域，挑戰男人的性行為，因為她被一議員譴責為「比妓女還壞」。當她在一九〇六年病重臥床，許多女人正進入公領域並遭遇相同待遇。英、美的婦女爭取投票權運動在幾十年靜默而無效的努力後，在二十世紀的頭幾十年變得激烈，有許多遊行、示威和公共集會。這些示威遊行遭遇暴力——英國警察的暴力、美國軍人群眾的暴力。工會活動分子、不信仰國教者等人從前曾遭遇暴力，但發生在婦女參政權論者身上的一些事相當獨特。在英國，舊時法律被召喚來污名化女人的公共集會，而賦予所有公民和政府請願的權利的現

行法律又遭侵犯。在英、美，因實踐置身公共場所、在公共場所說話權利而被逮捕的女人進行絕食示威、要求自己被視為政治犯。政府的強行餵食措施——將女人束縛起來，從其鼻管塞一管子到胃，然後灌進食物——成為新式體制強暴。再一次，企圖藉步行街道參與公共生活的女人被監禁，並發現自己的身體被國家侵犯。

但女人贏得投票權，近幾十年來，公共空間和身體間的決鬥不是介於女人與政府間，而是介於女人與男人間。女性主義已大致達成室內——家庭、工作場所、學校、政治體系內——互動改革。但為社會、政治、實際、文化目的而接近公共空間是日常生活很重要的一部分，而女人卻由於害怕暴力和騷擾而不敢接近公共空間。誠如一位女性主義學者所說：「女人經歷的騷擾證明了女人不會覺得安心，女人會記得自己做為男人性玩物的角色。」男女兩性都可能因為經濟原因而受攻擊，男女兩性都可能成為城市暴力的受害者。但女人是性暴力的主要目標——她們在郊區、農村和都市遭遇來自各種年齡、挑釁的敘述、評論、睨視和威嚇中。對強暴的恐懼置許多女人於室內、倚賴物質屏障而非自己的意志來保護自己的性。據一份民意調查指出，三分之二的美國女人害怕夜晚獨自外出，百分之四十「非常擔心」被強暴。

跟卡洛琳‧威伯和西爾維婭‧普拉絲一樣，我在十九歲時初次感受到缺乏自由的力量。我成

的聲音，享受花和好食物和來自附近的海的氣味。人行道兩旁是小店舖、酒吧、畜舍、舞廳、電影院、亮著乙炔燈

長於郊區和鄉下交界的地方，可以自由地進城或上山，十七歲時我逃到巴黎，有時在街上抓住我的巴黎男人似乎只是可厭而非可怕。十九歲時，我遷至舊金山貧窮社區，那裡的街道生活比同性戀者社區少，我發現那裡的夜晚相當危險。我害怕的不只是貧窮社區和空間。譬如，我在某個下午在漁人碼頭附近被一對人進行口頭性挑逗的衣著光鮮男士跟蹤；當我轉身要他走開，他被我的不敬嚇壞，告訴我我沒有權利那樣跟他說話，並威脅要殺掉我。他死亡威脅的真誠使這件事顯得特殊。我心痛地發現我沒有戶外生命權、自由權、追求快樂權，這世界只因為我是女人就恨我、傷害我的陌生人，性很容易成為暴力，很多人認為性暴力是私人問題。我被勸告夜晚待在室內、穿寬大的褲子、把頭髮遮起來或剪頭髮，設法看來像男人、遷至較昂貴的地方、搭計程車、買車、成群行動，找個男人護衛我──這一切都彷彿希臘高牆和小亞細亞面紗的現代版，這一切都肯定我必須控制我自己和男人的行為（而非期待社會擔保我的自由）。我明白許多女人已被動成功地社會化到了解她們的位置，以致她們已選擇較保守、群居的生活。獨行的欲望已在她們體內消失──但它未在我體內消失。

不斷的威脅和可怕的事件改變了我。但是，我仍在我原來的地方，變得較擅長處理街上的危險，並隨著變老而較少成為目標。今日我與行人的互動幾乎都是文明的，有些並且是非常快樂的。

我認為，年輕女人之所以接受性騷擾，不是因為她們較美麗，而是因為她們較不確定自己的權利和界線（雖然這種表現為天真和膽小的不確定常是被視為美麗的一部分）。年輕時受騷擾的歲月構成人權限制方面的教育，在每日功課停止後依然使人受益無窮。社會學者瓊‧拉金（June

Larkin）邀集一群加拿大青少年記錄他們在公共場所所受的性騷擾，發現他們紀錄並不完全，因為，正如某人所說：「如果我寫下發生在街上的每件小事，會花太多時間。」在遇到許多掠奪者後，我學會像犧牲品那樣思考，儘管恐懼在我日常生活中扮演的角色比我二十多歲時小多了。

女權運動常常產生自追求種族正義的運動。在紐約州西尼卡瀑布（Seneca Falls）舉行的第一屆婦女大會，是由廢奴論者伊莉莎白・加地・史坦頓（Elizabeth Cady Stanton）和盧克麗塔・莫特（Lucretia Mott）組織——她們曾參加倫敦的世界反奴隸大會，卻發現由男人主導的大會不設女性代表席次。一位歷史學家寫道：「史坦頓和莫特逐漸看出她們受限的地位和奴隸的地位間的類似性。」約瑟芬・巴特勒和英國婦女參政權領導者埃米林・潘克赫斯特（Emmeline Pankhurst）亦來自廢奴家庭，近年一些最富創意且重要的女性主義者是討論種族和性別的黑種女人——貝爾・胡克斯（Bell Hooks）、米歇爾・華萊士（Michelle Wallace）、瓊・喬登（June Jordan）。

當我書寫紐約的同性戀詩人，我略去出生於哈林區的詹姆斯・鮑德溫（James Baldwin），因為對他而言，曼哈頓不是他能沉醉其中的實驗室。曼哈頓對他構成威脅，無論那威脅是要他待在上城的公立圖書館旁的警察，或是試圖徵募他的第五大道上的鴇母，還是他的社區裡試圖掌握他行蹤的人。他以黑人而非同性戀者的身分書寫漫步城市，儘管他是黑人也是同性戀者；他的種族限制他的漫遊，直到他搬到巴黎。今日黑人的處境與一世紀前工人階級女性的處境相同：被視為

的電話亭，到處是陌生的臉、陌生的服裝、陌生而可愛的印象。走這樣的街進入城裡較安靜、拘謹的部分，是遊行

罪犯，因此法律常積極干預他們的行動自由。一九八三年，非洲裔美國人愛德華‧勞森（Edward Lawson）挑戰「要求在街上漫步的人提供可信證明，並在受治安官要求時解釋他們的存在」的加州法令，最後在最高法院獲勝。《紐約時報》指出，「喜歡步行且常於在夜晚住宅區被阻擋」的勞森，因為拒絕提供身分證明而被逮捕十五次。做為一位勇敢強壯的人，他過去常到我常去的一家夜總會跳舞。

但在公共空間，種族歧視常比性別歧視容易認出且遠較容易成為議題。一九八〇年代末，兩名年輕黑人死於「在不當時間置身不當場所」。邁可‧格里菲斯在霍華海灘被一群凶惡白種男人追擊，跑進車流，結果被車輾死。于塞夫‧霍金斯在另一白人皇后區社區班森赫斯特（Bensonhurst）由於身為黑人而被棒打至死。此二事件引起很大的義憤；人們正確地了解到這兩位年輕人的民權在他們因步行街道而被攻擊時遭到剝奪。格里菲斯和霍金斯在皇后區後不久，來自曼哈頓上的一大群十幾歲少年在夜晚進入中央公園，發現一白種女人慢跑者。她遭到輪暴，被刀、石、水管攻擊，她的頭骨破裂，失了許多血。她活了下來，卻成了殘廢。

「中央公園慢跑者事件」受到廣泛討論。許多人憤怒地指出格里菲斯和霍金斯被否定了漫步城市的基本權利，他們兩人被殺被普遍認知為種族因素推動。但在仔細研究中央公園事件後，海倫‧本尼迪克特（Helen Benedict）寫道：「整個過程中，白人和黑人媒體不斷刊載試圖分析年輕人為何犯下此極惡罪的原因……他們在種族、毒品、階級及貧民窟的『暴力文化』裡尋找答案。」她下結論：「被提出的理由完全不足以解釋……因為媒體從不正視強暴的最刺目理由：社

會對女性的態度。將中央公園事件描述為種族事件──攻擊者是拉丁美洲裔黑人──完全未能彰顯對女性的暴力。且幾乎完全沒有人將中央公園事件討論成民權事件──侵害女人漫步城市權事件（黑種女人很少出現在犯罪報導，顯然因為她們缺乏男人做為公民的地位和白種女人做為受害者的吸引力）。班森赫斯特事件和中央公園事件後十年，一黑人在德州所受的可怕私刑被大眾憤怒地視為仇恨有色人種的民權，一年輕同性戀男子在懷俄明州的慘死也被視為仇恨犯罪──蓋男同性戀者和女同性戀者也是暴力的經常目標。但由性別引起的謀殺，儘管它們充滿報紙並每年取走數千女人的生命，只被視為孤立事件。

種族和性別的地理是不同的，因一種族團體可能獨占一整個地區，而性別是呈局部分布。許多有色人發現以白人為主的美國鄉下地區不友善。伊夫林·懷特（Evelyn C. White）寫道當她初次試著探索奧勒岡州鄉下，南方私刑的記憶「在我與麥肯齊河旁的伐木工人一起通過小路時，使我恐懼萬分」。在英國，攝影師英格麗·波拉德（Ingrid Pollard）在湖區為自己拍了多幅照片，從照片中看來她很緊張。她似乎在說，自然浪漫主義對有色人種是不可得的。但許多白種女人在任何孤立的處境都覺得緊張，以下是一個女人的經驗。偉大的登山家格溫·莫伐特年輕時到蘇格蘭沿海的美麗斯開島獨自攀登。在一酒醉的鄰居於半夜闖入她的臥房後，她打電話給一男人要他來陪她：「要是我較老、較成熟，我能獨自處理生活，但就我現在的情形而言，我容易遭受攻擊和覬覦。通常，傳統男人視我的生活方式為公開的邀請，而我無法面對他們在被拒絕時所感受到

的一部分、被吸引入城市、重新發現城市無盡儀式的一部分。──傑克森（J.B. Jackson）／〈陌生人的路〉（The

的怨恨。」

女人一直是朝聖之旅、步行俱樂部、遊行、革命的熱誠參與者，部分因為在一已被定義的活動中，她們的存在較不可能被解讀為性邀請，部分因為同伴一直是女人公共安全的最佳保證。在革命中，公共議題的重要性似乎暫時取消了私人議題，而女人在革命中找到很大自由（一些革命分子，如埃瑪・戈德曼〔Emma Goldman〕，已使性成為她們尋找自由的前線之一）。但獨行也有很大的精神、文化、政治意義。它是冥想、祈禱、宗教探究的主要部分。它是沉思、創作形式，從亞里斯多德的消遙學派學徒到紐約和巴黎的漫步詩人都可看到此點。它可給作家、藝術家、政治理論家等人啟發他們作品的遭遇和經驗，及想像遭遇和經驗的空間，要是偉大男人心靈無法隨意移動於世界，簡直無法想像它們會成為什麼樣子。試著想像關在屋裡的亞里斯多德、穿蓬蓬裙的繆爾。即使在女人能白天步行的時代，夜晚──憂鬱、詩意、醉人的城市夜晚嘉年華會──很可能對她們構成危險，那麼，無法隨意步行的人被否定及置身於世界的重要方式，再者，無法隨意步行的人被否定的不只是運動或娛樂，而且是人性的大部分。

珍・奧斯汀和西爾維婭・普拉絲等女人已為她們的藝術找到主題。一些女人進入了大世界──我想到的有 Peace Pilgrim（在中年）、喬治桑（穿著男人衣服）、埃瑪・戈德曼、約芬・巴特勒、格溫・莫伐特──但更多人必定已被完全噤聲。維琴尼亞・吳爾芙著名的《自己的房間》經

常被引述為彷彿它是主張女人必須擁有家庭辦公室，但事實上它對經濟、教育、進入公共空間的關注並不亞於對創作藝術的關注。為了證明她的觀點，她發明了莎士比亞有才能的妹妹的悲慘生活，並對此茱迪絲·莎士比亞提出以下的問題：「她能在酒棧裡吃晚餐或在半夜漫步街道嗎？」

莎拉·舒爾曼（Sarah Schulman）寫了一本小說，對女人自由受限制提出評論。這本題為《女孩、願景與一切事物》（Girls, Visions and Everything，取自凱魯亞克《旅途上》中的一個詞）的小說，探查了凱魯亞克的信條對年輕女同性戀作家莉拉·福圖朗斯基多麼有用。「祕訣，」福圖朗斯基認為：「在於與凱魯亞克認同而非與他沿路玩弄女人認同，」因就像奧德賽，凱魯亞克是一群不動的女人中旅行的男人。她像凱魯亞克探究一九五○年代的美國那樣探究一九八○年代中期曼哈頓下東城的魅力，而在「她最愛的事物」中有「隨意漫步街道數小時」。但隨著小時前進，她的世界變得愈來愈狹小……她墜入愛河，在公共空間過自由生活的可能性消退。

近小說末尾，她和她的愛人外出到華盛頓廣場公園進行傍晚散步，回來時在公寓前面一起吃冰淇淋，這時她們聽到一男人說：「那是同性戀者解放。他們認為他們能做任何他們想做的事。」他們像自太古以來的情侶那樣一起出去走。像九十年前因獨行而在下東城被逮捕的莉齊·蕭爾一般，她們進入公共空間危及她們的人身安全……

「莉拉不想上樓，因為她不希望他們看到她住在哪裡。她們開始慢慢走開，但男人跟隨。

「妳們這些妓女。我打賭她們有漂亮的陰道，妳們吸吮彼此的陰道，不是嗎？我給妳們看妳

「對莉拉而言，這是日常生活無可避免的一部分。結果她學會溫順、保持安靜、施詐術、避免被天擊……莉拉像總走在街道的人那樣走在街道，對她而言步行街道是自然、豐富的。她和『我是安全的』的幻想一起行走。然而，當莉拉外出買菸的那個晚上，她不安地行走，她的心漫遊直到它因『我不安全』的事實而自動停下。她覺得她可能在任何時候受傷。她坐上一輛七四年雪佛蘭，接受這世界不是她的世界。即使在她自己的街區。」

們忘不了的陰萃……」

通過路的盡頭

Wanderlust

有氧的西西弗斯與郊區化的賽克

若無地方可去，步行自由是無多大用處的。黃金步行時代開始在十八世紀末，結束於一九七○年代，這時代雖在一些人眼中缺點多多，但仍以創造步行地點和對散步的重視而知名，並於二十世紀初達到高峰，彼時北美洲人和歐洲人經常散步，步行常是種聖事和例行娛樂、步行俱樂部興盛。那時，諸如人行道和排水溝等十九世紀都市發明改善了城市，而諸如國家公園和登山等發展也在興盛中。至今本書已測量了鄉下和都市空間的行人生活，並測量了一些城鎮和山。或許一九七○年，當美國人口普查顯示多數美國人住在郊區時，此黃金時代已告結束。郊區被剝奪了舊空間的自然光榮和市民歡樂，而郊區化大幅改變了日常生活的規模和質地。此一改變發生在心裡和地上。一般美國人如今以與過去完全不同的方式感知、評價、使用時間、空間和自己的身體。步行仍適用於汽車與建築物間的地面和建築物內的短距離，但步行做為文化活動、做為歡樂、做為旅行、做為開逛方式在消褪，身體、世界和想像間的古老、深刻關係也在消褪。或許步行最好被想像成「指標種」（indicator species）。指標種表示一健康的生態系，而其陷入危境或減少可能

在爬過馬肚子下、穿過車輪、跨過柱和扶手之後，我們抵達花園，那裡已經有許多人……我們走了兩圈，很高興

是大問題的早期警訊。步行是自由和歡樂的指標種：休閒時間、自由而迷人的空間，不受阻礙的身體。

郊區

在《雜草邊境：美國的郊區化》（*Crabgrass Frontier: The Suburbanization of the United States*）中，肯尼思‧傑克森（Kenneth Jackson）勾勒先於中產階級郊區的「步行城市」；它的人口稠密；有「明顯的城鄉區別」；它的經濟和社會功能是混合的（而「工廠幾乎是不存在的」），因為「生產發生在小店舖裡」）；人的住家離工作場所很近；富人往往住在市中心。他的步行城市和我的黃金時代在郊區結束，而郊區的歷史是分裂的歷史。

羅伯‧費希曼（Robert Fishman）在另一本郊區歷史書《布爾喬亞烏托邦》（*Bourgeois Utopias*）中指出，中產階級郊區住宅在十八世紀末建立於倫敦城外，好讓虔誠的商人能將家庭生活與工作分開。城市被上等中產階級福音派基督徒投以懷疑眼光：紙牌、舞廳、劇院、街市、花園、酒棧都被譴責為不道德的。同時「家庭是世界之外的神聖空間，妻──母是神聖空間內的女祭司」的現代崇拜開始。此一富有商人家庭的郊區社群聽來幸福而沉悶：郊區是充滿大房子的地方，居民無多少家外事情可做。郊區別墅是小型的英國莊園，且郊區別墅像英國莊園那樣彰顯一種自我滿足。不過，莊園上盤據的是農民、獵場看守人、僕人、客人和擴展家庭，因此莊園是生產地，而郊區住宅住的是核心家庭且日益成為消費地。此外，莊園准許步行；郊區住宅容不下步

行，但郊區會侵蝕鄉下、模糊都市。

是在工業革命時的曼徹斯特，郊區宣告成熟、取得自身的獨立性。郊區是工業革命的產物，從曼徹斯特和英格蘭中部諸郡北部向外伸展出去。在工廠制度成熟、窮人變成賺工資的雇員之前，工作和家庭從未完全分開。當工藝被破壞成機器時，將個人自家庭中抽離，使家庭成員在漫長工作中成為彼此的陌生人。家對工廠工作破壞家庭生活，不過是恢復精神從事翌日工作的地方，而工廠制度使工廠工人早期評論者悲嘆工廠工作破壞家庭生活，不過是恢復精神從事翌日工作的地方，而工廠制度使工廠工人遠比獨立工匠貧窮、不健康。一八三○年代，曼徹斯特的廠主開始建造第一批大規模郊區以逃避他們創造的城市並增強家庭生活。不像倫敦的福音派基督徒，他們逃避的不是誘惑而是骯髒與危險──工業污染、壞空氣和差勁衛生，以及可憐勞動力的景象和威脅。

「郊區化有兩項大結果，」費希曼說：「首先是隨著中產階級離開、工人赴工廠做工而被掏空居民的城市中心……遊客們驚奇地發現一在辦公時間後完全安靜、空虛的都市中心。市中心商業區誕生了。同時，曾經邊緣的工廠如今被郊區帶圍繞，郊區帶將工廠與農田分開。郊區別墅被牆圍繞，連兩旁是樹的街道也常常只准居民和居民的客人通行。一群工人企圖使一穿過某廠主的郊區別墅的步道保持開放……廠主回應以鐵門和壕溝。」費希曼的圖象顯示「步行城市」中的豐富都市生活被貧乏化。

工人以星期日逃到原野並爭取進入原野步行、攀登、騎腳踏車、呼吸的權利來回應（如第十

章所述）。中產階級以繼續住在郊區回應。男人坐私人馬車、公共馬車和火車去工作，而女人坐私人馬車、公共馬車和火車去購物。在避開窮人和城市中，他們遺忘行人身分。人能走在郊區，但在郊區幾乎沒什麼地方可去。當汽車使人能住得離工作場所、商店、公共運輸、學校、社會生活很遠，二十世紀美國郊區擴散迅速。菲力普・藍登（Philip Langdon）將現代郊區描述為與步行城市對立：「辦公室與零售業分開……再以經濟地位做更細的區分。製造業，無論多乾淨、安靜──今日的工廠很少是吵鬧、冒煙的工廠──一律在住宅區之外。新社區的街道設計加強分離。為打開嚴格地理隔離，個人需要獲得一把鑰匙──即汽車。基於明顯的理由，鑰匙不發給十六歲以下的人。鑰匙也不發給不再能開車的老年人。」

得到駕照和汽車對現代郊區青少年而言是種深刻成長儀式；在獲得汽車前，孩子不是攔淺在家就是倚賴開車的父母。珍・霍爾茨・凱（Jane Holtz Kay）在其關於汽車的影響的書《柏油國家》（Asphalt Nation）中，寫及一則研究，該研究比較適於步行的佛蒙特州小城和不適於步行的南加州郊區的十歲少年的生活。加州孩子看電視的時間是佛蒙特州孩子的四倍，因為戶外世界提供他們很少冒險和目的地。一項關於電視對巴爾的摩成人影響的近來研究，顯示當地人看當地電視新聞（十分強調血腥犯罪故事）愈多，他們就愈害怕。待在家看電視使他們打消外出的念頭。

我在本書開始所引述的《洛杉磯時報》電子百科全書廣告──「你以往必須在滂沱大雨中，橫跨一個城鎮，去查閱我們的百科全書。我們深信，你們的孩子只要按按鍵盤，就可以把資料拖出來了。」──或許描述了不再有附近圖書館且不被允許獨行的孩子可有的選擇（「走到學校」是進入

世界的第一步，對許多代的孩子而言，同樣變成較不尋常的經驗）。電視、電話、家庭電腦和網際網路完成了郊區發端、汽車加強的日常生活的私人化。它們使走入世界變得較不必要，因此人們對公共空間和社會狀況的惡化採取的是忍受而非抗拒的態度。

美國郊區很大，不適於步行，且正如花園、人行道、拱廊、荒野小徑是步行的基礎結構，現代郊區、公路、停車場是開車的基礎結構。汽車使大洛杉磯的發展成為可能——洛杉磯的郊區並不能算郊區，因為洛杉磯根本沒有都市。如阿布奎奎（Albuquerque，新墨西哥州最大城市）、鳳凰城、休士頓、丹佛等城市可能有也可能沒有一人口稠密的都市核心，但它們的空間太大，以致公共運輸使不上力，步行亦不適宜。在這些城市，人們不再期望步行，也很少步行。有許多原因可以解釋。郊區化使得步行很無聊，往往步行一小時，看到的是同樣的風景。許多郊區有不少彎曲的街道和死巷：藍登給了加州歐文城（Irvine）的例子，在這個城市，為了到達四分之一哩外的目的地，旅行者必須步行或開車逾一哩。此外，當步行不是平常活動，獨行者可能對做不尋常的事覺得不安。

步行成為無力或低社會地位的表徵，且新都市／郊區設計鄙視步行者。許多地方已用購物中心（shopping malls）取代下城，或建造根本沒有下城的城市，經由停車場而非前門進入建築物。在約書亞樹國家公園附近的于卡谷（Yucca Valley），所有商業在公路的七哩路上排成一列，且行

人穿越道和交通號誌燈相當罕見：例如，雖然我的銀行和食品店僅相隔數個街區，但它們在公路的相反兩邊，開車是在它們之間旅行唯一安全、直接的方式。整個加州，逾千座行人穿越道在近年被除去，其中逾一百五十座在交通壅塞的矽谷，這顯示符合洛杉磯城市設計者在一九六○年代初的宣言：「行人始終是交通順暢運行的最大障礙。」西部城市的許多地方完全沒有人行道，進一步暗示步行已被設計終結。在一九八○年代無家可歸之時與狗伊莉莎白在德州和南加州間搭便車徒步旅行的拉爾斯‧艾格納（Lars Eigner），坦白地書寫其經驗，最壞的經驗在一位司機於錯誤地方放他下車時產生：「南吐桑完全沒有人行道。我起先認為這完全是因為該地破落造成的，但我後來知道吐桑的公共政策是盡可能妨礙行人。尤其，我發現除了在狹窄公路的交通道上行走外，沒有能走到北部的路。起先我不能相信，但伊莉莎白和我花了數小時遊蕩在乾河谷的南岸尋找人行道。」

即使在最好的地方，行人空間也不斷在減少：一九九七至九八年間的冬天，紐約市長朱利安尼認為行人干擾交通（我也可以說，在許多人仍徒步旅行、做生意的紐約市，是汽車干擾交通）。市長命令警察取締闖紅燈的行人，把市內一些最繁忙的街口人行道用柵欄圍起來。紐約人以在路障進行示威和闖更多紅燈來抗議。在舊金山，更快、更繁忙的交通，更短的綠燈，更好戰的駕駛者威嚇、騷擾行人。在舊金山，所有死於交通意外的人中有百分之四十一是被汽車輾死的行人，且每年有逾千名行走者受傷。在亞特蘭大，數字是每年有八十位行人被汽車輾死，逾一千三百位行人受傷。在朱利安尼的紐約市，被汽車輾死的人幾乎是被陌生人殺害的兩倍──一九九

七年的數字是二八五 vs. 一五〇。漫步城市看來不是容易的事。

地理學家李察‧沃克（Richard Walker）將都市風格定義為「人口密度、公共生活、大都會種種難以捉摸的混合，及自由表達」。都市風格和汽車在許多方面是對立的，因駕駛者的城市只是人們駕車往返於私領域的功能障礙郊區。隨著購物中心取代購物街、公共建築變成柏油海中的島、城市設計變成交通工程，人們較少混合，汽車鼓勵了空間的擴散和私人化。街道是憲法第一修正案言論和集會權利適用的公共空間，但是購物中心不是。人們聚集在公共場所的民主和自由可能性不存在於人們無空間可聚集的地方。或許「無空間可聚集」是一種故意設計。如費希曼指出，郊區是避難所——先是避開罪惡，然後避開城市和城市貧民的醜陋和憤怒。在戰後美國，

「白種人逃走」（white flight）將中產階級白人從多種族城市送到郊區，而在新西部城市和全國各處的郊區，對犯罪的恐懼正進一步消除公共空間和步行的可能性。政治參與可能是郊區已排除的事物之一。

在美國郊區發展初期，游廊——小城社會生活的重要特徵——在家前面被車庫的出入口所取代（社會學家狄恩‧麥克坎內爾〔Dean McCannell〕告訴我，一些新房子有偽游廊，這些游廊淺得坐不進人）。最近的發展在退出公共空間上更為激進……我們處在牆、警衛、安全系統的新時代，建築、設計和科技是用來消除公共空間的新時代。此一退出公共空間，就像一個半世紀前曼徹斯特商人退出公共空間，是用來使有錢人居於高高在上、不理民間疾苦的地位；它是社會正義

敏調查窮人狀況。而每個以他為模範的人會很快發現，此練習將引導他進入更多慈善，這是在馬車裡練習做不到

的代替品。新的建築和隔離式都市設計可被稱為喀爾文教徒式的……它們反映「活在一預定論 ❶ 的世界」、「剝奪世界種種可能性而代之市場上的選擇自由」的欲望。「任何曾試圖在有警衛巡邏、到處是死亡威脅的社區進行黃昏散步的人，都能很快了解到『城市自由』的古老概念有多過時。」邁克‧戴維斯（Mike Davis）如此描述洛杉磯郊區。而齊克果很久以前即呼喊……「令人難過、喪氣的是，盜賊和菁英分子只在一件事上意見相合：過隱匿的生活。」

如果有黃金步行時代，它興起自移動於不受汽車阻擾的開放空間、不畏和各種人混合的欲望。它興起於城市和鄉下變得更安全、體驗城鄉世界的欲望高漲的時代。郊區在不回歸鄉村的情形下放棄城市空間。而在近年，第二波郊區發展更加深了城鄉的距離。一些非常奇怪的事在近幾十年發生在身體上。

日常生活的去身體化

人們生活的空間已經歷大幅轉變，人們想像、體驗生活空間的方式也經歷大幅轉變。我在一本一九九八年《生活雜誌》上發現一段讚美過去千年來重大事件的奇特文字。在一張火車照片旁寫著以下文字：「就大部分人類歷史而言，所有陸地運輸倚賴一種推進力——腳。無論旅行者倚賴的是他自己的極限或另一動物的極限，缺點是一樣的，即低移動速度、受限於天氣、需要停下來進食及休息。但在一八三○年九月十五日，足部力量開始長時期衰退。在樂隊伴奏下，百萬英國人聚集在利物浦和曼徹斯特間世界第一輛蒸汽火車的通車典禮，儘管有位下院議員在通車典禮

被火車輾死，利物浦和曼徹斯特激起全世界的火車熱。」火車像工廠和郊區一樣是工業革命的一部分；工廠加速生產，火車加速貨物和旅人的運送。

《生活雜誌》的陳述很有趣；大自然作物和氣象因素是一缺點而非偶然的不便；進步由對時間、空間和大自然的超越組成。吃、休息、移動、體驗天氣是身體的經驗；視身體的經驗為負面的等於譴責生物性或感官的生命，這從「足部力量開始其長時期衰退」一句話可以看出。或許這就是《生活雜誌》和群眾都不哀悼被輾死的下院議員的原因。在某種意義上，火車輾壓的不只一人的身體，而是藉由將人的感知、期待和行動從有機世界中抽出來輾壓火車上所有身體。與大自然疏離通常被描述為與自然空間疏離。但感知、呼吸、生活、移動的身體也是對大自然的體驗。

新科技和空間能帶來與身體和空間的疏離。

在出色的《鐵路旅行：時間和空間在十九世紀的工業化》（*The Railway Journey: The Industrialization of Time and Space in the Nineteenth Century*）一書中，沃爾夫岡・席維爾布赫（Wolfgang Schivelbusch）探究了火車如何改變乘客的感知。他寫道，早期鐵路旅行者隨著時間和空間的消泯而具現火車的效應，而超越時間和空間便是開始超越物質世界──變得去身體化。去身體化有副作用。「火車前進的速度破壞了旅行者和被旅行的空間之間的親密關係，」席維爾布赫寫說：「火車被體驗為發射體，在火車上旅行被體驗為被射過風景──因此失去對感官的控制……坐在火車內的旅行者不再是旅行者，而成為（如十九世紀一則流行隱喻所指出的）一件包

的。──派屈克・德萊尼（Pattrick Delany），對奧雷里勛爵〈論斯威夫特的生命和書寫〉的評語，1754

裏。」我們的感知自有火車以來加快了，但火車更快。早期的陸地旅行形式將旅行者與旅行的環境緊密絡連在一起，但火車動得太快。十九世紀心靈來不及和掠過的樹、山、建築產生聯繫。與此地和彼地間地域的空間和感官聯繫逐漸消散。兩地只被愈來愈縮短的時間所分開。席維爾布赫寫道，速度未使旅行更有趣，而是更無聊；和郊區一樣，速度置旅行者於空間監獄。人們開始在火車上閱讀、睡覺、編織、抱怨無聊。汽車和飛機大大增加了此一轉變，而在海拔三萬五千呎高空上看電影可說是空間、時間和經驗的終極斷裂。「從步行的體力勞動的消泯到由飛機引起的感覺喪失，我們終於抵達知覺喪失的邊境，」保羅‧維利里奧（Paul Virilio）寫道：「舊時旅行的戰慄的喪失，如今由放映電影補償。」

《生活雜誌》的作者們可能是對的。身體日益被理解為太慢、脆弱、不值得託付期望與欲望——就像等著被機械運輸的包裹（雖然許多陡峭、崎嶇或狹窄空間，許多偏僻地方只能藉步行抵達，但無可否認的是，為容納機器運輸，我們的環境已成為擁有航路、高級道路、降落場、能源的環境）。被視為適於越過大陸的身體（如約翰‧繆爾或威廉‧華滋華斯或 Peace Pgrim 的身體），與不適於在夜晚外出的身體相當不同。在某種意義上，汽車已成為修復術（prosthetic，如義肢、假牙等），汽車修復術是供被不再適於人行走的世界損害的身體使用。在電影《異形》（Alien）裡，女演員雪歌妮‧薇佛在一纏繞她四肢的機械化身體盔甲裡搖搖擺擺地前進。這身體盔甲使她更大、更尖銳，更強壯，能與怪獸搏鬥，且它看來很奇特、怪異。之似乎能這樣解釋，是因為身體和身體盔甲間的關係在這裡十分明顯，後者明顯是前者的延伸。事實上，從第一根被

抓住的樹枝和被臨時而做的搬運裝置，工具就相當能擴展身體的力量、技能。我們活在——我們的手和腳能領導一噸金屬走得比最快的陸地動物還快的世界，在這世界裡我們的聲音能到達幾千哩外，食指輕輕一動就能在東西裡打洞。

未受工具輔助的身體如今很罕見，做為肌肉和感覺有機體的未受工具輔助的身體已逐漸萎縮。自火車發明以來的這一百五十年，感知和期待已加快，因此，許多人現在認同機器的速度、對身體的速度和能力持懷疑態度。這世界不再依身體的尺度而建，而是依機器的尺度而建，且許多人需要——或認為他們需要——機器來快速通過世界。當然，一如多數「省時」科技，機械化運輸製造的與其說是休閒時間，還不如說是被改變的期望；現代美國人的休閒時間比三十年前明顯減少。換句話說，就像增加的工廠生產速度並未減少工時，增加的運輸速度將人連接往更分散的場所，而非將人自旅行時間中解放出來（例如，許多加州人如今每日花三、四小時往返於工作場所和家庭之間）。步行的衰微是關於缺乏步行空間，也關於缺乏時間——產生許多思考、求愛、幻想、照見的幽靜、自然空間已消失。機器加速，而生活已與機器同步調。

郊區使步行成為無效的運輸，但美國心靈的郊區化已使得步行即使在它還有效的時候也日益稀少。步行已被許多人捨棄。即使在舊金山這個依傑克森的標準是「步行城市」的地方，人們已將郊區化意識帶入其在舊金山的旅行，至少我的觀察是如此。我經常看到人們連短距離也要開車

他們不要和一片屋頂和四周牆發生關係。那如何能與街道相比？孩子的罪惡是街道。街道是比他們在五金店裡買

或乘公車，那樣的距離用腳走還快些。在一次舊金山公共運輸危機中，一位通勤者宣布他以搭街車的時間走到下城——他的所在地距離下城很近，步行二十多分鐘即可抵達，而步行是報紙報導從未提議的運輸選擇（這裡我該談談騎腳踏車，如果這不是一本關於步行的書的話）。一次我遇我的友人瑪麗亞——一位乘衝浪板玩樂的人、騎腳踏車者、眾人旅行者——從她家走半哩到十六街上的酒吧，她很驚喜地發現這兩個地方其實相隔很近，因她從前從未想過從家步行到酒吧。上個耶誕季節，柏克萊時髦戶外裝備店的停車場擠滿等待停車位的駕駛者，但是附近街道充滿停車位。購物者顯然不願意走兩個街區去買戶外裝備（自那時以來，我注意到今日駕駛者常常等待一近處的停車，而不願從停車場的較遠處走入）。人們願意步行抵達的距離似乎在縮小；都市計畫者說住宅區和購物區間相距最好約四分之一哩，即五分鐘內可走到的距離，但有時從汽車到建築物似乎不到五十碼。

當然，在戶外裝備店外等停車位的人可能是到戶外裝備店買步行靴、工作服、登山繩——即步行裝備。身體不再是許多美國人的實用工具，但它仍是娛樂工具，而此意謂著人們已放棄日常空間——從家庭到工作、商店、朋友的距離——向創造出最常藉汽車抵達的新娛樂地點：購物中心、公園、健身房。公園，從歡樂花園到荒野保留地，長久以來容納身體休閒，但過去幾十年中如雨後春筍般興起的健身房代表嶄新的東西。如果步行是指標種，那麼健身房是荒野生活保留地。保留地保護棲息地在別處消失的物種，健身房容納（體力勞動的最初地點被放棄後）身體的求生存。

踏車

郊區合理化，孤立家庭生活；而健身房合理化，孤立的不只是運動，而且是每個肌肉群、心跳速度、卡路里「燃燒帶」。此歷史可追溯至工業革命時代的英國。詹姆斯‧哈迪（James Hardie）在一八二三年關於踏車的小書中寫道：「踏車是在一八一八年由艾普斯威屈（Ipswich）的威廉‧庫比特先生（Mr. William Cubitt）發明，並被設立在倫敦附近的布里克斯頓（Brixton）的感化院。」最早的腳踏車是一帶有扣鍊齒（用做供囚犯踩踏的踏板）的大輪子。它被用來安撫囚犯的情緒，但它已是運動器材。囚犯的體力勞動有時被用來供給製粉廠動力，但是體力勞動，並非生產，是踏車的重點。「構成踏車的恐怖，並經常壓毀頑強精神的，是踏車單調的穩定性，」哈迪如此寫道踏車在美國監獄中的效果。不過，他又寫道：「數所監獄的醫生一致指出，囚犯的健康並未受損，相反地，踩踏車能製造許多健康上的好處。」他自己紐約東河上的貝勒福監獄包含八十一名男遊蕩者和一百零一名女遊蕩者、一百零九名男罪犯和三十七名女罪犯及十四名女「瘋子」。遊蕩過去是、現在仍有時是犯罪，而在踏車上做工是完美的懲罰。

自希臘神話中的神判決西西弗斯——羅伯‧格雷夫斯（Robert Graves，譯註：二十世紀英國詩人、小說家暨評論者）告訴我們，西西弗斯「總靠搶劫維生，常謀殺不懷疑的旅人」——推石頭上山以來，反覆性勞動一直是懲罰性的。每當快到山頂時，石頭就滾下去，他必須重新推石頭

的溶劑更強的耽溺……只有街道是他們的。它安慰他們的寂寞和缺乏愛。它有使人暈眩的魅力。它給他們在家裡得

上山，而永遠如此受折磨。很難說西西弗斯是否是第一位舉重者或第一位踩踏車者，但很容易從西西弗斯的故事看出古代對無實際結果的重複性體力勞動的態度。在大部分人類歷史中及今日的第一世界之外，食物相當稀少而體力勞動很多；只有當這兩件事的位階互調，「運動」才有意義。雖然體能訓練是古代希臘公民教育的一部分，它有現代練習和西西弗斯式懲罰中短缺的社會和文化意義，而儘管步行做為運動長久以來是貴族活動，工人對步行的熱愛（尤其在英國、奧地利、德國）暗示步行絕不只是一種使血液循環或卡路里燃燒的方式。在《疏離》（Alienation）標題下，埃度阿多·加里亞諾（Eduardo Galeano）寫了一篇關於多明尼加共和國某偏僻村莊的漁人的短文，這些漁人不久前對著一則划船機器的廣告納悶道：「室內？他們在室內用它？沒有水？他們沒有水地划船？且沒有魚？沒有太陽？沒有天空？」他們大喊，告訴給他們看這則廣告的外來者他們喜歡他們的工作但就是不喜歡划船。當他解釋這機器是運動機器，他們說：「哦。運動──那是什麼？」日曬的膚色在大部分窮人從農田遷至工廠時成為身分象徵，因此，棕色皮膚表示休閒時間而非工作時間。肌肉成為身分象徵，表示多數工作不再要求身體力量：如曬黑的皮膚一般，肌肉是廢物之美（aesthetic of the obsolete）。

健身房是補償外部消失的內部空間及身體萎縮的補償之計。健身房是肌肉（或健康）製造工廠，且多數健身房看來像是工廠：僵硬的企業空間、金屬機器的閃光、各自埋頭於重複性勞動的孤立的人（且就像肌肉，工廠美學可能喚起鄉愁）。工業革命體制化、分割勞力；健身房現在在做同樣的事──為休閒。一些健身房事實上是再生的工廠。曼哈頓的切爾西碼頭（Chelsea Piers）

建立於一九一○年代，為定期班船——為港口工人、裝卸工人和海員的勞動，為移民和菁英分子的旅行。此碼頭今收容一帶有室內通道、舉重機、攀岩場、四層樓的高爾夫球場的運動中心。電梯帶打高爾夫球的人到球場，在此球場所有打高爾夫球的姿勢——步行、攜帶、注視、定位、移動、溝通、取回或跟隨球——都消失。只有一條球道：四列做同樣姿勢的孤獨的人、球被打的尖銳聲、球落地的沉悶砰擊聲、走過人工草皮去撿球並餵球進自動吐出球的機器的小型汽車。英國擅長將工廠變成攀岩場，其中有倫敦的前發電站、格洛斯特郡塞汶河岸上的倉庫、雪菲市的鐵工廠、伯明罕下城一家早期工廠及一測量員朋友所說的：「里茲附近六層樓的軋棉廠。」（以及布里斯托的一間教堂）是在曼徹斯特和里茲的紡織廠、雪菲市的鋼鐵工廠、伯明罕的無數工廠，工業革命誕生。攀岩場也在美國的前工廠裡被建立。攀岩場之所以在廢棄工廠被建立，是因為貨物如今在別處被製造，第一世界工作變得愈來愈知性，如今人們追求娛樂（攀岩場也不是沒有好處，可以說攀岩場讓人得以琢磨技能、在壞天氣時運動；對一些人來說，攀岩場只增加機會，並未取代青山，但對一些人而言，真岩的不可預測性和光輝已成為可省卻的、討厭的——甚至未知的）。

工業革命的身體必須適應機器，運動機器則適應身體。馬克思說歷史第一次發生時是悲劇，第二次發生時則是鬧劇；體力勞動第一次發生時是創造性勞動，第二次發生時是休閒消費。最深的變化不是體力勞動不再是創造性的，手臂的使勁不再移動木頭或汲水，而是肌肉的拉緊要求健

身房會員資格、練習裝備、特殊器材、教練和指導員，而產生的肌肉可能不被拿來從事任何用途。運動的「效率」意指卡路里的消耗以高速發生，這恰恰是工人目標的反面，且努力勞動是關於身體如何塑造世界，勞力運動則是關於身體如何塑造身體。我無意貶低健身房的使用者──我自己有時也是健身房的使用者──只是想指出健身房的奇怪。在體力勞動已消失的世界，健身房是最易取得、有效的補償。然而健身房還是有令人困惑之處。我常在使用舉重機時試著想像這動作是划船、這動作是汲水、這動作是舉包。農事已被空虛的動作取代，因沒有水可汲、沒有水桶可舉。我不是懷念農夫生活，但我無法避免對我們以使用舉重機來取代汲水動作感到奇怪。「我們以舉重機來進行汲水動作，不為水而為我們的身體、身體理論上被機器科技解放」的變化的本質究竟是什麼？當肌肉與世界間的關係消失，當水被一機器處理而肌肉被另一機器處理，我們是否失落了什麼？

過去有馱獸地位的身體如今有寵物地位：它不像馬那樣提供真實運輸；相反地，身體被運動得像人遛狗。因此，身體成了娛樂而非實用工具，不勞動、而只練習。一袋洋蔥或一桶啤酒被金屬鑄塊取代，舉重機使抗拒重力的動作簡化。健身房裡最怪異的裝置是踏車。怪異，因為我能了解模擬農事，因為農村生活的活動不易得到──但模擬步行空間已消失。亦即，舉重機模擬勞動，但踏車模擬步行發生的表面。踏車模擬的體力勞動是沉悶、反覆的是一回事；走過世界的多面經驗被弄成沉悶、反覆的是另一回事。我記得在曼哈頓傍晚散步，看到許多玻璃牆、兩層樓的健身房充滿踩踏車者，看來好像他們正要奪玻璃而出，但我們知道他們哪兒也去不了。

一個陽光充足的冬日午後，我外出拜訪一家庭運動器材店，途中經過舊金山大學體育館，在那裡踩踏車者在平板玻璃窗裡運動，多數踩踏車者在讀報紙（金門公園在三個街區外，在那裡有許多人在跑步、騎腳踏車，觀光客和東歐移民則散步）。店裡的強壯年輕男子告訴我，人們買家庭踏車，因為家庭踏車讓他們得以在夜晚、外出恐不安全時運動（鄰居看不到他們流汗）。邊運動邊監視小孩、有效率地利用休閒時間，且因為踩踏車是有益受過跑步傷害者的低衝擊活動。我有個朋友在芝加哥天氣極冷時使用踏車，另一個朋友由於有受傷的膕後腱而使用踏車（她之所以會受傷，是因為駕駛為體型較大者設計的車，而非因為跑步）。但第三位朋友的父親住在非常美麗的佛羅里達海灘外兩哩處，據這位朋友告訴我，那海灘充滿低衝擊的沙，但他不走到那裡而使用家庭踏車。

踏車是郊區的附屬品：在無處可去的地方用哪兒也去不了的裝置。踏車也容納汽車化、郊區化心靈，這心靈在天氣受控制的室內空間比在戶外愉快，較適應可以計量、明白定義的活動，而不適應戶外步行。踏車似乎是容納退出世界的許多裝備之一，且我擔心這種容納使人更不想參與戶外世界。踏車也可被稱為喀爾文教科技，因為它提供對速度、「距離」，乃至心跳速度的精確評估，且它消除無法預測的部分──沒有與熟人或陌生人的相遇，沒有轉彎處的驚奇。在踏車上，步行不再是沉思、求愛或探險。步行是下肢的輪流運動。

不像一八二○年代的監獄踏車，現代踏車不製造機械動力而只消耗機械動力。新式踏車有兩

馬力的引擎。曾經，人可藉馬車進入世界；如今她可藉插上兩馬力的插頭來行走。連接於家庭的是一整套電力基礎結構與變換風景與生態的設施電纜、儀表、煤礦或油井或水壩工人。也有工廠用踏車，雖然工廠勞動如今在美國是少數人的經驗。因此，踏車比散步要求更多的經濟、生態聯繫，但它製造少得多的經驗連結。多數踩踏車者邊踩踏車邊閱讀。《預防》（Prevention）雜誌推薦邊踩踏車邊看電視，並教導踏車使用者如何在春天來臨時將踩踏車與戶外步行結合（暗示踩踏車〔而非步行〕是主要經驗）。《紐約時報》指出人們已開始上踏車課以緩和長途踩踏車者的寂寞。就像工廠勞動，踏車時間很沉悶——它是被用來教化囚犯的單調運動。普雷柯心臟病學踏車（Precor Cardiologic Treadmill）的小冊說該產品的特徵是「五種距離、時間、方向不同的行程……減重行程（Weight Loss Course）藉調整工作量來保持你的心跳速度在你最適宜的減重帶，而訂做的行程（custom courses）讓你得以創造、貯藏多達八哩的個人化行程」。最使我感興趣的是訂做的行程；使用者能創造在不同的地域上行走的經驗，只是這裡的地域是在約六呎長平台上的旋轉皮帶。當鐵路開始侵蝕空間經驗，旅程開始以時間而非空間語彙被形容（一現代洛杉磯人會說比佛利距好萊塢二十分鐘遠而不是多少哩）。踏車以准許旅行完全被時間、體力勞動、機械運動測量而完成此轉變。空間——做為風景、地域、奇觀、經驗——已消失。

❶ 喀爾文提出了「預定論」，說明人的得救與否由上帝決定，而選民的標誌就是各人在事業上的成就。

起散步、聊天。——伊莉莎白．威爾森（Elizabeth Wilson）／《城裡的斯芬克斯》（*Sphinx in the City*）

步行的形狀

前章所述的日常生活的去身體化是多數人的經驗、汽車化和郊區化的一部分。步行自十八世紀晚期以來有時一直是抗拒主流的行動。步行在步行的步伐與時代脫節時變得顯著——這就是步行歷史的許多內容是一第一世界、後工業革命史的原因（工業革命後，步行不再是經驗連續統一體的一部分，而成為被刻意選擇的事物）。在許多方面，步行文化是對工業革命的速度和疏離的反動。步行文化可能是將繼續反抗空間、時間、身體喪失的反文化、次文化。步行文化的許多內容得自古代儀式——逍遙派哲學家、邊走邊作詩的詩人、進香客和佛教「步行禪」實踐者的儀式——和 hiking（健行）及 flâneury 等舊有步行文化。但一新步行領域在一九六○年代開啟：做為藝術的步行。

自然，藝術家向來步行。十九世紀時，攝影的發展和外戶畫（Plein-air painting）的傳播使步行成為形象製造者的重要媒介——但一旦他們找到風景，便停止漫步，更重要的是，他們的形象永遠凝住了風景。有無數精采的步行畫，從隱士漫步山間的中國畫到蓋恩斯巴勒（Thomas

Gainsborough）的《晨間行》（*Morning Walk*）或卡玉伯特（Gustave Gaillebotte）的《巴黎街道，雨天》（*Paris Street, Rainy Day*）。但《晨間行》中的貴族年輕情侶永遠凝定在他們跨足的一刻。

在所有我能想起的作品中，只有十九世紀日本版畫家廣重（Hiroshige）《德井田路的五十三景》（*Fifty-three Views on the Tokuida Road*）似乎是暗示步行而非停止：它們像聖瞻亭一般，以一連串的圖畫來暗示旅程，這次是從江戶（現今東京）到京都的三百一十二哩路，當時這段路多數是人行道，就像它們在版畫中的情形一樣。《德井田路的五十三景》像公路電影。

語言像路：它不能被立刻理解，因為它在時間中開展。此一敘事或時間因子已使得書寫和步行彼此類似——直到一九六○年代，每件事都改變了，而任何事在視覺藝術的大傘下都成為可能，藝術和步行才彼此類似。每個革命都有許多父母。視覺藝術革命的一位教父是抽象表現主義畫家帕洛克。表演藝術家亞倫・卡布羅（Allan Kaprow）在一九五八年寫道，帕洛克不再把畫當成審美對象，而當成「寫日記的姿勢」。姿勢是主要的，畫其次。卡布羅的分析成為豐富的、預言式宣言：「帕洛克對藝術傳統的破壞可說是回歸藝術與儀式、魔術、生命密切相關的時代……我認為，帕洛克使我們著迷、目眩於日常生活的空間和物件，無論那是我們的身體、衣服、房間或第四十二街的廣闊。不只用手作畫，我們應利用視覺、聲音、動作、人、氣味、碰觸。」

對接受卡布羅描繪的邀請的人而言，藝術不再是以技藝為基礎的學科，而成為對觀念、行動與物質世界間關係的無止境探索。在畫廊及美術館等建制彷彿垂死的時代，行動畫派此一藝術派別尋找新場域和創造藝術的新理由。藝術的可能只是這樣一種探索的證據或觀者進行探索的支撐

物，而藝術家在擴展姿勢時能以科學家、僧人、偵探、哲學家為師。藝術家的身體變成表演的媒介，正如藝術史家克麗絲汀·史蒂爾斯（Kristine Stiles）所寫：「強調身體是藝術，行動畫派藝術家擴大過程的角色，不強調物件而強調行動方式。」回想起來，行動畫派藝術家似乎是一個行動一個行動地以最簡單的物質、形狀、姿態重塑世界。一個這種姿勢——能引出非凡力量的平凡姿勢——就是走路。

書寫現代藝術史逾三十年的露西·利巴德，追溯步行做為美術的源頭至雕塑，而非表演。她聚焦於卡爾·安德烈（Carl Andre）一九六六年的雕塑《槓桿》（Lever）和其一九六八年的《關節》（Joint），前者以銅做為材料，自一房間延伸到另一房間，因此觀者必須旅行，後者線條類似，但它是在草地遊歷的乾草桶。「我認為雕塑是路，」安德烈寫道，「一條不從任何特定觀點顯現自己的路。路出現、消失……我們對路沒有特定看法，我們對路的觀點是移動的，隨前進而移動。」安德烈的微雕，就像中國卷軸，是在時間中因應觀者的動作而展現自己；安德烈的微雕和中國卷軸把旅行納入自身的形式。「藉著納入東方的多重觀點概念，安德烈為『步行』的雕塑類型關出出場地。」利巴德下結論。

其他藝術家已建了各種路：卡洛李·施尼曼（Carolee Schneemann）在一九六○年代夏天（在她遷往紐約，成為表演藝術界最激進的藝術家之一之前），在她伊利諾州後院用倒下的樹和其他龍捲風碎片建了一座迷宮讓朋友走過。卡布羅在一九六○年代初為觀眾和表演者建立可走過、

者，總準備再出發，或好像是生命的煉金術士。——布洛克（F. Bloch），《林蔭大道的類型》（Types du Boulevard）

參與的環境。同年安德烈建造了《關節》、派翠西亞‧約翰遜建立了《史蒂芬‧朗》（Stephen Long）。利巴德這樣描述《史蒂芬‧朗》：「一座大青色」陳列在紐約州布斯科克（Buskirk）廢棄鐵道上一千六百呎長木造小徑，它被設計成藉著增加距離和時間，來吸收顏色和光線。」在美國西部，更長的線條被畫，雖然它們未必與步行相關：邁可‧黑瑟（Michael Heizer）藉使用推土機作宏偉地表藝術，它的線條能從飛機上或地面上觀照；沙漠作畫來作「摩托車畫」；華特‧德‧瑪麗亞（Walter de Maria）在內華達州的沙漠用推土機作宏偉地表藝術，它的線條能從飛機上或地面上觀照；但或許羅伯‧史密森（Robert Smithson）的一千五百呎長《螺旋形防波堤》（Spiral Jetty）‧一蜿蜒進大鹽湖的砂石路，就宜於美國西部的步行。雖然美國西部最早居民步行了許多年，但或許羅伯的各種發展計畫：鐵路、水壩、水道、礦坑。

英國則一直適用於步行，它的風景未被用做太多開發，因此那兒的觀察使用較輕的筆觸。最致力於探索步行做為藝術媒介的當代藝術家是英國人李察‧朗（Richard Long）。他的早期作品，一九六七年的《步行製造的線》（Line Made by Walking）即已顯露他的企圖。這張黑白照顯示草中的一條路延伸過中央到草地遠處的樹。如標題所說明的，朗以腳畫線。它比傳統藝術更有野心也更謙遜：野心在於在世界印上自己的標記；謙遜在於姿勢是這樣的平常姿勢，產生的作品是在腳下產生。一如許多其他當代藝術家的作品，朗的作品很有野心：《步行製造的線》是場表演（線是此表演的遺跡）？或是一件雕塑（照片是此雕塑的紀錄）？或照片是藝術品？或以上皆是？步行變成朗的媒材。他的作品包括記錄自己步行的紙上作品、步行中所拍的風景照片、指涉

自己戶外活動的室內雕塑。有時步行被一帶有文字的照片（或地圖、文字）再現。在地圖上，步行路線被畫進以暗示他進行很多步行，他之於陸地就像他的筆之於地圖，且他常常走直線、圓圈、方形、螺旋形。同樣地，他的景觀雕塑通常是藉將岩石和樹枝安排成直線和圓圈來製造——直線和圓形無言地勾起一切事物：循環和線性時間、有限和無限、路和路線。朗的許多作品陳列在線、圓圈、由樹枝和石頭做成的迷宮，或美術館地板上的泥上。但走在風景中向來是他作品的主軸。一件結合圓、美術館地板上的泥與步行的壯麗早期雕塑被題為《從西爾伯里丘底部到頂端的步行長度》（*A Line the Length of a Straight Walk from the Bottom to the Top of Silbury Hill*）。靴子浸在泥中，他走的不是直線而是美術館地板上的螺旋形，因此，泥路既代表他在別處走的路也變成新的室內路程，既是步行的證據也是邀請步行。它玩弄經驗的具體性——步行及其場所（西爾伯里丘是位於南英格蘭，具有宗教意義的古代土壘）、語言的抽象性和步行的長度。經驗不能被化約成地名和長度，但僅地名和長度即足以開啟想像。「步行表現空間與自由，而空間與自由能存在於任何人的想像，那是另一空間。」朗多年後寫道。

在某些方面，朗的作品類似旅行書寫，他的簡短文字和自由形象不是告訴我們他如何感覺、他吃什麼等細節，而是把大部分旅程留給觀者的想像，這是表演藝術的特點之一，即要求觀者做許多工作，詮釋企圖，想像看不見的。它給我們的不是步行也不是步行的再現，而是步行的概念對步行場所的召喚（地圖）或步行的景象（照片）。強調正式、可以計量的層面；幾何學、計

對哲學家而言，遊蕩是過日子的好方式；尤其在城、鄉間的郊區（醜陋但流露奇特氣氛），這些郊區圍繞若

量、數字、持續時間。例如，朗的某幅螺旋形畫被題為〈一千哩一千小時／一九七四年夏天在英格蘭的順時鐘行走〉（A Thousand Miles A Thousand Hours A Clockwise Walk in England Summer 1974）。它以國名和年分玩弄時間與空間的關係、玩弄能被測量的和不能被測量的。然而我們很高興得知在一九七四年，當生活所以變得更複雜、擁擠、犬儒時，有人找到時間與空間來從事這樣艱辛而顯然令人滿意的與陸地的遭遇。然後有帶有文字的地圖：〈在塞尼阿巴斯巨人中央六哩寬圓圈內的六日步行〉（A Six Day Walk Over All Roands, Lanes and Double Tracks Inside a Six-Mile Wide Circle Centred on the Giant of Cerne Abbas）。另段文字描述該巨人——在多塞特郡山邊，帶有棍棒和直立陰莖的一百八十呎高人物，其輪廓是有兩千年歷史的白堊。

朗喜歡每件事物和古老過去都有聯繫。他的作品修正英國鄉村步行傳統，同時再現英國鄉村步行傳統最迷人、最有問題的面相。他曾到澳洲、喜馬拉雅山脈、玻利維亞的安地斯山脈創造作品，而「澳洲、喜馬拉雅山脈、玻利維亞的安地斯山脈能被吸收入英國鄉村步行傳統」的想法有殖民主義的氣味。它再一次使「忘記鄉村步行是文化儀式」的危險浮出，且儘管鄉村步行可能是文明、優雅之事，將鄉村步行的價值強加在別處並不是文明、優雅之事。但儘管鄉村步行的文藝深陷在傳統、感傷癖和自傳式絮叨裡，朗的藝術在強調「步行有形狀」中是嚴肅而有新意的，朗的藝術與其說是文化遺產，還不如說是有創造力的再評估。他的作品有時極美，且其「步行的單純姿勢能將步行者連接往地表、能測量路徑、能轉化步行者身心、能是藝術」的堅持是深刻而優雅的。朗的同儕漢米許‧富爾頓（Hamish Fulton）也以步行創造藝術，而他帶有文字的攝影作品

與朗帶有文字的攝影作品幾乎不能區別。但富爾頓強調步行的精神——情感面、較常選擇聖地及朝聖之旅，且他不製作美術館中的雕塑或地上的標記。

有別種步行藝術家。第一個將步行做成表演藝術的藝術家可能是來自荷蘭蘇里南的寒微移民史坦利·布朗恩（Stanley Brouwn）。一九六〇年，他請求街上的陌生人指引他往城中各地點的方向，並將結果製成相遇的地方藝術；後來他舉行（要求觀者進行步行旅行的）「阿姆斯特丹的所有鞋店」之觀念藝術展；在美術館裝置指示世界各城市的路標，邀請觀者走向喀土穆或渥太華；一九七二年時花了一整天數自己的步伐；並探究都市步行的世界。有權威的德國表演藝術家、雕塑家約瑟夫·博伊斯（Joseph Beuys）常常以深刻意義浸染簡單行動，他曾在某次表演中激昂地跟隨一政治遊行，在另一表演中走過他愛的一片沼澤。此一九七一年的《沼澤行動》（Bog Action）被記錄在顯示他步行的照片裡，有時照片中只見他的頭和男式軟呢帽浮現在水上。

紐約表演藝術家維托·阿肯西（Vito Acconci）在一九六九年以二十三天時間做其《跟蹤》（Following Piece）；一如當時許多觀念藝術，它藉選擇一陌生人，跟蹤他直到他進入一建築物來玩弄規則與現象間交點。作品處理互動與相遇的法國攝影師蘇菲·卡勒（Sophie Calle）後來以自己的兩個人修正阿肯西的表演，記錄在照片和文字裡。《威尼斯套房》（Suite Vénitienne）敘述她在一場巴黎派對裡遇見一男人，暗中跟蹤他到威尼斯，在那裡她像個偵探般跟蹤他，直到他面對她；多年後她讓她母親僱一實際偵探在巴黎跟蹤她，並將偵探對她拍的照片編入她自己的藝術作

千大城市，例如巴黎。——雨果，《悲慘世界》（Les Misérables）

覺得無聊，我們無目地的漫步、看東西；

品做為一種肖像畫。這些作品探究城市之於懷疑、好奇、監督的潛力。一九八五、八六年，巴勒斯坦─英國藝術家夢娜・哈圖姆（Mona Hatoum）用街道做為表演空間，印刷雪非市街道上包含unemployed（失業）字眼的足跡（彷彿要彰顯雪非市行人的悲哀祕密），並在布里克斯頓（Brixton，倫敦的工人階級衛星城）表演兩場步行行動。

在所有牽涉步行的表演中，最戲劇化、有野心、極端的是馬利娜・阿布拉莫維克（Marina Abramović）和尤雷（Ulay）一九八八年的《萬里長城行》（Great Wall Walk）。身為來自共產主義東歐的激進表演藝術家──她來自南斯拉夫，他來自東德，他們在一九七六年開始合作一連串他們稱為「關係作品」（relation works）的東西。他們喜歡用威脅危險、痛苦、踰越、無聊的表演來測試自己和觀眾的身體和心理邊界；他們也對象徵性結合男女成一理想整體感興趣；且他們日益受黃教、煉金術、藏傳佛教等祕教傳統影響。他們的作品使我們想起卡里・史奈德描述為「四尊嚴」的中國傳統──立、臥、坐、行。它們是「尊嚴」，因為它們是我們在自己體內安居的方式。在他們第一件作品《空間中的關係》（Relation in Space）裡，他們從房間中對立的牆疾走向彼此直到相撞，一次又一次。在一九七七年的《無法測知的狀態》（Imponderabilia）裡，他們裸體，不動地站在美術館門廊，因此參觀者必須決定在走過他們之間時要面對誰。在一九八〇年代的《休息能量》（Rest Energy）裡，他們站在一起（她握著一具弓，他則握著搭在拉緊的弓弦上的箭，指向她的心）；他們均衡的張力和靜止延長此時刻並安定其危險。同年，他們去澳洲內地，希望與原住民溝通，但原住民不理他們。他們在熾熱的沙漠花了一個夏天練習靜坐，從沙漠學

習「不動、靜止和守望」。之後，他們發現當地居民較愛說話。從此經驗產生他們在雪黎、多倫

多、柏林等城市的《橫渡夜海》(Nightsea Crossing) 表演：一天齋戒二十四小時的同時，他們每

天花數小時在美術館或公共空間靜坐，隔桌面對彼此，像呈現專注精神的活雕塑。

「當我去西藏時，我也見識了一些蘇菲派儀式。我認為藏傳佛教和伊斯蘭教蘇菲派為了製造

精神躍界、消除對死亡的恐懼、對病的恐懼、對一切身體限制的恐懼，而將身體推向體能極

限，」阿布拉莫維克說：「表演是使我們得以躍向那另一空間和領域的形式。」《萬里長城行》是

在阿布拉莫維克與尤雷合作的最高峰產生的。他們打算從四千公里防禦牆的對立兩端走向彼此，相

遇，結婚。多年後，當他們終於清除由中國政府所設立的官僚政治障礙，他們的關係已變化甚

多，以致《萬里長城行》成為他們合作和關係的終結。一九八三年，他們花了三個月時間從兩千

四百哩外走向彼此，在中間擁抱，然後分道揚鑣。

被築來防禦匈奴的萬里長城，是「藉畫界線來定義、保護自我」的欲望的偉大象徵之一。對

兩位成長於鐵幕後的藝術家而言，萬里長城此一將南北分隔成連接東西的道路牆，充滿了政治反

諷和象徵意義。畢竟，牆分割而路連接。他們的表演能被解讀為東西方、男女性、隔離和連接的

建築的象徵性相遇。研究「萬里長城行」計畫的評論家湯瑪斯‧麥克艾維利 (Thomas McEvilley)

指出，藝術家相信「萬里長城是由風水專家籌畫，因此，如果你正確地步行萬里長城，你會碰觸

連接地表的擁有靈力的線」。記錄「萬里長城行」計畫的書指出：「一九八八年三月三十日，馬

為了打發無聊，我們買了兩只舊聖雲 (Saint-Cloud) 茶壺，裝飾銀箔圖案的茶壺，裝在帶有百合花形紋章鎖的盒子

利娜‧阿布拉莫維克和尤雷開始他們從萬里長城對立兩端的步行。馬利娜從東、從海邊出發。尤雷從西、從戈壁沙漠出發。六月二十七日，在號角聲中，他們在山西省神木（Shenmu）附近的山隘，在佛寺、孔廟和道觀之中相遇。」麥克艾維利指出，此最後表演也擴大了他們「走向彼此直到相撞」的第一次表演。

書中有一段落，簡潔的文字和有召喚力的照片表達出兩位藝術家的經驗，好似李察‧朗表達複雜經驗的帶有文字的攝影作品。麥克艾維利的書也揭示萬里長城行的另一面向：與無盡官僚政治的糾纏。和托爾斯泰筆下希望步上朝聖之旅的瑪雅公主一樣，阿布拉莫維克和尤雷似乎是以「獨行在清澈、安靜的空間和心境」的形象出發，但麥克艾維利描述每晚帶他們到住處的先遣部隊、在他們身邊喧鬧的副手、譯者和官員，尤雷在舞廳陷入的爭執、日程表、規矩和地理如何分裂尤雷的步行（阿布拉莫維克則確定她每天早上在她前一晚停止的地方出發，宣布：「我走這牆的每公分。」）。萬里長城在許多地方塌陷、要求攀登，在長城頂上風常常很大。這場步行的麥克艾維利眼中已成為另一種表演，在此表演中正式目標是以無數非正式困惑與煩惱為代價而被實現。但或許憑藉專注工作的兩位藝術家能將周圍的喧囂擋在門外。他們的文字和影像訴說步行的精神。和朗的作品一樣，阿布拉莫維克和尤雷的作品似乎是向觀者保證與土地相遇的原始清淨仍是可能的，人的存在與寂寞地方的廣大相比顯得渺小。

「經過許多天的準備，第一次，我感到身心舒爽，」尤雷寫道，「此身和心在步行的有節奏的擺動中相調和。」

之後，阿布拉莫維克開始做邀請觀者參與的雕塑。她放晶球、水晶塊、磨光的石頭入木椅或雕像的臺——這些家具供人沉思並供人與石頭特有的基本力量相遇。最壯觀的雕塑是一九九五年在愛爾蘭現代藝術美術館展出的幾雙水晶鞋。我從都柏林下城走到美術館，發現美術館坐落在一棟優雅老軍醫院裡，而這步行和建築物的歷史似乎是為鞋——被挖空、內部磨光的大塊透明紫水晶，像歐洲農夫曾穿的木鞋的童話版——而做的準備。觀者被邀請穿上鞋、閉上眼睛，穿上鞋後我了解到我的腳在土地裡，而雖然走路是可能的，但要走路很困難。我閉上眼睛，看見奇怪顏色，這鞋好像是醫院、都柏林、愛爾蘭、歐洲繞其旋轉的定點；這鞋不是供你旅行而是讓你了解你可能已在那裡。後來我讀到這鞋是供步行禪，為提高對每步的覺知用的。它們被題為《旅行鞋》（Shoes for Departure）。

卡布羅一九五八年的預言被步行藝術家實現：「他們將從平凡事物中發現平凡的意義。他們不會試圖使平凡事物非凡，而只會陳述它們的真實意義。」做為藝術的步行促使人注意步行最單純的層面：鄉村步行使身體和土地彼此測量，都市步行引出無法預知的社會遭遇。並促使人注意步行的最複雜層面：思想和身體間的豐富潛在關係；一人的行為可以是對別人想像力的邀請；每個姿勢都能被想像為小型、看不見的雕塑；步行藉走入世界、遭遇世界而重塑世界；每項行動皆反映、再發明它所處的文化。

裡。——《冀古爾兄弟日記》（Goncourt Journals）·1856

拉斯維加斯或兩點間的最長距離

我很想進入山峰區。我一直在尋找一趟步行史地點的最後之旅，而山峰區似乎有一切事物。

我打算從查特沃斯宅邸的籬笆迷宮動身，然後漫步過周圍的正式花園達藍斯洛特・布朗進行造園工程的花園。從那裡我能進入山峰區，朝金德史考特去（那裡正在進行偉大的通行權戰役），並經過著名的粗砂石攀岩區（「工人階級攀岩革命」在那裡發生），然後前往鄰接的曼徹斯特（有郊區）或雪非市（有工業廢墟和從前是鐵工廠的攀岩場）。或者我能從工業城市出發，進入鄉下，然後到花園和迷宮。但這一切美麗的計畫在我懷疑證明在英國仍可能行走並無多大重要性時結束。英國的工業荒地表示蒼白的歐洲北部的過去，而我想調查的不是徒步的過去而是徒步的未來。所以一個十二月早晨，我步出派特的大貨車到拉斯維加斯下城的飛茫街（Fremont Street），派特則到紅岩區（Red Rocks）攀岩。

十三哩長的紅岩斷壁在拉斯維加斯的東西向大路下方，在它的沙岩圓頂和柱後面是一萬呎高的春地（Spring Range）灰峰。拉斯維加斯此一乾燥的新興都市，最不受讚美的一面是其驚人的

她生命的結局很悲慘。曾經是她的時代最美麗、最受渴望的女人變成對走路狂熱的半瘋女人。她住在旺多姆街二

環境──三面依山、一面是沙漠，但拉斯維加斯從不是自然風景地。Las Vegas 意指「草地」，這名字顯示西班牙人在英國人之前來到此南派烏特（Southern Paiute，Paiute 指居住於美國西部的印第安人）綠洲，但綠洲直到二十世紀──一九〇五年，從洛杉磯到鹽湖城的鐵路決定在拉斯維加斯設站時──才變成城鎮。拉斯維加斯在綠洲被吸乾後始終是漂流者和觀光客的城鎮。它缺乏礦物資源，且到賭博在一九三一年在內華達州變成合法時才開始繁榮，而胡佛水壩被建造在東南方十三哩處的科羅拉多河上。一九五一年，內華達州核子測試基地被建立在西北方十六哩，而在此後數十年內，有逾千件核子武器在內華達州核子測試基地被測試（在一九六三年前，多數測試在地面上進行，有幾張蕈狀雲飄浮在賭場招牌之上令人吃驚的照片）。被上述龐大紀念碑支撐的拉斯維加斯顯出統治河流、原子、戰爭、世界的雄心。不過，塑造拉斯維加斯最多的是一很小但相當普遍的發明：空氣調節裝置（air conditioning），這與近來美國人大量移往西南部、許多人想在涼爽室內度夏天有關。常常被描述為異常的（exceptional），拉斯維加斯其實是象徵性的（emblematic），建於美國及全世界的新型地方的極端版本。

拉斯維加斯的下城是繞著鐵路車站而建：游客被期待下火車，走到環繞飛茫街的下城繁華區閃光峽谷區（Glitter Gulch）的賭場和飯店。隨著汽車取代火車，焦點轉變：一九四一年，第一座賭場──飯店複合體與當時往往洛杉磯的公路──九十一號公路（即現在的 Las Vegas Strip ❶）一起誕生。很久以前，我在一輛駛往（在內華達州核子測試基地舉行的）年度反核集會的汽車裡睡著，醒來後，我發現我們在 Strip 上一座交通號誌燈旁停下，看見霓虹藤、花和字跳舞、起泡、

十六號，每天傍晚，穿著黑色衣服，她的臉藏在面紗後，帶兩條可憐、肥胖、氣喘的狗拖著腳步走…她小心不讓人

爆炸。我仍記得在沙漠的黑暗後看見那奇觀的震驚。一九五〇年代，文化地理學者傑克遜（J.B. Jackson）描述路邊strip（當時的新興現象）為另一世界、為陌生人和駕駛汽車的人而建的世界…在拉斯維加斯你發現strips的有效性終究是『另一世界是什麼』的問題：是否那是你一直夢想的世界。在拉斯維加斯你發現strips的真實活力：它為我們的休閒創造一（完全不像一代以前的夢幻環境）夢幻環境。它創造、同時反映新的大眾品味。」該品味，他說，是對於嶄新的事物、排斥先前歐洲中心觀念的事物，配合汽車和乘汽車的人的未來主義幻想的事物：「那些流線型的外觀、華麗的出入口和奇異的色彩效果，那些與古老、傳統事物衝撞的自我肯定的色塊、光線與運動。」Strip此一為美國汽車文化而發明的地方建築，在著名的一九七二年建築宣言《向拉斯維加斯學習》（Learning from Las Vegas）中被讚美。

不過，近年，完全想不到的事在Strip上發生。Strip吸引了許多汽車，以致八條汽車專用道總是忙碌不堪。行駛過Strip時，總能見到漂亮的霓虹招牌，就像每一商業Strip上都能見到許多大招牌一樣，但拉斯維加斯Strip在過去幾年內已成為行人生活的嶄新地點。Strip上一度分散的賭場已發展成一條幻想與誘惑大道，觀光客現在能把車停在賭場❷的大停車場內，在Strip上漫步數日，而他們確實這樣做——一年有逾三千萬人在Strip漫步，在最繁忙的週末有高達二十萬人在Strip上漫步。即使在八月，日暮後氣溫仍高達華氏一百度時，我也看到人群在Strip上緩緩走動。自一九六六年凱撒宮在霓虹招牌上進行夢幻建築，一九八九年金殿大酒店（Mirage）推出

第一座設計成行人景觀的拱廊以來，賭場建築已經歷大幅變化。我覺得如果步行能在拉斯維加斯復興，它就有未來，而藉著步行Strip我或能發現那未來是什麼。

飛茫街的舊式光彩與Strip的新夢幻環境相比顯得失色，因此它已被重新設計為夢幻拱廊。它的中央道路禁止車輛通行，因此行人能自由地遊逛，而在街道上方安置了高聳、拱形的頂棚，雷射秀夜晚在頂棚上閃爍，因此曾經的天空如今是大型電視螢幕。飛茫街在日光下是悲傷的半廢棄之地，我在上面轉了一圈，向南走到拉斯維加斯大道（Las Vegas Boulevard），這條大道最終會成為Strip。在它成為Strip前，大道上充滿了汽車旅館、破爛公寓、悲傷的紀念品店、黃色書籍店、當舖，堪稱賭博、觀光業、娛樂業的醜陋後方。一個在公車站中縮在棕色毛毯裡的無家可歸黑種男人注視我走過，我則注視街的另一邊從結婚教堂（wedding chapels）❸走出的亞洲夫婦，他穿著黑西裝，她則穿著白裙子，完美得像從大結婚蛋糕上掉下來一樣。這裡每種企業似乎都自成一格；結婚教堂不受情趣用品店干擾，最時髦的賭場被廢墟和空地圍繞。人行道上沒有很多人。

我向下走到老瑞秋酒店（El Rancho Hotel），這酒店曾被燒為灰燼，如今又高朋滿座。沙漠和西部被許多早期賭場浪漫化：沙丘（Dunes）、沙（Sands）、撒哈拉（Sahara）、strip上的金沙酒店（Desert Inn）、先鋒俱樂部（Pioneer Club）、金塊（Golden Nugget）、邊界俱樂部（Frontier Club）、飛茫街上的阿帕契飯店（Hotel Apache），但更多近來的賭場拋棄了沙漠味。「沙」被有水道的「威尼斯」（Venetian）取代。我後來了解到我的步行是企圖發現此地經驗的連續性，步行常常提供的空間上的連續性，但此地以其光線和幻想的不連續性打敗了我。它還以另一方式打敗了

我。在二十世紀初僅有五人的拉斯維加斯，到一九四〇年有八千五百人，到一八八〇年代約有五

十萬人（彼時賭場似乎在一片矮樹叢和絲蘭中豎立著），如今有約一百二十萬居民且是全美發展

最快的城市。迷人的Strip被停車場、高爾夫球道、有出入口的社區、小strips圍繞——拉斯維加

斯的許多反諷之一是在完全為汽車而設計的郊區中心有一行人綠洲。我想從Strip走到沙漠，因

此我打電話到當地地圖製作公司請求推薦路線，因為我的所有地圖都早已過期。他們告訴我，拉

斯維加斯成長得實在快，以致他們必須每月製作新地圖，然後他們推薦Strip南邊和城市邊緣間

一些最短路線，但派特和我開車經過這些路線、發現它們對獨行者而言是令人擔憂的地方——布

滿了倉庫、輕工業工廠、多灰塵的空地、發散荒廢氣息的有圍牆的房子，只偶爾有汽車或骯髒的

流浪漢經過。因此我固守行人綠洲，發現我能在精神上移開賭場：十年前夢幻賭場尚不存在；二

十年前賭場散置，幾乎沒有行人；五十年前只有幾處孤立的邊區村落；一世紀前只有一小酒店擾

亂一望無際的黃沙。

在「星塵」酒店面前的涼亭下，一對老法國夫婦問我去金殿大酒店的方向。我看著他們緩緩

踱離陳舊的閃亮美國夢土，朝位於Strip中心的新懷舊式夢土去，我自己也跟著他們往南走。當

我往南走時，分散的步行者逐漸變成群眾。我看到走出結婚教堂的新郎和新娘又出現，她在結婚

禮服外加了一件精緻的中間襯有輕軟之物的外套，腳上踩著高跟鞋。來這兒的觀光客多半來自第

一世界（雇員則來自較不富裕的地區，尤其是中美洲）。另一拉斯維加斯的反諷是，它是世界上

認出，去她一度引以為傲的街——里沃利街。她步行許多小時，直到黎明驅走黑暗，才回家。——安德烈·卡斯特

最常被造訪的城市之一，但很少人會注意真正的城市。舉例來說，在巴塞隆納或加德滿都，觀光客來看自然住所中的當地居民，但在拉斯維加斯，當地居民大致是觀光城市中的雇員和演藝人員。觀光是步行的主要目的之一。步行向來是任何人都能從事的活動，不需要特殊技巧或裝備的活動，侵蝕休閒時間及滿足視覺好奇的活動。為滿足好奇，你必須願意做天真狀、參與、探險、看和被看，而人們今日似乎較願或能在家鄉以外地點進入該狀態。常被視為「他地的歡樂」的東西可能只是緩緩步行時得到不同時、地、感官刺激感的歡樂。

「邊界」是我進入的第一家賭場。有六年半，遊客能看到在這裡的戶外秀──工人（女僕、酒保、餐廳的幫手）與工會作戰，日夜用腳和標語牌在夏日的熱和冬日的暴雨中作證。在那些年裡，在「邊界」罷工者中有一百零一個嬰兒出生、十七人死亡，而罷工者無一越過警戒線。它成為一九八○年代中一重大的工會抗爭，對勞工運動者的重大激勵。一九九二年，美國勞工聯盟與產業勞工組織組織了一相關事件──沙漠團結遊行（Desert Solidarity March）。工會激進分子和罷工者從「邊界」經沙漠到洛杉磯的法院走了三百哩，以顯示他們願意受苦並證明他們的決心。拉斯維加斯電影導演艾米·威廉斯（Amie Williams）邊給我看她所拍的「邊界」罷工紀錄片邊指出，而沙漠團工會像美國的家庭、團結宗教：它有個信條：「對一人的傷害是對所有人的傷害」──而沙漠團結遊行是此信條的實踐。在艾米的電影裡，看來像沒有走很多路的人沿舊六十六號公路三三兩兩地行走，他們光著腳，每晚以繃帶包紮，翌日起床，繼續走。一位名叫霍默的木匠暨工會代表

（一個看來像是騎自行車有鬍鬚的男人）為此行的奇蹟作證：在暴風雨當中，一太陽黑子跟隨他

們，因此他們保持乾爽；他說話的樣子像摩西一樣狂熱。終於，「邊界」的老闆被迫出售俱樂部，而在一九九七年一月三十一日，新老闆邀請工會回去。花了六年歲月抗爭的人回去調酒、鋪床。如今「邊界」內不見該抗爭，只見圖案炫麗的地毯，丁鈴響的吃角子老虎機器、閃爍的燈、鏡、疾走的職員和在晨光緩緩轉來轉去的遊客。賭場是現代迷宮，被造來使人沉迷其中——無窗戶的空間充滿奇怪角度、吃角子老虎機器和其他你會在購物中心和百貨公司裡見到的娛樂，為得是延長遊客與誘惑相遇的時間。許多賭場有「移人員」（people movers），在賭場移人員都是向內走。找出去的路得靠你自己。

漫步和賭博有共同處：他們都是「參與比抵達更甜美、欲望比滿足更可靠」的活動。放一腳在另一腳前面或放牌在桌上是測試機會，但賭博對賭場而言已成為可預測的科學，而賭場和拉斯維加斯的執法機構正試圖控制走下Strip的機率。Strip是真正的大道。它受風吹雨打、面向環境、是憲法第一修正案授予的自由能被實踐的公共空間，但許多人想取走這些自由，好讓Strip成為遊樂或購物中心，我們是消費者而非公民的空間。「邊界」隔壁是「服裝秀購物中心」（Fashion Show Shopping Center），那兒聚集了許多發傳單的人，形成Strip許多次文化之一。艾米·威廉斯說，許多發單的人是偷渡來美的中美洲人，而傳單的內容常常是關於性（雖然拉斯維加斯有龐大的性產業，顧客大致被廣告、而非街道騷擾尋找；Strip旁數十個書報攤包含很少報紙，卻有很多有彩色照片小冊、卡片、傳單）。由於妓女大致是不露面的，廣告成為攻擊目標。郡通過使「旅

洛（Andre Castelot）論路易腓力（Louis-Philippe）的情婦維吉妮亞（Virginia De Castiglione）女伯爵。

遊區內『房屋外的拉生意』」成為罪行的法令。美國公民自由聯盟內華達州理事長加里·佩克（Gary Peck）對我談及「明顯的弔詭：拉斯維加斯市場是『任何事都通行』——性、酒精、賭博——但在另一方面，拉斯維加斯政府當局又竭力控制公共空間、廣告牌上的廣告。」美國公民自由聯盟對傳單法令的抗爭已到達聯邦上訴法院，而其他議題也不斷出現。該年稍早，請願者被騷擾，一牧師和四名同伴因「阻塞飛茫街上一人行道」的罪名而被逮捕，儘管該人行道是寬廣的人行道，需數十人才能阻塞。

佩克告訴我，賭場和郡正試圖私有化人行道，賦予自身「起訴或移開在人行道上從事憲法第一修正案活動——談論宗教、性、政治、經濟——的人」的權力，擾亂遊客應有的順利經驗（同樣地，吐桑近來試圖藉出租人行道、准許人行道上做生意的人驅逐遊民來私有化人行道）。佩克擔心如果賭場和郡順利取走人行道的「城市自由」，這會為別處樹立先例，使公共空間購物中心化，使城市變成遊樂場。邁可·索金（Michael Sorkin）寫道：「遊樂場以經過籌畫的歡樂——各種欺人耳目的玩意——取代民主的都市領域，且它是藉剝奪貧窮、犯罪、髒污等都市性來達成。」金殿大酒店已在其草地上樹立一小標語牌：「此人行道是金殿大酒店的私有財產，本酒店致力於促進人行道上的行人移動。被發現遊蕩或阻礙行人移動的人將遭到逮捕，」Strip 上有許多標語牌寫道：「旅遊區⋯不准在人行道上進行妨礙性活動。」這樣的標語牌不是用來保護行人的行動自由，而是用來限制行人能做或看的事。

從飛茫街走了四哩，我感到熱而疲憊，因那天是個溫暖的日子，空氣充滿疲憊的氣息。距離在Strip上是騙人的：主要的交叉點約相距一哩，但二十或三十樓的新賭場看來仿佛隔得很近。距

「金銀島」是人從北走來抵達的第一座新賭場，十分富於夢幻氣息——不像前場那樣以地方或時期命名，而是以關於南太平洋的海盜生活的童書命名。在棕櫚樹和海盜船後面有著假岩外觀和美麗的建築前部，它類似迪士尼樂園加勒比海海盜的飯店—娛樂場版。但是鄰接的金殿大酒店在一九八九年發明了行人景觀——它的火山在日暮後每十五分鐘噴發一次，令圍觀的群眾驚嘆不已。當「金銀島」在一九九三年開幕，它以精采萬分的海盜戰爭（高潮是船沉）使火山處於不利的位置——但戰爭僅一天發生數次。

《向拉斯維加斯學習》的作者們很久以前埋怨道：「美化委員會會繼續推薦Strip變成西部的香榭麗舍區，以樹模糊招牌並以大型噴水池提高溼度。」噴水池抵達，金殿大酒店與「金銀島」前的巨大水幕被貝拉吉歐街（Bellagio）上八畝大的湖比了下去（這湖在「沙丘」賭場過去的所在地，在弗朗明哥路（Flamingo Road）的另一邊與凱撒宮相望）。這四座賭場造成了嶄新又舊式的事物，正式花園和歡樂花園的狂野混合物。金殿大酒店的火山像維蘇威火山埋葬龐貝那樣埋葬了舊拉斯維加斯，完全改變了建築和觀眾。噴水池遍布各處，Strip確實像西部的香榭麗舍區，步行去看建築和其他步行者已成為娛樂。Strip正以歐洲——歐洲的流行文化版，充滿漂亮建築和穿著短褲、T恤的閒蕩者的歐洲——取代閃亮的美國未來主義視野。在沙漠裡建巨大宮殿和橋，在

法式蛋糕店！似乎在每條街上都有幾家。櫥窗裡的展示像是情色糕餅。我發現我尤其喜歡一種切成塊的香草奶蛋

內華達州的大道上建火山，不就和在英國花園裡建小型羅馬式宮殿和橋，在德國的沃爾利茨花園

（Wörlitz）等十八世紀花園裡建火山一樣特殊嗎？前面有暗綠絲柏、噴水池、古典雕像的凱撒

宮，令人想起正式花園的許多元素，而這些元素就是被法、荷、英國花園採納的羅馬式風格。前

面有噴水池的貝拉吉歐街令人想起凡爾賽——凡爾賽的規模是財富、力量、戰勝自然的表現。這

些地方是風景的突變異種，也發展出遊賞樂事的步行。拉斯維加斯已成為沃克斯霍爾、雷尼拉、

提沃利等過往歡樂花園的繼承者，在這裡，步行和觀看的散漫歡樂與有組織的表演混合（音樂

台、劇場、啞劇是歡樂花園的重要部分，跳舞、飲食、閒坐區亦然）。誠如一位拉斯維加斯宣傳

者所言，花園正捲土重來，林蔭大道隨之產生，行人生活隨花園和林蔭大道而產生。

控制誰散步、如何進行那步行的努力可能多少仍是顛覆性的。起碼它顛覆了完全私有化空

間、受控制的群眾理想，且它提供了完全不花錢的娛樂。雖然步行可能是賭博的偶然副作用——

畢竟，賭場外觀不是出於公共精神而被建立——Strip如今是步行的地方。畢竟，巴黎的香榭麗舍

區今日也屬於觀光客和外國人，觀光客和外國人可在香榭麗舍區散步、購物、吃、喝、欣賞風

景。新的行人陸橋豎立在弗朗明哥路與Strip的交叉點，它們是風姿綽約的橋，使周遭風景更添

美麗。但這些橋是由賭場內部出入，因此未來可能只有打扮得體者才能在這裡安全地過街，而一

般大眾只有與車爭地或繞遠路。Strip也不是香榭麗舍大道的完美筆直的再版：它缺乏勒諾特（Le Norte，譯

註：香榭麗舍大道所在之區）賦予香榭麗舍大道的完美筆直。Strip彎曲、鼓起，雖然總有交叉路

——而弗朗明哥路上的天橋提供沙漠至西邊和紅岩區為止的最佳景色。從貝拉吉歐街至巴利街

（Bally's）間的天橋我能看見——巴黎！我忘了一座巴黎賭場正在興建中，但艾菲爾鐵塔像座都市海市蜃樓般從摩哈維沙漠的塵土中隆起，雖只半完成，但已雄赳赳地跨坐在看來像是矮胖的羅浮宮的東西上，凱旋門緊立邊上。

無疑，拉斯維加斯重新發明了花園城市：「紐約，紐約」就在從貝拉吉歐街過去的路上，向東京致敬的帝國皇宮（Imperial Palace）在馬路上，酷似舊時舊金山的巴貝利海岸（Barbary Coast）面對凱撒宮。一九九六年的「紐約，紐約」是著名特徵；裡面看來是許多曼哈頓社區的有趣小迷宮，另外還有街道招牌、商店（其中只有紀念品店和食品店是真實的，這是我蠢蠢地走向一書店時發現的）、從三樓窗戶伸出的空氣調節器，以及一塗鴉角落——但，當然，沒有真正都市生活的多變、創造性生活、危險、種種可能性。前面是歡迎賭徒的自由女神像，「紐約，紐約」是紐約市的紀念品。不再是口袋大小，可攜帶，而是目的地，「紐約，紐約」履行紀念品的功能：使人想起紐約市幾個舒適而令人記憶深刻的地方。我在「紐約·紐約」吃了一頓午餐，並喝了三品脫水以補充整日行走沙漠所流失的水分。

回到大道上，一位來自香港的年輕女人請求我為她與她身後的自由女神像、街道另一邊的巨大金色米高梅獅子拍照，她在兩個地點都看來欣喜若狂。胖子和瘦子、穿著袋狀短褲和穿著光滑的裙子的人、一些小孩和許多老人在我們身邊流動，我交回照相機，與群眾一起往南走，到最後一家賭場——金字塔（Luxor），它的金字塔形狀和獅身人面像訴說古埃及，但它的閃亮玻璃（雷

糊。走在街上，艾菲爾鐵塔在眼前，吃我手上的糕餅，有些像享受性。——多倫多的 David Hayes 給本書作者的電

射光夜晚在玻璃上閃爍）訴說的是科技。我之前見到的新婚夫婦在入口：她把外套和皮包放在一邊，在獅身人面像前擺姿勢讓丈夫拍照。我很想知道他們為何選擇以漫步 Strip 來度過蜜月的頭幾個小時，他們給此與（從內華達州沙漠氣候和賭博經濟中滲出的）全球夢幻的相遇帶來怎樣的過去。我憑什麼說因為這在我左右流動的人是拉斯維加斯觀光客，因此他們是庸俗的：這對英國夫婦可能不在湖區度他們下一個假期；老法國夫婦可能不住在巴黎；非洲裔美國人可能年幼時並未在謝爾瑪（Selma）遊行；輪椅上的乞丐可能不曾在紐奧良被車撞；新郎和新娘可能不是富士山的日本攀登者、山上隱士的中國後代、家裡有踏車的南加州總經理；交出乘坐直升機折價券的瓜地馬拉人可能沒走過她教會裡的膽聖亭；去工作的酒保可能不曾參加美國勞工聯盟與產業勞工組織的遊行？步行的歷史就像人類歷史一樣寬廣，而關於此大沙漠中央郊區行人綠洲的最迷人事情，是它暗示步行歷史的寬廣──不在於它的假羅馬和東京，而在於它的義大利和日本觀光客。

　　拉斯維加斯暗示地方對城市、花園和荒野的渴望強烈，人們仍將尋求戶外漫步以檢視建築、景象、貨物的經驗，仍將嚮往驚奇與陌生人。「拉斯維加斯整體而言是世界上對行人最不友善的城市之一」暗示問題，但「拉斯維加斯吸引物是一行人綠洲」暗示恢復步行空間的可能性。「空間可能被私有化以使步行、談話、示威的自由成為非法」，暗示美國正面對和英國漫步者半世紀前面對的通行權戰鬥一樣嚴肅的通行權戰鬥，不過這次爭鬥是關於都市（而非鄉村）空間。使人提心吊膽的是大家願意接受對真實空間的模擬，之所以說提心吊膽，是因為這些模擬通常阻止了

公民自由的完全行使，也趕走了可能刺激詩人、文化評論者、社會改革者、街頭攝影師的景色、遭遇、經驗。

但這世界在變壞的同時也變好。拉斯維加斯不是異常，而是主流文化的深化，步行將在那主流外殘存且有時重新進入主流。當汽車通行道和郊區在第二次世界大戰後數十年內被發展，馬丁·路德·金正研究甘地並將基督徒朝聖之旅重新發明為具有政治力量的事物，而卡里·史奈德正研究道家聖者、步行禪，並重新思考精神性和環境論間的關係。目前，步行空間正被保護，且有時被在全美各城市興起的激進步行團體（從西雅圖的「足部第一」〔Feet First〕、亞特蘭大的「兩足」〔PEDS〕到「菲利走路」〔Philly Walks〕及「行走奧斯汀」〔Walk Austin〕，以英國為基地的「取回街道」組織、「協步者協會」等老組織及其他英國爭取通行權的團體，包括阿姆斯特丹和麻薩諸塞州康橋在內有利行人的都市重設計所擴大。步行傳統被朝聖之旅、攀岩和登山的日益受歡迎、以步行做為媒材的藝術家和以步行做為創作方式的作家、佛教與其步行禪和繞行山等儀式的傳播、對迷宮的世俗和宗教摯愛……所維持。

「這地方是個迷宮，」派特在與凱撒宮相連的凱撒廣場（Caesars Forum）找到我時這樣抱怨。凱撒廣場是拱頂石、拉斯維加斯對過去的重建的無上寶石。它是個正像華特·班雅明所描述的巴黎拱廊的拱廊──他引用一本一八五二年旅行指南說道：「這些從上方採光的走廊兩邊布滿

在他沿著海岸散步時，由於群眾，這主題在他心裡成形。就雨果而言，群眾是沉思的對象。

了最高雅的店，因此這樣的拱廊是座城市，甚至是座小型世界。」他又說：「拱廊是一街道和一『內部』間的十字形。」凱撒廣場的弓形頂棚被塗得看來像是天空，擱在深處的照明每二十分鐘變換一次，因此凱撒廣場比班雅明描述的拱廊更厲害。它彎曲的「街道」漫無方向且充滿娛樂：充滿衣服、香水、玩具、裝飾用小東西的店舖，後方是巨大熱帶魚箱的噴水池，有男神和女神的著名噴水池（這些男神和女神定時在一模擬的雷雨〔由雷射光在天空般圓頂蜿蜒而成〕中甦醒過來）。我在六個月前才造訪過巴黎的拱廊，它們是美麗的死地，像水不再流過的河床，半數店舖是關著的，僅有幾個人鑲嵌細工的走廊漫步，但凱撒廣場總是擁擠（貝拉吉歐街上用米蘭著名的維托‧艾曼紐二世拱廊做範本的增建也總是擁擠）。《華爾街日報》指出，凱撒廣場是世界上繁華的購物中心之一，並指出一新的增建——羅馬山城的重建——正計畫中。Arcade 其實和 mall 差不多，且雖然 flâneur 被認為比一般逛購物中心的人愛沉思，膚淺的紳士就和充滿熱情的購物者一樣普遍。「讓我們離開這裡。」我對派特說，於是我們一口氣飲盡飲料，朝紅岩區而去。

紅岩區像拉斯維加斯大道一樣開闊，但無人宣傳紅岩區，就像無人將步行的自由活動置於獲利的汽車工業之先。成千上萬的人漫步 Strip，但最多只有百人漫步紅岩區，但紅岩區的尖頂和扶壁其實比任何賭場都要來得高而壯觀。許多人只是開車經過或在這裡拍照，不願沉溺於此地的慢步調——在這裡，微光一天只出來一次，野生生物為所欲為，這裡沒有人跡，只有幾條小徑、岩石、垃圾、標語牌。多數時候這裡無事發生，除了季節、天氣、光線、人的身體和心靈的運作。

沉思發生在想像力的草地——這部分想像力尚未被耕種、發展，或放到實際用途。環境論者總是主張那些蝴蝶、那些草地、那些分水嶺，在事物體系裡扮演必要角色，縱使它們不創造市場價值。想像力的草地也是一樣；被花在想像力的草地上的時間不是工作時間。然而若無時間，心靈就會變得貧乏、沉悶、柔弱。爭取自由空間——爭取荒野、公共空間——必須由爭取（花在漫步自由空間的）休閒時間陪同。否則個人想像會被虛擲在連鎖商店、不良嗜好、名人危機上。拉斯維加斯尚未決定是否要為自由空間開路。

那夜我們睡在紅岩區附近一非正式營地，那裡的人在星空下到處燃燒的小火的背景上現出輪廓，拉斯維加斯的光輝遍照山丘。翌晨，我們與保羅集合——保羅是個常從猶他州開車到這裡攀岩的年輕導遊，他邀請派特與他一起攀岩。他帶領我們走一條蜿蜒過小峽谷與乾河床的小徑，經過絢爛的群葉——帶有沙漠槲寄生（mistletoe）的檜屬植物、小葉的沙漠橡樹、絲蘭、石蘭科常綠灌木、仙人掌，稀稀落落地散布在多岩石的土上，使人想起日本花園。六個月前跌了一跤，有點跛，派特拄著枴杖，保羅和我則邊走邊談音樂、攀岩、專注力、腳踏車、解剖學、猿。當我轉過身來看看拉斯維加斯，保羅說：「別回頭看。」但我一直看，被拉斯維加斯厚重的煙霧嚇了一跳。拉斯維加斯像是裡邊只有幾座尖塔的棕色圓頂。此一「沙漠能從城市被清楚看見，城市無法從沙漠被清楚看見」的事態，似乎是我見過最精巧的寓言。彷彿我從未來看到過去，但無法從古老地方看到籠罩在麻煩、神祕與薰煙中的未來。

保羅帶領我們離開小徑，進入通向陡峭、狹窄朱尼珀峽谷（Juniper Canyon）的灌木林，我走過各式各樣的岩層——岩石變得愈來愈華麗，有的上面有紅、米黃色條紋，有的上面有硬幣大小粉紅色斑點——直到我們來到峽谷底部。「橄欖油（Olive Oil）：此路向上爬升七百呎到玫瑰塔（Rose Tower）的南邊。」我在派特的《美國高山俱樂部攀登者指南》（American Alpine Club Climber's Guide）中讀到對朱尼珀峽谷這樣的說明。我閒逛、看他們輕鬆爬最初幾百呎、研究老鼠，牠們比金殿大酒店的白老虎和海豚要醜，但較有生氣。之後我回頭，花一整個下午在較平的地方漫步，沿松樹小灣（Pine Creek）清澈潮水旁幾條小徑散步，探究另一峽谷，折回去看山丘上的影子變得更長，光線更厚、更金黃，彷彿空氣變成蜂蜜，融入夜的蜂蜜。

步行一直是人類文化星空的星座之一，這星座的三顆星是身體、想像力和寬廣的世界，雖然這三顆星分別獨立存在，但它們之間的線——由為達成文化目的的步行行為所畫——使它們成為星座。星座不是自然現象而是文化建構；星子間的線像從前走過的人的想像力所磨成的路。此一名喚步行的星座有一歷史——被所有那些詩人、哲學家、叛亂分子、闖紅燈的行人、妓女、朝聖者、觀光客、徒步旅行者踩出的歷史，但它是否有未來繫於那些路是否仍被旅行。

【譯註】

❶ Strip 指狹長的路，這裡不翻譯，逕寫為 Las Vegas Strip。

❷ Casino，指混合表演、跳舞、賭博的娛樂場，這裡採一般口語習慣譯為賭場。

❸ 拉斯維加斯是全世界結婚最方便的地方，因此結婚教堂很多。

自己一樣。——華特·班雅明，《波特萊爾》

First published in the United States under the title
WANDERLUST by Rebecca Solnit.
Copyright © Rebecca Solnit, 2000.
Chinese translation copyright © 2001 by Rye Field Publishing
a division of Putnam Inc.
Through Chinese Connection, a division of the Yao Enterprises, LLC
All Rights Reserved

麥田叢書 59

浪遊之歌：走路的歷史
Wanderlust: A History of Walking

作　　　者	雷貝嘉‧索爾尼（Rebecca Solnit）	
譯　　　者	刁筱華	
責 任 編 輯	林俶萍	
封 面 設 計	沈佳德	

編 輯 總 監　劉麗真
總　經　理　陳逸瑛
發　行　人　涂玉雲
出　　　版　麥田出版
　　　　　　城邦文化事業股份有限公司
　　　　　　台北市民生東路二段141號5樓
　　　　　　電話：02-2500-7696　傳真：02-2500-1966
發　　　行　英屬蓋曼群島商家庭傳媒股份有限公司城邦分公司
　　　　　　台北市民生東路二段141號2樓
　　　　　　客服服務專線：02-2500-7718　02-2500-7719
　　　　　　服務時間：週一至週五上午09:30～12:00；下午13:30～17:00
　　　　　　24小時傳真專線：02-2500-1990　02-2500-1991
　　　　　　讀者服務信箱：service@readingclub.com.tw
　　　　　　劃撥帳號：19863813　戶名：書虫股份有限公司
麥田部落格　http://blog.pixnet.net/ryefield
香港發行所　城邦（香港）出版集團有限公司
　　　　　　香港灣仔駱克道193號東超商業中心1樓
　　　　　　電話：（852）2508-6231　傳真：（852）2578-9337
　　　　　　電郵：hkcite@biznetvigator.com
馬新發行所　城邦（馬新）出版集團Cité（M）Sdn. Bhd.（458372U）
　　　　　　11, Jalan 30D/146, Desa Tasik, Sungai Besi, 57000 Kuala Lumpur, Malaysia
　　　　　　電話：（603）90563833　傳真：（603）90562833
印　　　刷　前進彩藝股份有限公司
初 版 一 刷　2001年9月26日
二 版 一 刷　2010年12月16日

ISBN：978-986-120-482-6
售價：330元

城邦讀書花園
www.cite.com.tw

國家圖書館出版品預行編目資料

浪遊之歌：走路的歷史／雷貝嘉·索爾尼
（Rebecca Solnit）著；刁筱華譯. -- 二版.
-- 臺北市：麥田，城邦文化出版：家庭
傳媒城邦分公司發行, 2010.12
　　面；　公分. --（麥田叢書；59）
譯自：Wanderlust : a history of walking
　ISBN 978-986-120-482-6（平裝）

　1. 徒步旅行

992.71　　　　　　　　　　　　99023651